지적 공감을 위한
서양 미술사

THE STORY

지적 공감을 위한 **서양 미술사**

우리가 꼭 알아야 할 미술의 모든 것

OF

박홍순 지음

ART

마로니에북스

서양 미술사 이해로
진정한 미술 감상의 즐거움을

한국 사회에서 지난 10여 년 사이에 서양 미술에 대한 관심이 부쩍 늘어났다. 매년 세계 유명 화가의 대형 전시회가 여러 차례 열리고, 상당히 많은 관람객의 발걸음이 줄을 잇는다. TV 등 대중 매체에서도 종종 미술 작품을 교양의 소재로 삼는다. 하지만 조금만 유심히 관찰하면 판에 박은 듯이 특정 경향의 화가나 작품으로 한정되어 있음을 발견할 수 있다. 20세기 초반의 인상주의나 표현주의 계열 경향에서 좀처럼 벗어나지 않는다. 좀 더 폭넓게 서양 미술을 접하고자 하는 사람이라면 갈증을 느끼게 된다.

평소에 관심을 갖고 있던 화가의 주요 작품을 만날 수 있는 전시회가 열려 반가운 마음으로 찾아가 봐도 갈증은 여전하다. 작가의 일생이나 해당 미술 사조의 형식을 개괄적으로 설명하는 데서 벗어나는 경우가 거의 없다. 마치 한때 유행하는 패션이나 음악처럼 조금은 얄팍하다는 생각이 들 정도다. 물론 화가의 삶의 궤적이나 표현 기법이 그림을 이해하는 데 도움이 되는 것은 사실이다. 하지만 아무리 자기 내면에 집착하고 독특한 표현 방법을 지닌 화가라 하더라도 고립된 개인이거나 작품일 수는 없다.

예술가 개인 역시 과거와 현재를 거쳐 미래로 가는 어느 한 지점에 속해 있기 마련이다. 그렇기에 각 화가나 개별 작품의 고유성과 가치에 충분히 주목하되, 그 작품에 제대로 접근하기 위해서라도 역사적 맥락을 통한 이해가 동반되어야 한다. 하늘 아래 완전히 새로운 게 없다는 이야기가 미술만 비켜갈 리는 없기 때문이다. 독특하다고 인정받는 어떤 미술 경향도 미술사 전체로 보면 기존의 일부 문제의식을 특화하고 심화시킨 경우가 대부분이다.

특히 현대 미술은 작품을 그저 '보는' 행위로 예술적 감흥이 충족되지 않는다는

점에서 더욱 역사적 맥락이 중요하다. 상당한 부를 지닌 소수 귀족이나 시민 계급만 제한적으로 미술 감상이 가능했던 시기에는 보는 즐거움이 주요 과제였다. 하지만 사진이나 인쇄, 영상 등 복제 기술의 발달을 통해 누구나 작품을 접할 수 있는 시대가 되면서 지난 한 세기에 걸쳐 확장된 현대 미술은 '보는' 미술과 거리를 두며 발전해 왔다.

인상주의 이후의 미술을 접해 본 사람이라면 누구나 느끼겠지만 현대 미술은 이미 오래전에 '보는' 미술을 넘어 '이해하는' 미술로 변한 상태다. 작가 개인의 삶과 작품을 통해 드러내고자 하는 메시지가 일치하지도 않는다. 워낙 형태 변형과 추상 정도가 심하거나 아예 형태를 제거한 비구상 미술 작품도 많다. 그래서 감상자들이 무작정 현대 미술 작품을 마주했을 때 당혹스러움을 느끼기도 한다. 왜 그러한 표현 방법이 생겨났고 어떤 메시지를 던지고자 하는지를 이해하지 않고는 작가나 작품에 다가서기 어렵기 때문이다.

무작정 개별 작가의 작품으로 뛰어들어갈 때 미로 속에서 길을 잃고 헤매거나 혹은 자기 내부에 편견만 가득 채울 수도 있다. 미술을 이해하는 제일 좋은 방법은 통시적으로 접근하는 것이다. 서양 미술사 전체를 통해 큰 갈래와 맥락을 이해함으로써 개별 작가나 작품에 대한 경직된 이해와 근거 없는 비약에서 벗어날 수 있다. 또한 전체 흐름 속에서 주요 경향의 핵심 문제의식을 파악함으로써 개별 화가나 작품으로 어떻게 심화해 들어갈지 방향을 잡을 수 있다. 통시적 접근의 축적된 경험 위에서 시공간을 뛰어넘는 미적 통찰도 비로소 가능해진다.

서양 미술사를 다룬 책이 꽤 있지만 나름대로 아쉬움을 느껴왔다. 여러 권에 이를 정도로 내용이 지나치게 방대해서 직업적으로 미술 전문가를 꿈꾸지 않는 이상

다가서기 어려운 책이거나, 혹은 미학에 관련하여 철학적 내용을 담은 개념어를 건너뛰는 서술로 오히려 미술에 대한 관심을 반감시키는 경우도 종종 있다. 반대로 지나치게 압축한 나머지 통시적 이해를 제공하는 서양 미술사로서의 성격을 잃고 한두 가지 대표적 작품에 대한 가벼운 에세이 수준에 머무는 경우도 있다.

이러한 아쉬움을 넘어서기 위해 이 책은 서양 미술사를 한 권으로 담되 각 시대와 사조가 지닌 미술의 주요 흐름을 놓치지 않고 다루고자 했다. 또한 이전의 경향과 어떤 관계를 갖고 만나며 이를 넘어서고자 했는지 내용적·형식적 맥락을 추적하는 방식으로 비교했다. 나아가 미술 작품을 단순한 참고 도판으로 나열하는 방식이 아니라, 개별 작품에 대한 분석과 설명을 통해 전체 흐름과 어떻게 맞물리면서 변화 과정을 겪었는지를 규명하고자 했다.

아무쪼록 이 책을 통해 서양 미술사 전반을 체계적으로 이해하고, 개별 미술 작품 감상에서 큰 즐거움을 느낄 수 있는 지적인 힘을 갖추길 바라는 마음이다.

박홍순

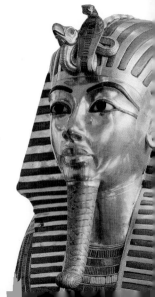

4

근대 미술

1

원시 사회와
고대 국가
형성기 미술

구석기 미술
신석기와 청동기 메소포타미아 미술
이집트 미술
크레타 미술

미술은 언제 시작되었을까?

인간의 미술 행위가 언제 시작되었는가를 정확히 말하기는 어렵다. 그동안 발견된 조각상이나 동굴 벽화만으로 그 시작점을 추정하기 때문이다. 밝혀진 바에 따르면, 약 3만 년 전 구석기 후기에 실용적인 기능을 가진 '미술 작품'이 처음 나타났다. 동굴 벽화·암각 부조·환조·선각화 등이 대표적이다. 현재까지 확인된 가장 오래된 조각상인 홀레 펠스 동굴의 여인상은 약 3만 5천 년 전 작품이다. 우리에게 잘 알려진 동굴 벽화는 약 1만 7천 년에서 1만 년 사이에 제작되었다.

하지만 이를 최초의 미술 행위로 보기는 어렵다. 현재 남아 있는 동굴 벽화는 광물성 물감 덕분에 수만 년의 세월을 버틸 수 있었다. 비교적 손쉽게 구할 수 있는 숯 검정이나 식물성 안료를 이용한 그림이 있었지만 세월의 흐름을 견디지 못하고 상실되었으리라는 점을 충분히 가정할 수 있다. 그러므로 실제 미술 행위는 훨씬 이전으로 거슬러 올라가야 한다.

구석기 그림은 원시 공동체라는 사회적 특징을 반영한다. 청동기부터 현대 사회에 이르기까지 미술의 가장 주요한 묘사 대상은 인간 자신이었다. 하지만 구석기 동굴 벽화에는 자세하게 그린 인간이 등장하지 않는다. 인간을 상세하게 묘사했다는 것은 그만큼 특별한 사람, 주로 왕족이나 귀족을 비롯한 권력자의 등장을 의미한다.

구석기는 구성원 내부의 신분이나 권력 구분이 아직 나타나지 않은 평등 사회였고, 특정인을 부각시켜 그려야 할 필요가 없었다. 때문에 구석기인들은 자신보다 외부의 사물을 그리는 데 더 집중했다. 특히 말·소·사슴·돼지·이리·곰·새 등 각종 동물 그림이 많다. 종종 등장하는 인물상은 몇 개의 선으로 간단하게 묘사하는 데 비해 동물은 각 부분의 특징을 살려 낼 정도로 상당히 공들여 표현했다.

구석기 미술은 표현 방법에 있어서 진전을 거듭한다. 같은 지역의 동굴 벽화라 해도 점차 사실성과 조형성에서 한층 성숙해진 성취를 보여 준다. 전체 균형은 물론이고 정교한 선으로 신체 각 기관의 특징을 살린다. 또한 앞다리와 뒷다리의 구조 차이, 나아가서는 앞 부분과 뒷 부분의 크기 차이를 통한 나름의 원근법 구사 등에 이르기까지 실제 대상에 가깝게 다가선다. 조형 감각은 선을 넘어 면으로 확장된다. 윤곽 묘사를 벗어나 면을 활용하여 들소나 순록 몸에 볼륨감을 불어넣는다. 구석기 후반기로 갈수록 선명하고 다양한 색을 이용하여 색채미를 구현하는 데도 특별한 신경을 쓴다.

농경과 국가가 미술에 일대 변화를 일으키다

신석기·청동기 시대에 인류 문명은 일대 변화를 맞이한다. 메소포타미아 문명의 시초에 해당하는 수메르에서는 기원전 3000년을 전후해서 도시 국가가 형성되었다. 변화의 핵심으로 농경 생활과 고대 국가 수립을 꼽을 수 있다. 농경의 산물인 정착 생활 자체가 정신노동이나 예술 활동의 안정적인 조건을 만들었고, 이에 보다 전문적·체계적인 미술 행위가 나타나기 시작했다.

초기 도시 국가가 출현하는 기원전 3000년을 경계로 미술은 비약적인 발전을 이룬다. 무엇보다도 국가 지배 세력의 권위와 정당성을 강화하기 위한 용도로 대규모 조각이 발달하고, 표현도 한층 정교해진다. 작품은 주로 신의 모습이나 그 연장선에 있는 통치자의 모습을 묘사했다. 단순히 신과 통치자에 대한 경배 목적에만 충실한 것이 아니라 조직적인 도시 문화를 반영하면서 뛰어난 조형 감각을 발휘한다.

아시리아 시대로 접어들면서 메소포타미아 미술은 더욱 풍요로워진다. 한편으로는 수메르와 아카드, 바빌로니아 시대의 성취를 이어받고, 다른 한편으로는 이집트

문화와 교류하면서 새로운 표현 영역을 열어 나갔다. 대부분의 부조에서 인물의 측면을 묘사하는데, 가슴을 비롯하여 두 팔과 두 다리가 모두 보이게 조각함으로써 정면성의 느낌을 가미했다. 또한 서사 구조를 갖는 전투도와 동물 수렵도가 발달했다. 주로 실제 벌어진 주요 사건을 담았는데, 왕이나 국가의 정통성을 부각시키는 데 초점을 맞췄다.

크레타 미술은 특이하게 부족 단계에서 고대 국가로 넘어가는 과도기, 모계 사회에서 부계 사회로 넘어가는 과도기를 보여 준다. 이집트나 메소포타미아 지역의 주요 제국, 아테네 등 전형적 고대 국가와는 다른 특징이 나타난다. 이집트나 그리스의 왕궁과 신전, 조각은 규모의 거대함뿐만 아니라 일관성과 체계성을 통해 중앙 집권적 국가의 성격을 드러낸다. 반면 크레타의 궁전은 통일성 없이 수많은 작은 건물로 분산되어, 사회의 다양한 요소가 비교적 평화롭게 공존하던 크레타 사회의 성격을 보여 준다.

조각이나 그림도 부계제 고대 국가의 일반적 특징인 통치자의 신격화나 정복 전쟁 묘사에서 벗어난다. 특히 거대한 신상이나 인물상 대신 친근한 여신이나 풍요의 상징, 혹은 춤을 즐기는 모습이 많다. 전쟁보다는 평화, 살생보다는 생명력, 경쟁보다는 협력과 유대를 중시하는 문화다. 이는 크레타만이 아니라 모계 의식이 상대적으로 강했던 사회의 일반적인 특징이기도 하다.

종교가 추상 양식을 자극하다

종교 역시 미술에 변화를 불러일으킨 주요 요소 중 하나였다. 대부분의 고대 국가가 그러하지만 특히 이집트인들의 사고와 생활은 종교와 밀접한 연관을 맺는다. 통치 행위는 물론이고 미술 양식에 이르기까지 종교가 절대적인 역할을 했다. 흔히 이집트 미술을 "죽은 자를 위한 미술"이라고 하는 것도 이러한 이유에서다.

이집트에서 종교의 영향은 현상적 사실보다 추상화된 초월적 영역을 중시하면서 경험적 요소가 쇠퇴하고 형식주의로 변화하는 방향으로 나타났다. 세부 묘사는 생략하고 사물의 본질을 유형화하여 묘사하는 데 관심이 집중됐다. 그러다 보니 다른 작품에서도 등장인물이 비슷한 모습으로 반복되는 경향이 나타난다. 이 과정에

서 기하학적 규칙성이 드러나는데, 마치 한 가지 법칙이 적용된 것처럼 보이는 일관된 표현이 나타난다. 흔히 '양식style'이라고 부르는 유형화된 표현이 이집트의 조각과 회화에 큰 영향을 미쳤다.

이집트 미술의 획일적이고 정형화된 표현은 기능성 때문이다. 파라오는 신의 권위를 체현한 절대적 존재였고, 미술은 그 권위를 나타내기 위한 수단의 성격이 강했다. 종교관 또한 현세적이기보다는 사후 세계의 권위를 중심으로 한다. 그렇기 때문에 현실에서 보이는 인간의 생생한 모습이 아니라 추상화된 묘사를 통해 권위를 나타내고자 하는 기능적 목적이 지배적이었다.

이집트 미술은 후기로 가면서 이상주의 전통을 부정하는 변화가 몇 가지 방향으로 나타난다. 하나는 사실주의적 요소의 강화다. 적극적인 태도로 실제의 일상생활과 감정을 있는 그대로 충실하게 재현하려는 노력이 엿보인다. 또 다른 하나는 자연주의적 경향의 강화다. 후기 작품에는 이전 시대에 비해 부쩍 늘어난 꽃이나 초목, 동물 등 자연에 대한 관심과 관찰력이 두드러진다.

구석기 미술

사실적이고 균형 잡힌 조형미

구석기 동굴 벽화를 생활의 필요에 따른 기능적 그림으로 봐야 하는가, 아니면 미적 표현의 욕구를 담은 작품으로 봐야 하는가? 라스코Lascaux 동굴의 벽화 〈들소 사냥〉을 놓고도 서로 다른 해석이 가능하다. 들소는 창에 맞아 복부 속의 창자가 튀어나와 있다. 성난 들소의 뿔에 받혀 넘어지는 인간도 보인다.《서양 미술사》로 유명한 언스트 곰브리치Ernst H. J. Gombrich를 비롯해 많은 학자들이 동굴 벽화에 대해 대체로 장식 욕구나 표현 욕구, 즉 미의식의 발로라고 보기 어렵다는 의견을 내놓는다. 소의 머리 위에 다른 소를 그린다든지, 질서나 구성 없이 뒤죽박죽 그려 넣었다는 점을 고려할 때 장식을 목적으로 그렸다고는 보기 어렵다는 것이다. 그들은 동굴 벽화의 목적이 생존을 위한 주술에 있다고 주장한다. 곰브리치는 "원시 사냥꾼들은 먹이를 그림으로 그려서 공격하면 실제로 동물들이 그들의 힘에 굴복할 것으로 생각했다." 라고 말했다.

하지만 쇼베Chauvet 동굴의 벽화 〈말과 코뿔소〉를 보면서 식량 마련을 위한 주술을 떠올리는 게 합리적 해석일까? 벽화를 보면 말의 머리 위에 다른 말을 겹쳐 그려 놓았다. 벽화 앞에 서 있는 사람이 '나'라고 가정할 때 과연 말의 어디를 어떻게 창으로 찔러야 쓰러뜨릴 수 있는지를 훈련하는 구석기인이 떠오르는가? 만약 그렇다면

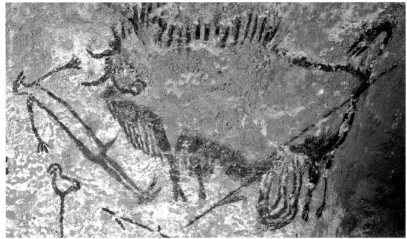

들소 사냥
기원전 15000년경
라스코 동굴

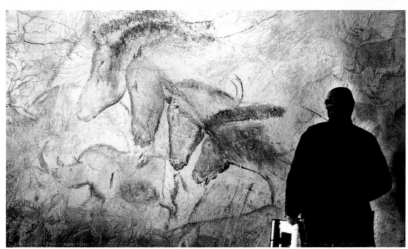

말과 코뿔소
기원전 15000년경
쇼베 동굴

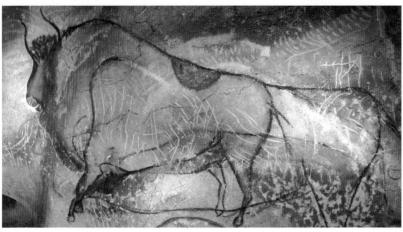

들소
기원전 15000년경
쇼베 동굴

말의 머리가 아닌 몸통을 그렸어야 한다. 오히려 말 머리를 중심으로 그렸다는 사실 자체가 묘사력 향상을 위한 미적인 훈련을 짐작게 한다.

또한 말 옆에는 코뿔소 두 마리가 뿔을 앞세우고 충돌하는 장면이 묘사되어 있다. 쇼베 동굴에는 코뿔소 그림이 많은데, 그중에는 동물끼리의 행위를 묘사한 경우도 종종 보인다. 뿔이 엇갈린 상태에서 힘겨루기를 하고 있는 〈말과 코뿔소〉의 모습 역시 코뿔소가 사냥 대상이 아닌 이상, 인상적인 장면을 회화로 표현하려는 의도로 봐야 한다.

동굴 벽화를 생존을 위한 주술로만 보는 시각은 원시 공동체를 야만으로 이해하는 편협한 선입관이다. 라스코 동굴의 〈들소 사냥〉은 나름의 미의식과 조형 감각을 보여 준다. 사실성을 강화하고 균형 잡힌 조형미를 추구한다. 또한 단순 외곽선을 넘어 복잡한 선을 구사한다. 갈기의 거칠고 두꺼운 선과 목의 가늘고 긴 선, 복부의 부드러운 선을 구분하여 각 부위의 특징을 훌륭하게 표현했다. 머리는 날카로운 뿔이 실감나고, 눈과 입의 위치가 꽤 사실적이다.

쇼베 동굴의 〈들소〉는 훨씬 더 정돈되고 세련된 선으로 표현됐다. 이전의 들소 그림 위에 다시 그린 경우인데, 단순 반복이 아니다. 나중에 그린 그림은 단번에 원하는 선을 그은 듯 능숙하다. 또한 라스코 동굴의 〈들소 사냥〉이 지닌 평면적인 느낌에 비해 쇼베 동굴의 〈들소〉는 양감이 풍부하다. 우람한 가슴과 어깨, 날씬한 허리를 대비시켜 볼륨감을 표현했다. 뒷다리는 크기의 차이를 두어 원근법에 맞게 형태를 잡았다. 앞다리는 겹치는 부분을 과감히 생략하여 회화적 사실성을 높인 점도 경탄할 만하다.

사실성과 균형 잡힌 조형 감각은 조각에도 나타난다. 구석기 '비너스' 조각상의 변화는 미의식과 실현 능력의 성장을 알게 해 준다. 홀레 펠스Hohle Fels 동굴에서 발견된 〈홀레 펠스 비너스〉는 가장 오래된 조각상이다. 유방이 과장되어 있을 뿐만 아니라 위를 향하고 있어서 기형적이다. 성기도 허리에서부터 시작될 정도로 확대되어 있다.

기원전 3만~2만 년 사이의 여인상들은 더 진전된 미적 감각을 보여 준다. 가슴에서 허리를 거쳐 다리로 이어지는 선이 자연스러워진다. 오스트리아 빌렌도르프Willendorf에서 출토된 〈빌렌도르프의 비너스〉는 구석기 여인상의 절정이다. 신체 기관

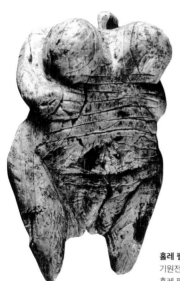
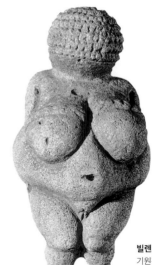

홀레 펠스 비너스
기원전 35000년경
홀레 펠스 동굴

빌렌도르프의 비너스
기원전 20000년경
빌렌도르프

의 구분이 훨씬 명확하다. 머리가 독립해 있고 머리카락까지 묘사했다. 유방은 느닷없이 돌출된 느낌에서 벗어나 자연스럽게 미끄러져 내려온다. 풍만한 배를 하체 시작 부분에서 살짝 접어 주어 신체 기관의 독립성을 뒷받침한다. 성기의 과장이 줄고 치골도 표현했다. 다리도 볼록한 무릎을 경계로 굵기에 차이를 줌으로써 허벅지와 정강이를 구분했다. 사실성과 함께 안정적인 균형미를 보여 준다.

장식미·색채미와 탐구 욕구

추상적 장식성은 신석기에 불현듯 생겨난 것이 아니다. 구석기에 이미 나타나기 시작했다. 쇼베 동굴의 〈코뿔소〉는 뿔을 실제보다 과장하여 길게 그리면서 몸의 곡선을 따라 둥글게 변형했다. 머리 윤곽이나 입 모양이 사실적이라는 점을 고려할 때, 부족한 묘사력 때문이라고 볼 수는 없다. 의식적 변형으로 새로운 공간 감각과 장식적 아름다움을 실현하려는 시도다.

라스코 동굴의 〈순록〉은 장식적 아름다움이 더욱 두드러진다. 원래 순록의 뿔 자체가 크고 화려하니 단순한 사실적 재현이 아니냐고 반문할 수 있다. 하지만 머리나

코뿔소
기원전 15000년경
쇼베 동굴

순록
기원전 17000년경
라스코 동굴

검은 소
기원전 15000년경
라스코 동굴

손
기원전 8000년경
쿠에바데라스마노스 동굴

몸은 윤곽만 거칠게 그린 데 비해 뿔은 미세한 부분까지 섬세하게 정성을 다해 묘사했다. 순록의 뿔이 보여 주는 장식적인 아름다움에 주목한 듯하다. 머리 크기에 비해 과장하여 확대하고, 뿔의 모양을 다채롭고 화려하게 표현함으로써 장식 느낌이 들 정도로 세련되게 공간을 분할했다.

색채의 아름다움에 대한 관심도 적극적이다. 라스코 동굴의 〈검은 소〉 벽화에서 소의 뒷다리 밑에는 흥미로운 시도가 보인다. 바로 기하학적인 면 분할이다. 각 면을 빨간색·갈색·노란색 등 다양한 색으로 치장했다. 사각형의 배열이 규칙적이지만은 않다. 다양한 크기와 형태로 사각형을 구분하고, 각 공간에 그들이 낼 수 있었던 모든 색을 사용하여 면과 색의 대비 효과를 살렸다. 현실의 사물과는 아무런 관련 없는 추상 문양이라는 점에서 사냥이나 주술과 연관을 찾기 어려운, 미적인 감각 자체를 위한 시도라고 볼 수 있다.

구석기 후기로 갈수록 색채미가 더 뚜렷해진다. 알타미라Altamira 동굴 벽화는 강렬한 채색으로 눈을 사로잡는다. 뛰어난 데생 실력과 화려한 색채 감각이 뿜어내는 장관 때문에 미켈란젤로 벽화로 유명한 바티칸 궁전의 성당에 견주어 '구석기의 시스티나 성당'으로 불린다. 색 효과의 극대화를 위해 현재도 선명한 색을 유지할 정도

로 광물 물감 개발에 각별한 노력을 기울였다.

아르헨티나 쿠에바데라스마노스Cueva de las Manos 동굴의 손자국 벽화에서는 색의 향연이 펼쳐진다. 보통은 손을 벽에 대고 입으로 물감을 뿌리거나 칠해서 모양을 낸다. 쿠에바데라스마노스 동굴의 〈손〉은 흰색·검은색·갈색·붉은색·노란색 등을 사용하여 다채로운 느낌을 살렸다. 게다가 손을 어두운색과 밝은색으로 다르게 묘사하고 나아가 겹치기 효과까지 구사하여 수많은 손이 화려한 장식 역할을 한다.

동굴에서 피리가 다수 발굴되는 점을 고려하더라도 미적 욕구 인정에 인색한 관점은 설득력이 없다. 홀레 펠스 동굴에서 발견된 피리는 동물 뼈에 규칙적인 형태의 구멍이 6~7개씩 뚫려 있어서 다양한 음을 구사할 수 있다고 한다. 고동이나 풀피리와 달리 인위적으로 다양한 음을 구사할 수 있다는 것은 우리가 음악이라고 부르는 영역에 도달해 있음을 의미한다. 피리를 불거나 노래를 부르고, 혹은 조각을 하거나 그림을 그리면서 문화 욕구를 충족시킨 것이다. 구석기인이 가지고 있던 상당한 수준의 예술적 욕구와 미의식을 인정해야 한다.

구석기 벽화의 특징이 사실적 묘사에 있다고 해서 주관적 요소가 없다는 의미는 전혀 아니다. 브라질의 세라 다 카피바라Serra da Capivara 국립 공원에 있는 동굴 벽화 〈채집과 사냥〉은 사람들이 무리 지어 들소를 사냥하는 장면이다. 위쪽으로는 나무에서 열매를 채취하는 장면이 보인다. 중요하거나 욕망을 자극하는 대상을 더 크게 묘사했다. 들소가 실제보다 훨씬 크게 그려진 것, 나무가 들소보다 작게 그려진 것 등이 이를 반영한다. 단순 재현을 넘어 생각하는 바를 그림에 적용했다.

알타미라 동굴의 〈들소〉는 마치 동일한 대상이 어떻게 다양한 모습으로 표현될 수 있는지를 연구한 도안처럼 느껴질 정도다. 가만히 서 있는 들소는 전형적인 사실성을 보인다. 하지만 다리를 웅크리고 달리는 장면에서는 그리는 사람 나름의 주관적 느낌이 가미되면서 다양한 변조가 나타난다. 어떤 경우에는 거의 캐릭터에 가깝다.

다른 한편으로 객관적인 사실성을 더 밀고 나아간, 과학 탐구 수준의 그림도 있다. 흔히 '엑스레이 그림'으로 불리는 그림이 여기에 해당한다. 그림 속 동물들은 몸 안의 기관이 드러나 보인다. 이 그림조차 생존을 위한 사냥 목적으로 해석되곤 한다. 사냥할 때 어느 부위를 찌르는 것이 좋은가를 보여 주기 위해 내장이 훤히 보이게 그렸다는 해석이다.

채집과 사냥
기원전 25000년경
세라 다 카피바라 국립 공원

들소
기원전 13000년경
알타미라 동굴

물고기
기원전 20000년경
카카두 국립 공원

그러나 오스트레일리아에 있는 카카두Kakadu 국립 공원의 동굴 벽화 〈물고기〉를 보면 얼마나 어처구니없는 해석인지 금방 드러난다. 물고기의 등뼈와 내장, 아가미가 비교적 상세한 이 벽화를 보며 어느 누구도 물고기의 어디를 창으로 찔러야 잡을 수 있는지를 고민하지 않는다. 아무 데나 찍히면 그만이니 말이다. 게다가 사람 '엑스레이 그림'도 있으니 더욱 말이 안 된다. 오엔펠리Oenpelli 지역(현재 군발라냐 Gunbalanya)의 캥거루 그림도 등뼈를 비롯한 각 부분의 뼈, 가슴과 배의 장기 등을 정성스럽게 그렸다. 직접 해부하지 않고는 알 수 없는 정보다. 겉으로 드러나는 현상에만 머물지 않는 탐구 욕구를 보여 준다.

그림에 담은 내면세계

구석기인은 생존 문제에 절박했기 때문에 자의식이 발달하지 못했을까? 구석기인의 의식과 행위에 있어서 공동체 요소가 강했음을 부정할 사람은 거의 없다. 강한 이빨이나 손톱, 빠른 발을 갖고 있지 못한 인간에게 공동체 결속은 선택의 문제가 아니라 생존을 위한 절대적 전제 조건이었다. 하지만 라스코 동굴의 〈순록 사냥〉을

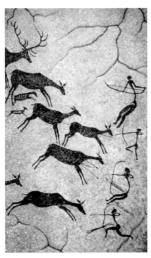 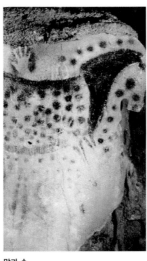

순록 사냥
기원전 15000년경
라스코 동굴

말과 손
기원전 24000년경
페슈 메를 동굴

동굴 사자
기원전 15000년경
쇼베 동굴

통해 사냥 대상에 대한 사고만이 아니라 스스로에 대한 관심, 개별적 존재로서의 인간에 대한 관심을 추측할 수 있다.

〈순록 사냥〉은 순록을 사냥하는 장면을 묘사했는데, 여러 마리의 순록과 다수의 사냥꾼들이 등장한다. 순록을 보면 전체를 묘사하는 가운데 개체의 특징을 반영했다. 암수의 구분은 물론이고 이제 갓 태어났을 법한 아주 작은 새끼와 어느 정도 자란 새끼의 구별이 가능할 정도다. 그런데 활을 쏘고 있는 인간을 보면 동물의 개별성 묘사와 대비되는 점이 발견된다. 동물의 개별성은 뿔의 유무와 몸집의 크기 정도로 구별하고 있을 뿐 거의 같은 동작이다. 하지만 인간의 동작은 네 명이 모두 다르다. 아주 간단한 묘사지만 팔과 다리 동작을 달리하여 각자의 독립적 특징이 살아난다. 우연이라고 생각할 수 없도록 다채롭다. 개별 존재에 아무런 관심이 없었다면 굳이 서로 다른 표현을 위해 각자의 동작을 묘사하는 수고로움을 감수할 이유가 없다. 공동체 결속과 공동 행동을 전제로 한 것이지만 집단과 구별된 개인으로서의 인간에 의식적으로 접근해 있음을 부인할 수 없다.

자주 등장하는 손 모습도 개인에 대한 관심을 확인할 수 있는 단서다. 페슈 메를 Pech-Merle 동굴의 〈말과 손〉은 말을 둘러싸고 손 그림이 몇 개 펼쳐져 있다. 손 그림이

두 마리 말 그림에 겹치지 않게 배치된 것으로 봐서 말 그림보다 뒤에 그려졌음을 알 수 있다. 바위에 손바닥을 댄 상태에서 손 주위에 입으로 물감을 뿌려 자기 손의 모습을 그대로 드러냈다.

많은 동굴 벽화에 나타나는 현상이라는 점에서 우연한 행위는 아니다. 손은 자화상처럼 개인을 나타내는 표식이다. 구석기인에게 자기를 가장 손쉽게 드러내는 방법이 손 모양을 그대로 뜨는 행위였을 것이다. 하지만 개별 인간에 대한 관심만으로 아직 자의식을 운운하기에는 섣부르다. 자의식은 사고의 대상을 인간 자신에게로 돌리는 것에서 출발하기 때문이다.

객관적이고 냉철한 관찰자가 아니라 당시 동굴에서 그림을 그리는 구석기인의 심정으로 다시 라스코 동굴의 〈들소 사냥〉을 보자.(20쪽) 들소 앞에서 쓰러지는 동료가 미래의 자기 모습일 수도 있다는 불안감이 내면 한구석에 있었을 것이다. 모두의 생존을 위한 사냥이라는 공동체 요구와 자신에게 닥칠지도 모르는 개인적 불행이라는 감정 사이의 간극이 그림을 통해 나타났다고 볼 수 있다. 자신의 내면 그리고 앞으로의 삶에 대한 기대 등 다양한 차원에서 자의식의 흔적을 찾을 수 있다. 매우 강한 집단적 구속 안에서도 초보적 단계이며 상당히 거칠고 서툰 방식이었지만 '나'라는 존재에 대한 고민의 시작을 보여 준다.

주술적·종교적 통로를 통해 내면 욕구를 표현하는 경우도 발견된다. 쇼베 동굴에는 지금은 멸종된 사자의 그림이 무려 73개에 이른다. 〈동굴 사자〉를 보면 맹수로서의 위엄이 서려 있다. 여러 마리가 겹쳐 있어서, 마치 한 방향을 향해 질주하는 듯하다. 머리 골격이나 동작의 특징이 살아 있고, 몇 마리는 콧수염까지 묘사해서 정밀한 관찰을 보여 준다.

왜 위협적인 존재이기만 한 맹수를 집단으로 그렸을까? 머리와 꼬리는 사자고 몸은 인간인, 홀레 펠스 동굴의 반인반사자상이 좋은 참고가 된다. 상아로 만든 조각인데 전체 길이가 7~8인치(약 17~20센티미터) 정도로 꽤 큰 편이다. 이것은 어떤 목적으로 만들어졌을까? 사자를 토템으로 하는 종족이 토템 신을 형상화했다는 설명이 가장 설득력이 있다. 사자처럼 강해지고자 하는 열망이 담겨 있을 것이다. 즉, 숭배 대상이자 바람으로서의 자신의 모습이다. 사냥 대상이 아니라 자기 모습으로, 자화상의 성격을 지닌다. 토테미즘 사고를 매개로 하여 자기 존재를 담아낸 것이다.

주술사 | 기원전 13000년경 | 레 트루아 프레르 동굴 　　　　　　　　　　　　　　 매머드 샤먼 | 기원전 24000년경 | 페슈 메를 동굴

　　샤머니즘 관련 그림도 내면의 욕구를 드러낸다. 레 트루아 프레르Les Trois-Frères 동굴의 〈주술사〉는 바위에 새겨 채색했다. 그림을 보면 인물의 구성 요소가 복잡하다. 수사슴의 뿔과 귀, 올빼미 눈, 사람 수염이 섞여 있다. 몸통은 사람인데, 꼬리는 말 혹은 늑대다. 손은 곰의 발처럼 생겼고, 엉덩이 뒤로 성기가 삐죽 튀어나와 있다. 남성의 여러 상징을 조합했다. 춤을 추는 것 같기도 하고, 살금살금 걷는 모습 같기도 하다. 얼굴은 벽화를 보는 사람들을 응시한다. 주술사가 실제로 이런 모습으로 변장하고 춤 동작을 섞어 주술 행위를 했을 수도 있다.

　　샤먼은 자신과 세계를 대상화하여 새로운 인격을 만들어 내는 존재다. 샤먼은 자기 자신과, 자신을 넘어서는 초월적인 힘이 결합된 상태이기 때문이다. 그만큼 샤먼의 주술은 최대로 긴장된 정신적 과정을 통해 나온다.

　　샤먼의 모습은 지역이나 부족에 따라 상이하게 나타난다. 페슈 메를 동굴에서는 〈매머드 샤먼〉을 볼 수 있다. 머리는 긴 코와 어금니를 늘어뜨린 매머드 형상인데, 몸이나 다리는 영락없는 사람의 모습이다. 마찬가지로 주술사가 이런 분장을 하고 주술 행위를 했을 수 있다. 인간을 자신의 부족에서 신성시하던 동물과 일치시키고자 했던 토테미즘의 영향이라고 봐야 할 것이다. 이를 통해 초월적이고 신비로운 힘에 의존하는 샤먼 현상이 나타났음을 알 수 있다.

샤머니즘의 폭넓은 정착은 세계와 자신을 대상화하는 사고 능력이 일반적 현상임을 확인케 한다. 대상화가 우연적·일회적인 것이 아니라 주술이라는 체계를 통해 의식적인 과정으로서 반복적으로 나타나고 있다. 그러한 의미에서 단순한 자연주의적 사고를 넘어선다.

다시 처음 그림으로 돌아가 보자. 라스코 동굴의 〈들소 사냥〉에서(20쪽) 들소의 뿔에 받힌 인간 옆에 그려진 새는 무엇을 의미할까? 쓰러지는 인간의 머리가 새의 부리처럼 날카롭고 길게 묘사되어 새의 모습에 가까운 것은 우연이 아니다. 옆에 그려진 새와 연관해서 볼 때 새를 토템으로 삼고 있는 어떤 부족의 사냥을 그린 장면으로 보는 게 설득력이 있다.

일반적으로 원시 사회의 주술적 사고에서 새가 현실과 다음 세상의 연결 역할을 한다는 점을 고려할 때, 새를 인간 영혼을 하늘로 안내한다는 상징의 의미로 이해해도 터무니없는 상상력은 아니다. 전반적인 상황을 고려할 때 집단적 의미이든 개인적 의미이든 적어도 사냥 도중에 죽은 동료를 추모하는 성격을 일부 갖고 있었다는 추측이 가능하다.

구석기 중기에서 후기의 것으로 확인된 무덤의 모습은 죽은 자의 운명을 걱정했던 구석기인의 생각을 보여 준다. 구석기 중기의 무덤은 웅덩이 모양으로 개별적이거나 집단적으로 만들어졌다. 무덤 속 남자의 머리에는 납작한 돌이나 큰 동물의 뼈, 혹은 영양의 뿔이 둥그렇게 둘러져 있어 머리를 보호하는 역할을 하고 있었다. 구석기 후기에는 조개를 꿰맨 그물로 머리를 덮은 경우도 발견되었다. 머리를 보호하는 것은 죽은 자의 영혼을 보호하려는 의도일 것이다. 적어도 구석기 중기에서 후기 사이의 인류는 죽음이 삶에 이어지는 상태라고 인식했음을 알 수 있다.

라스코 동굴 벽화의 '새 사람'도 영혼이 사후 세계에 잘 도착하길 바라는 마음을 담은 표현일 가능성이 크다. 흔히 '종교'라고 부르는 현상이 갖는 기본 골격, 즉 영혼의 존재와 사후 세계 등이 구석기인에게서 이미 일반적으로 나타나고 있는 것이다. 구석기 동굴 벽화는 그러한 종교적 문제의식이나 소망을 그림으로 표현하는 수단이기도 했다. 그러한 의미에서 토템에서 샤면, 종교로의 변화를 기계적으로 이해하는 사고방식은 재검토할 필요가 있다. 종교를 문명 상태로 분리시켜 원시 공동체 사회를 야만으로 규정하려는 왜곡된 편향이 문제다.

신석기와
청동기 메소포타미아 미술

신석기 미술: 사실성과 상징성의 조화

신석기·청동기에 인류 문화는 일대 변화를 맞이한다. 신석기 미술의 특징은 단순성과 상징성에서 찾는 경우가 많다. 구석기 동굴 벽화가 자연 사물의 사실적 재현에 충실했다면, 신석기는 개별 사물의 특징이 사라지고 추상성을 강화하는 방향으로 나아갔다는 분석이다. 아르놀트 하우저Arnold Hauser가《문학과 예술의 사회사》에서 주장한 내용이 대표적이다. "체험과 경험에 개방적인 자연주의 경향이 물러나고, 경험 세계의 풍성함을 등진 채 모든 것을 기하학적 무늬로 양식화하려는 경향이 지배한다. (…) 예술은 삶의 구체적이고 생생한 모습보다 사물의 이념이나 개념 내지는 본질을 포착하려 하고, 대상 묘사보다 상징 창조에 주력한다." 구석기 미술이 대상의 특징 묘사에 주력했다면, 신석기 미술은 상형 문자처럼 추상화된 기호 양상을 띤다는 것이다. 그러나 이는 실제 작품의 경향과 상당히 거리가 있는 주장이다. 과도하게 각 시대의 미술을 고정된 '양식'으로 규정하고 비교하려다 보니 나타나는 왜곡이다.

메소포타미아 지역의 조각과 토기를 보면 사실성이 더욱 강화된 경우를 자주 만나게 된다. 〈여성 좌상〉은 몇 가지 점에서 구석기 조각이 도달한 사실성을 뛰어넘는다. 먼저 얼굴 묘사가 두드러진다. 구석기 비너스상은 머리가 없거나 둥그런 표현,

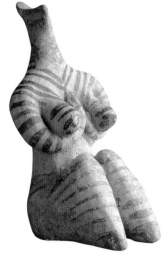

여성 좌상
기원전 7000년경

여성상
기원전 6000년경

혹은 〈빌렌도르프의 비너스〉(22쪽)에서 볼 수 있듯이 머리카락을 표시하는 정도에 머문다. 하지만 〈여성 좌상〉은 이목구비 구별이 뚜렷하다. 눈·코·입 표시에 머물지 않고 인위적으로 돌출시켜 각 특징을 살려 냈다. 비슷한 시기의 조각 중에는 한 발 더 나아가 눈의 세부 표현에 접근한 경우도 있다. 눈동자를 묘사한 최초의 조각이지 않나 싶다.

신체 묘사도 더욱 현실적이다. 이제 유방의 과장은 찾아볼 수 없다. 또한 사지 구분이 명확하다. 구석기 비너스에서는 손이 몸에 붙어 있는 느낌이었다면 〈여성 좌상〉에서는 얼굴이나 가슴처럼 독립적인 역할을 한다. 두 손을 모으고 있는 〈여성상〉에 와서는 이런 경향이 보다 뚜렷해진다. 시리아 북부의 옛 도시 '텔 할라프'에서 기원전 6000~5400년경 번성한 할라프Halaf 문화를 상징하는 작품들이다. 〈여성상〉을 보면 가슴과 팔 사이에 빈 공간이 느껴질 정도로 독립적 기관으로서의 동작에 신경을 썼다. 당시 조각 중에는 실제로 팔꿈치와 몸 사이에 공간이 있을 정도로 분리된 경우도 있다. 팔의 돌출 시도는 역동적 동작 표현의 시작으로 조각에서는 혁명적 변화의 출발점이다. 〈여성상〉에서는 손의 구체적 역할까지 분명히 드러난다. 가슴에서 두 손을 마주 잡아 기도하는 자세를 취했다. 다리도 무릎을 꿇거나 세워서 동작에 가세한다.

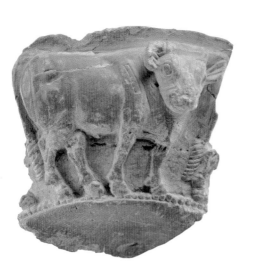
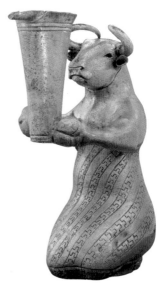

황소 부조 사발 | 기원전 3300년경　　　　　**술잔을 바치는 황소** | 기원전 3000년경

　　신석기 후기의 〈황소 부조 사발〉과 청동기 초기의 〈술잔을 바치는 황소〉에 와서
는 훨씬 더 진전된 사실적 표현력을 발휘한다. 이 두 작품은 현재의 이란 지역에서
출토된 것으로 〈황소 부조 사발〉에서는 대상에 대한 치밀한 관찰력과 사실적 묘사
력을 만날 수 있다. 앞다리와 뒷다리의 구조 차이가 잘 나타나고 중간 관절과 발굽
근처의 관절 모습이 생생하다. 〈술잔을 바치는 황소〉는 할라프의 〈여성상〉에서 팔
을 몸으로부터 떨어져 나오게 한 시도가 불러온 다양한 동작의 가능성을 현실로 보
여 준다.

　　할라프 시기의 작품들에서는 사실성 강화와 동시에 상징성 강화 현상이 나타난
다. 〈토기 조각〉은 추상화 작업으로 나아가는 중간 단계를 보여 준다. 새의 깃털 묘
사에서 보이듯이 아직 새의 사실적 특징이 일부 드러나면서도 전체적으로는 단순화
시켜 상징물로서의 성격을 띠기 시작한다. 〈추상 문양 접시〉는 아예 관념화된 이미
지만으로 전체 공간을 구성했다. 이라크 북부 모슬의 아르파치야Arpachiyah 유적에서
발굴됐는데, 신석기 미술의 상징적 묘사력이 거의 현대 감각에 견주어도 뒤지지 않
을 만큼 뛰어나다.

　　신석기 후기의 토기로 오면 대상의 상징적 변형과 기하학적 문양의 경향이 보다

토기 조각
기원전 6000년경

추상 문양 접시
기원전 5000년경

염소 문양 토기
기원전 3700년경

멧돼지 모양 토기
기원전 3000년경

뚜렷해진다. 〈염소 문양 토기〉는 염소 모습이 캐릭터에 가깝다. 특히 뿔의 변형 방식
으로 미적 감각을 살린 점이 눈에 띈다. 염소 그림 양옆으로 기하학 문양이 이어진
다. 신석기 중기에는 기하학 문양만으로 이루어진 장식도 상당히 많다. 격자무늬, 물
결무늬 등이 자주 사용된다.

　하지만 신석기 미술 전체를 기하학적 무늬로 양식화하려는 경향이나 대상 묘사
보다 상징 창조에 주력하는 경향으로 단정하기는 어렵다. 기하학 문양은 일정 기간
의 토기에서 주로 발견된다. 생활용품을 손쉽게 꾸미기에 적합했기 때문이다. 각종
조각에서 보았듯이 전체적으로는 사실성과 상징성이 공존한다. 토기도 처음에는 삼
각무늬, 그물무늬 등을 중심으로 하다가 시대가 지나면서 인물 또는 동물을 함께 표
현하는 경향이 늘어났다.

　상징화된 대상 묘사도 사실성과 결합하는 경우가 빈번하다. 염소 문양이나 멧돼
지 모양 토기를 봐도 그러하다. 〈토기 조각〉에서는 어떤 새인지 알 수 없었던 반면,
〈염소 문양 토기〉는 한눈에 염소임을 알 수 있다. 턱 밑의 수염이나 전체 몸의 골격
이 사실적 느낌을 그대로 전달하기 때문이다. 〈멧돼지 모양 토기〉 역시 한눈에 멧돼
지라는 것을 알 수 있다. 대상이 지닌 사실적 모습을 핵심 특징으로 잡아낸다. 추상

화 과정이기는 하지만 사실성의 부정이라고 말할 이유는 없다. 신석기 전체로 놓고 보면 두 방향이 공존하고 조화를 이룬다고 할 수 있다.

또한 추상화·양식화가 신석기의 고유한 경향도 아니다. 상징을 통한 장식적 효과는 이미 구석기 벽화에서도 확인했다. 과거에 비해 그림에 지적인 요소가 증가하고 있는 것은 분명하지만 이를 전혀 별개의 현상으로 규정하기는 어렵다. 신석기에 접어들어 사실성 역시 더 뚜렷해진 경우를 볼 때 정도의 차이로 봐야 한다.

수메르 미술: 국가의 강력한 통치 수단

수메르Sumer는 메소포타미아 고대 국가 문명의 시초에 해당한다. 기원전 3000년을 전후해서 키시·우루크·우르와 같은 도시 국가를 형성했다. 새뮤얼 노아 크레이머Samuel Noah Kramer가 "역사는 수메르에서 시작되었다."라고 했을 정도로 수메르 시대부터 각 분야에 걸쳐서 눈부신 발전이 나타난다. 특히 기원전 4000~3000년을 경계로 조각과 그림만이 아니라 지식과 문화 발전의 분기점 역할을 하는 기록 문서도 세상에 나온다.

도시 국가 출현과 함께 수메르 미술은 눈부신 도약을 한다. 특히 국가 권력을 중심으로 미술이 지배 세력의 강력한 통치 수단으로 자리 잡는다. 수메르 조각에는 인물상이 많은데, 대부분 눈을 과장하여 크게 묘사하고 가슴께에 두 손을 공손히 모은 자세를 하고 있다. 신에게 경배를 드리는 모습이다. 종교적 관념이 폭넓게 자리 잡고 체계화되었음을 의미한다. 크고 선명하게 치장한 눈도 비슷한 맥락으로 이해할 수 있다. 수메르인은 눈을 영혼의 상징으로 보았다. 눈의 과장은 신과 예배자가 눈을 통해 교신한다는 믿음을 반영한 듯하다.

종교의 체계화는 고대 국가 형성과 궤를 같이한다. 고대 국가는 신분제와 폭력적인 지배를 정당화하는 이념을 종교에서 찾았다. 신분 지배의 정당성을 신에서 인간에 이르는 수직 체계에서 구한다. 최고 통치자는 신의 대리인으로서 절대 권위를 인정받는다. 평민이나 노예의 고통을 종교적 숙명론을 통해 어쩔 수 없는 삶으로 받아들이게 한다. 〈우르의 깃발〉은 고대 국가의 등장과 함께 나타난 계급 분화와 전쟁 확대, 수탈 심화의 상황을 잘 보여 준다.

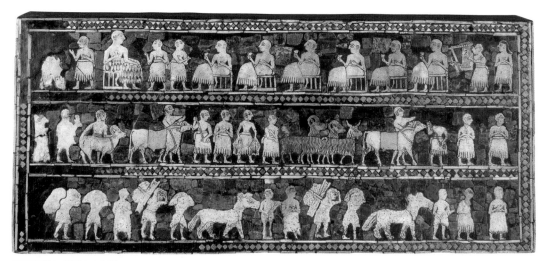

우르의 깃발 | 기원전 3000년경

〈우르의 깃발〉은 우르 왕의 무덤에서 출토된 폭 46센티미터의 화판이다. 조개껍질과 청금석靑金石을 상감한, 일종의 모자이크 그림이다. 제일 윗부분에는 왕이 등장한다. 왕은 테두리 선 위로 넘어가도록 크게 묘사하여 계급적 위계 의식을 뚜렷하게 반영했다. 연회를 베푸는 왕과 귀족 아래로 농경과 목축에 종사하는 평민, 노예의 노동 장면이 나와 계급 사회가 상당히 진척되어 있음을 확인할 수 있다. 또한 〈우르의 깃발〉은 다양한 동작 묘사에 이제 별 어려움을 느끼지 않고 있음을 잘 보여 준다. 걷거나 싸우는 모습, 술잔을 들고 연회를 즐기는 모습, 악기를 연주하는 모습, 다양한 노동 모습 등이 꽤 자연스럽다.

모든 방향에서 볼 수 있는 환조의 경우 아직 경직된 자세를 보이고 있기는 하다. 하지만 기술적인 표현 능력의 부족보다는 조각의 용도 때문으로 이해하는 것이 적합하다. 수메르의 대표적인 소형 입상 〈에비 일 왕〉은 수메르 통치자를 묘사한 전형적인 조각 작품이다.

"통치자 에비 일Ebih-II 상은 이슈타르 비릴 신전을 위해 만들어진 것"이라는 문구가 새겨져 있다. 보석이 박혔을 눈썹은 소실되었지만 눈은 흰색 조개와 청색 돌로 상감했다. 두 손을 포개 기도하는 모습은 헌신의 표시다. 손에는 종교 의식에 사용되던 잔이 놓였을 것이다. 소용돌이 모양의 수염이나 하체를 가린 양털 옷도 양식화

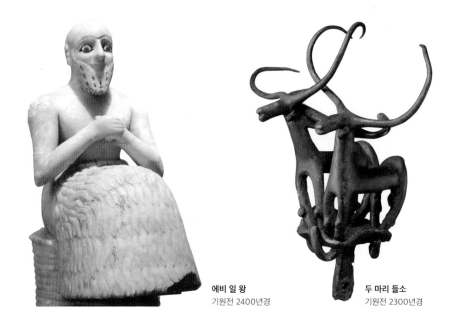

에비 일 왕
기원전 2400년경

두 마리 들소
기원전 2300년경

된 표현이다. 신관이나 신하를 묘사한 조각은 물결 모양의 수염과 하단에 주름을 잡은 일반 천으로 구별하기도 한다. 정치적·종교적 용도의 조각은 획일화된 표현 양식 안에서 작업하도록 강제되었기에 경직된 모습을 보이는 듯하다.

비슷한 시기의 청동 조각을 보면 사물의 자연스러운 표현에 거의 지장을 받지 않는다. 아나톨리아에서 발굴된 〈두 마리 들소〉는 양식화에도 불구하고 작가의 미적 감각을 상당히 유연하게 표현했다. 뿔을 과장하여 늘인 다음 서로 겹친 모습으로 마치 허공에서 춤을 추는 듯한 효과를 냈다. 머리는 세부를 생략하고 가늘게 뽑아 입 주변에만 약간의 변화를 주어 느낌을 살렸다. 이 정도의 탁월한 묘사력을 가진 당시의 예술가들이 기능적 한계 때문에 〈에비 일 왕〉에서 경직성을 보였을 리 없다. 따라서 종교적 용도의 영향으로 봐야 한다.

수메르인의 사실적 묘사력은 초기 조각인 〈우르크의 여신〉에서도 여실히 드러난다. 현재는 머리 부분만 남아 있는데, 비슷한 시기의 조각 중에 전 세계를 통틀어 이만큼 세련된 묘사는 없을 듯하다. 돌을 다루는 데 아무런 불편함이 없어 보인다. 코와 입 주변은 얼굴에 직접 석고를 대고 뜬 듯 정교하다. 뻥 뚫린 눈썹과 눈이 거슬리는데, 채색된 조개 장식이 소실된 결과다. 하지만 남아 있는 부분만으로도 더 이상의 찬사가

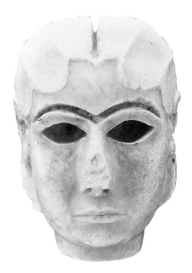 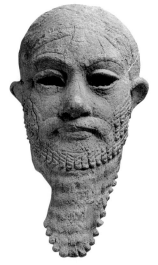 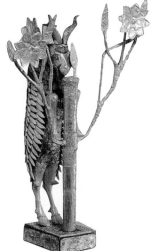

우르크의 여신
기원전 3000년경

통치자 두상
기원전 2300년경

덤불 속 숫양
기원전 2700년경

필요 없을 정도로 훌륭한 성취를 보인다. 입은 윗입술의 입술 선과 인중의 골이 매우 자연스럽다. 코와 입 주위의 뺨, 그리고 턱에 볼륨감을 넣어서 사실성을 극대화했다.

수메르 후기로 가면서 청동기 문화 성격이 가미될수록 사실성이 빠르게 강화된다. 아무리 통치와 종교 목적으로 고정된 양식화가 강제되어도 세월이 지나면서 예술 자체의 욕구가 고개를 드는 현상은 인류 미술사 전체를 관통하는 공통 현상인 듯하다. 발휘되는 방향은 시대마다 다를지라도 예술가의 표현 욕구는 어떤 방식으로든 틈새를 찾기 마련이다.

〈통치자 두상〉에 이르면 눈썹이나 눈도 확연히 종교적 과장에서 벗어난다. 눈썹은 깊은 골 대신에 도톰한 느낌을 살렸다. 눈도 본래의 크기를 되찾았다. 장식이 아니라 눈꺼풀과 눈두덩이 함께 어우러지는 눈이다. 머리카락이나 수염도 기존의 획일적인 소용돌이나 물결 모양이 아니라 흔히 볼 수 있는 터럭 느낌을 준다.

〈덤불 속 숫양〉은 개별 사물의 묘사를 넘어 연출력까지 뽐낸다. 동작이나 모습이 영락없이 덤불에 숨은 양이다. 휘어진 뿔, 콧잔등에서 입으로 내려오는 선 등이 탁월하다. 게다가 나무 뒤에 숨어 다리를 올려 나뭇가지처럼 위장한 모습이 절로 미소짓게 한다.

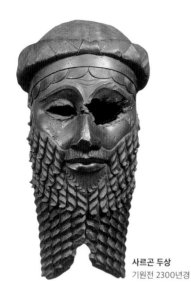

사르곤 두상
기원전 2300년경

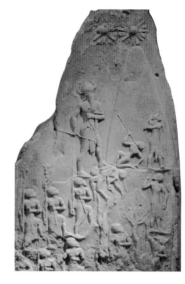

나람-신 승전비
기원전 2200년경

아카드 미술: 수메르 미술의 계승

기원전 2350년에 사르곤 왕이 아카드Akkad 왕국을 세우고 약간의 부침을 겪었다. 비교적 짧은 기간 왕국을 유지하다 몰락하면서 수메르의 역사도 막을 내린다. 아카드는 독자적인 진전을 이루기보다는 수메르 미술의 성과를 유지하고 보완하는 면이 강했다.

수메르 후기에 도달한 정교한 표현력은 여전히 유지된다. 아카드 시대를 연 왕을 묘사한 〈사르곤 두상〉은 수메르의 〈우르크의 여신〉이나 〈통치자 두상〉이 우연한 성취가 아니었음을 보여 준다. 모자에서 머리카락·얼굴·수염에 이르기까지 완성도가 높다. 보석으로 상감되었을 눈이 빠져 있어 안타깝지만 덜 훼손된 눈을 보면 그냥 구멍이 뚫린 게 아니라 눈 주위의 굴곡을 섬세하게 묘사하고 있다. 만약 여기에 눈이 들어 있으면 상당한 균형과 사실성을 보였을 것이다.

수염이나 머리에 여전히 장식적 요소가 짙게 남아 있지만 미간에서 코, 입술에 이르는 흐름과 굴곡이 상당히 자연스러워서 사실성·완결성에 강조점을 두었음을 알 수 있다. 전체 분위기는 아카드를 대제국으로 이끈 왕의 위엄을 드러내는 데 초점을 맞췄다. 사르곤은 아카드어로는 샤루 킨Sharru-kin, 즉 '왕은 정통이다'라는 의미다. 정통이라는 말은 왕위 계승을 뜻하는데, 권력이 세습 성격을 띠기 시작했음을 보여 준다.

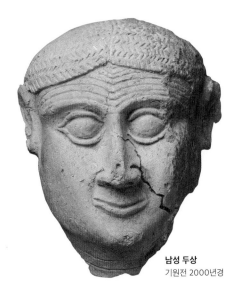

남성 두상
기원전 2000년경

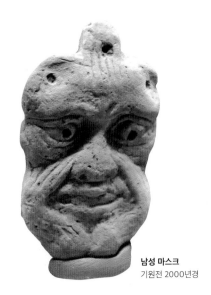

남성 마스크
기원전 2000년경

이야기를 담은 부조에서는 〈우르의 깃발〉과 마찬가지로 더 중요하다고 여겨지는 인물을 크게 묘사하는 경향이 유지된다. 〈나람-신 승전비〉를 보면 맨 위의 왕이 가장 크고, 공격을 받아 죽는 적군은 가장 작고, 아카드 군사는 중간 크기다. 심지어 언덕 중턱의 나무는 사람보다 작다. 개별 인물의 사실성은 유지되지만 사람이나 사물 사이의 관계 묘사에는 관념이 우선한다.

바빌로니아 미술: 메소포타미아 미술의 정점

기원전 2100년에 만들어진 고대 바빌로니아Babylonia 왕국은 수메르 미술의 성과를 흡수하면서도, 아직 가능성으로만 있던 영역을 한 단계 더 진전시키는 역할을 한다. 표현 수준의 심화는 물론이고, 새로운 표현의 지평을 열어젖힘으로써 메소포타미아 미술의 정점을 이뤘다.

먼저 표현의 새로운 지평을 연 첫 번째 영역은 표정이다. 그동안의 혁신이 어떻게 하면 사실에 가까운 외적 형태를 구사할 것인가에 초점이 맞춰져 있었다면, 표정은 내적 감정의 표현이라는 점에서 전혀 새로운 방향이다. 〈남성 두상〉은 기분 좋게 미소를 짓는 표정이 생생하다. 입꼬리를 살짝 위로 올리고 입주름을 가볍게 잡

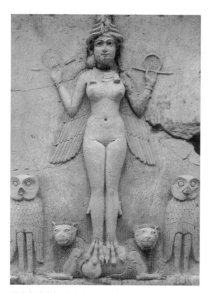
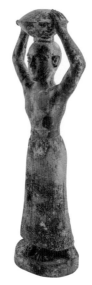
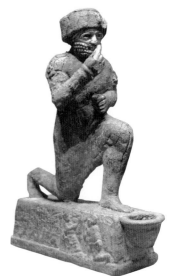

이난나 여신상 | 기원전 1800년경　　　　여인상 | 기원전 2100년경　　　　라르사의 경배자 | 기원전 1800년경

아 보는 사람조차 흐뭇하게 만든다. 〈남성 마스크〉는 잔뜩 화난 표정으로 무언가를 말하는 모습이다. 미간을 일그러뜨리고 입 주위에 주름을 잔뜩 넣어서 분노의 감정을 순간적으로 잡아냈다. 진흙 마스크 가운데, 길가메시 신화에 나오는 괴물 훔바바Humbaba의 얼굴은 이빨을 모두 드러낸 잔혹한 표정으로 광기를 드러내기도 한다.

〈이난나 여신상〉에도 살짝 미소가 비친다. 두 손을 들고 있는 딱딱한 모습인데 스치는 듯한 미소가 살아 있는 분위기를 만든다. 사랑과 생산의 여신 이난나Inanna는 수메르 신화에서 성적인 상징성을 가장 많이 부여받는 신이다. 우르 지역에서 믿던 성애의 여신으로 달의 신 난나의 딸이다. 다산의 여신이며 육체적 사랑을 즐긴다. 조각은 풍만한 유방을 과시하고 음부 노출에도 전혀 부끄러움 없이 성적 매력을 한껏 발산하는 모습이다.

〈이난나 여신상〉은 균형과 세부 묘사도 한 단계 진전되었음을 보여 준다. 아카드 시대의 〈나람-신 승전비〉(38쪽)의 현실적인 인체 비례가 계승된다. 또한 가슴과 팔이 이어진 부분, 배꼽과 치골 주위의 묘사가 그리스 고전기의 뛰어난 조각에 견주어도 뒤지지 않을 정도로 훌륭하다.

표현의 새로운 지평을 연 두 번째 영역은 동작의 역동성이다. 수메르나 아카드

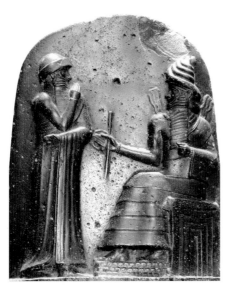

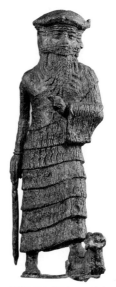

함무라비 법전 부분 | 기원전 1700년경 **네 얼굴 신** | 기원전 1800년경

시대 조각은 부조의 경우 전쟁 장면 등에서 일정하게 활발한 동작이 나타난다. 하지만 환조에서는 손을 가슴으로 모으거나 벌리는 정도여서 운동감을 느끼기에 역부족이었다. 서 있든 앉아 있든 사실상 부동자세에 가까웠다. 행위 과정이 아니라 앞으로도 오랜 시간 고정된 자세로 가만히 있을 것만 같은 느낌이었다.

하지만 바빌로니아 청동 조각에서 획기적인 진일보가 나타난다. 먼저 〈여인상〉을 보면 손이 머리 위로 올라갔다. 짐을 머리에 이고 나르기 위한 동작인데, 이동하는 어느 한순간을 잡은 느낌이다. 다리는 여전히 일자로 벌리고 서 있지만 팔을 머리 위로 올려 짐을 잡음으로써 순간적으로 운동감이 살아난다. 바쁘게 이동하던 여인의 현실적 움직임이 떠오른다. 팔을 올리는 작은 변화가 쇳덩이에 따뜻한 숨결을 불어넣었다.

더 놀라운 혁신은 〈라르사의 경배자〉가 보여 준다. 〈라르사의 경배자〉는 함무라비를 위해 아무루Amurru 신에게 바쳐진 기념 조각상이다. 무릎을 꿇고 기도하며 헌신의 표시로 손을 입 앞에 들고 있는 인물은 왕실의 머리 장식인 둥근 모자를 쓰고 있다. 얼굴과 손에는 금박이 입혀 있고 앞면에는 봉헌물을 받기 위한 작은 수반이 있다. 이 조각의 큰 진전 역시 운동감의 부여다. 그동안 조각들은 천편일률적으로 두

발을 모은 채로 있거나 몸에 붙어서 돌출된 정도였다. 하지만 〈라르사의 경배자〉는 한쪽 발은 뒤에, 다른 쪽 발은 앞으로 내뻗게 배치함으로써 극적으로 운동감을 살렸다. 팔도 팔꿈치부터는 몸에 붙어 있는 것이 아니라 별도로 돌출시켜 다리와 함께 운동감을 살리는 요소로 작용한다. 그리스 미술에서는 이후 1천 년이 훨씬 지나서야 나타나는 성취가 이 시기에 이미 뚜렷하게 나타난 것이다.

그러나 국가의 공식 기념물인 경우 여전히 경직성이 완강하게 자리를 지킨다. 〈함무라비 법전〉 상단부의 조각도 그러하다. 법전의 내용은 높이 2.1미터의 돌 아랫부분에 쐐기 문자로 새겨져 있다. 윗부분에는 태양신 샤마슈Shamash로부터 법을 전달받는 왕의 모습이 나온다. 법이 인간이 아니라 신에게서 비롯되었음을 강조하여 정당성과 권위를 높이고자 했다. 오른편에는 신이 옥좌에 앉아 있다. 신이 함무라비 왕에 비해 훨씬 크게 표현되어 있는데, 중요한 존재를 더 크게 묘사하던 관습 때문이다. 팔이나 다리 동작이 여전히 정형화된 모습이다.

공식 기념물이 아닌 이상 신 역시 〈네 얼굴 신〉처럼 상대적 자율성을 보이기도 한다. 한 팔은 몸에 붙어 있고, 다른 팔은 검을 잡았다. 자세히 보면 놀랍게도 어깨를 살짝 뒤로 빼고 있어서 칼을 사용하기 위한 예비 동작으로 느껴진다. 게다가 왼발은 한 걸음 내디뎌서 곧 앞으로 나아갈 동작을 짐작게 한다. 〈라르사의 경배자〉의 역동적 운동감이 어쩌다 생겨난 것이 아님을 잘 보여 준다.

아시리아 미술: 양식화와 섬세한 표현

기원전 1700년 고대 바빌로니아 왕국의 소멸과 함께 아시리아 시대가 개막된다. 이후 기원전 600년경 페르시아 제국까지 여러 번의 부침을 겪으면서 아시리아가 메소포타미아 지역의 패권을 잡는다. 아시리아 시대로 접어들면서 메소포타미아 미술은 한편으로 양식화, 다른 한편으로 섬세한 세부 묘사의 심화 방향으로 나아간다.

양식화는 그 이전에 비해 전쟁을 통한 제국 확대에 심혈을 기울이면서 통치 수단으로서의 미술 성격이 대폭 강화된 결과로 나타난다. 왕과 국가의 위대함을 보여 주기 위해 대형 상징물, 전쟁 장면을 묘사한 부조가 증가하면서 고정화된 양식이 보다 강조되는 경향이 생긴다. 〈날개 달린 인두우상人頭牛像〉은 강력한 권력 의식을 보여

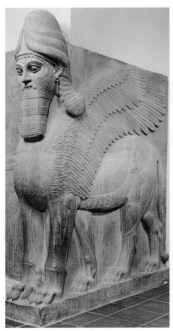
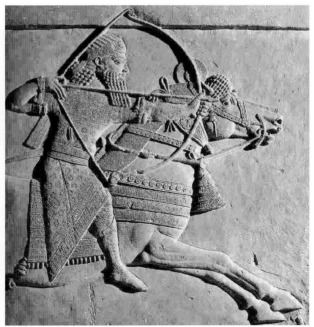

날개 달린 인두우상 | 기원전 720년경 **활을 쏘는 아슈르바니팔** | 기원전 645년경

주는 상징이다. 얼굴은 사람이고 몸은 소의 모습을 한, 높이 4.20미터, 길이 4.36미터에 이르는 거대한 조각이다.

다른 한편으로 바빌로니아 시대의 성취를 이어받고, 이집트 문화와 교류하면서 새로운 표현 영역을 열어 나간다. 〈활을 쏘는 아슈르바니팔〉도 머리와 발은 측면인데 몸은 정면으로 묘사해서 제한된 평면 공간 안에 전달하고자 하는 중요한 이미지를 모두 담기를 원했다. 이집트 미술에서 흔히 보이는 특색으로 평면에 최대한 입체적 완결성을 추구하려는 시도다. 〈날개 달린 인두우상〉에서 측면에 네 다리가 다 보이도록 제작하고, 다시 앞면에도 두 다리를 배치함으로써 마치 소의 다리가 다섯 개처럼 보이는 것도 이 때문이다. 또한 이 부조에는 아시리아 미술의 또 하나의 특징이라 할 수 있는 세부 표현의 섬세함도 잘 나타난다. 무엇보다도 왕의 옷과 말의 고삐와 안장을 꾸민 장식이 화려함의 극치를 달린다.

이런 화려함이 부조만의 제한적인 특징은 아니다. 〈여신상〉에서 옷의 윗부분은 동그라미 무늬와 어깨 장식으로 꾸몄다. 치마는 직선과 사선, 격자무늬와 물결무늬

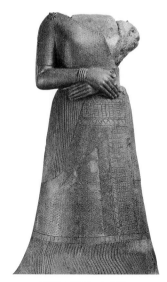

여신상 | 기원전 1300년경 **목을 무는 사자** | 기원전 800년경

등 온갖 무늬로 치장했다. 손은 더욱 공을 들여서 손가락 마디마다 주름이 선명하고, 손톱을 정성스럽게 표현해 놓았다. 공예적·장식적 측면에서는 고대 메소포타미아 전 시기를 통틀어 아시리아가 최고의 경지를 보여 준다.

〈목을 무는 사자〉는 역동적 운동감을 자랑한다. 거짓말쟁이가 사자에게 죽임을 당하는 모습으로 도덕적 교훈을 담았다. 말이 목을 통해 나오기에 목이 물려 죽는다는 설정을 한 듯하다. 몸 곳곳에 사자의 발톱 자국이 선명하다. 목을 젖힌 채 두 팔로 바닥을 짚은 모습이 상당히 역동적이다. 사자의 공격에서 벗어나려고 버둥대는 발동작도 놀라울 정도로 현실감이 있다.

이집트 미술

이집트 미술은 변하지 않는다?

이집트 미술에 대한 서구인들의 이해는 상당한 편견을 동반한다. 대중적 편견으로는 이집트 미술을 정치적·종교적 선전의 영역 내에서만 이해하는 경향이 대표적이다. 피라미드와 함께 이집트의 상징처럼 알려진 〈투탕카멘 마스크〉 형상에서 그리 벗어나지 않는 틀 내에서 부조나 벽화에 적합하도록 일정한 변형 정도가 나타난다고 여긴다. 〈투탕카멘 마스크〉는 파라오의 위세를 화려하게 보여 준다. 금으로 만들어진 두꺼운 판을 안쪽에서 망치로 두드려 성형했다. 왕의 두건을 쓰고, 나일 강의 신 오시리스의 붙임 수염을 단 모습이다. 그밖의 부조나 벽화의 파라오는 이 모습을 평면적으로 재현한 것이고, 신이라면 여기에 각각의 상징이 덧붙여질 뿐이라고 생각한다.

이러한 대중적 편견이 만들어진 데는 서구의 편향된 태도가 큰 영향을 미쳤다. 그들은 서구의 우월성을 강조하는 과정에서 비서구 예술을 열등하게 취급했다. 그리고 이집트 미술에 '불변성'의 딱지를 붙였다. 수천 년 동안 동일 양식이 변화 없이 반복되었다는 식이다. '정면성'도 대표적인 불변의 근거로 사용된다. 이집트인들에게 현실의 생동감은 중요하지 않았고, 사후 세계의 영원한 삶을 표현하기 위해 인체의 평형과 부동성에 역점을 둔 결과 인체의 중앙선을 기준으로 좌우 대칭을 이루는 정면성의 법칙에서 벗어나지 않았다는 지적이다.

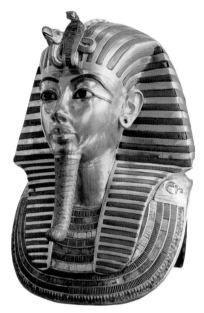

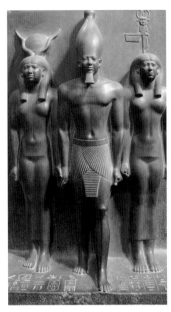

투탕카멘 마스크 | 기원전 1320년경 **멘카우레 삼신상** | 기원전 2532~2504년

〈멘카우레 삼신상〉은 이집트 미술의 정면성을 잘 보여 준다. 멘카우레Menkaure는 고왕국 제4왕조의 파라오다. 〈멘카우레 삼신상〉은 왕의 장례에 봉헌된 일련의 비석 중 하나로 양쪽으로 여신이 배치돼 있다. 멘카우레와 여신 모두 엄격한 좌우 대칭의 부동자세를 취했다. 파라오나 신을 묘사한 대부분의 조각이 비슷한 특징을 보인다.

또한 인체 묘사에 있어서 측면과 정면의 '혼합성'도 불변의 한 축으로 거론된다. 이집트 인물상은 항상 얼굴과 발은 옆면, 눈과 가슴은 정면으로 조합되어 있다는 지적이다. 이밖에도 인물 크기는 신분에 따라 달라지는데 파라오는 거인처럼, 시종은 난쟁이처럼 묘사함으로써 원근법을 무시한 것, 혹은 대상을 표현할 때 세부의 상세한 표현보다는 대상의 본질에만 관심을 두어서 이상화하는 것 등이 지적된다.

측면과 정면 혼합이 자주 보이는 것은 사실이다. 〈아툼과 오시리스〉는 그 전형을 보여 준다. 오시리스Osiris는 나일 강의 신이자 농사의 신에 걸맞게 한 손에 생명의 상징인 십자가를 들고 있다. 또한 무릎 앞에는 잘 익어 고개를 숙인 곡식이 보인다. 위쪽 상형 문자에도 곡식을 심는 그림이 보여서 농사를 통한 풍요를 기원하는 듯하다. 머리와 다리는 측면인데 몸은 정면이다. 상식적인 시각에서 보면 어색하다.

〈세티 1세〉도 측면과 정면 혼합이 나타난다. 두 개의 뿔 사이에 태양 원반을 달고 코브라를 머리에 두른 하토르Hathor 여신이 세티 1세를 저승 세계로 맞이하는 장면이다. 여신이 파라오에게 저승 세계의 보호 수단인 목걸이를 건네주고 있다. 얼굴과 발은 측면, 눈과 어깨 그리고 가슴은 정면이다. 손과 손가락도 정면으로 묘사해서 자세를 가리지 않고 손가락 다섯 개가 나란히 보이게 했다. 발가락도 측면 묘사임에도 불구하고 다섯 개가 모두 보인다.

아톰과 오시리스 부분 | 기원전 1200년경

하지만 '정면성'과 '혼합성'을 이집트 고유의 특징으로 규정하고 불변성 딱지를 붙이는 것은 부당하다. 먼저 환조의 정면성 부여는 메소포타미아는 물론이고 그리스 미술에서도 상당 기간 나타난 일반적인 현상이었다. 심지어 그리스에서는 기원전 500년경까지도 엄격한 부동자세의 좌우 대칭이 이어져서 더 오랜 기간 정면성의 지배를 받았다.

부조에서의 측면과 정면의 혼합도 공통적인 현상이다. 한참 후에 만들어진 그리스 파르테논 신전의 부조들도 기본적으로 얼굴이나 발은 측면으로 가슴은 살짝 틀어 정면으로 묘사하는 경향이 강했다. 부조는 평면에 대상의 특징을 최대한 전체적으로 표현해야 하는 어려움이 있다. 그래서 보이는 대로의 사실적 묘사보다는 측면과 정면의 장점을 각각 결합하여 살리는 방식을 택하곤 했다. 얼굴이나 손발은 측면을 묘사할 때, 그에 비해 가슴은 정면을 묘사할 때 신체의 특성이나 동작이 잘 살아난다. 여러 시점이 주는 일반적인 효과 때

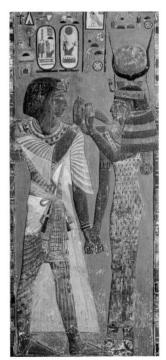

세티 1세 | 기원전 1294~1279년

곡하는 여인들 | 기원전 1320년경

문이지 이집트의 고유성이나 불변성과는 거리가 멀다.

나아가 이집트 벽화 가운데는 정면 요소를 상당 부분 배제하고 측면 중심으로 효과를 낸 경우가 얼마든지 있다. 〈곡하는 여인들〉을 봐도 그러하다. 여인들이 손을 하늘로 치켜들고 울고 있다. 〈아툼과 오시리스〉나 〈세티 1세〉에서 보이는 정면의 몸통이 사라지고 대체로 측면 묘사에 충실하다. 발가락도 하나만 보인다. 다만 여전히 눈이라든가 다섯 개의 손가락에서 부분적으로 정면성의 흔적이 남아 있다. 또한 중간 부분을 보면 아예 대여섯 명을 겹쳐 놓았을 정도로 동일한 형태가 있기는 하다.

이집트에서는 장사를 지낼 때 곡하는 사람을 고용했다. 그들은 눈물을 흘리며 유족의 슬픔을 돋우는 역할을 했다. 그림을 보면 모든 여인의 눈 밑으로는 한없이 흐르는 눈물방울이 묘사되어 있다. 모두 흰색 옷을 입고 머리를 땋고 있는데, '곡하는 여인'에게 요구된 모습이었던 것 같다. 하나같이 하늘을 향해 손을 들거나 머리에 손을 얹고 있는 것으로 볼 때 죽은 자가 하늘 어딘가의 또 다른 세상으로 간다는 생각이 지배하고 있음을 짐작할 수 있다.

뒤에서 보겠지만 이집트 예술가들은 같은 시대 어느 지역보다도 발달된, 사실적이고 자연스러운 묘사 능력을 지니고 있었다. 그런데 왜 불변성이라는 편견에 시달릴 정도로 단순화·정형화된 표현에 치중했을까? 이는 수메르 미술이 그러했듯이 기술적 한계나 막연한 보수성 때문이 아니라 종교적·정치적 기능성 때문이었다. 파라오는 신의 권위를 체현한 절대적 존재였고, 미술은 파라오의 권위를 나타내기 위한 수단의 성격이 강했다. 그러므로 현세의 생생함보다는 추상적 묘사를 통해 권위를 나타내고자 하는 기능적 목적이 지배적이었다.

이집트 양식이 3000년 동안 반복되어 불변의 법칙 안에 있다는 편견은 파라오나 신으로 제한하면 부분적으로 타당한 면이 있다. 하지만 이조차도 이집트만의 특성이라기보다는 고대 미술의 일반적 경향에 가깝고, 또한 이집트 내에서도 적지 않은 차이를 보인다는 점에서 더욱 제한적으로만 이해되어야 한다. 이집트 미술 양식이라는 이름으로 부당하게 비서구의 사고방식이나 표현 방식을 비합리성과 열등함으로 규정하는 논리를 경계할 필요가 있다. 오히려 다른 어떤 지역보다 앞서 있던 이집트 미술의 성취와 다양성에 주목해야 한다.

늪에서 사냥하는 네바문 | 기원전 1400~1350년

네바문의 정원 | 기원전 1400~1350년

배 위에서 곡하는 여인들 | 기원전 1400년

양식과 자유의 경계에서

고대 이집트의 여러 시대, 상이한 목적과 기능을 지닌 벽화나 조각 등에 폭넓게 접근할 때 다양성과 자유로움을 만날 기회가 확대된다. 이집트 미술은 시대나 화가, 혹은 묘사 대상과 목적에 따라 적지 않은 변화가 나타난다. 또한 동일한 그림 안에서도 양식화 경향과 양식을 넘어 자유로운 표현으로 나아가려는 경향 사이의 날카로운 긴장이 나타나기도 한다. 이집트 8왕조의 유력 정치가였던 네바문_{Nebamun} 무덤의 벽화는 양식과 자유의 경계를 잘 보여 준다.

〈늪에서 사냥하는 네바문〉은 측면과 정면 혼합이 전형적으로 나타난다. 부인으로 보이는 오른쪽의 여성은 주인공보다 작게, 딸로 보이는 다리 사이의 여성은 훨씬 더 작게 그렸다. 원근법을 무시하고 중요한 인물은 더 크게, 부차적인 인물은 작게 그리는 관습에 따른 것이다. 인물의 개별 특징을 알 수 있는 세부 묘사를 생략한 점도 동일하다.

인물이 전통적인 틀을 담고 있다면 배경은 보다 자유로운 욕구를 담고 있다. 무엇보다도 과거의 회화에서 사람 이외의 사물은 지극히 형식적으로 처리하던 것과 달리 자연을 상세하게 묘사하고 있다. 하나의 사물도 다양한 변형을 통해 흥미로운 느낌을 전달한다. 주위의 새와 물고기, 고양이와 나비, 그리고 식물은 각각의 종을 구별할 수 있을 정도로 매우 사실적이다. 다양하고 섬세한 색조의 선택도 인상적이다.

대표적으로 새는 부리나 날개 모양 등을 통해 대여섯 종이 서로 다르게 그려져 있다. 고양이는 도약 직전의 웅크리고 있는 모습이 실감난다. 나비도 예사롭지 않아서 두 날개를 활짝 편 모습과 완전히 겹쳐진 모습, 또한 반 정도 겹쳐진 모습에 이르기까지 다양성이 살아나 있다. 아래쪽의 물고기는 지느러미나 비늘의 결이 느껴질 정도다.

〈네바문의 정원〉은 또 다른 면에서 자유로운 표현을 자랑한다. 중앙의 연못에는 오리와 각종 물고기, 연꽃 등이 넘쳐 나고, 연못가에는 파피루스가 가득하다. 가장 흥미로운 것은 주변을 둘러싸고 있는 나무다. 특히 각 나무의 특징이 비교가 가능할 정도로 매우 사실적이다. 전체적으로는 정돈된 느낌이지만 나무 각각의 묘사는 특정한 형식에 구애받지 않고 모양이나 표현 방식이 매우 자유롭다.

같은 소재고 비슷한 시기지만 화가에 따라 훨씬 더 유연한 경우도 드물지 않다. 예를 들어 〈배 위에서 곡하는 여인들〉은 앞에서 본 〈곡하는 여인들〉에 비해 경직된

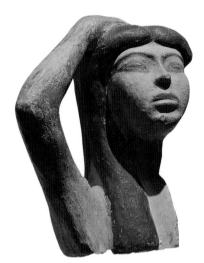

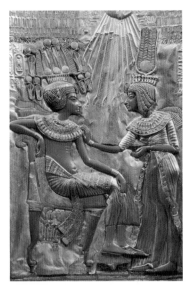

곡하는 여인상 | 기원전 1500년경 **황금 의자** 부분 | 기원전 1350년

틀에서 한결 벗어난 모습이다. 앞의 그림에서 여인들은 어른과 소녀, 아이의 구분을 몸의 크기로 할 뿐 포즈나 손을 든 모습이 비슷하다. 하지만 〈배 위에서 곡하는 여인들〉은 각 여인의 동작에서 개별 특징이 살아난다. 왼편 끝의 여인은 두 손이 각각 손바닥과 손등으로 엇갈려 있다. 중앙 위편의 여인은 오른쪽과 왼쪽 두 방향으로 팔을 올렸다. 등을 대고 서로 다른 방향을 향하기도 하고, 앉아서 팔짱을 낀 채 우는 여인도 보인다.

〈곡하는 여인상〉에서도 어색함을 찾아보기 어렵다. 팔꿈치를 살짝 접어 팔을 머리 위에 올린 모습이 자연스럽다. 게다가 세밀한 묘사는 아니지만 표정에서 감정이 느껴지기도 한다. 눈이나 코는 평범하지만 입은 예술가가 특별히 신경을 썼음을 알 수 있다. 입술을 도톰하게 만들고 한쪽을 살짝 일그러뜨려서 미세하지만 우는 사람의 느낌을 전달한다.

〈황금 의자〉는 더 거침이 없다. 커다란 관을 쓴 왕이 의자에 앉아 그 앞에 선 왕비와 마주하고 있다. 정겹게 대화를 나누는 듯하다. 두 사람 위로 둥근 원반과 그 아래로 이어지는 10여 개의 선이 있는데, 태양신 아톤을 의미한다. 매의 머리 모양에서 인격화된 형상을 거쳐 태양을 상징하는 추상적인 원으로 변모하는 과정을 거쳤다. 놀라운

것은 이들의 자연스러운 동작이다. 의자 등받이에 팔을 걸치고 있는 왕의 자세나 그런 왕의 어깨에 손을 살짝 얹고 허리를 약간 굽힌 왕비의 자세가 지극히 현실적이다.

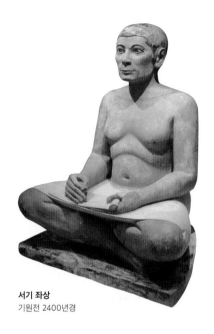

서기 좌상
기원전 2400년경

살아 움직일 듯 생생한 조각들

이집트 예술가들의 사실적인 표현력은 오래전부터 상당한 경지에 도달해 있었다. 기원전 2686~2181년에 해당하는 고왕국 시대의 서기 좌상이나 파라오, 혹은 귀족의 조각상을 보면 현대인 입장에서 볼 때도 감탄사가 절로 튀어나온다.

〈서기 좌상〉은 고왕국 시대 미술이 도달한 사실적 묘사 능력의 수준을 한눈에 보여 준다. 당시 식자층으로 존경 받던 서기의 모습을 조각한 것으로, 앉아 있는 자세가 아직은 딱딱하지만 세부 표현으로 들어가 보면 놀라울 정도로 생생하다. 일단 책상다리를 하고 있는 모습이 상당히 자연스럽다. 정강이뼈와 접힌 살을 통해 실제 같은 모습을 전달한다.

몸통을 보면 더욱 놀랍다. 가슴과 배를 구분하여 보여 주는 정도가 아니다. 가슴이 늘어지고 배에서 한 번 살집이 접혀서 실제 인물을 앉혀 놓고 신체 특징을 그대로 반영한 게 아닌가 싶다. 특히 눈·코·입·귀의 표현을 보면 마치 살아 있는 사람처럼 지금 당장 어떤 말을 할 듯 생생하다. 오른손은 필기도구만 있으면 더욱 그럴듯한 느낌일 것이다. 자세히 보면 손가락 사이로 구멍 흔적이 있어서 원래는 필기도구가 끼어 있었음을 알 수 있다.

기원전 1550~1295년 신왕국 시대에 새로운 바람을 불어넣었던 〈아크나톤〉은 또 다른 성취를 상징한다. 아크나톤Akhnaton은 '아톤을 섬기는 사람'이라는 뜻이다. 그는 백성이 믿는 각 지역의 신에게 경의를 표하지 않았고 태양신만을 숭배하도록 했다. 태양신을 만물의 창조주로 규정함으로써 귀족의 종교적 기반인 지방의 신을 넘

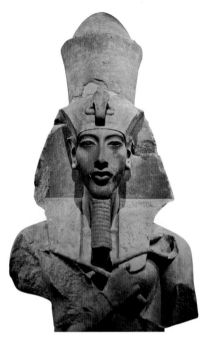
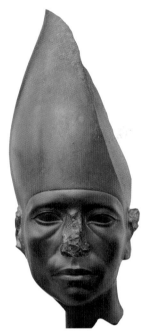

아크나톤 | 기원전 1360년경　　　　　　아메넴하트 3세 | 기원전 1850년경

어서 우주 전체를 관장하는 신으로서의 지위를 부여하고자 했다. 예술적인 면에서 신을 동물이나 사람 모습에서 벗어나 원과 선이라는 추상적 상징으로 묘사한 대신, 인물은 실제의 모습 그대로를 담아내려 했다.

〈아크나톤〉은 정형화된 묘사를 일거에 뛰어넘는다. 단지 얼굴의 세부 묘사에서 더 풍부하게 양감을 살리거나 각 신체 기관을 더 정교하게 처리하는 정도를 넘어서서 생명을 불어넣은 듯이 개인의 특성을 살렸다. 긴 얼굴, 옆으로 가늘게 찢어진 눈, 두터운 입술, 돌출된 턱 등 개인 성격이나 인간적 감정까지 묻어날 듯한 사실성이 보는 이를 압도한다. 다른 조각에서는 비틀어진 어깨, 축 늘어진 채 불룩 나온 배 등 어찌 보면 흉하다고 생각할 수 있는 신체의 특징조차 아무런 가감 없이 그대로 표현했다.

아크나톤 시대를 거치면서 이집트 미술이 내용과 형식 양 측면에 걸쳐서 일대 혁신이 나타난 것은 사실이지만 느닷없이 돌출된 현상은 아니다. 이미 고왕국 시대 〈서기 좌상〉의 정교한 얼굴이나 살집이 접힌 배에서 그 가능성을 확인했다. 평민이기 때문에 가능한 묘사 방법이고 파라오의 경우는 개인 특성을 제거하고 그저 왕이라는

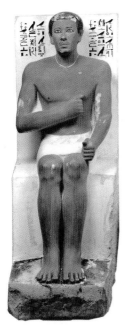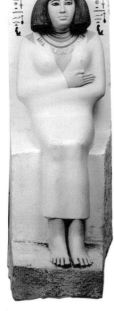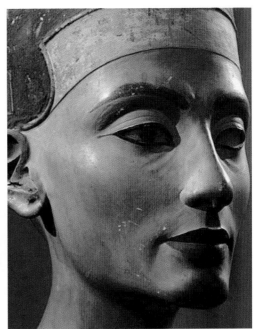

라호테프와 노프레트 | 기원전 2600년 **네페르티티 두상** | 기원전 1353~1335년

권위만 부여했다는 반론도 있을 수 있지만 이 역시 그리 설득력은 없다.

중왕국 시대의 〈아메넴하트 3세〉 두상을 보면 마치 석고로 실존 인물의 두상을 그대로 뜬 게 아닌가 싶을 정도로 살아 꿈틀댄다. 처진 눈주름과 돌출된 입을 보면 파라오를 이상적인 왕으로 묘사하려는 어떤 시도도 보이지 않는다. 이 파라오에게 한정된 표현도 아니다. 중왕국과 신왕국 시대의 적지 않은 파라오 두상에서 동일한 현상을 마주하게 된다. 이상화와는 거리가 멀어도 한참 먼 이미지 말이다.

고왕국 시대의 〈라호테프와 노프레트〉도 마찬가지다. 몸은 경직된 모습이지만 표정은 일상의 어느 순간을 담은 듯하다. 남편 라호테프는 실제 이 모습이었으리라고 생각하지 않는 게 이상할 정도로 현실에서 마주치는 특정 얼굴 느낌 그대로다. 미간이 접힌 모습하며 성질깨나 부렸으리라는 짐작이 든다. 부인도 야무지게 다문 입에서 도도함이 묻어나온다.

〈네페르티티 두상〉은 기원전 14세기에 도달한 사실성이라고 전혀 믿기지 않는다. 아크나톤의 부인인 네페르티티Nefertiti는 눈·코·입·귀 어느 하나 가릴 것 없이 살

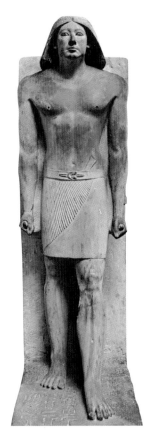

라노페르
기원전 2400년

족장
기원전 2513~2506년

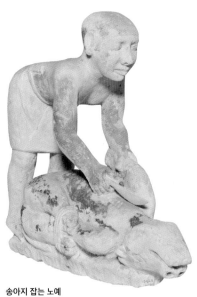

송아지 잡는 노예
기원전 2300년경

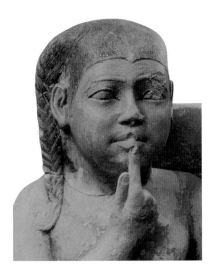

니카라와 가족 부분
기원전 2455~2350년

아 있는 사람의 얼굴 그대로여서 정교함의 극치를 보여 준다. 눈과 입 주위는 감정도 읽을 수 있을 만큼 근육과 미세한 주름까지 섬세하다. 귀 역시 귓바퀴 안의 굴곡 하나도 놓치지 않았다.

자연스러운 동작과 표정 구사

보통 이집트 조각상에 대한 일반적인 인상은 〈라노페르〉일 것이다. 라노페르는 신관이었는데, 당시 이집트에서는 신관이 조각가나 화가를 감독하는 역할을 했다는 점에서 당대 최고 기술자에 의해 만들어진 조각이라 추측할 수 있다. 〈라노페르〉는 세부 묘사에 상당한 신경을 썼다. 무릎 주변의 뼈와 근육이 제법 정확하고 팔이 접히는 부분도 꽤 사실적이다. 하지만 걷는 동작은 상당히 딱딱하다. 두 팔이 몸에 밀착하여 붙어 있어서 이 자세로 제대로 걸을 수 있을까 의심스럽기만 하다.

하지만 이 역시 이집트 미술의 고유한 특징으로 보기는 어렵다. 〈족장〉은 다리만이 아니라 팔도 지팡이를 짚으며 앞으로 뻗는 자세를 취함으로써 보다 자연스러운 걸음걸이를 보인다. 늘어진 가슴과 배도 현실성을 높인다. 파라오나 귀족이 아니라 평민이나 노예로 오면 동작은 훨씬 자유로워지고 일정한 표정 묘사까지도 시도된다.

〈송아지 잡는 노예〉는 어떤 제한도 받지 않는 자유분방함을 보여 준다. 남자 노예가 송아지를 잡는 장면이다. 송아지의 다리가 묶여 있고, 칼을 목 근처에 들이밀고 있는 것으로 봐서 큰 잔치를 앞두고 도살하는 중인 듯하다. 한쪽 다리를 붙잡고 칼을 내미는 자세에서 경직성의 흔적을 발견하기 어렵다. 허리를 굽혀 차분하게 일을 처리하는 모습이 실제 장면을 떠올리게 한다. 신전을 장식하는 조각에서 보이는 상체와 하체의 엄격한 인체 비례는 찾아볼 수 없다. 신체의 볼륨감이나 동작이 생동감 넘치는 사실성을 제공한다. 게다가 이미 여러 차례 경험하여 숙달된 작업인 듯 담담한 표정도 흥미롭다.

〈니카라와 가족〉에서는 보다 적극적으로 표정을 구사하려는 예술가의 의도가 보인다. 10세 남짓의 소년이고 옆으로는 부모가 있는 가족 조각상이다. 얼굴이 전체적으로 둥그스름하고 눈·코·입이나 뺨 등을 각이 지지 않게 표현해서 어린아이의 느낌을 제대로 살렸다. 특히 손가락 끝을 입술에 대고 있어서 천진난만한 개구쟁이 표

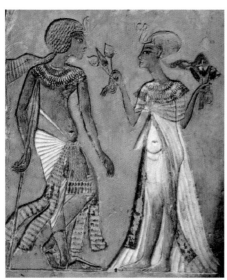
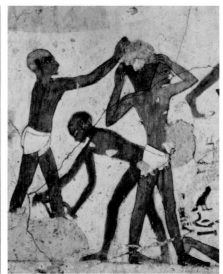

파라오와 왕비 | 기원전 1300년경 피라미드 벽돌공들 | 기원전 1274년

정까지 시도했다.

　신왕국 시대로 와서는 묘사된 동작을 보는 우리의 마음이 보다 편안해진다. 부조 조각인 〈파라오와 왕비〉를 보면 파라오가 지팡이에 기댄 몸에 무게 중심을 두고 다리를 펴거나 구부린 모습이 워낙 자연스러워서 거북함이 느껴지지 않는다. 〈피라미드 벽돌공들〉도 동작에 사람을 꿰어 맞추는 것에서 벗어나 있다. 반죽을 하는 일, 어깨에 벽돌 틀을 지는 일, 반죽을 틀 속에 넣는 일 등 각각의 일에 맞게 동작을 유연하게 구성했다.

격식에서 벗어난 자유롭고 실험적인 표현

　개인의 집이나 무덤을 장식한 미술에서는 더 획기적인 변화가 일어난다. 아크나톤 시대 이전에도 신전이나 왕궁의 도식화된 특징과는 달리 개인의 집이나 무덤을 장식한 조각과 회화는 소재나 표현에 있어서 훨씬 더 자유롭고 사실적인 매력을 지니고 있었다. 신관의 엄격한 감독 아래 작업을 해야 했던 공식적인 틀에서 벗어나 예술가 각자의 개성이 물씬 풍기는 작품이 제작되었다.

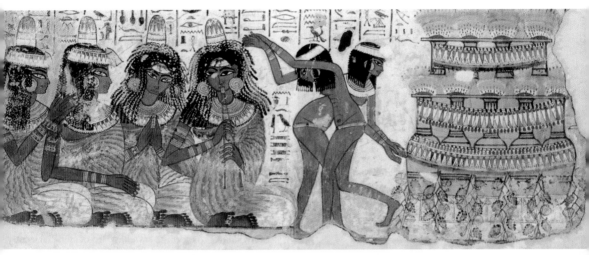

향연 | 기원전 1400~1350년 | 네바문 무덤

　신왕국 시대에 와서는 자유로울 뿐만 아니라 나아가 실험적인 시도가 줄을 잇는다. 네바문 무덤의 벽화 〈향연〉은 이를 단적으로 보여 준다. 즐거웠던 잔치의 한 장면인데, 초대받은 손님들이 술을 마시는 모습과 음악에 맞춰 춤을 추는 무용수들이 나온다. 무엇보다 눈에 띄는 것은 악기를 연주하는 여인들이 이집트 회화의 일반적인 통례를 깨뜨리고 있는 점이다. 악사들의 얼굴은 뚜렷하게 정면을 향하고 있다. 특히 악사들의 발바닥이 뉘어져서 정면을 향하고 있는 점이 놀랍다. 이는 서유럽 회화에서도 고대를 지나 한참 후에나 시도된다는 점에서 매우 인상적이다.

　춤을 추는 여성들도 눈여겨볼 필요가 있다. 두 여성의 몸이 서로 가로지르면서 겹쳐 있다. 이집트 벽화에서 대부분의 인물은 서로 같은 방향을 향하고 있거나 혹은 마주 보더라도 신체의 중간이 겹치는 것은 피했다. 하지만 여기에서는 과감하게 몸과 다리가 교차하고 있다. 또한 무용수의 겹쳐진 손가락도 흥미롭다. 어지럽게 교차하고 있어 작가의 세심한 관찰력과 이를 사실적으로 묘사하려는 의도를 잘 보여 준다.

　〈투탕카멘의 상자〉는 더욱 실험적이다. 투탕카멘 무덤에서 발견된 상자의 측면 그림인데 파라오가 전차를 몰아 적군을 물리치는 장면이다. 압권은 이집트군과 적군이 얽히고설킨 채 싸우는 장면이다. 몸으로 표현할 수 있는 온갖 동작의 실험장이다. 구부러지고 뒤틀리고, 떨어지거나 자빠지는 동작 등이 거침없다. 혼란과 살육의

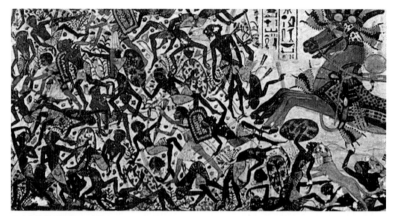

투탕카멘의 상자 부분 | 기원전 1333~1323년

아크나톤 부부와 세 딸 | 기원전 1340년

구렁텅이 안에 던져진 인간 군상이 자유로운 표현을 넘어 마치 현대 표현주의적 느낌까지도 전달한다.

표현주의 느낌은 〈아크나톤 부부와 세 딸〉에서 더 적극적으로 드러난다. 아크나톤 부부가 천진난만하게 노는 아이들과 함께 있는 모습이다. 그와 아이들의 기형적인 몸매를 드러내는 과정에서 대놓고 과장된 변형이 나타난다. 예술가의 주관이 다분히 반영된 묘사고, 나아가서는 사실을 넘어 주관적이고 강렬한 표현 자체에 몰두한 느낌을 준다. 이집트 미술이 도달한 실험적 모색의 한 단면을 만나는 순간이다.

크레타 미술

여성을 주로 그린 유일한 문명

크레타는 에게 해 남쪽의 가장 큰 섬이다. 기원전 3000년경부터 청동기 문화가 발달했다. 크노소스Cnossos 궁전은 크레타 문명을 상징한다. 기원전 1500년을 전후해서는 지중해 동남부 일대의 해상을 지배하는 교역 국가로 전성기를 누리다가 기원전 1100년경 그리스 본토 세력이 남하하면서 몰락했다. 크레타의 전설적 왕 미노스Minos의 이름을 빌려 미노아 문명이라고 부르기도 한다.

크레타는 무역을 하면서 이집트나 메소포타미아 미술과 영향을 주고받았다. 부분적으로 측면과 정면의 혼합은 이집트의 영향을, 눈을 강조하는 경향은 메소포타미아 미술과의 연관성을 짐작할 수 있다. 하지만 일방적 모방이 아닌 크레타의 독자적인 미 감각을 보여 준다. 소재와 표현 방법, 나아가서는 색채 감각 등에서 다른 문명과 구별되는 독자성이 두드러진다.

궁전과 일반 주택을 장식한 벽화에서 제일 먼저 눈에 띄는 현상은 유난히 많은 여성 그림이다. 〈세 여인〉과 같은 벽화가 수두룩하다. 그림은 세 명의 여인이 화려하게 치장을 한 모습이다. 머리는 구슬로 보이는 장식물로 한껏 멋을 냈다. 목걸이와 팔찌를 하고 있으며 붉은색과 파란색으로 물들인 옷을 입었다. 대부분 유방을 드러낸 재킷과 풍만한 엉덩이를 강조하는 치마 차림이다. 또한 여인들의 표정이 재미있

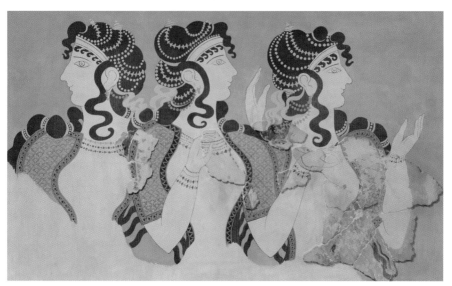

세 여인 | 기원전 1700년경

다. 입꼬리가 올라가 있어서 살짝 웃는 표정이다. 측면 얼굴에 상체나 눈은 정면이어서 이집트 미술과의 연관성이 떠오르지만, 다른 한편으로 엄숙하고 비장한 표정이 지배하는 이집트나 그리스 미술과는 상당히 대조적인 특징을 보인다.

여성이 주요 주인공으로 등장하는 것은 매우 특이한 현상이다. 앞서 메소포타미아와 이집트 미술에서 볼 수 있듯이 다른 문명의 벽화에서는 남성 묘사가 압도적이었다. 여성은 양적으로도 적고 대체로 부차적 역할에 머물렀다. 부계제에 기반을 둔 국가 체제 성격이 그대로 미술에 적용되었기 때문이다. 여성이 중심 묘사 대상인 데는 크레타에 깊숙이 남아 있는 모계 의식과 관습을 연결시키는 것이 자연스럽다.

크레타 문명은 기본적으로는 가부장제 사회였으나 다른 문명에 비해 공존 성격이 더 강했고 비교적 평등한 지위를 누렸던 것 같다. 조각이나 벽화를 보면 여성이 남성과 마찬가지로 자연에서 놀이를 하거나 스포츠 행사에 참여하는 모습이 자주 등장한다. 〈세 여인〉에서 볼 수 있듯이 특히 상층 계급의 여성들은 유행에 민감했으며, 화장과 옷으로 화려하게 치장했던 듯하다.

〈파리지엔느〉도 마찬가지다. 발굴자가 여인의 코끝이 프랑스인의 모습 같다고 해서 '파리의 여인'(파리지엔느Parisienne)이라는 이름을 붙였다. 그림을 보면 실제로 오

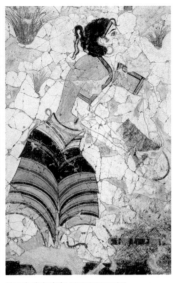
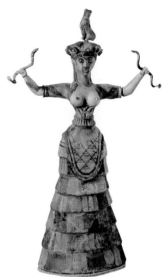

파리지엔느 | 기원전 1700년경 **샤프란 채집 여인** | 기원전 1500년경 **뱀의 여신상** | 기원전 1600년경

뚝한 코끝 선이 선명하다. 정성스럽게 땋아 뒤로 내린 긴 머리가 자연스럽다. 입술
의 화장이 선명하고 땋은 머리는 화려한 리본으로 치장했다.

〈샤프란 채집 여인〉에서는 평범한 여성도 나름대로 화려한 옷으로 아름다움을
한껏 뽐낸다. 샤프란은 건조시켜 향신료와 조미료, 혹은 염료로 사용하는 유용한 식
물이다. 채집 일을 하는 것으로 봐서 일반 여성일 텐데, 상의는 꽉 조여서 육감적인
몸매가 드러나도록 하고, 치마는 여러 겹으로 나풀거리는 느낌을 살렸다. 머리띠와
귀걸이로 멋을 부렸다. 동작 묘사도 어색하지 않을 정도로 자연스럽다. 좁은 공간에
여러 색을 배치했는데, 대비가 어색하지 않아서 크레타 예술가들이 색을 다루는 데
익숙했음을 보여 준다.

종교적으로도 여신 숭배가 일반적이었다. 〈뱀의 여신상〉은 크레타 여성의 복식
을 거의 그대로 따랐다. 유방을 드러낸 재킷을 입고 가는 허리와 풍만한 엉덩이를
강조했다. 머리에는 신을 상징하는 관을 쓰고, 양손에는 뱀을 들고 있다. 고대의 많
은 문화에서 뱀은 땅을 둘러싼 원초적인 물의 이미지다. 또한 영원한 생명과 자연의
순환을 상징한다. 뱀이 새롭게 허물을 벗을 때마다 마치 다시 태어나는 것처럼 보였
기 때문이다.

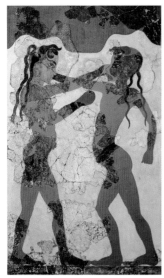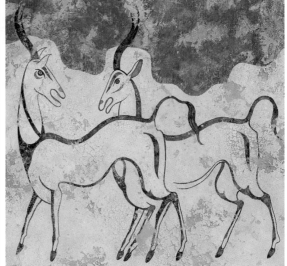

권투하는 소년들 | 기원전 1500년경 **염소** | 기원전 1500년경

자유롭고 독자적인 형태와 색채 감각

크레타 미술의 인체 묘사에서는 이집트 양식의 영향과 크레타의 독자성 모두를 발견하게 된다. 〈권투하는 소년들〉은 이집트 회화의 특징이 상당 부분 반영되어 있다. 눈은 정면을 향하면서도 코는 측면으로 표현된, 이른바 복수 시점이다. 몸도 다리와 엉덩이 부분은 측면인데 어깨와 가슴은 정면을 묘사하는 경향도 일부 나타난다. 또한 두 손과 두 발 모두 겹치지 않고 드러나게 함으로써 있어야 할 것들이 다 보이도록 했다.

하지만 전체적으로 보면 이집트 회화와는 다른 독자적인 감각을 발휘한다. 무엇보다도 상당히 자유로운 분위기를 풍긴다. 소재 자체가 지배자의 통치 행위와는 독립된 일상의 모습이다. 또한 격렬한 권투 경기임에도 불구하고 몸은 직선이기보다는 곡선의 부드러움을 살렸다. 서로 팔이 교차하는 모습 역시 이집트 벽화에서는 찾아보기 어려운 자유로운 구도다. 그 결과 이집트 인물의 정지된 이미지와는 달리 동적인 생동감이 살아난다.

〈염소〉는 또 다른 면에서 독자적인 표현 능력을 보여 준다. 〈권투하는 소년들〉과 같은 방, 그것도 바로 옆에 있는 벽화다. 같은 시기에 동일인이거나 혹은 동료 예술

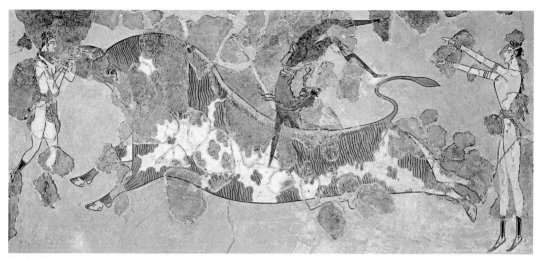

황소와 곡예 | 기원전 1500년경

가가 그렸다고 믿기 어려울 정도로 상이한 표현 방식을 사용했다. 색과 면을 통한 구분이 아니라 오직 선에만 의존하여 기가 막히게 염소의 특징을 잡아냈다. 선의 굵고 가는 정도만으로 생동감을 살렸다. 특히 뒷다리는 형태의 정확성을 마음껏 뽐낸다.

크레타 미술의 특징을 단적으로 표현하면 자유로움과 개방성, 그리고 자연 친화성이라고 할 수 있다. 여러 측면에서 자유로움이 나타나는데, 구분하자면 소재의 자유로움, 형태와 동작의 자유로움, 색채의 자유로움 등으로 규정할 수 있다. 먼저 소재에 있어서 크레타 미술은 메소포타미아처럼 군대의 살육과 도시의 약탈을 묘사하거나 이집트처럼 파라오의 절대성과 신성함을 묘사하도록 강요받지 않았다. 예술가들은 소재의 제한을 거의 받지 않고 다양한 삶의 모습을 담아냈다. 즐거운 축제, 운동선수의 묘기, 아름다운 여인, 꽃으로 덮인 자연 속의 삶, 고기잡이, 동물의 모습 등을 자유롭게 표현했다.

〈황소와 곡예〉도 자유로움을 잘 보여 주는 작품 중 하나다. 황소의 등에서 한 젊은 남자가 곡예를 부리는 장면이다. 황소의 앞과 뒤에서도 각각 상황을 연출하거나 황소를 통제하고 있다. 조각이나 금으로 만든 원반 위에 음각으로도 많이 나타나는 것으로 봐서 당시 크레타인들이 즐겼던 곡예인 것 같다. 환조에서는 황소 위에 남자

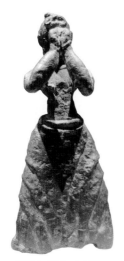

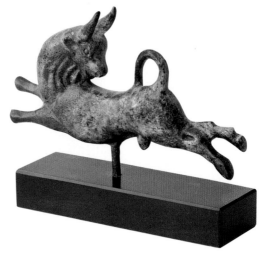

여신상 | 기원전 1500년경　　　　　　　　**황소** | 기원전 1600~1500년

의 모습을 표현하기 위해 금줄을 사용하여 남자 조각상을 매달기도 했다.

〈황소와 곡예〉에는 형태와 동작의 자유로움이 잘 나타난다. 〈권투하는 소년들〉에서도 보았듯이 고정된 자세나 비율이 아니라 상황에 맞게 자유로운 동작과 인체 형태를 실현한다. 빠른 운동감을 표현하기 위해 황소의 앞뒤 다리를 한껏 벌렸고, 황소 등 위의 사람은 물구나무서기 자세에서 허리와 다리가 휘어지게 했다. 달리는 황소 위에서 실제로 동일한 동작을 취하기 어렵다는 점에서 화가가 운동감을 극대화하기 위해 변형했을 것으로 보인다. 또한 황소 앞뒤의 곡예사도 상황 속에서 자연스럽게 동작이 어우러진다.

동작과 형태의 자유로움은 조각에서도 비슷한 성취를 보인다. 〈여신상〉은 팔꿈치가 몸통에서 떨어져 팔이 독자적인 역할을 하도록 했다. 메소포타미아나 이집트 미술이 수백 년 이전에 이룩한 성과가 크레타 미술에서도 보인다. 하지만 뒤따라가기만 하는 것은 아니다. 〈황소〉의 경우 청동으로 만든 동시대 환조 가운데 적어도 동작의 역동성이라는 점에서는 가장 앞선 표현 능력을 보여 준다. 힘차게 질주하는 모습만이 아니라, 순간적으로 고개를 뒤로 돌리고 이를 몇 겹의 목 근육으로 묘사하여 역동성을 극대화했다.

크레타 미술이 지닌 또 다른 두드러진 특징 중 하나가 화려한 색채 감각이다. 색

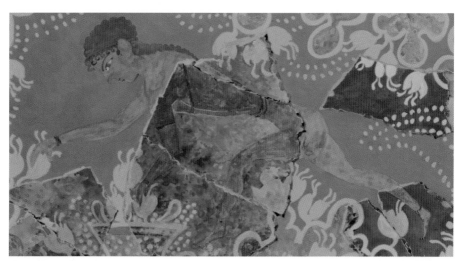

샤프란과 푸른 소년 | 기원전 1700~1450년

사용에 아무런 제한이 없다. 〈황소와 곡예〉를 보면 사람을 갈색과 흰색에 가까운 밝은색으로 표현한 것 말고는 특별하게 고정된 규칙이 없다. 또한 물감을 통해 나타낼 수 있는 모든 색을 자유롭게 사용했다. 자유롭고 밝은 색감 구현은 대부분의 벽화에서 보이는 특징이다.

〈샤프란과 푸른 소년〉은 자유로움을 넘어 색채의 향연이 펼쳐진다. 이 정도의 다양하고 과감한 색 대비는 어느 고대 문명에서도 발견할 수 없다. 크레타의 예술가들은 색의 대비와 농담 조절에 상당한 능력을 지니고 있었다. 특히 소년을 푸른색으로 묘사한 것은 단순한 아이디어를 넘어서는 혁신이다. 고정 관념과 형식에서 벗어나 있다는 의미다. 그만큼 사회적 제약 없이 예술가의 창작 의도와 주관적 느낌에 따라 자유로운 표현이 가능했다.

크레타의 예술가들은 상상력과 표현 능력의 구사에 장애가 되는 사회적 전통과 강제로부터 상당히 자유로웠다. 폐쇄적이고 권위적인 특징을 갖는 주변 지역의 남성적 미술에 비해 개방적이고 유연한 여성적 미술을 실현했다. 문명화된 조건, 가부장제 사회의 조건 속에서도 모계 의식이 상당 기간 유지되면서 명랑하고 유희적인 감성을 발산했다.

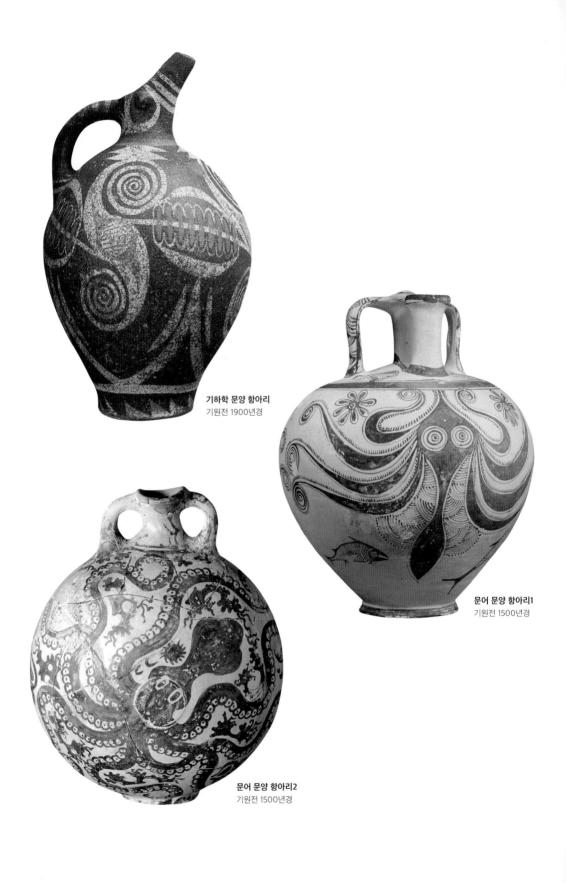

기하학 문양 항아리
기원전 1900년경

문어 문양 항아리1
기원전 1500년경

문어 문양 항아리2
기원전 1500년경

장식미의 적극적인 활용

크레타 미술의 또 다른 특징은 화려한 장식이다. 약간의 관찰력을 동원하면 이미 앞의 그림에서도 인물이나 동물, 혹은 배경을 꾸밀 때 장식적 요소가 적지 않게 녹아들어 있음을 알 수 있다. 기원전 18세기 이전까지는 크레타 미술에서도 신석기 이후 뚜렷한 경향이었던 추상화된 기하학적 문양이 지배적이었다. 이 시기의 미적 감각은 주로 항아리 문양을 통해 확인할 수 있다.

〈기하학 문양 항아리〉는 크레타 미술의 특징이 담긴 대표적인 항아리다. 전체는 단순화된 새 모양이다. 부리가 하늘을 향하고 있는데, 눈에 해당하는 부분을 볼록 솟아오르게 하고 원을 둘러서 머리처럼 보이게 했다. 중앙부에 소용돌이 문양이 보이고 위와 아래쪽으로는 톱날 모양도 보인다.

기원전 18세기를 경계로 항아리 그림에 점차 사실적 요소가 강화된다. 여전히 동물을 묘사한 경우가 많은데, 새를 그리더라도 대략은 어떤 종인지를 구별할 수 있을 정도로 뚜렷한 사실주의 경향을 보인다. 또한 해양 문명의 특징을 반영하면서 문어와 돌고래·해초·조개 등 바다 생물이 미술 소재로 쓰였다. 특히 〈문어 문양 항아리1〉처럼 문어가 자주 등장한다. 여러 갈래로 뻗은 문어 다리가 항아리 모양에 맞도록 디자인하기에 안성맞춤이었기 때문인 것 같다. 추상성과 사실성이 여러 수준으로 결합하면서 다양한 이미지를 선보인다.

사실주의 경향이 강화되었지만 크레타 미술 특유의 발랄함과 장식적 매력은 잊지 않았다. 〈문어 문양 항아리2〉를 보면 문어가 캐릭터처럼 변형된다. 머리 중간을 잘록하게 만들고 이 선을 따라서 휘어진 문어 다리가 펼쳐지도록 함으로써 전체가 문양의 느낌을 준다. 빈 공간은 해초류로 꾸며서 장식성을 살렸다. 항아리 모양에 맞춰 다양한 방식으로 머리와 다리 모양을 꾸몄다. 항아리가 넓으면 다리를 활짝 펼치게 하고, 항아리가 좁고 길면 문어의 몸집을 가늘게 하고 다리를 규칙적이고 촘촘하게 내려서 공간과 조건에 맞도록 적용했다.

사실성과 장식성을 한 화면 안에서 동시에 실현하려는 시도는 크노소스 궁전 벽화를 비롯해 크레타 회화 전체적으로 나타나는 특징이다. 그중에서도 〈그리핀〉은 장식적 요소가 더 가미된 경우다. 왕의 방에 있는 벽화인데, 그리핀griffin이라는 상상의 동물을 그렸다. 머리는 하늘로 추켜올린 목과 날카로운 부리로 독수리의 위용이

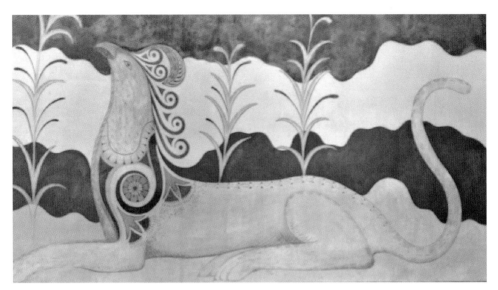

그리핀 | 기원전 1500년경

드러나고, 사자의 몸은 두툼한 다리와 큼직한 발로 맹수의 느낌을 전달한다. 다른 한편으로 독수리 머리는 공작 깃털 같은 문양으로, 사자의 가슴과 어깨는 소용돌이와 기하학 문양으로 장식적인 멋을 냈다. 배경도 마찬가지다. 사실적으로 그린 해초와 추상화된 파도 모양 문양을 사용했다.

삶의 기쁨과 풍요를 담은 미술

크레타 미술은 자유로움과 개방적 감각을 기반으로 그들이 사는 세계의 아름다움과 삶의 즐거움을 표현했다. 그리스 신전의 조각이나 항아리 그림은 주요 주제가 전쟁이다. 하지만 크레타의 조각과 회화에서는 공존과 평화의 이미지가 두드러진다. 일상적이며 작고 친밀한 것에 흥미를 갖는다. 삶을 즐기거나 풍요를 누리고, 춤을 추는 모습 등이 단골로 등장한다.

〈백합꽃 남자〉는 일상의 삶을 예찬하는 밝은 분위기다. 젊은 남자가 백합꽃 사이를 걷는 중이다. 화관을 쓴 모습이나 경쾌한 몸동작을 볼 때 춤을 추는 듯한 느낌이다. 꽃 위의 나비 한 마리도 너풀거리며 흥겨운 기분을 북돋운다. 그와 동시에 다분

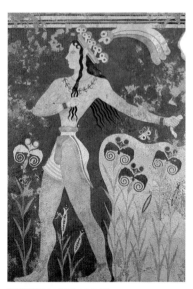

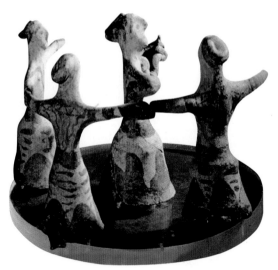

백합꽃 남자 | 기원전 1700년경

춤추는 여인들 | 기원전 1700년경

히 문양으로서의 성격이 강한 백합꽃 화관과 배경의 꽃들을 곁들임으로써 장식적인 묘미를 살리고 있다.

〈백합꽃 남자〉의 주인공은 남성이지만 전반적인 분위기는 정감이 넘친다. 어깨와 가슴, 팔뚝에서 근육이 느껴지지만 가는 허리와 유연한 몸동작은 영락없는 여성이다. 길게 땋은 머리에 여성 못지않게 화려한 장식을 하고 있다. 목걸이와 팔찌 장식도 공통적이다. 남성이 등장하는 배경도 전쟁터 같은 격전장이 아니라 아름다운 꽃이 가득한 자연이다. 일상의 즐거움을 추구하는 크레타인의 의식이 반영되어, 남성임에도 전쟁보다는 삶을 예찬한다.

〈춤추는 여인들〉과 같이 음악과 춤을 즐기는 조각도 많다. 중앙의 여인이 악기를 연주하고, 그 주위를 둘러싼 여인들이 서로 손을 잡고 춤을 추고 있다. 지금도 남아 있는 크레타 전통춤이라고 한다. 호메로스Homeros는 《오디세이아》에서 크레타인의 춤에 대해 "젊은 남자들과 처녀들이 서로 손목을 잡고 춤을 추었다. 처녀들은 얇은 천으로 된 옷을 입었고, 청년들은 정성껏 수를 놓은 튜닉을 입고 있었다."라고 표현했다. 호메로스가 특별히 언급할 정도로 크레타인은 춤과 노래를 자주 즐겼다.

심지어 왕의 궁전을 장식하는 조각이나 벽화도 그러하다. 소의 머리 모양을 본떠

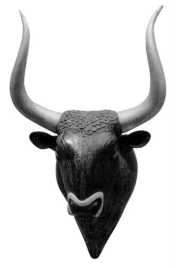

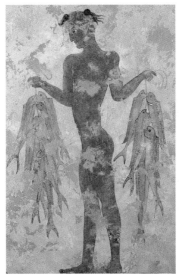

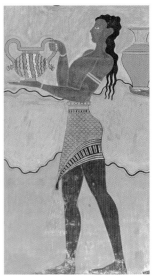

황소 머리 | 기원전 1500년경 **어부** | 기원전 1600년경 **항아리를 나르는 하인** | 기원전 1450년

서 만든, 리튼이라고 불리는 〈황소 머리〉는 풍요를 상징한다. 크레타 출신 장인이 만든 것으로 보이는데, 황소의 머리 모양을 하고 있다. 뿔과 코 주변 그리고 머리 장식은 황금으로 되어 있으며 머리는 은으로 만들어졌다.

풍요로운 생활을 예찬하는 벽화도 많다. 〈어부〉는 어업에 생계의 상당 부분을 의존하는 섬나라로서는 가장 중요한 풍요의 이미지일 것이다. 알몸인 것으로 봐서 직접 바다에 뛰어들어 작살로 잡은 고기인 듯싶다. 잡은 고기를 두 손 가득 들고 있는 청년의 뿌듯한 마음을 보는 이도 함께 느끼게 된다. 〈항아리를 나르는 하인〉은 다른 여인도 항아리와 병을 들고 뒤따르는 장면으로, 물자 공급에 어려움이 없는 궁정 생활의 한 단면을 보여 준다.

자연을 사랑한 크레타 회화

크레타 회화는 자연 친화성이 두드러진다. 자연의 온갖 사물 묘사에 거침이 없다. 해상 동물과 식물, 나무와 꽃, 황소·새·원숭이 등 만물이 벽화 속에서 인간과 더불어 축제를 벌인다. 황소와 새는 종교적 의미도 상당히 포함하고 있어서 더 자주 보

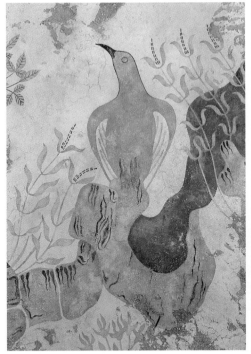

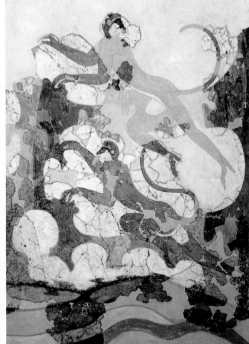

새 | 기원전 1500년경 **원숭이** 부분 | 기원전 1500년경

인다. 황소는 농경의 풍요, 새는 여신의 이미지와 직접적인 연관을 갖는다.

　벽화 〈새〉에서처럼 새는 단일 소재로도 자주 등장한다. 새는 자연의 일부이면서 어머니 여신의 상징이기 때문이다. 모계 신앙은 생명의 원천인 물과 관련이 깊다. 하늘에서 내리는 비는 농경만이 아니라 지상의 모든 동물과 식물의 생명을 유지시키는 중요한 원천이다. 하늘을 나는 새는 하늘의 물을 나르는 이미지와 연결되면서 어머니 여신의 상징이 된다.

　〈원숭이〉는 원숭이 10여 마리가 숲속에서 자유롭게 뛰어노는 모습을 담은 벽화 중 일부다. 큰 방의 벽면 전체가 원숭이로 가득하다. 원숭이의 다양하고 역동적인 동작이 화가의 흥미를 끌었던 게 아닌가 싶다. 지상을 수놓은 바위와 꽃, 그리고 하늘을 나는 새로만 모든 벽면을 가득 채운 방도 있다. 당시 유럽과 인근 지역의 어떤 문명에서도 자연의 모습으로만 궁전의 벽면이나 방을 꾸민 사례는 아마 없을 것이다.

　그만큼 크레타 회화에서 인간과 하나로 어우러지는 자연은 특별한 의미를 지닌

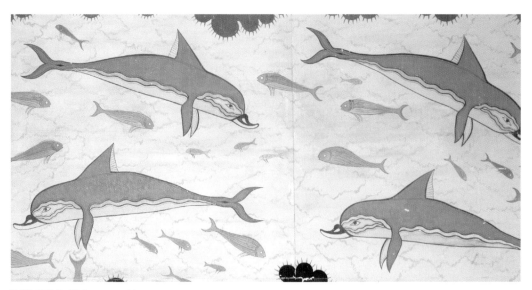

왕후의 메가론 | 기원전 1600~1450년

다. 크노소스 궁전을 장식한 벽화도 마찬가지다. 방문객을 맞이하는 접견실로 알려진 〈왕후의 메가론〉을 보면 매우 특이하다. 문 위쪽을 장식한 거대한 벽화는 바닷속을 평화롭게 헤엄쳐 다니는 돌고래로 가득하다. 왕이 살았던 궁전 내부를 돌고래나 꽃, 여인의 모습으로만 장식한 경우는 이집트나 그리스를 비롯해서 어디에서도 찾아볼 수 없다. 평화와 안정의 이미지를 자연에서 구한 면도 있을 것이다.

삶의 즐거움이 살아 있고, 평화로우며 아름다웠던 크레타 문명은 안타깝게도 기원전 1100년경에 그리스 본토 세력의 침입으로 멸망한다. 크노소스를 비롯해 크레타 곳곳에 분포하던 궁전이 파괴되었으며, 각 분야에서 역동적 창의성을 발휘하던 구성원들은 뿔뿔이 흩어졌다. 이후 에게 문명의 중심은 그리스 본토로 이동한다.

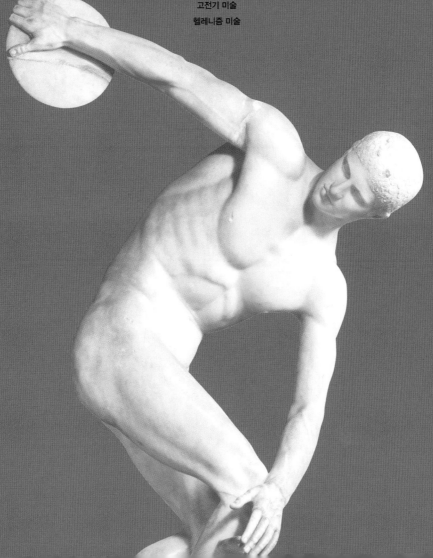

2

고대
그리스
미술

신화시대 미술
고전기 미술
헬레니즘 미술

신화와 무역이 미술의 변화를 이끌다

아직 문자가 존재하지 않거나 일반화되지 않았던 시대, 그리하여 불가피하게 구전에 의해 정보가 전달되어야 했던 시대에 신화는 가장 훌륭한 기록의 방식이었다. 말에 비해 그림이나 조각은 고도의 기능적 훈련이 뒷받침되어야 하기 때문에 발달 정도는 어느 정도 시간 차이를 두면서 나타난다. 호메로스와 헤시오도스Hesiodos 시대 이전의 그리스 미술은 메소포타미아나 이집트에서 이룬 예술적 성취를 제대로 흡수하지 못한 상태였다.

기원전 3000년에서 고전기에 해당하는 기원전 5세기에 이르는 기간 동안 그리스 미술은 윤곽을 단순화·획일화했던 신석기 표현 형식이 다른 지역보다 더 오래 이어졌다. 당대 항아리 그림에는 기하학 양식이라고 부를 정도로 고정된 표현이 나타났으며, 기원전 8세기 중후반에 이르러서야 점차 사실성이 강화되었다. 회화에 나타난 사실성 강화는 한 세기를 경과하면서 조각의 변화로 이어진다. 기원전 7세기 무렵에 인체 각 기관의 사실적 특성이 보다 두드러진 조각 작품이 빈번하게 나타난다.

기원전 8~7세기 즈음 그리스 미술에 나타난 혁신은 신화의 체계화·구체화와 맥을 같이한다. 신화는 소규모 부족 단위에서 시작되기에 각 지역의 산발적인 내용이 얽히고설킨 상태로 전해진다. 그러다가 이 시기에 호메로스의 작품을 통해서도 알

수 있듯이 신화가 나름대로 체계를 갖추게 되고 미술에서도 이를 반영한 변화가 나타난다.

이집트를 비롯한 다른 지역의 앞선 문화가 본격적으로 유입되기 시작한 것도 중요한 요인이다. 나아가서 그리스 도시 국가의 성장도 적지 않은 영향을 주었다. 기록에 의하면 기원전 776년에 올림픽 경기가 시작되고, 수년 후에 많은 도시 국가들이 세워진다. 이런 도시 국가들을 바탕으로 상업과 무역이 확대되고, 이와 함께 나타난 화폐 경제의 발달은 예술의 발전을 촉진했다. 부의 확대로 인해 예술이라는 사치를 감당할 만한 물질적 조건이 형성된 것이다. 도시 국가의 확대 과정에서 이집트나 메소포타미아와 마찬가지로 사실적인 대형 조각을 통해 국가의 위상을 강화하려는 노력이 변화를 추동했다.

그리스 사회의 물질적·정신적 조건이 성숙해지면서 그리스 예술은 사실주의적인 방향으로 큰 물꼬가 트인다. 완벽한 규칙성의 굴레에서 벗어나려는 시도가 조금씩 나타나고, 얼굴을 비롯해 신체에서도 사실적인 묘사 능력이 고양된다. 이후 그리스 예술은 더욱 가파른 변화 과정에 들어간다. 이때부터 파르테논 신전의 놀라운 조각들이 탄생하기까지 불과 200년밖에 걸리지 않았다.

고전 양식에서 서양 미술의 뿌리가 만들어지다

그리스 고전기에 해당하는 기원전 5~4세기는 아테네가 군사·경제적인 측면에서 강대국으로 등극한 시기다. 이 기간은 소피스트Sophist를 비롯해 소크라테스Socrates와 플라톤Platon 등이 활동한 시기이기도 하다. 그리스 고전기 미술은 이들 모두와 영향을 주고받았다.

특히 감각의 중시와 상대주의를 특징으로 하는 소피스트 철학은 미에 있어서 주관적·감정적 요소를 강화하고 쾌락적 요소를 증가시키는 역할을 했다. 비례와 균형을 중시하면서도 동시에 아름다움을 시각적·청각적인 즐거움과 연결시키려는 노력이 나타난다. 미술은 점차 인간에게 즐거움을 주는 기술로 자리를 잡아 갔다. 강대국으로 성장한 아테네의 사회적 조건, 민주주의와 소피스트 철학이 불러일으킨 정신 혁명이 그리스 미술에 있어서 인본주의 경향을 형성한 것이다.

고전기 미술은 그리스 미술의 전형을 확립하면서 이집트 미술은 물론이고 이전의 아르카익 양식과도 구별되는 특징을 만들어 낸다. 고전기 양식의 대표적인 건축물과 조각을 파르테논 신전에서 볼 수 있다. 그리스 미술은 정형화된 원형과 패턴을 고수하지 않고 자유롭고 다채로운 표현을 구사했다. 특정한 틀에 얽매이지 않는 자유분방한 자세와 동작, 통치자나 신의 형상에 머물지 않는 자유로운 소재, 인간적인 정신과 감정의 표현 등으로 현실화된다.

한편 피타고라스Pythagoras나 플라톤의 영향은 엄격한 비례와 균형을 중시하는 방향으로 고전기 미술의 또 다른 특징을 만들어 낸다. 절대적·객관적인 미 개념이 정확한 비례와 균형을 강조한다. 이는 모방을 통해 미의 원형들을 형상화하여 이상화된 신체를 표현하는 방법으로 나타난다. 특히 수학적 비례로서의 아름다움은 그리스 미술 전반에 걸쳐 큰 영향을 주며 아름다움의 규범으로 자리 잡는다. 모방의 중시는 조각이나 회화에 있어 세부 묘사력의 비약으로 구현된다.

헬레니즘 미술, 개인의 삶과 행복을 표현하다

영원할 것 같았던 그리스의 힘은 알렉산더를 정점으로 점차 쇠퇴하기 시작한다. 정치·경제·군사·문화 등 전 방면에 걸쳐 주변 지역을 압도하면서 황금 시대를 구가하던 그리스는 기원전 323년 알렉산더 대왕의 죽음과 함께 쇠락의 길로 접어든다. 민주주의에 대한 이상도 전제주의에 자리를 내준다. 알렉산더 자신은 물론이고 후계자들에 의해 엄격한 전제 정치가 지배적인 정부 형태로 자리 잡게 된다.

그렇다고 해서 하루아침에 그리스의 모든 요소가 몰락한 것은 아니다. 동방의 여러 요소와 혼합되기는 했으나 헬레니즘 문명의 주요 요소는 분명 그리스에 바탕을 두고 있다. 또한 일정 기간 활발한 경제 활동이 이어진다. 알렉산더의 정복으로 형성된, 인더스 강에서 나일 강에 이르는 광대한 교역권은 그리스 사회에 경제적인 활력을 불어넣는 중요한 요인이었다.

헬레니즘 시대의 사회적 상황과 철학적 관심의 변화는 예술에 큰 변화를 불러일으켰다. 당시의 시대적 상황과 철학적인 관심은 서로 모순된 듯한 두 방향으로 미술의 변화를 이끌었다. 먼저 전제 정치와 상공업의 활성화는 균형과 절제를 약화시키

고 무절제와 사치 풍조를 만연케 했다. 소박함과 중용의 가치가 사라지고 호화로운 궁전과 저택, 사치스러운 기념물들이 그 자리를 대신했다.

다른 한편으로 고통에서 벗어나 개인의 삶과 행복을 추구하는 철학적인 경향은 그리스 예술의 특징이었던 사실주의 요소를 더욱 강화시키는 방향으로 나아갔다. 특히 인간의 세밀한 감정을 묘사하려는 노력이 강화된다. 표정과 동작에 있어서도 양식화된 틀을 벗어나 과장된 느낌이 들 정도의 생생함이 나타난다.

그리스 고전기 미술은 주로 공회당이나 신전 등의 장식 수단이었다. 그러나 헬레니즘 시대에 상공업 발달에 따라 부를 축적한 개인이 늘어나면서 저택 치장을 위한 미술품 제작이 확대된다. 그 과정에서 주문자의 개인적 취향을 살린 다양한 소재의 작품이 등장한다. 또한 인간의 고통과 행복을 중심으로 한 헬레니즘 철학은 구체적인 개인에 대한 관심을 자극하여 고전기 양식이 확립한 사실주의를 더욱 심화시키는 방향으로 흘러간다.

신화시대 미술

키클라딕 양식: 단순하지만 세련된 조각

우리가 흔히 보는 그리스 조각이나 회화는 기원전 500년 이후, 즉 신화시대를 벗어난 작품이다. 호메로스와 헤시오도스의 시대 이전의 그리스 미술은 메소포타미아나 이집트에서 이룬 예술적 성취를 제대로 흡수하지도 못한 상태였다. 기원전 700년경에 와서야 이집트 미술의 표현 양식을, 그것도 매우 거칠고 단조로운 수준에서 도입하게 된다.

기원전 3000~1000년에 이르는 기간 동안 그리스 미술은 키클라딕Cycladic 양식이라고 불리는 표현 양식 내에서 진전이 이루어졌다. 그리스 에게 연안 키클라데스 제도에서 출토된 〈키클라데스 여인상〉에서 보이는 형식에서 크게 벗어나지 않았다. 이 시기의 조각들 대부분이 무덤에서 발견된다는 점에서 내세관과 연관을 갖는 것으로 보인다. 간간이 전사戰士나 음악가를 표현한 남성상이 있지만 대부분은 여인상이다. 여인상의 기본적 형식은 비슷하다. 가슴과 둔부를 강조한 점이 특징이다. 여인상이 압도적으로 많아 다산과 풍요에 관계된 것으로 보이는데, 내세관과 어떤 연관을 지니는지는 분명하지 않다.

〈키클라데스 여인상〉을 통해 알 수 있듯이 머리 부분은 코를 제외하고 눈·입·귀·머리카락 등의 묘사가 없다. 공통적으로 긴 목을 강조하고, 가슴과 둔부 사이를

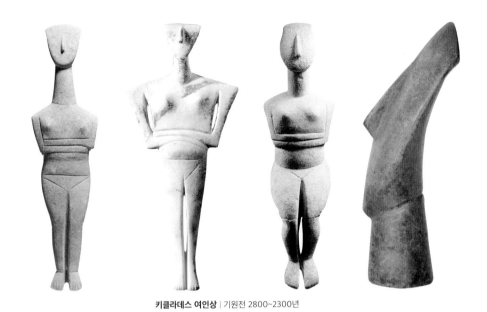

키클라데스 여인상 | 기원전 2800~2300년

잘록하게 파서 허리 부분을 표시했다. 하복부는 대개 역삼각형 모양의 선으로 처리하고 있다. 두 팔은 가슴 밑으로 가지런히 모으고 있는데, 조각이라기보다는 선을 그은 느낌이다. 손과 달리 발은 별도의 모습이긴 하지만, 돌출시키지 않고 발끝을 곧추세운 모양이다. 발가락 역시 선으로 구분했다. 전체적으로 납작한 대리석 조각이라서 부조를 떼어 낸 듯한 느낌을 준다.

하지만 이 여인상들이 동일한 형태의 기계적 반복은 아니다. 여러 여인상을 비교하면 일정한 틀 내에서 개성을 살린 다양한 시도와 조형적 측면의 진전이 나타난다. 팔과 몸, 다리의 구별을 선으로만 하던 데서 한발 더 나아가 빈 공간을 만듦으로써 별도의 신체 기관이라는 느낌을 살린다. 혹은 작대기를 연결해 놓은 듯한 모습에서 벗어나 넓적다리와 종아리의 볼륨감으로 멋을 냈다. 게다가 두상의 측면을 보면 위로 올라가면서 자연스럽게 휘어져 하늘을 쳐다보는 자세를 구현했다. 무척 세련된 손길과 미적 감각을 보여 준다.

키클라딕 양식 조각상의 단순성, 세부 생략을 통한 추상성 등의 특징은 신석기시대 다른 지역의 표현 형식과 일맥상통한다. 윤곽을 단순화·획일화했던 신석기의 특징이 그리스에 더 오랫동안 남아 있었다고 보는 것이 설득력이 있다. 메소포타미

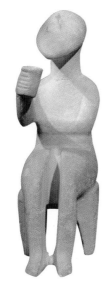

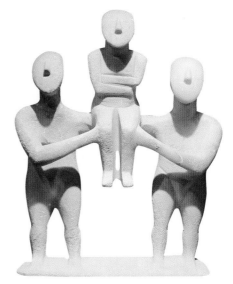

컵을 든 사람 | 기원전 3000~2500년 　　　　　　　**3인상** | 기원전 3000~2500년

아나 이집트의 경우 대형 건축과 조각을 매개로 하면서 사실주의 경향이 강화됐다면, 그리스는 고대 국가 형성이 늦어지면서 작은 조각에 머문다. 대신 추상성을 더 고도로 진전시키고 세련화하는 방향으로 갔다.

〈컵을 든 사람〉은 자세가 훨씬 자유롭다. 팔을 뻗어 컵을 든 모습이 그럴듯하다. 여전히 어색하긴 하지만 앉으면서 무릎을 꺾은 것도 주목할 만하다. 〈3인상〉에서는 보다 과감한 시도가 나타난다. 성인 두 사람이 아이를 들어 올린 모습이다. 먼저 양쪽에 서 있는 성인의 다리는 선과 빈 공간으로 구분하는 단계를 지나 별도의 묘사 대상으로 자리 잡았다. 또한 3인이 얽힌 동작도 흥미롭다. 고대 환조는 대부분 한 사람을 대상으로 한다. 간혹 군상이 있지만, 각각의 1인상을 붙여 놓은 느낌에서 벗어나지 못한다. 복수의 사람이 연결 동작 속에서 어우러진 경우는 좀처럼 찾아보기 어렵다는 점에서 〈3인상〉은 획기적이다.

〈하프 연주자〉는 몇 가지 측면에서 더욱 인상적이다. 이제 머리에서 발끝에 이르기까지 각각의 신체 기관이 제 역할을 한다. 컵을 든 팔 말고 다른 팔은 몸에 붙어 있던 〈컵을 든 사람〉과 비교해 보면 그 차이가 분명하다. 의자에 앉은 모습도 상당히 자연스럽다. 특히 왼편의 여성과 오른편의 남성을 비교하면서 보면 묘사력의 진

하프 연주자-여성 | 기원전 2700~2400년 　　　**하프 연주자-남성** | 기원전 2700~2400년 　　　**하프 연주자-남성** 뒤

전을 실감할 수 있다. 여성이 상대적으로 가려린 모습이라면 남성의 팔은 근육이 느껴질 정도로 우람하다.

남성 연주자에 와서는 이목구비가 뚜렷해졌다. 코만 볼록 튀어나오게 하던 전통에서 벗어나 코에서 입을 거쳐 턱으로 내려오는 굴곡에 꽤나 사실적이다. 손도 선으로 표시하던 단계를 지나 손가락 느낌이 역력하고, 무엇보다 엄지손가락을 돌출시킨 시도는 조각에 생명감을 불어넣는다. 게다가 뒷모습을 보면 예술가가 환조의 특성을 어떻게 살릴지 고민한 흔적이 뚜렷하다. 하프를 든 쪽의 어깨가 과장되어 있기는 하지만 뒷모습을 형식적으로 처리한 것과는 거리가 멀다. 의자를 정성스럽게 묘사함으로써 앞과 옆, 나아가서는 뒷면에서도 감상이 가능한 환조의 특성을 충분히 고려했음을 알 수 있다.

기하학 양식: 도형화와 반복 묘사

기원전 900~700년 사이의 항아리 그림에서 흔히 기하학Geometric 양식으로 불리는 표현 형식이 발달한다. 디필론Dipylon 항아리를 보면 수많은 선과 점, 삼각 또는 사각의 기하학적 무늬가 가득하다. 인물상도 기하학적인 단순화와 반복적인 묘사가 나

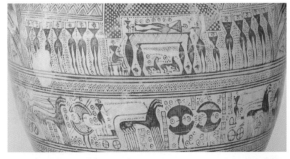

장례
기원전 900~700년
디필론 항아리

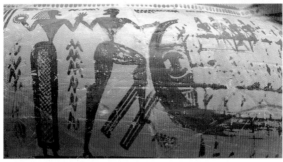

출병
기원전 730년
디필론 항아리

타난다.

　디필론 항아리는 당시 그리스에서 사용된 장례용 항아리다. 〈장례〉는 상단에 장
례 의식을 그리고 있는데, 죽은 인물 주위에 슬퍼하는 사람들로 빼곡하다. 이집트와
마찬가지로 고대 그리스에서도 머리에 손을 얹고 곡을 하는 것이 일반적이었던 것
같다. 모든 인물의 상체는 역삼각형으로 단순화되어 있고, 하체도 선의 굵기로 조절
한 정도다. 머리도 길고 동그란 원에 코와 턱만 돌출시키고 있다. 이 항아리의 하단
을 볼 때 죽은 이가 군대에서 상당히 지위를 갖고 있던 사람이 아닐까 싶다. 세 마리
말이 끄는 전차가 연이어 보인다. 전차는 귀족만 탈 수 있었다는 점을 고려할 때 귀족
출신의 어느 장군이었음을 짐작할 수 있다.

　항아리 그림은 주인의 지위만이 아니라 과거 행적을 보여 주기도 한다. 다른 디필
론 항아리 그림 〈출병〉은 무덤의 주인이 어느 유명한 전투에 참여하기 위해 함선에 오
르는 장면을 담았다. 부인의 배웅을 받으며 상당히 큰 함선에 오르는 것으로 봐서 큰
부대를 인솔하는 장군이었던 듯하다.

　디필론 항아리를 전체적으로 보면 인물과 인물 사이의 빈 공간을 삼각형 모양의

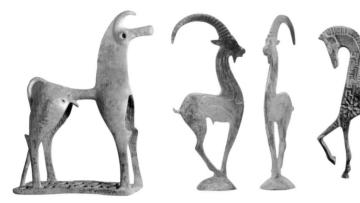

말 | 기원전 750~700년 **산양** | 기원전 750~700년 **말과 전차** | 기원전 750~700년

문양으로 채우고 있다. 수많은 사람과 문양이 빼곡하게 들어가 있음에도 불구하고 질서 정연하게 배합함으로써 자칫 조잡해질 수 있는 위험을 잘 벗어나고 있다.

그 과정에서 기원전 8세기 후반에 이르러서는 청동 조각에서 독특한 조형 감각을 구현한다. 조각 규모가 그리 크지 않고, 사람이 충분히 들어 옮길 수 있어서 장식을 목적으로 한 조각으로 보인다. 이런 조각 작품들은 집이나 특정 장소를 꾸미는 목적에 걸맞도록 장식적 효과를 살리는 데 심혈을 기울였다.

〈말〉은 신체적 특징을 극단적으로 변형시켜 장식적인 효과를 극대화했다. 허리는 잘록하게 처리하고 말의 튼튼한 다리를 부각시켜 세련된 느낌과 안정감을 동시에 준다. 머리 부분과 갈기털을 단순화시켜 표현하는 데 있어서도 어색함을 전혀 느낄 수 없다. 갈기털에서 앞다리로 이어지는 아름다운 곡선이 눈길을 사로잡는다. 말의 성기조차도 어색하기는커녕 생동감을 불어넣는 역할을 한다.

〈산양〉은 뿔을 최대한 과장한 후에, 다리에서 목을 거쳐 머리로 이어지는 곡선에 맞도록 변형하여 우아함을 뽐냈다. 다리를 한 지점에 모으고 있도록 하여 전체적인 곡선의 흐름을 모아주는 효과를 냈다. 몸은 아예 파도 문양으로 장식했다. 〈말과 전차〉는 단순화를 통한 장식 효과를 더 밀어붙인다. 말과 전차와 사람이라는, 훨씬 더 복잡한 구성 요소를 하나의 선으로 이은 듯 효과적으로 집중시킨다. 마치 도안을 통해 그림과 문자의 중간 정도를 구현한 느낌이 들 정도다. 각 면을 다양한 문양으로 장식하는 작업도 잊지 않았다.

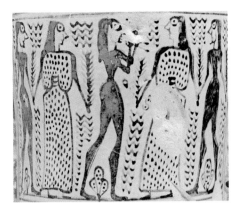

춤추는 사람 | 기원전 700~675년

눈멀게 되는 폴리페모스 | 기원전 650년

초기 아티카 양식: 눈·코·입이 생긴 항아리 속 인간

오랜 기간 키클라딕 양식의 틀 내에 있던 그리스 미술이 기원전 8세기 중후반을 경계로 하여 사실성을 강화하는 방향으로 가파르게 변화한다. 항아리 그림에 기하학적 요소와 사실적 요소가 섞이기 시작한다. 아테네 주변 지역인 아티카에서 발달한 도기화 전통의 선조에 해당해서 초기 아티카Proto-Attic 양식이라고 부른다.

이 시기의 항아리 그림은 우리가 흔히 그리스 항아리에서 보게 되는 전형적인 그림과 다소 차이가 있다. 그리스 고전기를 전후한 항아리 그림은 신화나 현실의 구체적인 이야기를 상당히 사실적인 묘사를 통해 보여 준다. 초기 아티카 양식의 항아리는 디필론 항아리 그림의 기하학적인 특징에서 고전기의 사실적인 항아리 그림으로 나아가는 과도기적 특징이 나타난다.

〈춤추는 사람〉은 몇 가지 도형과 직선을 중심으로 인간을 표현했던 디필론 항아리 그림에서 약간 벗어난다. 여전히 눈이 과장되어 있기는 하지만 어쨌든 눈·코·입을 구분하고, 남자 무용수는 수염까지 보인다. 가운데 있는 연주자의 몸을 보면 엉덩이와 허벅지, 무릎에서 종아리에 이르기까지 꽤 사실적인 인체 모양을 자랑한다.

그림도 엄숙한 장례 목적의 항아리에서 벗어나 자유스러운 소재와 만난다. 이 장면만 해도 그러하다. 가운데 사람이 연주하고 있는 아울로스Aulos는 두 개의 관으로 연결된 고대 그리스의 관악기로 주로 디오니소스의 축제에 사용되었다. 고대 조각에서 디오니소스와 밀접한 관계를 갖는 반인반수의 사티로스가 아울로스를 부는 모

습이 자주 나온다. 〈춤추는 사람〉도 양옆으로 남녀가 손을 잡고 춤추는 장면이어서 꿈틀거리는 육체적 욕망을 보여 준다.

다른 한편으로는 여전히 기하학 양식의 장식적 요소가 짙게 남아 있다. 여백을 허용하지 않으려는 듯 디자인된 도형으로 가득 채워 넣는 경향이 여전하다. 무엇보다도 이 항아리의 위와 아래쪽에 있는 그림은 기존 경향이 상당 부분 남아 있다. 윗부분에는 사람의 머리와 사자의 몸을 갖고 있는 스핑크스가 나온다. 그리스 스핑크스의 특징 그대로 날개를 달고 나오는데, 기존의 경직된 표현에 묶여 있다. 특히 아래쪽의 이륜전차를 탄 전사는 기하학 양식의 청동 조각 〈말과 전차〉에서 본 모습 그대로를 그림으로 옮긴 듯하다.

이 시기를 대표하는 항아리 그림인 〈눈멀게 되는 폴리페모스〉에서는 변화가 보다 뚜렷하다. 호메로스의 《오디세이아》의 일부 내용을 담은 그림이다. 오디세우스가 부하들과 함께 거인 폴리페모스의 눈을 찔러 멀게 하는 신화다. 오디세우스와 거인 모두 얼굴 세부를 묘사하고, 가는 선으로 손가락과 발가락도 그려 넣어서 사실에 충실하려는 노력을 보여 준다. 그러면서도 테두리와 그림의 빈 공간을 장식적 문양으로 채워 기존의 기하학적 요소를 혼합하고 있다.

다이달로스 양식: 진일보한 사실 묘사

회화에서 나타난 사실주의의 강화는 한 세기를 경과하면서 조각의 변화를 추동한다. 기원전 7세기 무렵에 기존의 조각과 근본적으로 다른, 흔히 다이달로스Daedalic 양식으로 불리는 새로운 흐름이 나타난다. 다이달로스 양식의 〈여인상〉과 앞에서 다룬 〈키클라데스 여인상〉(82쪽)을 비교하면 차이를 실감할 수 있다.

먼저 부조식 표현을 넘어서 뚜렷하게 환조로서의 성격을 갖는다. 손으로 들 수 있는 작은 입상이 아니라 73센티미터에 이르는 비교적 큰 규모의 조각이라는 점도 주목할 만하다. 무엇보다 큰 차이는 사실적 묘사의 진전이다. 눈·코·입 구분을 넘어서 눈 주위와 입술선이 매우 정교하다. 몸에 완전히 부착되었던 팔을 몸 앞으로 돌출시키고, 발끝으로 서는 것이 아니라 발과 발가락을 앞으로 돌출시켜 입체감을 한껏 살렸다. 손가락과 발가락도 선이 아니라 입체적 묘사를 통해 양감을 부여했

다. 나아가서 머리 모양이나 허리띠 장식, 옷의 문양 등 세부적인 부분에 이르기까지 섬세한 노력을 기울였다.

당시에 전설적인 그리스 미술가이자 발명가인 다이달로스Daedalus가 만든 조각상은 스스로 움직일 수 있는 능력이 있었기 때문에 도망가지 못하도록 묶어 놓아야 했다는 이야기가 현재의 우리에게는 가당치 않은 허풍처럼 들린다. 하지만 훨씬 오래전부터 이집트 조각이 실현한 사실성을 전혀 접해 보지 못했고, 〈키클라데스 여인상〉의 표현력에 갇혀 있던 당시의 그리스인에게 다이달로스 양식의 〈여인상〉은 살아 있는 인간처럼 느껴졌을 것이다.

특히 원래는 채색된 조각상이었다는 점을 고려한다면 그들의 놀라움을 더욱 이해할 만하다. 조각상 틈에 남아 있던 색을 참고하여 복원한 채색된 여인상은 그들이 느꼈을 생생한 생명력을 짐작게 한다. 자신이 조각한 여인상과 사랑에 빠져 결국 신이 조각상에 생명을 불어넣어 주었다는 피그말리온 신화도 다이달로스 양식 조각이 이룬 성취에 대한 놀라움을 신화를 통해 표현한 것이리라.

머리만 남은 몇몇 조각을 보면 다이달로스 양식 내에서도 다양한 시도와 변화를 만나게 된다. 먼저 여러 여인상 가운데 왼쪽 두상은 초기의 거친 단계를 반영한다. 눈의 과장도 가장 심하고 얼굴 각 기관도 세밀함이 떨어진다. 가운데 여인상은 과장이 줄고 현실적인 모습이 자리를 잡았다. 무엇보다도 광대뼈 부근에서 뺨을 거쳐 턱까지 실제 얼굴의 볼륨감이 제대로 발휘된다. 오른쪽 여인상은 입꼬리를 가볍게 올려

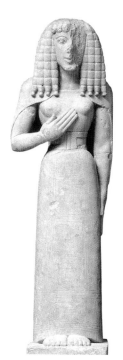

여인상 | 기원전 640년

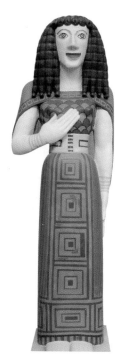

여인상 채색

다이달로스 양식 여인상 | 기원전 700~600년

서 웃는 표정을 담아내기도 했다.

왜 8세기 중반에서 7세기 중반에 이르는 짧은 기간 동안 그리스 미술에 혁신적 변화가 생겼을까? 여러 요인이 복합적으로 작용했을 텐데, 먼저 정신적 요소를 생각해볼 수 있다. 기원전 8세기 호메로스에 이르러 그리스 신화가 단편적인 이야기를 넘어 체계적이고 풍부한 내용을 갖추면서 그리스인들에게 회화든 조각이든 과거보다 더 구체적인 표현 욕구를 자극했을 것이다. 이 시기의 항아리 그림에서 나타나는 변화, 즉 기하학 형식에서 사실적 형식으로의 변화도 그 연장선상에 있는 것으로 볼 수 있다.

또한 이집트를 비롯한 다른 지역의 앞선 문화가 본격적으로 유입되기 시작한 점도 주요 요인이었다. 에게 연안 국가와의 교역이 용이해지면서 그리스인들은 나일 강가로 접근하는 일이 가능해졌다. 이러한 상황에서 그리스 조각가들은 이집트 인물상의 전통 양식 일부를 수용하게 되었다. 그리스 사회의 물질적·정신적 조건이 성숙해지고 사실주의적인 방향으로 큰 물꼬가 트이게 되자 이후 그리스 예술은 더욱 가파른 변화 과정에 들어간다.

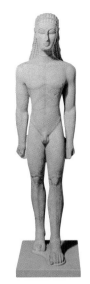
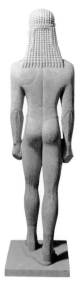
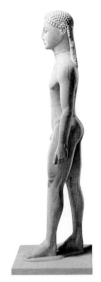

쿠로스 | 기원전 590년경 **쿠로스** 뒤 **쿠로스** 옆

아르카익 양식: 자연스러움과 은은한 미소

아르카익Archaic 양식은 대략 기원전 650~480년 사이를 포괄한다. 그리스 문화가 꽃을 활짝 피우는 고전기 직전이다. 아르카익 조각의 공통적인 특징은 다음과 같다. 우선 조각의 자세가 모두 정면을 바라보고 있다. 여러 인물의 조합으로 이루어진 군상이 아닌 독립적인 개별성을 지닌다. 또한 전체적으로 자연스러운 선과 동작보다는 부동 자세에 가까운 경직성을 보인다는 점에서 도식화된 질서감이 지배한 다이달로스 양식의 유산이 남아 있다. 하지만 몇 가지 점에서 뚜렷한 발전 양상도 확인할 수 있다.

청년상인 〈쿠로스Kouros〉와 처녀상인 〈코레Kore〉는 아르카익 양식의 특징을 잘 보여 준다. 기원전 7~6세기에 다량으로 만들어졌기 때문에 아르카익 양식의 변화 과정을 살펴보는 데 매우 유용하다. 기본적으로 전 시기에 걸쳐 직립 부동자세로 좌우 대칭에 가까운 모습이다. 두 팔을 옆구리에 바짝 붙인 모습도 동일하다. 〈코레〉는 〈쿠로스〉와는 달리 옷을 입고 있는데 마찬가지로 좌우 대칭에 가깝다.

〈쿠로스〉는 키클라딕 양식 조각과 확연한 차이를 보인다. 납작한 돌에 선을 중심으로 한 인체 표현을 넘어서 확연히 환조로서의 모습을 갖췄다. 앞면만이 아니라 뒷면과 옆면도 감상이 가능하다. 무엇보다 동세動勢의 시도는 획기적인 진전이다. 〈쿠

로스〉는 한쪽 발을 약간 앞으로 내딛는 자세, 〈코레〉는 한쪽 손을 들고 있는 자세를 취함으로써 기계적 질서에서 벗어날 수 있는 가능성을 제공한다. 조각에 동작을 표현함으로써 생명감을 부여했다.

아르카익 초기 조각은 아직 상당히 투박하고 인체 비례도 어색한 단계에 머물러 있었다. 같은 형태의 〈쿠로스〉지만 초기에서 중기, 후기로 가면서 점차 변화가 나타난다. 기원전 6세기 초반과 후반의 조각을 비교해 보면 아르카익 시기 내에서도 적지 않은 변화가 있었고, 이후 그리스 고전기 양식을 준비해 나가는 내적인 과정을 발견할 수 있다.

기원전 590년경의 〈쿠로스〉는 과거의 투박함과 구별된다. 인체 비례도 더욱 현실적이다. 전체적으로 면을 중심으로 인체의 양감을 살렸다. 하지만 세부 묘사에서는 아직 선의 흔적이 남아 있다. 얼굴에서는 특히 눈이 그러한데, 입과 코는 입체적 면 분할을 시도하여 조각의 느낌을 부여하는 데 비해 눈은 선으로 그리듯이 처리했다. 가슴이나 복부도 선의 느낌이 더 심하다. 특히 등이나 어깻죽지와 팔꿈치는 아예 선으로 둘러서, 표시하는 정도에 머물러 있다. 발가락도 엄지와 나머지의 크기만 구분했을 뿐 세밀한 굴곡을 무시했다.

〈송아지를 멘 남자〉의 경우는 송아지를 어깨에 메고 있다는 점에서 〈쿠로스〉에 비해 보다 복잡한 구도다. 제물로 바칠 송아지를 데려가는 장면인데, 초보적이긴 하지만 환조에서 하나의 개체를 넘어서는 설정 자체가 중요한 진전이다. 하지만 세부 묘사에 있어서는 앞의 〈쿠로스〉와 비슷한 수준이다. 송아지의 팔다리 근육과 사람의 복근은 여전히 면과 선이 혼합되어 있다. 수염도 형식적으로 처리해서 마치 헝겊을 두른 것처럼 밋밋하다. 몸에 걸치고 있는 의복도 선으로 구분하고 있어서 언뜻 보면 나체처럼 느껴질 정도다.

아르카익 조각은 기원전 6세기 중반을 지나면서 사실적 묘사 능력이 고양된다. 기원전 530년경의 〈쿠로스〉는 이전의 것과 확연히 구별된다. 신체 각 부분의 표현에서 거의 선을 사용하지 않는다. 복근의 경우 도식적인 느낌 때문에 아직 부자연스럽지만, 머리카락을 제외한 어디에서도 선을 찾아보기 어렵다. 겨드랑이에서 팔과 가슴, 옆구리로 나눠지는 부분이 자연스럽다. 몸과 다리를 잇는 부분도 근육 굴곡으로 구분했다. 뒷면도 어깻죽지와 팔꿈치 부분이 인체의 굴곡을 반영했다.

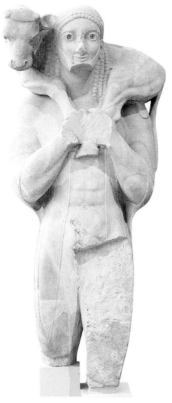
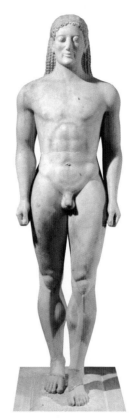
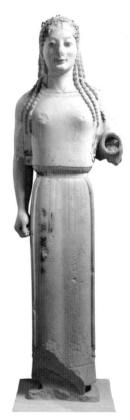

송아지를 멘 남자 | 기원전 570년경　　　　　**쿠로스** | 기원전 530년경　　　　　**코레** | 기원전 530년경

　〈코레〉도 훨씬 자연스럽다. 물론 좌우 대칭의 경향은 여전하다. 양쪽 가슴 옆으로 흘러내린 땋은 머리도 세 갈래씩이다. 하지만 어깨를 아래로 내리고 좁게 처리하여 여성의 특징을 나타내는 데 있어서나, 얼굴에서 목으로 이어지는 선이 훨씬 매끄럽다.

　세부 묘사에서도 진전이 나타난다. 인간의 외적 요소만이 아니라 내적 감정을 표현하는 능력도 성장했다. 이를 가장 잘 보여 주는 것이 미소다. 물론 초기와 중기의 아르카익 조각에서도 미소는 공통적인 요소였다. 〈송아지를 멘 남자〉도 자세히 보면 입가의 미소를 발견할 수 있다. 하지만 이전의 조각들은 대체로 입을 선으로 처리하고 입 주변의 근육 묘사를 생략한 채 입꼬리만 위를 향하게 하는 정도여서 매우 어색했다.

　하지만 기원전 530년경 〈코레〉의 미소는 여전히 정형화된 측면이 있기는 하지만

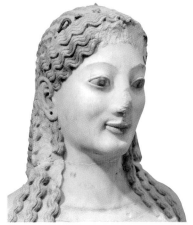

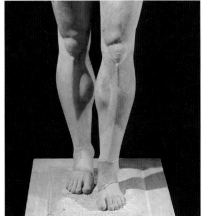

코레 얼굴 부분　　**쿠로스** 다리 부분

섬세한 감정선이 나름대로 잘 살아난다. 눈과 코는 무표정하지만 입꼬리를 올리고 입 주위의 근육을 조절함으로써 은은한 미소가 풍겨 나온다. 당시 조각에서 미소 이외에 슬픔이나 분노·갈망 등 다양한 표정을 발견할 수 없다는 점에서 기본적인 한계가 있지만 적어도 과거에 비해 인간에 대해 한층 더 높아진 관심을 반영한다.

　더 놀라운 진전은 해부학적 지식에 기초한 인체의 사실적 묘사다. 〈쿠로스〉의 다리 부분을 보면 무릎 관절과 정강이뼈, 발등의 굴곡을 만들어 내는 발가락뼈, 그리고 이를 둘러싸고 있는 근육에 이르기까지 상당한 사실성을 보여 준다. 특히 발목의 복숭아뼈는 경탄할 만하다. 꼼꼼하게 살펴보면 발목 복숭아뼈가 안쪽의 것이 바깥쪽의 것보다 약간 높게 묘사되어 있다. 인체의 해부학적 구조에 대해 그들이 상당히 정통해 있음을 확인할 수 있는 대목이다. 아직 쇄골 부분이나 가슴과 배의 근육이 서툴게 표현되어 있기는 하지만 전체적으로 사실성이 획기적으로 발전한 것에 대해서는 부인할 수 없다.

　하지만 아직 인체의 자유로움과 역동성, 개별 인간을 넘어 외적인 상황에 접목된 인간의 모습, 자연스러운 조화미를 발견하기는 어렵다. 이를 위해서는 기원전 5세기 중반을 넘어서 고전기 양식이 등장할 때까지 더 많은 세월을 기다려야 했다.

고전기 미술

세부 묘사력의 비약

기원전 480~323년까지 그리스 고전기Classical 미술은 아테네가 전성기를 맞이하던 시기와 맞물린다. 아테네는 군사ㆍ경제적인 측면에서 전체 그리스 도시 국가를 통틀어 가장 강력한 국가로 등극한다. 특히 페리클레스 시대에는 페르시아와의 전쟁에서 승리하면서 아테네의 부흥을 이끌었다. 강력해진 국가의 힘에 근거하여 문화적 측면에서도 강대국을 향한 열망이 용솟음쳤다. 현실적으로 페르시아에 의해 파괴된 신전을 재건축할 필요가 있었고, 정치적으로도 아테네가 가진 힘을 대내외적으로 과시하기 위한 욕구가 커졌다. 예술가에 대한 페리클레스의 호의 등이 겹치면서 아테네 미술은 일대 비약을 맞이한다.

고전기 미술은 몇 가지 특징을 갖는다. 그리스 미술 전체를 관통하는 특징이기도 한 비례와 균형의 중시가 전형적으로 나타난다. 하지만 보통은 비례와 균형을 중시할 때 소홀히 하기 십상인 다른 미적 요소가 동시에 발전한다. 즉, 시각적인 즐거움을 주는 기술이 부각된다. 세부 묘사력의 비약을 통한 사실성 강화, 자유로운 동작, 인간 감정의 표출 등이 여기에 해당한다. 소름이 끼칠 정도의 시각적 경험이 쾌락을 느끼게 해 준다. 비례와 균형이 주는 정신적 안정감과 함께 감각적 감흥이 동시에 고양된다. 이는 사회적으로 민주 정치 확대, 철학적으로 신적 영역을 대신하는 인본

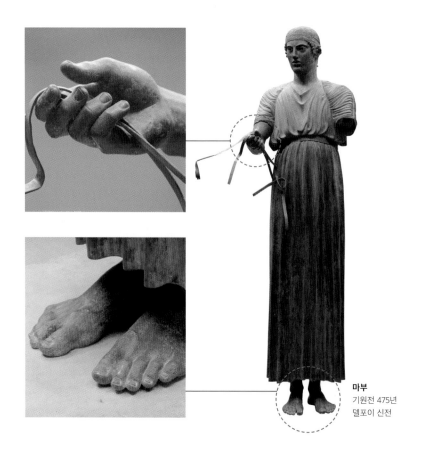

마부
기원전 475년
델포이 신전

주의 경향의 강화와 연관된다.

먼저 사실성 강화를 보자. 아직 고전기가 완숙한 단계에 접어들기 전부터 세부 묘사력은 과거와 비교할 수 없을 정도로 발전했다. 아르카익 양식의 흔적이 남아 있는 고전기 초입 작품인 〈마부〉만 봐도 그러하다. 아직은 전체 자세에서 〈쿠로스〉의 경직성이 남아 있다. 뻣뻣하게 서 있거나 팔을 내민 모습이 여전히 어색하다. 하지만 세부 묘사는 고전기 양식이 성취한 표현력을 유감없이 발휘한다. 정교하게 다듬은 손과 발이 놀라울 정도다.

전체 손과 각 손가락의 균형이 잘 잡혀 있고 말고삐를 살짝 잡은 손가락의 배열이 매우 자연스럽다. 엄지손가락에서 새끼손가락에 이르기까지 똑같이 배열된 손가락이 하나도 없을 만큼 면밀한 관찰력과 뛰어난 실현 능력으로 인해 세련된 느낌을 준다. 손톱도 형식적이거나 장식적인 것이 아니라 신체의 일부분으로서 지극히 사

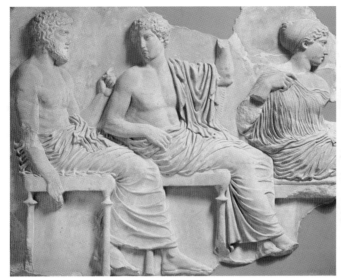

신들의 대화 | 기원전 447~433년 | 파르테논 신전 소녀 | 기원전 450년경

실적이다. 심지어 손가락 마디나 손바닥의 주름까지도 놓치지 않고 세심하게 주의
를 기울였다.

　발을 보면 한쪽 발은 정면을 향하고 다른 쪽 발은 살짝 옆으로 틀어 안정적인 자
세를 취하고 있다. 힘을 주어 바닥을 딛고 있다는 느낌이 들 정도로 발의 근육과 발
가락 마디의 굴곡이 사실적이다. 심지어 발목에서 발등을 거쳐 발가락에 이르는 핏
줄의 굴곡까지 느껴진다. 안쪽 복숭아뼈가 살짝 위쪽에 배치되어 있어서 아르카익
양식 이후로 해부학적인 고려가 정착되었음을 알 수 있게 해준다.

　파르테논 신전의 부조인 〈신들의 대화〉는 또 다른 점에서 묘사력을 자랑한다. 수
염이 덥수룩한 신과 청년 모습의 신이 열띤 토론 중이다. 오른쪽의 여신은 아르테미
스다. 가운데 남성 신은 부조에서 좀처럼 보기 힘든 각도다. 지역을 막론하고 고대
문명 부조는 얼굴을 나타내기 용이하도록 측면을 다뤘다. 좌우에 있는 남신과 여신
의 얼굴도 측면 묘사다. 하지만 중앙의 신은 얼굴을 살짝 틀어 정면과 측면의 특징
을 자연스럽게 섞어 놓았다. 현실에서 자주 접하는 모습은 앞이나 뒤와 측면이 섞여
있기 마련이다. 그 작지만 획기적인 변화로 인해 표현에 많은 한계를 지닐 수밖에
없는 부조에 생동감을 불어넣었다.

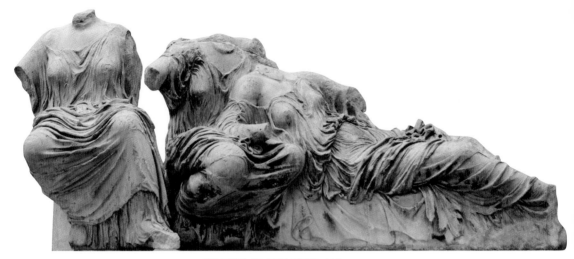

여신 | 기원전 447~433년 | 파르테논 신전

　오른편의 여신 아르테미스도 세부 묘사의 탁월함을 유감없이 발휘한다. 옷이 흘러내리지 않도록 잡고 있는 섬세한 손가락이나 쇄골, 그리고 살짝 드러난 어깨에 이르기까지 어디 한군데 소홀히 다룬 곳이 없다. 특히 가슴 부분은 옷의 주름을 희미하게 잡고 가슴 사이의 골이나 바로 아랫부분은 깊고 조밀하게 잡아 여성 신체의 양감을 살렸다. 이는 그리스인들의 사실주의적 표현이 어느 경지까지 도달하고 있는가를 어렵지 않게 확인시켜 준다.

　비슷한 시기에 제작된 무덤 장식 부조인 〈소녀〉와 비교해 보더라도 파르테논 신전의 조각이 고전기 양식의 정점에 위치해 있음을 알 수 있다. 한 소녀가 새와 입맞춤을 하고 있는데, 전통적으로 새가 영혼을 상징하는 점을 고려할 때 죽은 사람과의 교감을 의미하는 것 같다. 새를 안고 있는 오른손 손가락이나 새가 앉아 있는 왼손 손가락을 보면 검지를 약간 돌출되도록 불규칙하게 배치함으로써 생동감을 준다. 하지만 여전히 도식화된 느낌을 지우기 어렵다. 나름대로는 등으로 흘러내린 옷 주름과 앞면을 구분함으로써 규칙성에서 벗어나고자 하였으나 파르테논 신전의 조각에 비해 상당히 딱딱하다.

　〈신들의 대화〉의 생동감이 부조이기 때문에 가능한 표현은 아니다. 파르테논 신전의 환조 〈여신〉도 새로운 단계를 보여 준다. 단순히 다리를 꺾어 앉아 있다는 표

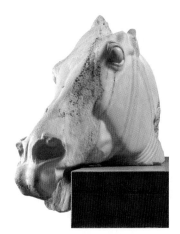

페리클레스 | 기원전 400년경 **말 머리** | 기원전 447~433년

시를 낸 정도가 아니다. 현실적인 신체 굴곡을 따라 리듬감을 부여하고, 각 부분의 조화가 더해지면서 정지된 조각상에 역동적 생명감을 부여했다. 특히 옷 주름이 큰 역할을 했다. 하체를 보면 다리와 다리 사이의 주름은 깊고 조밀하게 처리하고 신체와 옷감이 직접 맞닿아 있는 부분은 가는 주름과 넓은 면으로 표현해서 볼륨감과 운동성이 살아난다. 앉은 동작에서 서로 다른 정도로 접히도록 하여 석재에 하늘거리는 천의 질감을 표현했다.

얼굴 묘사도 한결 정밀하다. 〈페리클레스〉는 그동안 난점이던 수염 표현도 훌륭하게 해냈다. 앞의 각 지역 환조나 부조에서 보았듯이 전에는 큼직하게 면 분할을 할 수 없는 수염을 나타내기 위해 어색함을 무릅쓰고 도안 느낌의 단순한 형태로 접근했다. 하지만 〈페리클레스〉는 실제의 수염이 뻗어 있는 불규칙한 상태 그대로여서 손으로 쓰다듬으면 북실거리는 느낌이 고스란히 전달될 듯하다. 광대뼈와 코 주위 주름 사이의 굴곡도 현실감을 높였다.

사람 얼굴에 비해 소홀히 다루기 쉬운 〈말 머리〉도 섬뜩한 기분이 들 정도로 생생하다. 몇 군데 파손되어 아쉽기는 하지만 그 성취를 감상하는 데 방해를 줄 정도는 아니다. 우선 말 머리의 전체 골격을 잡는 데 아무런 어려움이 없어 보인다. 콧잔등과 눈으로 연결되는 부분에도 어색함이 없다. 특히 콧구멍과 입 주위를 보면 살아

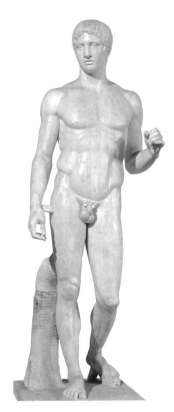

폴리클레이토스
창 나르는 사람
기원전 450~440년

있는 말에 석고를 씌워서 뜨지 않았나 싶을 정도다. 경탄을 자아내게 하는 정밀하고 생생한 세부 묘사를 통해 감상의 즐거움을 제공한다.

이상화된 비례와 균형

그리스 고전기 미술이 재현에 초점을 맞추기는 했지만 사물 그대로의 표현으로 나타난 것만은 아니다. 한편으로는 대상을 모방하는 재현을 중시하지만, 다른 한편으로는 인체 각 부분이나 전체 모습이 이상적인 상태에 도달하는 데 특별한 관심을 기울였다.

폴리클레이토스Polykleitos의 〈창 나르는 사람〉을 보면 세부의 사실성과 신체의 이상화가 동시에 나타난다. 창을 들었을 왼손을 자세히 볼 필요가 있다. 먼저 정밀한 묘사가 여전히 위력을 발휘한다. 새끼손가락이 살짝 들려 있다. 창을 들어 한쪽 끝을 어깨에 걸쳤다면 비스듬하게 사선으로 내려가기 때문에 새끼손가락 쪽이 들려 있어야 자연스럽다. 또한 성기의 고환 부위에서 한쪽을 다른 쪽에 비해 높게 처리한 점이 흥미롭다. 실제 남성의 몸은 두 개가 부딪히지 않도록 엇갈려 있는데, 이 점까지 놓치지 않고 반영한 것이 놀랍다.

그런데 몸 전체를 보면 사실성보다 이상적 신체 묘사에 관심을 두었다는 것을 알 수 있다. 가슴이나 복부 근육도 과하지도 덜하지도 않다. 서구 남성으로서 가질 수 있는 가장 훌륭한 신체 비율이다. 고전기를 넘어 헬레니즘 시대에까지 영향을 미친 조각가 프락시텔레스Praxiteles의 〈아프로디테〉도 여성 신체가 만들어 낼 수 있는 우아함의 극치를 각 부분의 이상적 비례를 통해 구현했다. 로마 시대의 모작이기는 하지만 상체와 하체의 비율, 가슴과 몸통의 비례 등에서 더할 나위 없이 최고의 상태를 만들어 내고자 했던 조각가의 의도가 느껴진다.

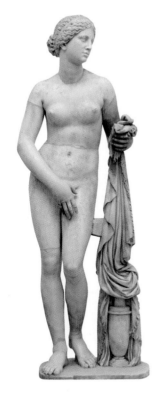

프락시텔레스
아프로디테
기원전 340~330년

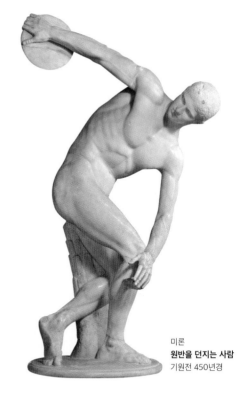

미론
원반을 던지는 사람
기원전 450년경

　신체의 이상화는 예술가의 작업만이 아니라 미학적 논의에서도 관심 주제였다. 크세노폰Xenophon의 《소크라테스의 회상》에서 소크라테스가 "미의 원형을 형상화할 때 모든 부분에서 완벽한 사람을 찾기 어렵기 때문에 각 개인에게서 취한 아름다운 부분들을 모두 결합해서 전체적으로 아름다워 보이는 신체를 그리는 것"이라고 했던 것도 이와 직접 연관된다. 단적으로 말해서 사물을 있는 그대로 모방하지 말라는 주문이다. 왜냐하면 개별 인간이나 사물의 외형은 이상적인 완벽함을 지닐 수 없기 때문이다. 그러므로 각 부분이 기능적으로 가장 훌륭한 상태에 맞도록 선택하여 이상적으로 표현하는 것이 필요하다.

　소크라테스의 미학은 고전기를 대표하는 조각가 미론Myron의 〈원반을 던지는 사람〉에서 그 일단을 만나볼 수 있다. 운동의 정점에서 일순간 정지해 있는 긴장감이 가득하다. 이 동작 전과 후의 연결이 우리의 머릿속에 생생하게 그려질 정도로 생동감이 넘친다. 오른발을 균형의 중심으로 두고 비틀어진 몸과 발, 그리고 회전 운동

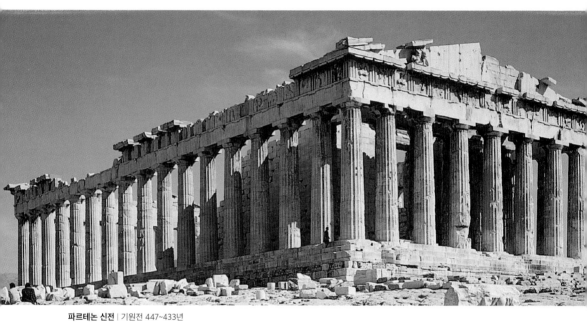

파르테논 신전 | 기원전 447~433년

과정에 있는 팔의 모습 등이 전체적으로 어우러져 이상적인 균형미를 과시한다. 하지만 좀 더 자세히 관찰하면 이상적인 미는 발견할 수 있을지언정 현실성에 있어서는 많은 문제점을 안고 있다.

무엇보다 이 자세로는 원반을 제대로 던질 수 없다. 원반을 던지는 각도가 제일 중요한데, 이 상태로는 하늘로 올라가거나 땅에 처박히게 된다. 세부 묘사도 현실성이 떨어지기는 마찬가지다. 오른쪽 다리는 지지대 역할을 하기 위해 최대한 긴장되어 있고 왼쪽 다리는 다음 동작을 위해 이완되어 있어서 서로 다른 근육 상태를 보여주어야 하는데, 조각에서는 구분이 없다. 무거운 원반을 쥐고 있는 오른팔과 늘어뜨린 왼팔이 다를 수밖에 없음에도 근육과 힘줄 하나까지 거의 일치한다. 상체를 비틀었는데도 가슴과 복부가 좌우 대칭을 이루고 있는 것도 사실성과는 거리가 멀다.

한편 신체 각 부분의 묘사에서는 기술적 한계를 찾아볼 수 없다. 작가는 현실 그대로의 재현이 아니라 이상적인 심미성에 우선순위를 둔다. 감각을 통해 확인하는 개별 대상의 모습보다는 머릿속의 이상화된 지식으로 대신한다. 즉 사물에 대한 직접 관찰은 참고 대상이 되었지만 그대로의 실현에 몰두하지는 않는다. 각 부분의 이상적 상태를 조합하여 전체적으로 아름다워 보이는 신체를 실현하고자 했다.

비례를 통해 절대적 아름다움에 도달하려는 욕구는 수학적 비례로 연결된다. 고전기 미술에서는 수학적 비례의 절대성과 순수성이야말로 아름다움의 기준이라고 보았다. 이는 건축과 조각 등 그리스 미술 전반에 걸쳐 적지 않은 영향을 주었다. 〈파르테논 신전〉은 건축에 있어서 수학적인 비례의 충실한 실현을 보여 주는 대표적인 예이다. 파르테논을 비롯한 아크로폴리스의 신전들 상당 부분이 기하학적인 비율을 고려하여 만들어졌다. 전체 건물의 가로, 세로와 높이의 비례만이 아니라 기둥들 간의 간격을 규정하거나 건물의 여러 면들 사이의 관계를 규정하는 비율도 수학적 비례를 반영했다.

자유분방한 자세와 동작

고전기의 조각들을 보면 자세나 동작의 혁신도 두드러진다. 고전기에 들어서면 부동자세에 가깝던 아르카익 양식의 한계를 훌쩍 뛰어넘는다. 움직임을 통해 조각

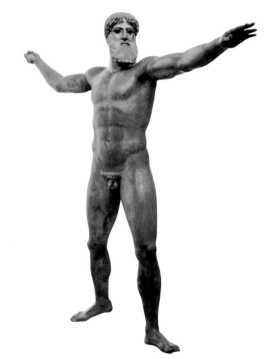

제우스 | 기원전 460~450년 | 아르테미스 신전

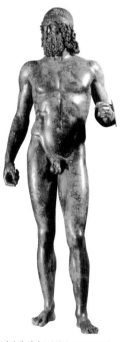

리아체 전사 | 기원전 460~450년

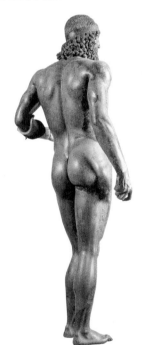

리아체 전사 뒤

에 생동감을 불어넣는 정도를 넘어서 현실의 어느 한순간을 담은 듯하다. 나아가 걷거나 물건을 드는 등 틀에 박힌 몇 가지 동작에 머물지 않고 과거의 조각에서는 상상조차 못 했을 정도의 자유분방함을 자랑한다.

아르테미스 신전의 〈제우스〉는 아직 경직된 모습이긴 하지만 과감하게 두 팔을 들어 뻗는 동작을 선보였다. 왼팔로 목표물을 가늠하는데, 아마 오른팔에는 원래 제우스의 무기인 번개가 들려 있었을 것이다. 실제 창이나 긴 모양의 무기를 던질 때 취했을 법한 자세를 살렸다. 하지만 아직은 몸이 뻣뻣해서 자연스러움이 덜하다. 자연스러운 느낌을 살리려면 던지는 동작에 탄력을 주기 위해 다리를 더 굽히고 상체를 조금 뒤로 빼야 한다.

고전기의 대표적 청동 조각상 〈리아체 전사〉에서는 자연스러움의 과제도 해결한다. 리아체 항만의 바닷속에서 발굴된 두 명의 전사 중 하나다. 전사는 근육질로 다듬어진 아름다운 인체를 자랑한다. 고개를 오른쪽으로 살짝 틀어 조각 전체에 생동감을 불어넣었다. 또한 자세히 보면 한쪽 다리를 형식적으로 내뻗은 정도가 아니라 오른쪽 다리를 무게 중심으로 하고 왼쪽 다리를 가볍게 내딛음으로써 자연스러운 자세를 유지하고 있다.

특히 눈길을 끄는 것은 이 과정에서 허리와 둔부를 무게 중심 역할을 하고 있는 오른쪽 다리 방향으로 휘어지도록 함으로써 운동성과 사실성을 극적으로 실현한 점이다. 조각의 뒷모습을 보면 그 특징이 보다 분명히 드러난다. 틀어진 몸이 어떻게 균형을 이루는지가 한눈에 보인다. 무게 중심을 둔 오른발은 엉덩이와 넓적다리가 접혀서 굴곡이 분명하고 이에 비해 왼쪽은 그 경계가 풀어지도록 하여 자연스러움을 극대화했다.

또한 〈리아체 전사〉는 고전기 양식의 자랑인 균형미를 실현한다. 좌우의 긴장된 다리와 이완된 다리 사이의 관계를 통해, 그리고 자연스럽게 내린 손과 막 동작을 시작한 다른 손의 관계를 통해 운동과 정지라는 두 요소를 하나의 조각에 담았다. 튀어나온 어깨의 근육과 미세하게 뒤로 젖힌 상체에서 전사로서의 강인한 특성이 살아나도록 고려함으로써 이러한 균형에 다가선다.

몇몇 조각은 자연스러움을 넘어 자유분방함을 자랑한다. 〈디오니소스〉는 방석에 편하게 기대어 누워 있는 자세로 고정된 격식을 벗어던진다. 포도주의 신이자 육체

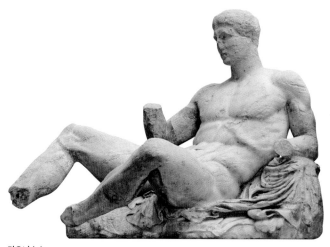
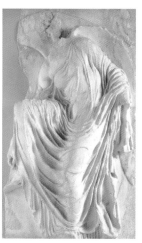

디오니소스
기원전 447~433년 | 파르테논 신전

샌들을 신는 니케
기원전 408년 | 파르테논 신전

적 욕망의 화신인 디오니소스의 특징을 술에 취해 풀어진 자세로 보여 준다. 현재는 잘려 있는 오른손에 아마 술잔이 들려 있었을 것이다. 뒤로 젖힌 팔이나 편하게 벌리고 있는 다리도 술자리의 이완된 느낌을 효과적으로 전달한다. 좌우 대칭 부담을 어느 한구석에서도 발견할 수 없다.

또한 한쪽 발이나 손의 동작을 통해 움직이는 인체 묘사를 넘어서 온몸으로 역동적인 움직임을 표현한다. 신체의 구체적인 표현력에서도 상당한 진전이 이루어지고 있다. 기계적으로 분할된 복근이 아니라 기대어 누우면서 꺾인 몸의 선을 따라 자연스러운 굴곡이 나타난다. 늑골이나 허리에서 골반으로 이어지는 굴곡도 상당히 사실적이다. 무릎 안쪽에서 허벅지로 이어지는 근육도 더 섬세해진 해부학적 지식 수준을 보여 준다.

〈샌들을 신는 니케〉는 더 획기적이다. 한 손을 내려 샌들의 끈을 묶는 동작을 하고 있다. 어떠한 영웅적인 동작과도 관련이 없다. 말 그대로 일상에서 흔히 볼 수 있는 아주 사소한 동작이다. 안정감과는 거리를 둔 기우뚱한 균형 안에서 오히려 인체의 역동적인 분위기가 살아난다. 주름으로 맛을 낸 옷 안으로 꿈틀거리는 육체의 흐름이 전달된다.

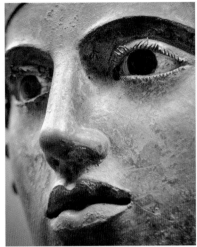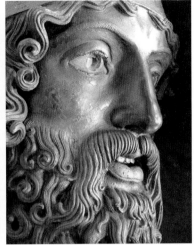

마부 얼굴 부분 리아체 전사 얼굴 부분

정신과 감정의 표현

고전기는 그리스 철학이 활짝 꽃피운 시기와 일치한다. 미술에서도 외면과 내면 사이의 조화를 꾀한다. 이를 위해서는 단순히 신체 각 부위의 사실적 재현이나 동작을 넘어 내적 교감이 가능한 방식을 찾아내야 한다. 미술을 통해 내면을 그대로 반영하는 것은 불가능하겠지만 어느 정도 정신적인 분위기와 요동치는 감정을 드러내려는 시도가 나타난다.

외적 형식에서 영혼의 움직임을 표현하기 위해 대부분의 고대 문명이 주목한 부분이 눈이다. 수메르인들에게도 인간의 영혼이 신과 연결되는 통로는 눈이었다. 그래서 눈을 크게 묘사하고 화려한 색의 돌로 장식했다. 이집트에서도 미라를 위한 마스크나 조각, 벽화에서 눈을 강조했는데 이와 연관이 깊다. 눈이 영혼의 창이라는 오랜 믿음의 반영이다.

고전기에 접어들면서는 사실적이고 선명한 눈을 통해 육체 안의 무언가를 느끼도록 유도한다. 〈마부〉(96쪽)나 〈리아체 전사〉(104쪽)에서 안광이 느껴질 듯 살아 있는 눈은 보는 이를 압도한다. 상감을 통해 눈을 삽입하여 변치 않는 영혼의 창을 강조하고, 검은자와 흰자의 대비로 강렬한 눈빛을 표현했다. 세부 묘사에도 각별한 신경을 썼는데, 가는 철사로 속눈썹을 일일이 붙여서 한층 사실성을 높였다. 또한 눈동

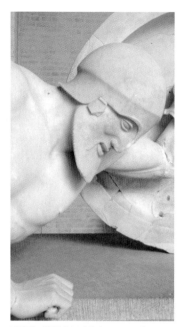

죽어가는 병사 부분 | 기원전 480~470년

디오니소스 여사제 로마 모작

자도 홍채와 동공까지 구분해 표현하여 진짜 살아 있는 눈처럼 보인다. 얼굴에 구멍이 뚫려 있는 듯한 어색함을 걷어내고 눈이 신체의 한 부분으로 자연스럽게 느껴진다.

면밀하게 관찰하면 〈마부〉와 〈리아체 전사〉의 눈 사이에서도 일정한 진전을 확인할 수 있다. 〈마부〉는 눈썹이 마치 날카로운 선처럼 묘사되어 있고, 눈꺼풀 면이 거의 생략되어 약간 어색하다. 하지만 〈리아체 전사〉는 도톰하게 볼륨을 줌으로써 눈썹의 느낌을 더 살리고, 눈꺼풀 면을 별도로 배치하여 이마에서 눈썹 그리고 눈으로 이어지는 흐름이 자연스럽다.

두 조각은 무엇보다 눈동자가 다르다. 〈마부〉는 눈동자 전체가 드러나 있는데, 실제 눈은 눈꺼풀에 눈동자의 위쪽이 가려지기 마련이다. 〈리아체 전사〉는 미세하게나마 위를 가려 더 자연스러운 느낌을 준다. 단순히 신체의 외적인 모양 재현에 머물지 않고 눈을 통해 각각의 대상이 갖는 영혼의 특성을 표현함으로써 육체와 정신의 균형을 실현하고자 했다.

내면을 드러내는 또 다른 방법은 감정 표출이다. 처음에는 상황과 동작을 통해, 그리고 점차 표정을 결합시켜 희로애락을 표출한다. 〈죽어가는 병사〉는 그리스 병사가 전쟁터에서 죽어가고 있는 모습이다. 표정은 지친 듯 입을 벌렸지만 그 자체로는 감정 전달 효과를 살리지 못했다. 상황과 동작이 감정 표현을 대신한다. 중장비 보병을 상징하는 원 모양의 커다란 방

패에 겨우 의지한 채 일어서려고 하지만 몸에 힘이 들어가지 않는다. 바닥을 짚고 있는 한 손에 원래 칼을 쥐고 있었을 테지만 지금은 몸을 지탱하기도 힘든 모습이다. 바닥을 향한 병사의 눈은 체념과 죽음의 예감을 전달한다.

항아리 그림인 〈슬퍼하는 에오스〉도 상황과 동작으로 애통함을 그렸다. 새벽의 여신인 에오스Eos가 인간과 사랑하여 낳은 아들인 멤논Memnon이 트로이 전쟁에 참전했다가 아킬레우스에게 죽임을 당하자 통곡하는 장면이다. 나무 아래 누워 있는 아들의 시신을 보면서 에오스가 손으로 머리를 쥐어뜯으며 오열하고 있다. 나무 위에는 멤논의 영혼을 상징하는 새 한 마리가 앉아 있어서 그의 영혼이 이승을 떠나고 있음을 보여 준다.

슬퍼하는 에오스 | 기원전 480년경

〈디오니소스 여사제〉는 감정이 육체를 통해 어떻게 드러날 수 있는지를 극적으로 묘사한다. 춤추는 여성이 자신의 감정을 온몸으로 토해 낸다. 고개를 숙이고 몸을 뒤트는 동작을 통해 격렬한 감정을 그대로 드러낸다. 머리 위로 치켜든 손에 칼을 쥐고 있는 점을 볼 때, 디오니소스 신화 중 테베의 왕 펜테우스에 얽힌 이야기의 한 장면인 듯하다. 미친 듯이 춤을 추는 여인의 몸짓에서 격렬한 정념과 함께 비극적인 냄새가 풍긴다.

파르테논 신전의 〈켄타우로스〉는 표정을 통해 광기를 표현했다. 켄타우로스는 머리와 몸은 사람이고 허리 아래는 말의 모습을 한 괴수다.

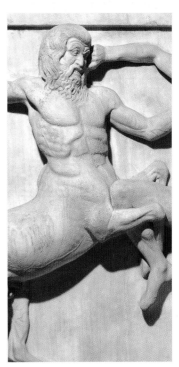

켄타우로스 | 기원전 447~433년 | 파르테논 신전

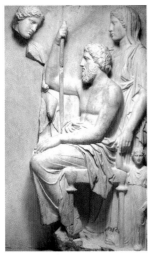
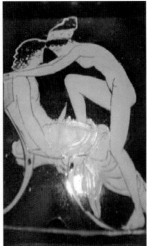

가족 | 기원전 360년　　　　　**성교 중인 남녀** | 기원전 480년경　　　　　**연주자** | 기원전 480년경

야만스럽고 난폭하기로 유명하다. 켄타우로스는 어느 날 라피테스족 왕의 결혼식에 초대받아 처음으로 술을 마신다. 본래 기질이 거친 데다 술까지 취해 여자들에게 난폭하게 굴었다. 이 과정에서 싸움이 벌어져 라피테스의 용사 카이네우스를 쓰러뜨리는데, 그 장면을 묘사한 듯하다. 켄타우로스의 얼굴을 보면 미간과 코 주위를 잔뜩 찌푸리고 이빨을 드러내어 광기에 사로잡힌 상태를 전달하고 있다.

다양하고 자유로운 소재

고대 국가의 형성 이후 그리스 고전기에 이르기까지 기존 미술은 지역을 막론하고 대체로 종교적·정치적 목적 아래 제한된 주제나 소재를 다뤘다. 그리스 고전기 미술도 파르테논 신전을 비롯한 공적 영역에서는 비슷한 경향을 보인다. 하지만 아테네가 그리스 도시 국가 전체의 중심으로 자리 잡고, 급속한 경제 성장을 이루면서 사적 영역이 확대된다. 이와 동시에 미술에서도 개인 생활을 포함해 다양하고 자유로운 소재로 폭을 넓혀 갔다.

우선 비석에 새긴 〈가족〉처럼 가족의 일상 묘사가 부쩍 늘어난다. 아버지와 아들이 대화하는 동안 뒤에서 아기의 손을 잡은 부인이 지켜보고 있다. 실내 장식 목적

디오니소스 | 기원전 400~395년

의 석판에서도 식구들이 모여 식사를 하는 장면을 비롯해 다양한 가족의 모습이 담겨 있다.

항아리 그림으로 가면 소재가 훨씬 더 자유로워진다. 가족 내의 은밀한 관계나 행위도 거리낌 없이 표현된다. 〈성교 중인 남녀〉처럼 성행위와 연관된 그림이 많다. 발기되어 있는 남성의 성기가 적나라하게 드러나 있다. 남녀는 이마를 맞대고 눈을 맞추면서 막 신체적인 결합으로 들어가려 한다. 이 그림은 그나마 얌전한 편이다. 다양한 체위의 성행위는 물론이고 동성애를 묘사한 경우도 자주 볼 수 있다. 심지어 집단 성교 장면도 심심치 않게 등장한다. 숨겨서 은밀하게 보는 그림도 아니고, 많은 사람이 사용하는 항아리 그림에 자주 등장하는 점을 볼 때 성적 쾌락의 추구가 상당히 자연스러운 분위기였던 듯하다.

〈연주자〉처럼 음악과 관련한 활동도 단골 소재였다. 당시 그리스에서 어떤 악기가 사용되었는지를 대부분 구별할 수 있을 정도로 다양한 악기의 연주 장면이 나온다. 또한 사회적으로 교육이 활성화되면서 글을 익히거나 연설을 배우는 모습도 심심치 않게 등장한다.

그리스 신화도 주요 대상이었다. 도덕적·교훈적 내용을 담은 신화가 많지만, 〈디

몸이 잘린 펜테우스 | 기원전 480~470년

오니소스〉처럼 사회 윤리관과 상반된 내용도 가리지 않는다. 디오니소스와 그를 따르는 여인들, 호색가와 술꾼 등이 등장한다. 술을 마시는가 하면 곳곳에 벌거벗은 모습의 호색가들이 성기를 드러낸 채 여인들과 섞여 있다. 술과 육체의 향연을 벌이는 디오니소스가 조각이나 그림에 자주 등장하는 것으로 봐서 일상에서 흔히 보이는 모습이기도 했음을 짐작할 수 있다.

〈몸이 잘린 펜테우스〉처럼 사회적 통념으로 볼 때 충격적이다 못해 지극히 엽기적인 장면도 나온다. 고대 그리스 3대 비극 시인에 해당하는 에우리피데스Euripides의 《바카이》의 한 대목이다. 테베의 왕 펜테우스는 디오니소스 종교가 퍼지는 것을 막으려 한다. 그러나 디오니소스의 계략에 빠져 제전에서 디오니소스의 여신도들에게 사지가 찢겨 죽는다. 비극적이게도 미친 듯 춤을 추다 펜테우스를 죽인 여인들은 바로 그의 어머니와 아내였다. 그림에 나오는 두 여인이 어머니와 아내인 듯하다.

헬레니즘 미술

조각에 불어넣은 생명

헬레니즘Hellenistic 양식은 알렉산더 대왕이 페르시아 원정을 시작한 후부터 로마에 의해 지배당하기까지 약 300년의 시기에 해당한다. 그리스 고전기 양식과 동방 문화가 융합되면서 헬레니즘 양식이 출현했다. 헬레니즘 시대의 급격한 사회 변화, 특히 전제 정치와 상공업 활성화는 기존 그리스 예술에 큰 변화를 초래했다.

알렉산더 대왕은 자신이 이미 전제 군주나 마찬가지였다. 그리스 본토의 일부 도시 국가에 여전히 민주정이 남아 있었으나 대부분의 지역에서 전제 정치가 이루어졌다. 알렉산더의 정복으로 형성된, 인더스 강에서 나일 강에 이르는 광대한 교역권은 경제에 활력을 불어넣는 중요한 요인이었다. 변화된 상황은 고전기 미술이 추구했던 균형과 절제를 약화시키고 자극적·격정적인 면을 자극했다. 소박함과 중용의 가치가 사라지고 화려함이 그 자리를 대신했다.

다른 한편으로 개인의 삶과 행복에 몰두하는 경향이 생겼다. 전제 정치가 심화되고, 투기가 횡행하며, 빈부 격차는 확대되어 시민의 몰락이 가속화되는 상황에서 도시 국가 중심의 도덕적 관념은 약화되었다. 사람들은 어떻게 하면 이 괴로운 세상에서 행복한 삶을 살 수 있을까, 부도덕한 세상에서 어떻게 내적인 덕을 유지할 수 있을까와 같은 개인적·주관적 문제에 몰두하기 시작했다. 개인에 대한 관심은 사실주

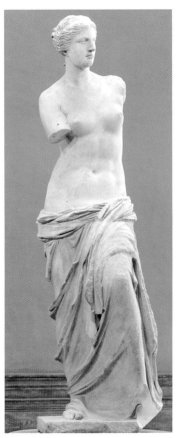

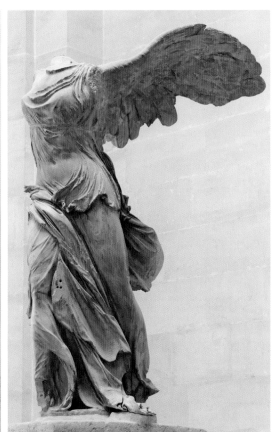

밀로의 비너스 | 기원전 175~150년 　　**사모트라케의 니케** | 기원전 220~190년

의 요소를 더욱 강화시켰다. 인간을 향한 높아진 관심은 해부학적으로 더욱 정교한 조각으로 이어진다. 특히 세밀한 감정을 묘사하려는 노력이 강화된다. 표정과 동작에서 양식화된 틀을 벗어나 과장된 느낌이 들 정도의 생생함이 나타난다.

그렇다고 헬레니즘 양식이 과거와 단절했다는 의미는 아니다. 고전기 미술이 이룩한 비례와 균형, 세부 묘사력, 생동감 넘치는 동작, 정신과 감정의 표출을 계승하되 이를 대폭 강화하고 심화시킨다. 예를 들어 〈밀로의 비너스〉는 고전기 미술의 중요 가치였던 비례의 정점에 해당한다. 〈밀로의 비너스〉는 인체의 수학적 비례를 통해 여성미를 구현한 대표적 작품으로 평가받는다. 인간의 이상적인 아름다움을 찾아내려 한 그리스인의 예술적 표현이 도달한 경지를 잘 보여 준다.

〈밀로의 비너스〉를 보면 한쪽 다리를 구부려 살짝 기울어진 몸의 균형을 잡았다. 유연하게 휘어 곡선을 이루는 몸의 윤곽이 눈길을 사로잡는다. 옷 주름이 미끄러질 듯 내려오면서 다리의 아름다운 선을 절묘하게 묘사했다. 전체적인 표현뿐만 아니라 당시 그리스 미학의 빼놓을 수 없는 요소였던 비례에도 충실하다. 배꼽을 기준으로 상반신과 하반신이 가장 안정적이고 아름다운 느낌을 주는 비율로 인식되었던 '1:1.618'의 황금비에 가깝다.

헬레니즘 시기를 대표하는 조각상 중의 하나인 〈사모트라케의 니케〉는 세부 묘사력에 기초한 사실성이 주는 즐거움을 만끽하기에 충분하다. 루브르 박물관 대형홀에 있는 이 조각을 마주하면 경탄의 소리가 절로 새어 나온다. 웅장한 규모만이 아니라 당장이라도 날개를 퍼덕거리며 날 것 같은 사실성이 보는 이를 압도한다. 날개를 보면 거대한 독수리의 깃털 하나하나를 이어 붙인 듯 생생하다. 바람에 하늘거리는 의복 주름은 대리석이라는 게 믿기지 않을 정도로 섬세하다. 의복 속에 감추어진 육체에 피가 흐를 것만 같다.

〈앉아 있는 격투기 선수〉는 이미 상당한 경지에 올라 있던 세부 묘사력에서 더 가파른 진전을 보인다. 〈앉아 있는 격투기 선수〉는 조각가 아폴로니오스Apollonios의 작품으로 격투 경기를 치른 후 휴식을 취하는 장면이다. 가죽으로 만든 권투 장갑을 끼고 있는 것으로 봐서 직업 격투기 선수인 것 같다. 상감 방식으로 만든 눈알이 실종된 것을 제외하고는 원형 그대로 발견된 드문 경우다. 인체 묘사만 놓고 볼 때는 고전기 조각과 큰 차이가 없다. 격투 장면의 연출이 아니라 지친 듯 쉬고 있는 모습

아폴로니오스 | **앉아 있는 격투기 선수** | 기원전 100~50년

이라는 점에서 소재에 접근하는 헬레니즘적인 특성을 보인다.

이 조각의 진가는 얼굴이나 손을 묘사한 부분에서 집중적으로 드러난다. 먼저 한눈에 보이는 것이 기형적으로 부풀어 올라 있는 귀다. 귓바퀴 안의 살이 밖으로 솟아 있다. 부풀어 오른 귀는 격투기 선수의 전형적인 특징이다. 지금도 권투나 이종격투기, 혹은 레슬링 선수의 귀를 보면 흉하게 보일 정도로 뒤틀리고 부풀어 있다. 계속되는 연습과 경기 과정에서 돌출되어 있는 약한 귀가 반복적으로 상처를 받아 변형된 것이다. 귀가 두 군데 찢어졌고 염증이 생겨 피가 흐른다. 콧등도 비정상적으로 부풀어 올랐고, 코끝이 찢어져 경기 중 생긴 상처임을 보여 준다. 마찬가지로 눈두덩과 눈 밑도 심하게 부어 있다. 손은 당장이라도 꿈틀거릴 듯하다. 집요한 사실성 추구에 등골이 오싹할 정도다.

고전기의 미술 작품은 주로 공회당이나 신전 등을 장식하는 수단으로 사용되었

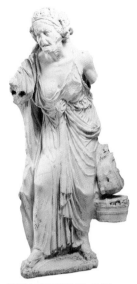

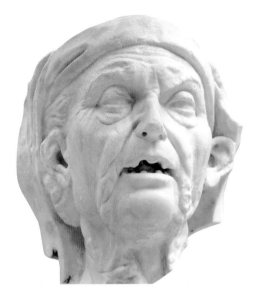

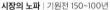
시장의 노파 | 기원전 150~100년

노파 두상 | 기원전 150~100년

다. 그러나 헬레니즘 시대에 오면 상공업 발달에 따라 부를 축적한 개인이 늘어나면서 저택을 치장하기 위한 미술품 제작이 확대된다. 그 과정에서 미술품 주문자의 개인적 취향을 살린 다양한 소재의 작품이 등장한다. 또한 인간의 고통과 행복을 중심으로 한 사고방식은 개인에 대한 관심을 자극하여 고전기 양식이 확립한 사실주의를 더욱 심화시켰다.

이렇듯 개인의 사소한 일상에 관심을 기울이면서 소재에서도 사실성이 강화되었다. 고전기까지의 조각은 종교적 목적이나 국가의 위세를 드러내기 위한 목적에 충실했다. 하지만 헬레니즘 시대에 이르러 다양한 주제와 소재를 매개로 개성적 인물을 형상화한 작품이 쏟아져 나온다. 조각의 주인공이 노쇠한 노인, 병자, 하류층 사람 등으로 확대되면서 새로운 경향이 자리를 잡는다.

〈시장의 노파〉를 봐도 신화 속의 신이나 영웅, 전쟁터의 병사가 아니라 평범한 한 개인이다. 그것도 가난에 찌든 모습이 여과 없이 그대로 드러나 있다. 한 노파가 시장에서 산 물건을 가득 담은 바구니를 들고 걸어가고 있다. 두 개의 바구니에 가득 찬 짐 때문에 몸이 균형을 잃고 기우뚱한 모습이다. 나이가 들어 굽은 허리 때문에 자세가 구부정하다. 겨우 발걸음을 옮기는 듯하다. 흘러내린 옷 속으로 슬쩍 비치는 젖가슴은

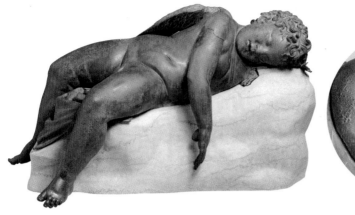

잠자는 에로스 | 기원전 300~200년

초라해 보인다. 고전기 양식에서 흔히 볼 수 있는 풍만한 여체와는 한참 거리가 멀다. 조화와 절제에 기초한 균형미도 찾아볼 수 없다. 걷다가 곧 쓰러질 듯 위태롭다.

몸이 소실된 〈노파 두상〉에서 노인의 얼굴은 더할 나위 없이 사실 그대로를 드러낸다. 세월의 풍파를 겪어 얼굴이 주름으로 가득하다. 이마와 미간의 주름, 눈 주위의 잔주름이 연로한 노파를 마주 대하는 듯 생생하다. 뺨으로 내려오는 깊은 주름은 수분이 빠져 탄력을 잃어버린 노인의 피부 상태를 전달하기에 부족함이 없다. 심지어 이가 빠져 안으로 오그라든 입술의 주름도 선명하다.

〈잠자는 에로스〉는 더 놀라운 성취를 만나게 해 준다. 사실 노인은 주름이 많고 워낙 동작의 특징이 분명하기 때문에 묘사가 용이한 편이다. 이에 비해 아기는 얼굴에 주름이 적고 행동 특징도 뚜렷하지 않아서 예술가들이 표현에 애를 먹는다. 그래서 어른을 줄여 놓은 듯한 느낌에 머무는 경우가 많았다. 하지만 이 작품의 경우 머리가 크고 하체가 짧은, 포동포동한 아기의 특징을 제대로 살렸다. 무엇보다도 입을 살짝 벌리고 개구쟁이 느낌을 풍기며 곤하게 자고 있는 아기 표정을 귀신같이 잡아냈다.

역동적인 움직임의 포착

고전기 미술의 운동성이 자연스러움과 자유분방함의 길을 열었다면, 헬레니즘

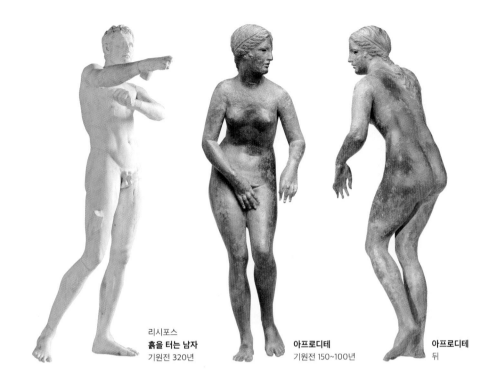

리시포스
흙을 터는 남자
기원전 320년

아프로디테
기원전 150~100년

아프로디테
뒤

미술의 운동성은 인체 동작의 역동성을 구현하는 방향으로 나아간다. 〈흙을 터는 남자〉는 비례를 중시한 고전기 양식에서 역동적 운동성을 중시한 헬레니즘 양식으로 넘어가는 과도기를 잘 보여 준다. 그러한 과도기를 대표하는 조각가 리시포스Lysippos의 작품이다. 기원전 320년경 청동으로 만든 것을 1세기 무렵 로마에서 모방한 대리석 작품이다.

운동선수 묘사는 고전기 조각에도 흔히 있던 일이지만, 미론의 〈원반을 던지는 사람〉(101쪽)처럼 운동의 어떤 시점에서 이상화된 동작을 극적으로 보여 주는 방식이었다. 하지만 〈흙을 터는 남자〉는 경기 후 몸에 묻은 모래를 털고 있는 이완된 동작이다. 극적이고 긴장된 요소는 발견할 수 없다. 평범한 일상의 모습을 거의 실물 크기의 입상으로 구현했다.

이 조각에서 가장 주목해야 할 점은 앞으로 쭉 내민 오른팔이다. 이는 역동적 운동성 묘사에서 새로운 공간 감각을 보여 준다. 기존에도 운동성을 부여하려는 노력은 이어졌다. 하지만 팔이 양옆을 향하거나, 앞을 향해도 반만 접어 내미는 정도였

다. 그에 비해 〈흙을 터는 남자〉는 두 팔을 완전히 독립시켜 대담하고 자유롭게 뻗어 새로운 공간을 창출했다.

〈아프로디테〉는 팔을 내미는 정도가 아니라 온몸으로 운동성을 표현했다. 살금살금 걸어가는 동작이 제대로 살아난다. 몸을 앞으로 굽혔을 뿐만 아니라 무게 중심을 오른발에 실은 상태에서 몸을 왼쪽으로 살짝 틀고 시선도 그 방향으로 향해 있다. 왼손은 나아가는 방향을 향하지만 오른손은 복부 아래를 가린 동작에서 온 신체 기관의 운동성이 복합적으로 작동한다. 그 효과는 뒷모습을 보면 보다 분명해진다. 살랑거리며 걸어가는 느낌이 생동감 있게 전달된다. 격한 동작은 아니지만 온몸의 근육을 이용하는 듯한 역동성이 느껴진다.

헬레니즘 미술의 운동성은 격렬한 동작의 역동성을 동반하며 나타난다. 마치 중세와 근대 사이에 서유럽에서 풍미했던 바로크 양식의 극적 동작을 미리 보는 듯하다. 그 신호탄이 〈흙을 터는 남자〉였다면, 본격적인 시도는 〈보르게제가 전사〉에서 만날 수 있다. 왼손 팔뚝에는 그리스 병사의 필수품인 둥근 방패가 있고, 오른손은 칼을 들고 있었으리라. 적의 공격을 방패로 막아 내며 뒤이어 반격을 준비하는 긴장된 동작의 한순간이다.

예측하지 못한 각도에서 가해지는 공격을 막아 내고 동시에 일격의 기회를 노리는 과정에서 몸은 심하게 뒤틀린다. 두 손으로 서로 상이한 동작을 하면서 몸통만이 아니라 머리와 목, 다리와 발목 등이 뒤틀린다. 여기에 용감하고 노련한 전사답게 적의 공격에서 시선을 떼지 않으면서 동작의 긴장감이 배가된다.

그리스 신화의 내용을 담은 〈라오콘〉은 역동성의 절정에 해당한다. 포세이돈이 보낸 뱀이 라오콘과 두 아들을 칭칭 감고 있다. 뱀의 몸은 소용돌이치듯이 세 인물의 앞과 옆, 뒤를 휘돈다. 뱀이 라오콘의 옆구리에 이빨을 박아 넣고 있는 순간이다. 라오콘의 경직된 근육만으로도 고통이 전해진다. 두 아들은 조여 오는 뱀의 공격에 몸부림치면서 구원의 눈길로 아버지를 바라본다. 라오콘은 자신의 고통은 물론이고 두 아들을 눈앞에서 잃게 되는 괴로움에서 벗어나기 위해 마지막 저항을 시도하지만 이미 가망이 없음을 아는 듯 온몸으로 탄식을 뿜어낸다.

무엇보다도 우리를 압도하는 것은 세 명의 인체와 이들을 휘감은 뱀이 만들어 내는 역동적인 운동성이다. 조각의 운동성이 방출하는 에너지가 물질적인 한계를 넘

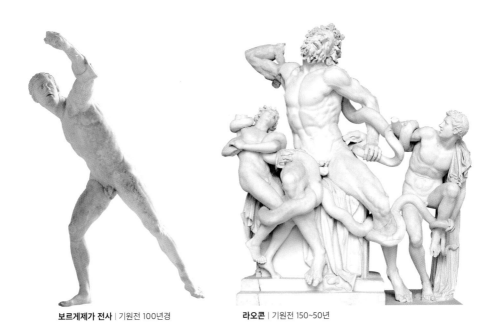

보르게제가 전사 | 기원전 100년경　　　**라오콘** | 기원전 150~50년

어 공간을 확장하는 듯하다. 리시포스를 거치면서 자유로워진 운동성 묘사가 완숙한 경지에 이르렀다. 팔만 놓고 보더라도 라오콘과 두 아들의 오른팔은 몸을 떠나 위로 향해 있다. 라오콘의 왼팔은 뒤편으로 젖혀진 채 어깨를 돌출시켜 몸부림치는 뼈대와 근육의 긴장을 극적으로 표현했다. 세 인물이 서로 다른 동작을 통해 다양한 움직임을 표현하는 군상의 형식을 취하고 있다는 점도 운동성의 효과를 높이는 데 한몫을 한다.

깊은 사색과 격렬한 감정의 표출

고전기 미술이 눈의 상세한 묘사를 통해 차가운 돌이나 청동에 정신성을 담아내고자 했다면, 또한 전사가 갖는 강인한 의지로서의 정신성을 담아내고자 했다면, 헬레니즘 시대에 와서는 철학적 사색을 동반하는 보다 심화된 정신성의 표현으로 나아간다. 눈만이 아니라 표정과 몸 전체의 묘사를 통해 정신적 통찰의 순간을 느끼도록 유도한다.

〈크리시포스〉는 스토아학파의 학설을 체계화한 철학자 크리시포스Chrysippos의 모

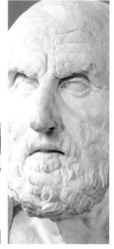
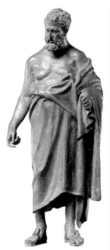
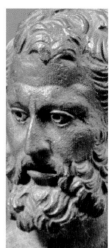

크리시포스 | 기원전 200년경　　　　**램프 위의 철학자** | 기원전 100년경

습이다. 전사의 결연한 의지와는 달리 진지한 문제를 고민하는 표정이다. 게다가 스토아학파가 갖고 있던 삶의 태도를 담았다. 망토가 아무런 장식이나 꾸밈이 없이 소박하다. 그들이 설파한 절제, 내핍 생활과 어울리는 복장이다. 표정을 보면 기쁨·두려움·걱정과 같은 정념에서 벗어난 듯하다. 스토아철학이 강조한, 욕망이나 격정의 감정에서 벗어난 부동심不動心의 경지를 보여 준다. 오른손 모양은 바로 앞의 누군가와 대화를 나누는 중임을 암시한다.

〈램프 위의 철학자〉는 여러 장치를 통해 철학적 사색을 표현한다. 램프 위를 장식하고 있는 조각이라는 점 자체가 의미를 준다. 램프가 어둠 속에서 사물을 밝게 비추는 역할을 하듯이, 철학도 복잡해 보이는 현상의 숲에서 인과 관계의 사슬을 명쾌하게 밝혀낼 수 있다는 확신을 보여 준다. 이성적 인식을 통해 사물과 사물의 운동을 정확하게 규명할 수 있다는, 당시의 철학적 경향을 상징한다. 또한 강인한 근육질의 육체와 함께 선명한 눈 묘사가 전사의 의지를 뿜어내는 것과는 달리, 볼품없는 철학자의 몸매는 우리의 시선을 자연스럽게 얼굴로 집중하게 만든다. 감상자를 무언가 골똘히 생각에 잠겨 있는 조각의 분위기에 동화되도록 이끈다.

종교적·국가적 목적에서 벗어난 예술은 현실로부터 유리되었던 이전의 조각 대신에 인간의 감정 표현을 강조했다. 헬레니즘 시대의 조각에서는 인체 동작을 통한

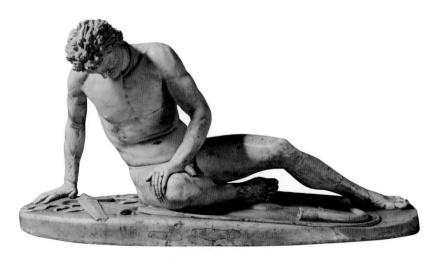

죽어가는 갈리아인 | 기원전 220년

감정 표출을 넘어서 얼굴 표정 하나하나에 실핏줄처럼 세밀한 감정선이 느껴진다. 동작과 함께 표정을 통해 세밀하고 격한 감정을 전달한다.

〈죽어가는 갈리아인〉은 고통의 감정을 극적으로 드러낸다. 이 작품은 헬레니즘 미술이 이룩한 사실성과 감정 표현 능력을 잘 보여 준다. 고전기의 〈죽어가는 병사〉(108쪽)와 비교하면 차이가 분명하다. 두 조각 모두 한 사내가 빈사 상태에 빠져 있는 상황을 소재로 삼았다. 〈죽어가는 병사〉의 경우 얼굴 표정이 다분히 양식화되어 있어서 전체 상황이 아니라 표정만 보면 죽어가는 병사의 모습인지 짐작하기 어렵다. 하지만 〈죽어가는 갈리아인〉은 표정만으로도 죽음을 앞둔 한 인간의 고통을 보여 준다. 눈은 이미 희망을 상실한 것처럼 힘을 잃었고, 반쯤 벌린 입은 마지막 단말마만 남겨 놓은 듯하다. 미간과 뺨에 깊게 팬 주름은 정신적 · 육체적인 고통이 극한 상태에 이르렀음을 느끼게 한다.

〈라오콘〉도 마찬가지다. 역동적인 인체의 움직임만이 아니라 표정을 통해서도 두려움과 공포로 인한 고통이 전해진다. 조각가가 눈 주위의 주름을 어떻게 처리하면 감정을 풍부하게 전달할 수 있는지 잘 알고 있는 듯하다. 미간에 잔뜩 잡힌 주름이 고통스러운 상황을 웅변적으로 보여 준다. 그런데 〈라오콘〉을 통해 드러내야 하는 고통은 매우 복잡하다. 라오콘이 직면한 상황을 상상해 보면 조각을 통해 표현해

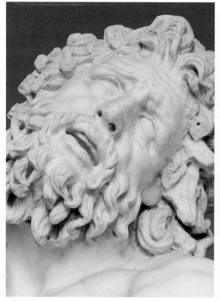
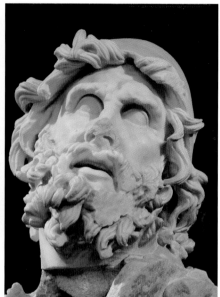

라오콘 머리 부분 **오디세우스** | 기원전 100~50년

야 할 감정은 단순한 고통이 아니라 급작스럽게 다가온 두려움과 공포로서의 고통이어야 한다. 또한 자신의 눈앞에서 두 아들을 동시에 잃어야 하는 슬픔으로서의 고통도 복합적으로 담겨야 한다.

그래서 조각가는 미간에서 눈으로 이어지는 부분을 더 깊이 팠다. 또한 미간 부분을 이마 쪽으로 높이고 눈의 끄트머리를 아래로 내린 후 눈가의 주름과 뺨의 주름이 흘러내리도록 하여 두려움과 슬픔이 공존하는 고통을 표현했다. 여기에 만약 입을 다 벌리게 했으면 분노나 극심한 고통의 포효 느낌을 주었을 터인데, 세심하게 반쯤만 벌어지게 함으로써 복잡한 감정을 외마디 탄식으로 토해내는 느낌을 살렸다. 이 모든 요소가 어우러지면서 보는 이로 하여금 라오콘이 가지고 있었을 복잡한 감정에 대한 공감을 이끌어냈다.

〈오디세우스〉도 또 다른 의미에서 복합적 감정을 전달한다. 이 조각도 마찬가지로 그리스 신화 내용을 기반으로 한다. 오디세우스는 트로이 전쟁 후 그리스로 돌아오는 과정에서 신이 만든 수많은 시련을 겪는다. 하지만 고단한 운명에 굴복하거나 절망에 빠지지 않는다. 신의 뜻에 자신을 마냥 맡기기만 하지 않고 스스로의 판단으

로 곤경에서 벗어나려 한다. 불굴의 의지로 신의 간섭에 저항한다.

조각에는 오디세우스의 이러한 복합적인 감정이 잘 드러나 있다. 전체적으로는 〈라오콘〉과 마찬가지로 고통의 감정이 밑바탕에 깔린다. 미간의 주름과 반쯤 벌린 입으로 끝없이 이어질 듯한 고통을 표현했다. 하지만 자신에게 반복되는 시련을 안겨 주는 신에게 다소곳하게 고개를 숙이고 순종하는 모습이 아니다. 고개를 들어 하늘을 정면으로 응시한다. 하늘을 향해 치켜뜬 눈, 이마와 뺨의 울퉁불퉁한 골격과 근육은 강인한 저항 의지를 보여 준다.

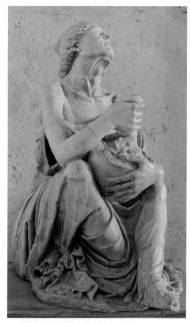

술 취한 노파 | 기원전 200년경

헬레니즘 시기의 조각가들은 신화나 전쟁터에서 경험하는 격한 감정만이 아니라 인간의 일상적인 삶 속에서 경험하게 되는 다양한 감정을 청동이나 대리석에 담아내려 했다. 〈술 취한 노파〉는 어느덧 흘러 버린 세월을 탄식하는 듯한 모습이다. 한 노파가 커다란 술 항아리를 보물단지처럼 끌어안고 술을 마신다. 고개를 들고 무언가 큰 소리로 주절거리거나 노래를 부르는 모습인데, 이미 상당히 마셔서 거나하게 취한 듯하다. 늙어 버린 몸과 지친 마음으로 고단한 하루하루를 술로 위로하는 노파의 허전한 마음이 전해진다.

〈잠든 사티로스〉에서는 쾌락과 고통이 뒤섞인 묘한 감정 상태가 묻어난다. 사티로스는 술의 신 디오니소스의 시종이자 숲의 신이다. 춤과 음악을 좋아하며 장난이 심하고 주색을 밝히는데, '호색한'을 뜻하는 단어가 그의 이름에서 유래했다. 바위 위에 표범 가죽을 깔고 사지를 쭉 뻗은 채 편안하게 잠들어 있다. 산속에서 요정들과 술·음악·성행위로 이어지는 축제를 벌인 후에 노곤한 몸을 푸는 중이리라. 조각가는 먼저 자유분방하게 벌린 다리 사이로 거리낌 없이 성기를 드러내어 호색한의 이미지를 살렸다. 비스듬히 누운 자세, 머리를 감싸듯이 두른 오른팔을 통해 육체의 향연으로 축 늘어진 감정 상태를 재치 있게 묘사했다.

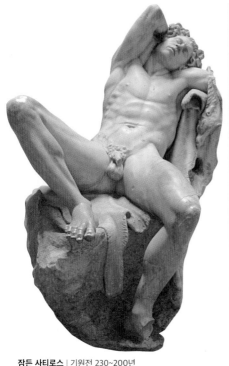

잠든 사티로스 | 기원전 230~200년

〈잠든 사티로스〉의 진짜 묘미는 얼굴 표정에 있다. 육체적 즐거움은 쾌락과 함께 권태를 동반하기 마련이다. 두 가지 상반되어 보이는 감정이 잠자는 표정을 통해 실감나게 드러난다. 살짝 벌린 입은 육체의 향연이 주는 쾌락의 여운을 길게 음미하는 듯한 분위기를 풍긴다. 꿈속에서도 요정과 즐기는 듯하다. 입은 벌릴 듯 말 듯 조금만 열고 입꼬리를 살짝 위로 올림으로써 관능적인 신음이 흘러나올 것 같은 느낌을 전달한다. 그와 동시에 미간이나 이마, 뺨의 주름을 통해 권태롭고 피곤한 감정을 섞어 놓았다. 조각가는 이런 몇 가지 장치를 통해 이중적인 감정 상태를 훌륭하게 보여 준다.

이야기를 새긴 조각들

헬레니즘 시대에는 긴 줄거리를 갖는 신화 이야기를 시각적으로 재현하는 작업

신과 거인족의 전쟁 | 기원전 530년경 | 델포이 신전

신과 거인족의 전쟁 | 기원전 170년경 | 페르가몬 신전

도 한층 발달한다. 그리스 신화에 토대를 두면서 서사적 구조를 갖춘 부조가 이전보다 훨씬 더 거대한 규모로 제작된다. 또한 그 표현에 있어서도 헬레니즘 미술의 역동적 운동성을 반영한다.

델포이 신전 북측 벽에 새겨진 부조 〈신과 거인족의 전쟁〉과 페르가몬 신전에 새겨진 부조 〈신과 거인족의 전쟁〉은 모두 그리스 신화에 등장하는, 올림포스 산의 신과 거인족의 전쟁을 소재로 했다. 그리스 미술에서 항아리 그림과 조각으로 빈번하게 묘사된 가장 인기 있는 소재다. 동일한 소재지만 두 조각 작품에서 우리는 의미 있는 차이를 발견할 수 있다.

먼저 사실성의 성취 차이가 두드러진다. 델포이 신전의 조각은 신화 속에서 벌어

졌던 사건에 대한 소개에 치중한다. 각 인물은 크기 차이는 있지만 개별 특성이 잘 살아나지 않는다. 사자의 갈기털은 마치 문양처럼 상당히 양식화되어 있다. 하지만 페르가몬 신전의 부조는 개별 조각이 독립적 완결성을 지닌다. 내용 구성에서 각각 독립적 역할을 수행할 뿐만 아니라 묘사에서도 개별 특징이 살아난다. 무엇보다도 얼굴과 신체 각 부분, 행동에서 옷 주름 하나에 이르기까지 사실성이 상당한 수준에 이른 상태다.

페르가몬 신전의 〈신과 거인족의 전쟁〉을 자세히 살펴보자. 왼쪽은 거인족 기간 테스Gigantes 가운데 하나인 클리티오스와의 싸움을 새긴 것이다. 오른쪽 여인의 손에 횃불이 들려 있다. 마법과 주술의 여신인 헤카테의 횃불에 클리티오스가 타 죽은 이야기를 격한 동작을 통해 보여 준다. 오른쪽은 아르테미스가 날렵함과 기지를 발휘하여 에피알테스와 오토스 거인 형제를 처치하는 모습이다. 마찬가지로 극적이고 격정적인 인체의 운동성을 자랑한다. 특히 곳곳에서 신들로부터 공격을 받아 고통으로 몸부림치며 죽어가는 거인의 모습이 압권이다. 마치 강렬한 조명 아래서 펼쳐지는 연극의 한순간을 담은 느낌이다.

연작 규모에서도 큰 차이가 난다. 두 조각 모두 사건과 사건을 파노라마식으로 엮어서 묘사하고 있다. 당시에 그리스 신전 부조는 여러 개의 사건을 연결하여 연작 형태로 제작하는 경우가 많았다. 페르가몬 신전 부조는 연작의 규모가 다른 것과 비교할 수 없을 정도로 장대하다. 거인족과의 전쟁만 하더라도 다양한 장면이 연결되어 하나의 이야기를 보는 듯한 연출력을 자랑한다. 연작의 규모가 확대되면서 사건과 사건의 결합이 강화된다. 조각을 통해 서사시로 묘사된 그리스 신화의 내용을 충분히 담아내려 했다. 그리하여 시가 그러하듯이 미술을 통해 보편적 지식을 제공하는 학습 효과를 거두려 했던 듯하다.

3

중세와
근대 이행기
미술

중세 미술
르네상스 미술
매너리즘, 바로크, 로코코 미술

중세 미술, 형식보다 신앙과 정신에 집중하다

중세 초기 기독교 미술의 거칠고 소박한 표현이 생겨난 데에는 몇 가지 원인이 있다. 먼저 로마의 기독교 탄압으로 인해 매우 한정된 틀 내에서 이루어질 수밖에 없었다. 또한 경제적 사정도 일정 부분 작용했다. 당시 로마의 기독교 신자는 대부분 하층민이어서 대규모 재정을 동원하기 어려웠기 때문에 거칠고 단순할 수밖에 없었다. 거기에 더해 종교적인 이유도 추가된다. 지상의 삶보다 종교적·정신적 영역을 중시했기 때문에 현실 재현은 큰 관심거리가 아니었다. 또한 우상 숭배를 경계하여 예수의 모습을 묘사하는 것을 꺼리는 분위기였다.

흔히 사실성과 합리성을 결여하고 있다는 이유로 중세 미술을 전반적인 후퇴기로 평가하는 경우가 많다. 하지만 기능적 능력의 문제가 아니라 중세 유럽인의 전혀 다른 미학적 가치관의 반영이라는 점에서 이는 올바른 평가라고 보기 어렵다. 중세 초기와 중기 미술은 외적인 아름다움보다는 정신적 요구에 더 충실했다.

기독교 공인 이후에 기독교가 통치 이데올로기와 접목되고 정신세계를 지배하는 지위를 얻으면서 미술 역시 새로운 위상에 맞는 변신을 한다. 특히 10세기 이후 스콜라철학 시대를 거치면서 건축과 조각, 회화 등 각 영역에서 일대 혁신이 일어난다. 기독교 중심의 중세 사회가 자리를 잡아가면서 거대한 교회 건축이 활성화되었

고, 회화에서도 과거에 비해 상대적으로 사실주의적인 요소가 강화되었다.

중세 초기와 중기에 아름다움은 창조주에게만 돌아가야 한다는 생각이 지배적이었다. 하지만 점차 피조물인 개별 사물에도 불완전하지만 아름다움이 존재할 수 있다고 인정하기 시작했다. 이러한 인식의 변화는 예술의 독자적 기능을 고무시켰다. 무엇보다도 대상 자체에 아름다움이 깃들어 있기 때문에 묘사의 사실성을 높이는 방향으로 나아갔다. 이에 그리스 미술의 주요 기준이었던 완전성·비례·명료성 등이 중세 미술의 아름다움의 기준으로 자리 잡았다.

개별 사물에 대한 감각적 인식의 중요성은 미술에 있어서 인물의 배경을 이루는 사물을 있는 그대로 관찰하고 재현하려는 태도로 연결되었다. 배경을 무시하고 인물을 통한 이야기 전달에 머물렀던 회화와 달리 배경 공간에 세심한 배려가 나타났다. 또한 평면적인 회화에 입체적인 3차원 공간을 실현하려는 노력이 전개되었다.

르네상스, 근대의 정신과 미술을 준비하다

르네상스는 중세와 근대 사이에 일어난 문화 운동을 일컫는다. 중세 사회 내에서도 르네상스의 움직임이 있었으나 대표적으로는 새로운 흐름이 봇물처럼 터져 나왔던 14~16세기를 꼽는다. '재생'이라는 의미를 부여한 것은 고대 그리스·로마 문화를 이상으로 하여 이를 부흥시키고자 했기 때문이다.

르네상스는 로마 제국의 유산이 집중적으로 남아 있고 로마 문화에 대한 친근성이 있는 이탈리아에서 태동했다. 점차 로마 문화의 배후에 매력 넘치는 그리스 문화가 숨어 있는 것을 알게 됨으로써 그리스·로마 문화가 총체적 조명을 받는다. 또한 이탈리아는 일찍부터 도시 국가가 발달하고 상공업이 활성화되었는데, 여러 차례에 걸친 십자군 전쟁을 계기로 상공업을 중심으로 한 시민 계급의 성장이 뒤따랐던 것도 중요한 요인이다.

르네상스 미술 역시 정신적 요소와 함께 물질적 환경의 변화를 반영한다. 기독교의 굴레에서 조금씩 비집고 나와 독립적 인간과 자연에 대한 탐구 욕구를 표출하기 시작했다. 동시에 미술과 미술가가 독자적 영역을 확보할 수 있는 물질적 조건도 형성된다. 중세 미술의 절대적 수요자는 교회였다. 하지만 12~13세기에 이르러 수공업

과 상업의 발달로 미술품에 대가를 지불할 수 있는 새로운 수요층이 확대되었다.

조각과 회화의 수요는 점차 교회에서 학당, 귀족이나 부유층의 집을 장식하기 위한 목적으로 확대된다. 이 과정에서 미술가의 지위 상승과 함께 조금씩 개인의 창의성이 갖는 비중이 증가한다. 미술가들은 이제 시대정신을 반영하면서 자신의 역량을 극대화하는 방향으로 나아갔고, 새로운 내용을 담아내기 위해 다양한 표현 방법을 개발하기 시작했다.

이 시기에는 현실적인 인간의 모습, 특히 인체에 대한 관심이 폭발적으로 증가한다. 그리스·로마 조각에 대한 실증적 연구 작업이 이어지고 이상화된 사실주의를 수용하면서 인체의 사실성과 역동성이 강화되었다. 또한 마치 연극의 한순간을 보는 것처럼 극적인 순간의 연출에서도 비약적인 진전을 이룬다. 나아가 르네상스 미술은 그리스 미술이 이상적 사실주의를 거쳐 헬레니즘 시대에 도달한 지점, 하지만 중세 미술에서 사라져 버린 그 지점을 복구해 낸다. 바로 1천 년에 걸친 중세 기간 동안 미술에서 사라져 버린 인간적 감정의 표현이다.

종교 개혁 파도가 다양한 미술 경향을 자극하다

16세기는 종교 개혁 바람이 유럽을 휩쓸고 간 시대다. 때문에 이 시기의 유럽 미술은 종교 개혁으로 형성된 시대적 분위기의 반영이나 종교 개혁에 대항한 가톨릭 개혁의 반영으로서의 요소를 많이 지닌다. 이와 관련하여 16세기 서양 미술의 가장 두드러진 흐름으로 꼽을 수 있는 것이 매너리즘 미술과 바로크 미술이다.

매너리즘은 르네상스 미술의 비례, 입체감, 공간감 실현 등이 도식처럼 굳어져 가던 상황에 대한 반발로 나타났다. 예술가의 지위가 높아지고 개인의 창조성에 대한 욕구 역시 급격히 커져가던 상황에서, 하나의 양식으로 고정화되는 경향을 보이던 르네상스 미술은 점차 극복의 대상이 된다. 이에 따라 반反르네상스적인 새로운 도전과 실험이 줄을 잇는다. 투시화법을 통한 무한한 공간감에서 밀폐된 공간으로, 수학적인 엄밀성을 지닌 인체 비례에서 비례 왜곡으로, 안정되고 정돈된 구도에서 혼란스러운 구도로 변화한다.

바로크 미술은 미술사적인 측면에서 볼 때 르네상스 전통에 입각해 매너리즘에

재반발하는 성격을 갖는다. 매너리즘에서 흐트러진 비례와 조화의 미를 복구하고 현실성을 통한 회화적 생동감을 되살린다. 종교적인 측면에서 볼 때 바로크 미술 작품의 단골 주제는 가톨릭과 개신교 사이에 벌어진 첨예한 교리상의 쟁점에서 가톨릭의 이해를 대변하는 성격을 지닌다. 개신교가 성자 숭배를 우상 숭배로 배격하면, 성자와 기적에 대한 경외감을 불러일으키는 작품으로 대답한다. 개신교가 성례를 비판하면, 성례 찬양 그림으로 응대한다. 바로크 미술은 역동적이고 현란한 기교를 통해 로마 교회의 실추된 자신감을 고취시킨다.

로코코 미술은 종교적인 의식화의 성격을 탈피하고 현세의 삶을 매개로 한 작품이라는 큰 방향, 과장된 동작에 대한 절제와 현실 가능한 화면 구성, 자연에 대한 관심의 증가 등을 보인다. 가장 두드러진 특징으로는 상층 시민 계급과 귀족 중심의 쾌락적·관능적 분위기가 나타난다는 점을 들 수 있다. 권위적인 절대 왕정에서 벗어난 신흥 귀족이나 새롭게 부상하는 상층 시민 계급의 취향은 미술 양식에 있어서 한편으로는 향락적이고, 다른 한편으로는 섬세한 분위기를 강화하는 방향으로 작용한다.

중세 미술

종교 미술의 시초, 카타콤 미술

서양 철학사에서 중세의 시기 구분은 313년 로마에서 기독교가 공인된 이후부터 르네상스 이전까지 대략 1천 년의 기간을 포괄한다. 로마 시대에 기독교는 탄압의 대상이었다. 박해받던 시대의 기독교 미술은 카타콤Catacomb에서 확인할 수 있다. 기독교인의 지하 무덤이자 비밀 예배 장소였던 카타콤에는 벽화와 석관 조각 등이 남아 있다.

카타콤 회화 초기에는 십자가 형태의 닻과 돛대, 예수를 의미하는 물고기, 포도와 종려나무, 양이나 비둘기와 같이 기독교를 상징하는 도상을 그렸다. 그러다가 점차 교리가 복잡해지면서 상징물 묘사를 넘어 이야기가 도입된다. 3세기경에 이르면 예수 그림이 많아진다. 산 칼리스토 카타콤의 〈선한 목자〉처럼 목자로서의 예수가 자주 등장한다. 수염도 나지 않은 젊은 목동이 양 한 마리를 등에 지고 있다. 잃어버린 양 한 마리를 찾는 성경 이야기처럼 인간을 인도하는 목자로서의 예수다. 선만으로 그리지 않고 색을 통해 명암을 처리함으로써 입체감을 부여하려는 노력도 보인다.

〈선한 목자〉는 여러 측면에서 그리스·로마 미술의 영향이 보인다. 양을 어깨에 메고 있는 모습은 그리스 아르카익 시대에 유행하던 조각인 〈송아지를 멘 남자〉(93쪽)의 구도 그대로다. 예수가 수염이 없는 젊은 청년인 것도 그리스·로마 미술의 경

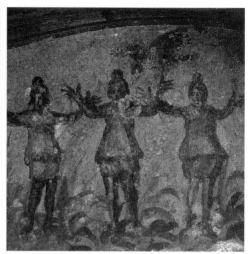

선한 목자 | 250년경 | 산 칼리스토 카타콤 **불길 속의 세 사람** | 3세기 후반 | 프리스킬라 카타콤

향이다. 아폴론을 비롯한 주요 신을 청년의 모습으로 묘사하던 특징 말이다. 어떤 경우에는 예수가 그리스 철학자의 모습과 비슷하게 묘사되기도 한다. 한쪽 다리를 버팀목으로 삼고 다른 다리를 이완시킨 모습이라든가 옷 주름 묘사 등에서도 그리스·로마 조각이나 회화의 기법이 활용되었다.

카타콤 벽화에서는 신에 대한 절대 믿음을 강조하기 위해 극적인 이야기를 묘사하기도 했다. 로마 부근 프리스킬라의 카타콤 벽화인 〈불길 속의 세 사람〉은 무조건적 믿음의 상징이다. 우상 숭배를 거부해 불길 속에 던져진 세 소년을 신이 구해주는 성경의 내용을 담고 있다. 불길이 몸을 휘감는 가운데 세 소년이 팔을 들어 신에게 기도한다. 머리 위로 구원을 상징하는 비둘기가 월계수 가지를 물고 내려온다. 소년들의 옷과 살은 멀쩡하고 뜨거움을 느끼지 못한다. 신의 뜻을 위해 목숨을 버리는 인간에게 주어지는 구원과 은총의 메시지를 담았다.

카타콤 벽화의 소박한 표현은 초기 기독교 미술의 민중적 성격을 반영한다. 당시 대부분의 기독교 신자들은 로마나 지중해 지역의 하층민이었다. 대규모 재정을 동원하여 거대하고 화려하게 꾸미는 궁정과 귀족의 예술과는 달리 거칠고 단순할 수밖에 없었다. 또한 카타콤 벽화는 사실성보다는 상징성·추상성이 강하다. 사실성 무시는 종교 탄압의 영향만은 아니다. 기독교 자체가 순간에 불과한 지상의 삶보다

야곱의 사다리 | 250년경 | 비아 라티나 카타콤 **아담과 이브** | 840년경

종교적·정신적 영역을 중시했기 때문에 현실 재현은 큰 관심거리가 아니었다. 또한 우상 숭배를 경계하는 분위기가 팽배하면서 일반적인 인물화는 물론이고 심지어 예수의 모습도 벽화에 직접 담는 것을 꺼렸다.

비아 라티나 카타콤의 〈야곱의 사다리〉도 성경 〈창세기〉 이야기다. 야곱이 광야에서 잠을 자는 동안 신이 축복을 내리는 꿈을 꾸는 장면을 담았다. 오른편에 야곱이 바위에 기대어 잠을 잔다. 왼편으로는 대각선을 그리며 사다리가 있고, 오르내리는 천사가 보인다. 야곱의 자세는 어색하기 짝이 없고, 천사들도 인체 비례가 잘 맞지 않는다. 특히 사다리는 측면이 아닌, 거의 정면으로 그려져 있어서 생뚱맞은 느낌이다. 사실 묘사는 벽화를 제작한 사람에게 큰 관심사가 아니었다. 그저 성경 내용을 떠올리는 데 도움을 주는 정도로 족했던 것 같다.

그림의 목적이 이야기 전달에 있었기 때문에 시간과 공간의 설득력은 무시된다. 필사본 성경에 그려진 〈아담과 이브〉처럼 중세 중반까지 그 특징이 이어졌다. 이 작품에는 아담과 이브의 창조, 선악과를 먹지 말라는 명령, 선악과를 먹은 후 부끄러움을 알게 된 아담과 이브에 대한 신의 분노 등이 나온다. 세 번째 칸 왼쪽을 보면 하나의 그림 안에 선악과를 따는 이브와 그것을 아담에게 전달하는 이브가 동시에 그려져 있다. 이 역시 그림의 사실성과 완결성보다는 이야기 전개의 편의를 위해 시

선악과를 먹은 후의 아담과 이브 | 1015년경 | 미하엘 성당 　　　　　　　 **조토 | 성흔을 받는 성 프란체스코** | 1295~1300년경

간 개념이 무시되고 있음을 보여 준다.

　중세 중후반기로 접어들면서 신학에 큰 변화가 나타났고, 이는 미술에도 반영되었다. 우선 신학의 저울추가 이성 쪽으로 좀 더 옮겨졌다. 무엇보다도 기독교가 대중화되면서 일반 사람들이 이해하고 인정할 수 있도록 상식적인 내용이 중시됐다. 거기에 더해 단순한 메시지 전달을 넘어 미술 자체로서의 형식적 완결성이 강화됐다. 전달 내용을 정확히 알게 하고, 나아가 마음이 움직이도록 감동까지 이끌어 내려면 기능적인 발전이 뒤따라야 하기 때문이다.

　독일 미하엘 성당의 〈선악과를 먹은 후의 아담과 이브〉는 그 변화를 잘 보여 준다. 묘사 대상의 현실성과 미적 가치를 점차 중시하는 모습이 보인다. 아담과 이브를 질책하는 신이 손을 들어 단지 무언가 말을 하는 중임을 표시하는 정도가 아니다. 고개를 쭉 내밀고, 한쪽 발을 내딛으면서 몸도 굽혀 윽박지르는 느낌을 확실하게 살려 냈다. 아담이 신의 눈치를 보고, 이브가 억울하다는 듯 몸을 낮춰 뱀 탓을 하는 모습도 자연스럽다. 동작이 각기 달라서 보는 즐거움을 더한다. 신의 옷자락은 그리스 조각의 하늘거리는 느낌을 제대로 구현했다.

　중세 후기를 대표하는 화가 조토 디본도네Giotto di Bondone의 〈성흔을 받는 성 프란체스코〉는 더 진전된 단계를 보여 준다. 예수가 십자가에서 받은 다섯 개의 상처를 전

하는 모습이다. 산에서 기도하던 성 프란체스코에게 여섯 개의 날개를 가진 천사가 예수의 성흔을 전해 준다. 예수의 손과 발의 못자국과 허리 부분에 꽂혔던 창 자국이 전달되고 있음을 생뚱맞게 직선으로 일일이 이어주고 있어서, 회화적 완결성보다는 사건 설명을 위한 그림에 초점을 두고 있음을 분명히 했다.

하지만 인물이나 사물 묘사는 회화적 완결성에 역점을 둔다. 예수나 성 프란체스코의 얼굴은 성스러운 분위기만을 풍기던 기존의 관습에서 벗어나 세부 형태나 명암을 통해 인체의 특성을 최대한 구현하려는 의도가 보인다. 더불어 자연 묘사를 눈여겨볼 필요가 있다. 중세 초기에 자연은 이야기에 필요한 범위 내에서 형식적으로 묘사하거나 아예 생략하는 경우가 많았다. 하지만 조토의 그림에서는 자연이 현실을 구성하는 중요한 요소로 등장한다.

우선 색과 명암으로 산의 굴곡을 표현하고 바위의 질감이 느껴지도록 했다. 또한 앞산은 비교적 상세하게, 뒷산은 흐릿하게 표현하여 원근감을 강조했다. 나무도 세부 묘사에 심혈을 기울였으나, 아직 엉성하기는 하다. 집과 나무가 멀든 가깝든 거리에 상관없이 같은 크기이고, 산꼭대기의 나무조차 나뭇잎이 하나하나 보이는 묘사는 원근법을 벗어난다.

찬란하게 빛나는 신의 집

313년 콘스탄티누스가 기독교를 공인하고, 330년 비잔틴에 수도를 건설한 후 기독교 미술은 일대 변화를 맞이한다. 기독교가 통치 이데올로기와 접목되고 정신세계를 지배하는 지위를 얻으면서 기독교 미술 역시 새로운 위상에 맞게 변신한다. 이 시기 미술은 대규모 교회를 치장하는 역할을 맡았다. 특히 로마의 모자이크 방식을 도입하여, 색유리로 빛과 색의 향연을 펼친다.

색유리를 이용한 모자이크는 빛 반사 효과 때문에 신비스러운 분위기 연출에 적합하다. 다양한 색을 내더라도 모든 색은 단일한 빛으로부터 나온다는 점에서 절대적 존재로서 신의 단일성을 상징하기에 적합한 표현 방식이다. 깊이·높이·넓이와 같은 공간 구성의 물질성을 벗어나 초월적 성격을 강화하기 위해서는 빛에 의한 상징적 효과가 더욱 매력적이었을 것이다.

벽화와 문양 | 425~450년 | 갈라 플라치디아 묘당　　　**황후와 수행자들** | 550년경 | 산 비탈레 성당

　갈라 플라치디아 묘당의 〈벽화와 문양〉은 빛과 색 중심으로 아름다움을 추구한 비잔틴 미술의 정점이다. 천장은 예수를 상징하는 십자가와 주위를 둘러싼 수많은 금빛의 별 장식으로 화려하다. 기둥은 온갖 색이 명도와 채도를 달리하면서 영롱한 분위기를 연출한다. 벽면 상단의 창문으로 빛이 들어오면 색유리에 반사되어 빛의 향연이 펼쳐진다.

　산 비탈레 성당의 모자이크 〈황후와 수행자들〉은 인물 묘사에서도 화려함이 발휘된다. 다양한 옷 문양을 선명한 색유리로 한껏 치장했다. 황후의 머리에서 가슴으로 이어지는 보석과 옷을 장식한 그림까지 색의 찬란함이 시선을 잡아끈다. 주변 인물도 꽤 복잡하고 개인마다 서로 다른 문양의 옷을 입고 있음에도 세부 완성도에서 허술함을 찾기 어렵다.

　필사본 성경 삽화도 선명한 색조를 자랑한다. 〈예수와 두 도둑〉처럼 밝은색 대비가 두드러진 삽화가 많다. 중앙의 십자가에는 예수, 양편으로는 두 명의 도둑이 그려져 있다. 왼편의 도둑은 옆에서 천사가 수호하고 오른편의 도둑은 악마가 위협한다. 왼편의 도둑이 마지막 순간에 예수에게 의지했기에 죄를 용서받아 하늘나라로 간다는 성경 내용을 묘사했다. 예수의 머리 양쪽으로 각각 해와 달의 상징이 있

예수와 두 도둑 | 780년경 **일곱 천사의 나팔** | 950년경 | 에스코리알 수도원

는데, 이는 예수가 우주의 지배자임을 의미한다. 형리들이 창으로 예수를 찔러 손과 발, 허리에서 피가 흐른다.

예수의 죽음이라는 어두운 주제지만 색은 밝고 경쾌하다. 푸른색을 바탕으로 십자가는 보라색, 각 인물은 붉은색·주황색·노란색·갈색 등으로 색 대비가 현란하다. 색채에 쏟은 정성에 비해 형태 배려는 거의 없다. 인물 데생은 거의 초등학생 수준이다. 예수는 기형적으로 크고, 두 도둑은 비례에 전혀 맞지 않을 만큼 길다. 형리들은 절벽 위에 위태롭게 올라서 있는 것 같다. 형태를 무시하고 빛과 색을 기준으로 바라본 당시의 미 개념이 녹아 있다.

스페인 에스코리알 수도원의 필사본 삽화 〈일곱 천사의 나팔〉은 또 다른 특징을 보여 준다. 성경의 〈요한계시록〉 내용 중 일부로, 일곱 천사가 하나씩 나팔을 불 때마다 순차적으로 재앙이 나타난다. 우박과 불덩어리가 떨어져 땅·나무 들의 3분의 1이 탄다. 바닷물의 3분의 1이 피가 되고 피조물의 3분의 1이 죽는다. 하늘에서 큰 별이 떨어져 강과 샘의 3분의 1을 덮친다. 태양·달·별의 3분의 1이 타격을 받아 어두워진다. 새는 또 다른 천사를, 3등분된 동그라미는 3분의 1씩 멸망하는 상황을 상징한다.

예언자들 | 12세기 초 | 아우크스부르크 대성당

장미의 창 | 1235년 | 노트르담 대성당

〈일곱 천사의 나팔〉도 눈부신 색채의 향연은 앞의 그림과 마찬가지다. 인체나 사물의 형태에 그다지 신경 쓰지 않는 점도 그대로다. 추상적 문양과 화려한 색이 결합되면서 새로운 분위기를 연출한다. 마치 모자이크를 양피지에 옮겨 놓은 듯하다. 또한 여전히 원색을 사용하면서도 다양한 혼합으로 만들어 낸 색을 배치하여 세련된 느낌을 더 살렸다.

모자이크는 재현적인 사실주의 경향에서 벗어나 초월적 상징주의를 실현하는 훌륭한 수단이다. 건축물 규모가 커지면 가까이에서 회화를 감상하기가 어려워진다. 하지만 모자이크는 멀리서 볼 때 빛의 영롱함이 더욱 살아나기 때문에 거대한 건축물에 회화적인 효과를 내는 데 적합하다. 비잔틴 미술에서 꽃을 피운 모자이크는 훗날 한편으로는 필사본 성서를 장식하는 삽화에서 밝고 선명한 색채로, 다른 한편으로는 서유럽 대형 교회를 장식하는 스테인드글라스의 오묘한 빛으로 실현된다.

독일 아우크스부르크 대성당의 〈예언자들〉은 서유럽 초기의 스테인드글라스 작품을 대표한다. 무려 2미터가 넘는 대형 작품으로, 복음을 전하는 다섯 예언자 중에 왼쪽이 호세아, 오른쪽이 다윗이다. 빨강·파랑·초록·노랑을 중심으로 강렬한 원색을 뚫고 빛이 파고든다. 색과 빛이 만나면서 몇 가지 원색의 단순함을 넘어 풍부한 색감을 자랑한다.

스테인드글라스는 13세기에 절정을 이룬다. 프랑스 노트르담 대성당의 〈장미의 창〉은 이 시기를 대표하는 작품이다. 건축이 여러 개의 가는 기둥으로 중심을 잡는 고딕 양식으로 바뀌면서 육중한 벽이 사라진다. 그 자리를 커다란 창으로 대신하고 스테인드글라스로 채웠다. 장미 문양의 지름만 9.6미터에 이르는 어마어마한 규모다. 이를 뚫고 들어오는 빛과 색의 향연은 신비스러운 분위기를 연출하는 데 부족함이 없다. 또한 그 화려함이 보는 이를 압도한다.

회화적 사실성과 합리성의 증대

앞서 언급했듯이 중세 중반에 이르기까지 미술의 목적이 이야기 설명에 한정되면서 사실적 묘사와 시간과 공간을 둘러싼 합리적 설정은 뒷전으로 밀려났다. 〈에보의 복음서〉는 두 가지 측면을 압축적으로 보여 준다. 먼저 사실적 측면의 허술함이

에보의 복음서 | 830년경　　　**기도하는 사람** | 220년경

드러난다. 배경의 집이나 나무는 달랑 몇 개의 선으로 건드려 놓은 정도에 불과하다. 그나마 얼굴과 인체 묘사에는 신경을 쓴 눈치다. 나름대로 작업에 몰두하는 표정을 다루고자 한 흔적이 보인다.

하지만 이보다 600년 전에 제작된 카타콤 벽화 〈기도하는 사람〉에 비교해 보아도 어색하다. 〈기도하는 사람〉은 신에게 기도하는 모습인데, 하늘을 향해 눈을 치켜떴지만 불손함과는 거리가 멀다. 상세한 묘사는 아니지만 간단한 표정과 동작에 경배의 마음이 자연스럽게 묻어난다. 〈에보의 복음서〉는 집필에 몰두 중인 것은 알겠는데, 표정이나 동작이 억지스러운 편이다. 나름대로 옷 주름을 통해 멋을 내고자 했지만 부자연스럽다.

〈에보의 복음서〉는 회화적 합리성이라는 측면에서도 서툴다. 서판 위에 있는 책은 오른쪽 측면이 보여야 하는데, 반대편이 드러나 있어 현실과는 동떨어져 있다. 의자와 서판 바닥의 관계도 설명하기 어렵다. 또한 서판이 몸 중앙에 있는데, 이를 떠받치는 기둥은 왼발 바깥에 놓여 논리적으로 말이 되지 않는다. 게다가 인물과 배경과의 관계도 설명하기 어렵다. 합리적인 화면 설정에 그다지 신경을 쓰지 않은 것

아우구스티누스 초상 | 5세기경　　갈라 플라치디아 초상 | 420~450년　　소년과 당나귀 | 5세기경

으로 보인다.

그렇지만 이를 기능적 능력의 쇠퇴로 단정하기에는 섣부른 면이 있다. 물론 외형으로만 제한하면 뒷걸음질이 맞다. 중세 초기라 할 수 있는 5세기의 그림들을 보면 회화의 사실성이라는 면에서 훨씬 더 우월한 성취를 보인다. 〈아우구스티누스 초상〉이나 〈갈라 플라치디아 초상〉은 확실히 중세 기독교 미술이 본격화된 이후의 초상화와는 면모가 다르다.

이 두 작품은 그림에 대한 사전 정보 없이 보면 마치 르네상스나 근대 화가의 작품처럼 보일 만큼 인물 묘사에 있어서 기술적으로 뛰어나다. 얼굴 각 부분의 비례가 어색하지 않고 세부도 사실성을 충실히 반영했다. 눈·코·입 심지어 귀에 이르기까지 정교하다. 명암도 정통해서 입체적 감각이 살아난다. 미술가의 기능적 능력을 최대한 부각시킨 작품이다.

〈소년과 당나귀〉도 기술적 능력이 여전함을 보여 준다. 이 작품은 콘스탄티누스 2세의 궁전 바닥 장식 모자이크다. 교회 모자이크 대부분이 정면만 묘사하는 데 비해 과감하게 관행을 탈피했다. 몸 전체가 측면이고, 왼 다리는 겹쳐서 종아리 부분만 살짝 드러내어 사실성에 충실했다. 활동 순간을 스냅 사진처럼 잡아내는 능력을 볼 때 그리스 미술의 성취가 여전함을 알 수 있다.

중세 미술을 전반적인 후퇴기로 평가하는 경우가 많다. 하지만 이는 기능적 능력

레베카와 엘리에제 | 6세기 초반 **하인리히 4세와 마틸다** | 1115년

의 문제가 아니라 전혀 다른 미학의 반영이라고 봐야 한다. 한번 획득된 기능이 그렇게 쉽게 사라질 리 만무하다. 중세 초기와 중기 미술은 외적인 아름다움보다는 정신적 요구에 더 충실했다. 미술에 있어서 아름다움의 기준은 표현의 사실성이 아닌 빛과 색채의 종교적 상징성이었다.

그리스 미술이나 근대 미술의 특징인 사실성과 합리성을 아름다움의 절대 기준으로 삼을 이유는 전혀 없다. 이를 근거로 미술의 진보와 후퇴를 논하는 것은 또 하나의 편견이자 오만이다. 오히려 미적 기준으로서의 사실성과 합리성 자체에 대해 의문을 품을 수도 있다. 엄밀하고 정교한 원근법과 명암법은 상상력을 제한하기도 한다. 중세 미술, 아니 모든 시기의 미술, 더 나아가서는 다양한 지역의 미술에 접근할 때 진보와 후퇴, 정상과 비정상, 옳고 그름의 가치 판단을 할 필요는 없다. 그보다는 차이와 다양성의 차원으로 봐야 한다.

비엔나의 〈창세기〉 필사본 삽화인 〈레베카와 엘리에제〉도 그러한 차이를 잘 보여 준다. 아브라함이 엘리에제에게 고향에 가서 이삭의 신부를 골라오게 했다. 엘리에제가 낙타 10마리와 함께 길을 가다가 레베카에게 물을 청하니 레베카가 항아리

예수 | 540년경 | 산 비탈레 성당

째 주었다. 그는 이 처녀를 신부로 선택했다. 그림 속에서 시간과 공간 개념은 무너진다. 레베카가 성에서 나와 물 항아리를 메고 기둥이 늘어선 길을 따라 우물로 향하는 장면과 엘리에제에게 물을 주는 장면이 동시에 나온다. 그림의 완성도보다 성경 내용 전달이 우선이기 때문에 시간 개념을 무시했다. 또한 레베카를 강조하기 위해 길에 늘어선 기둥을 어이없을 정도로 작게 그렸으며, 뒤와 앞의 레베카를 같은 크기로 그려 원근법을 무시했다.

어떤 경우에는 중요도에 따른 비례 조정 과정에서 뒤의 인물을 앞의 조역보다 크게 그리는 '역원근법'을 사용한다. 현실 권력보다 교회 권력이 우위에 있음을 상징하는 '카노사의 굴욕'을 그린 〈하인리히 4세와 마틸다〉가 대표적이다. 황제가 교황 후원자인 마틸다에게 무릎 꿇고 교황을 만나게 해달라고 간청한다. 그 옆은 수도원장인 휴고다. 황제는 초라하게 구걸하고 마틸다는 관용을 베푸는 자세다. 손짓으로 마틸다에게 지시하는 수도원장이 황제 뒤에 있음에도 훨씬 크다. '역원근법'을 통해 신의 나라가 우위에 있음을 분명하게 드러냈다.

라벤나에 있는 산 비탈레 성당의 모자이크 〈예수〉는 당시의 신학을 반영한다. 중앙에는 예수, 위로는 하늘, 아래로는 땅이 그려져 있다. 예수는 천사나 인간들과 달리 푸른 원 안에 둥둥 떠 있다. 하늘과 땅 위의 모든 것을 지배하는, 우주의 지배자로서의 모습이다. 하지만 예수는 분명 앉아 있는데 어디에 의지하여 다리를 굽히고 있는지 알 길이 없다. 전체적으로는 하늘에서 내려다 본 땅인데, 작은 풀과 꽃까지 상세하게 묘사해서 논리적으로 엉성하다.

중세 후기로 오면 물질과 감각을 조금 더 중시하는 신학이 등장하여 미술에 직접적인 영향을 준다. 중세 후기 신학을 대표하는 토마스 아퀴나스Thomas Aquinas는 《신학대전》에서 수적인 비례와 본성에의 일치, 감각적 느낌으로서의 아름다움을 인정한

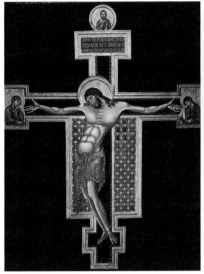

치마부에 | **십자가의 예수** | 1270년경

십자가의 예수 얼굴 부분

십자가의 예수 성모 부분

다. 비례가 중요한 이유는 "감각은 비례가 잘 이루어진 사물들을 좋아하기 때문"이다. 감각과 비례에 대한 적극적인 태도는 회화적 표현에 있어서 사실성을 높이는 쪽으로 작용했다.

　이탈리아 회화의 아버지로 불리는 조반니 치마부에Giovanni Cimabue의 〈십자가의 예수〉는 이전 미술과 확연한 차이를 보여 준다. 신의 영광을 묘사하기 위한 도구라는 점에서는 동일하지만 회화적 표현에서 사실 요소가 대폭 강화되었다. 〈십자가의 예수〉는 장엄한 예수가 아닌 고통에 찬 예수의 모습을 그렸다. 과거에는 예수를 의연한 모습으로 표현해 불멸의 이미지를 살리려 했다. 하지만 치마부에의 그림에서 십자가에 매달린 예수는 고통스러워하는 모습 그대로다.

　무엇보다도 생생한 신체 묘사가 한눈에 들어온다. 머리는 옆으로 기울었고 몸은 활처럼 휘어져 밑으로 축 늘어졌다. 손과 발, 몸의 근육도 나름대로는 사실에 가깝게 다가서려 노력한 흔적이 보인다. 압권은 고통으로 일그러진 표정이다. 고난과 아픔을 당하고 있는 모습을 통해 인간적인 측은함마저 느끼게 된다. 예수의 오른쪽 팔 옆에 그려져 있는 성모 그림에서도 표정이 읽힌다. 아직 어색하기는 하지만 미간의 주름, 눈과 입술의 모양을 조절하여 슬픈 감정을 구현했다. 또한 적극적으로 명암법을

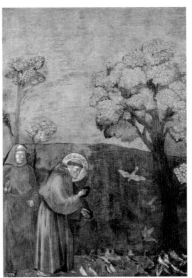

조토 | **그리스도 죽음의 슬픔** | 1304~1306년경 조토 | **새에게 설교하는 성 프란체스코** | 1299년

사용하여 입체감을 살렸다. 단순화·정형화로 치닫던 표현 형식에서 벗어나 현실을 관찰하고 그에 입각하여 작품의 완성도를 높이기 위해 부단히 애를 썼다.

현실적인 것, 감성적인 것에 대한 치마부에의 새로운 관심은 혁신이자 전환점이었다. 이 혁신성은 다음 세대를 대표하는 조토에게 이어지고 확장된다. 〈그리스도 죽음의 슬픔〉은 치마부에의 변화가 어디까지 확대되었는지를 보여 주는 기념비적인 작품이다. 십자가에서 내린 예수를 둘러싸고 슬퍼하는 장면이다. 성모가 예수의 목을 끌어안고 통곡하고, 막달라 마리아도 예수의 머리맡에서 슬퍼한다. 몸을 굽히고 예수의 죽음을 믿을 수 없다는 듯이 두 팔을 뒤로 벌린 사람은 요한이다. 하늘의 천사들도 애통해 한다.

조토는 〈그리스도 죽음의 슬픔〉에서 정면·측면·비스듬한 면 등 현실에서 볼 수 있는 다양한 면을 그대로 담았다. 맨 앞의 두 여인은 이전에 볼 수 없던 뒷모습이다. 특히 몸을 숙인 채 두 팔을 뒤로 벌린 요한의 오른손 묘사는 조토가 사실 관찰을 얼마나 중시했는지를 상징적으로 보여 준다. 중세 초기의 회화 감각으로 보면 목에 손이 달려 있는 듯한 장면은 상상할 수 없는 일이었다. 예수의 발을 잡고 있는 여성과 요한의 의복 주름은 그리스 조각처럼 입체감이 풍부하다.

비례에 있어서는 답습과 변화가 동시에 나타난다. 과거의 관성이 남아서 예수는 몸이 접혀 있음에도 불구하고 전체 신장이 다른 남성보다 머리 두 개 정도는 더 길다. 하지만 등장하는 인물 대부분은 신체 비례가 균형을 이룬다. 전체 공간에 대한 사고 변화도 눈여겨볼 만하다. 중세 초기의 회화는 좁은 공간에 여러 사람을 비현실적으로 구겨 넣었다. 하지만 조토는 〈그리스도 죽음의 슬픔〉에서 왼편의 밀집한 여인들로부터 예수를 만지고 있는 인물들을 거쳐 오른편의 제자들에 이르기까지 실제로 있음직한 합리적인 공간을 연출했다. 오른쪽 언덕 위의 앙상한 나무가 생뚱맞기는 하지만 부활에 대한 갈망의 표현인 듯하다.

〈새에게 설교하는 성 프란체스코〉는 또 다른 측면에서 주목할 만하다. 어느 날 성 프란체스코가 새 떼에게 설교를 하자 새들이 머리를 앞쪽으로 뻗어 날갯짓을 하고 부리를 그의 망토에 갖다 대면서 기뻐했다고 한다. 그림을 보면 자연에 대한 꼼꼼한 관찰이 잘 나타난다. 여러 종류의 새를 각기 다르게 묘사했는데, 크기만이 아니라 목 길이와 부리, 꼬리 모양, 깃털 색 등을 통해 각각의 새를 구별할 수 있다.

평면적 비례에서 입체적 비례로

개별 사물에 대한 감각적 인식의 중요성은 배경의 사물을 관찰하고 재현하려는 태도로 연결된다. 배경을 무시하고 이야기 전달에 머물렀던 회화와 달리 배경 공간을 세심하게 묘사한다. 이를 위해 비례를 통한 합리적 공간 구성이 평면에서 입체로 나아간다. 기존 비례가 인간의 신체 기관 사이, 사람이나 사물 사이에서 중요도와 무관하게 현실을 반영했다면 중세 후기로 접어들면서 점차 공간의 깊이를 느낄 수 있는 입체적 비례에 주목하기 시작했다.

전면과 후면 사이의 순차적인 수적 비례의 차이를 드러내는 원근법이 보다 정교해지면서 투시화법透視畵法을 향한 발걸음이 시작된다. 즉 평면적인 회화에 입체적인 3차원 공간을 실현하려는 노력이 나타난다. 특히 치마부에나 조토와 함께 이 시기 미술을 대표하는 두초 디부오닌세냐Duccio di Buoninsegna는 입체적 비례 구현에 가장 적극적이었다.

〈예수와 사마리아 여인〉을 보면 과도할 정도로 입체 묘사에 몰입하고 있는 것을

두초 | **예수와 사마리아 여인** | 1310년경 카발리니 | **수태고지** 부분 | 1291년

볼 수 있다. 화가는 예수와 사마리아 여인 사이의 이야기 자체에는 그리 큰 관심을 보이지 않는다. 그가 심혈을 기울인 부분은 오히려 배경에 해당하는 오른편의 성이다. 진입로 부근의 벽이나 입구의 천장, 망루나 성안의 건물 등 구조물을 통해 3차원 입체감을 극대화했다. 입체 구조와 명암을 이용하여 아치 모양의 천장, 사각형 기둥과 벽이 안으로 깊어지는 느낌을 살리는 데 온 관심을 쏟았다. 물론 아직 논리적 허술함이 여러 군데 보인다. 성과 사람의 비례도 말이 안 되고, 성 입구 밑의 구멍은 이대로라면 사람의 발을 뚫고 지나가야 한다.

피에트로 카발리니Pietro Cavallini의 〈수태고지〉도 입체적 비례를 통한 깊이 구현에 몰두한다. 전체 그림에는 왼편에 천사가 있지만 두초와 마찬가지로 화가의 관심은 마리아 뒤편의 구조물 묘사에 있다. 의자는 입체감을 살리기 좋도록 무리하게 만들어 놓은 형태다. 뒤편의 건물도 비슷한 용도로 꿰어 맞춰져 있기는 마찬가지다. 측면과 천장의 입체 묘사에 주목한 티가 난다. 역시 허술함이 몇 군데 보인다. 사람 바로 뒤에 건물을 갖다 놓은 것도 황당하지만, 탁자는 윗면이 보이는데 바로 뒤의 건물은 천장이 보이도록 배치한 것도 어색하다.

두초의 〈수태고지〉에 와서는 논리적 허점을 조금 더 보완한다. 치마부에 화풍에

두초 | **수태고지** | 1311년

열중했던 두초답게 신체나 옷의 명암 처리에 세심한 신경을 썼다. 천사의 옷 주름은 치마부에나 조토보다 더 자연스럽다. 면을 통한 묘사와 명암 사용도 자연스러운 편이다. 치마부에의 그림은 면보다 선이 두드러지고 명암 처리에 도식적인 느낌이 강하다. 반면 조토의 그림은 여전히 선이 강하기는 하지만 점차 면이 살아나고 명암도 부드럽다. 두초에 이르러서는 면의 역할이 중시되고, 눈·코·입 등 세부까지 명암을 적용하여 각 부분의 특징을 잘 살렸다. 더 흥미로운 것은 인물을 둘러싸고 있는 배경 공간이다. 투시화법을 시도함으로써 입체적인 3차원 공간감을 연출했다. 투시화법은 한 점을 시점으로 하여 물체를 대각선 구도로 배치함으로써 강한 원근감과 거리감을 표현하는 방법이다. 천장의 가로와 세로로 이어진 지지대라든가 벽과 기둥, 기둥의 장식 방향이 마리아의 배경 쪽으로 모아진다. 하지만 그가 투시화법을 정확히 실현했다고 보기는 어렵다. 실제 각도가 소실점을 기준으로 딱 들어맞지도 않고, 심지어 마리아가 앉은 의자는 반대 방향을 향한다. 또한 천사의 두 발이 기둥의 맨 아랫부분보다 높아서 공간에 떠 있는 듯한 약점도 보인다.

인간과 개인에 대한 관심 증가

중세 미술은 후기로 가면서 인간적 요소가 짙어진다. 생 세르냉 대성당의 〈예수〉는 이전에 비해 사실적인 면이 두드러진다. 조금 더 높게 세운 한쪽 무릎에서 다른 쪽 무릎으로 흘러내리는 옷 주름을 통해 신체의 사실성을 높였다. 책을 잡고 있는 왼손의 손톱이나 오른손의 손가락 마디 표현과 같이 세부적인 표현에도 신경을 썼다. 하지만 여전히 얼굴에서 인간적 요소를 드러내는 데는 인색하다. 눈을 과장되게 키우고, 이목구비를 덜 분명하게 처리하고, 머리카락을 양식화하여 인간을 넘어서는 신비로운 느낌을 부각시켰다.

예수
1070~1096년 | 생 세르냉 대성당

아미앵 대성당의 〈예수〉에 와서는 변화가 나타난다. 왼손에 성경을 들고 오른손을 든 자세는 동일하다. 왼손의 성경은 율법을 강조하는 유대교와 달리 성경의 말씀을 중시하는, 세계 종교로서의 기독교를 상징한다. 손가락 세 개를 펴고 있는데 성부·성자·성령이 하나라는 삼위일체의 상징이다. 접힌 손가락 두 개는 하늘과 땅을 지배한다는 뜻이다. 어느 정도는 이상화된 모습이다. 하지만 추상적 이상화가 아니라 인간으로서의 이상화에 가깝다. 얼굴에서 인간의 숨결이 느껴진다. 대신 가난한 팔레스타인 사람이 아닌 번듯하게 생긴 서구인의 모습이다.

성모자를 묘사한 그림에서도 비슷한 변화가 나타난다. 두초의 〈성모자〉에서는 인간의 감정이 느껴지지 않는다. 심지어 주변을 둘러싸고 있는 천사들과 성모의 얼굴이 구별하기 어려울 정도로 비슷하다. 하지만 피에트로 로렌체티Pietro Lorenzetti의 〈성모자〉

예수
1220~1235년 | 아미앵 대성당

는 상당히 진전된 모습을 보인다. 현실의 여성과 아이를 보는 느낌이다. 게다가 입을 살짝 벌리고 성모와 아기 예수 모두 손짓을 하고 있어서 무언가 이야기를 나누는 듯한 생생함을 자아낸다.

5~6세기를 경과하면서 예수와 성모의 모습에서 사라졌던 인간적 감정과 육체성이 중세 후기 조각과 회화를 통해 다시 나타난 것이다. 있는 그대로의 가시적·사실적 묘사가 자칫 예수의 신성을 훼손할 수 있다는 기존의 우려를 떨쳐 버린다. 과거에는 공간적 한계를 넘어선 초월적 존재임을 부각시키기 위해 의도적으로 원근법을 무시했다면 이제는 시간과 공간 안에 있는 느낌으로 예수와 성모자를 다룬다. 얼굴에 표정이 나타나고, 다시는 열리지 않을 듯 굳게 다물고 있던 입을 열어 인간의 대화를 시작한다.

중세 후기 미술에서는 개별 존재로서의 인간이 모습을 드러낸다. 중세 중기까지 회화에 등장하는 인물들은 비슷한 모습이어서, 옷이나 역할 말고는 구분하기 어려웠다. 중세 후기에 와서도 종종 관성이 유지된다. 두초의 〈성모자〉에서 비슷한 천사의 모습이 그러하다. 치마부에까지는 한 화면에 등장하는 인물들이 획일적인 표정과 동작을 보여 준다.

스트라스부르 대성당 조각인 〈성모의 죽음〉은 과도기에 해당한다. 성모 마리아의 죽음을 애도하는 장면이다. 먼저 개인의 독립성이 무시된 과거의 관성이 일부 나타난다. 인물의 배치에서 좌우 대칭 구도가 여전하다. 특히 뒤편의 사람들은 마치 벽에 머리가 나란히 걸려 있는 것처럼 동일한 배치여서 우스꽝스럽기조차 하다.

두초 | **성모자**
1311년경

로렌체티 | **성모자**
1320년경

성모의 죽음 | 1230년 | 스트라스부르 대성당

 하지만 조금 더 꼼꼼하게 보면 개별 인물의 특징을 살리려 한 흔적이 보인다. 정면과 측면, 비스듬한 면, 고개를 반쯤 숙이고 있는 모습까지 다양하다. 슬픔을 표현하는 손동작도 다르다. 얼굴도 부분적이긴 하지만 다른 특징을 부여했다. 이마나 수염, 입의 모양이 조금씩 다르다. 나아가 단순히 주제나 장면만이 아니라 개인의 표정을 통해 슬픔의 느낌을 담아내려는 의도도 묻어난다.

 조토에 와서는 확실히 표현 양상이 달라진다. 〈유다의 키스〉를 보면 개별 인간에 대한 관심이 보다 진전된 방식으로 실현된다. 이 작품은 로마군이 예수를 체포하는 것을 돕기 위해 유다가 예수에게 키스를 하는 장면을 담고 있다. 화면 중앙의 주요 인물인 예수와 유다, 왼쪽에서 칼을 들고 유다에게 달려가는 베드로가 각각 다른 얼굴·표정·동작으로 표현되었다. 나아가서 다른 제자들과 심지어 로마 군인에 이르기까지 개인의 특징이 살아난다.

 로렌체티의 〈예루살렘 입성〉도 인상적이다. 예수를 맞이하는 예루살렘 사람들의 모습을 담은 그림의 부분인데, 각 개인을 다르게 묘사하기 위해 화가가 얼마나 신경 썼는지를 피부로 느낄 수 있다. 어림잡아 스무 명이 넘는 사람들을 좁은 공간에 배치했지만 어느 한 사람 같은 동작이 없을 정도로 개인의 독립성에 주의를 기울였다. 종려나무를 흔드는 사람, 종려나무 가지를 꺾는 사람, 예수가 지나는 길에 자신의

조토 | **유다의 키스** | 1306년
로렌체티 | **예루살렘 입성** 부분 | 1320년

옷을 까는 사람, 대화를 나누는 사람 등 다채롭다. 각기 다른 표정을 통해 다양한 감정 묘사에 신경을 썼다.

중세 후기는 그만큼 전체로서의 인간을 넘어 개인으로서의 인간에 접근한다. 오직 신을 중심에 놓을 때 인간 개인의 차이는 중요하지 않다. 인간은 신의 피조물에 불과하기 때문에 개인 간의 차이가 중요한 관심사가 되기 어렵다. 개인을 주목한다는 것 자체가 인간에 대한 관심이 증가했음을 나타낸다. 현실의 인간은 어느 한 사람도 같지 않은 고유성을 갖고 있기 때문이다. 르네상스에 본격적으로 전개될 인간에 대한 관심의 단초가 중세 후기부터 나타난 것이다. '인간의 재발견'으로 정의되는 르네상스의 특성이 갑자기 하늘에서 뚝 떨어진 것이 아니라 중세 후기를 거치면서 조금씩 준비되었음을 알 수 있다.

르네상스 미술

인간적인 인간을 향하여

르네상스Renaissance는 재생 또는 부활을 의미한다. 주로 새로운 흐름이 봇물처럼 터져 나왔던 14~16세기를 꼽는다. '재생'이라는 의미를 부여한 것은 고대 그리스·로마 문화를 이상으로 하여 부흥시키고자 했기 때문이다. 산드로 보티첼리Sandro Botticelli의 〈비너스의 탄생〉은 그리스 문화에 대한 관심을 보여 주는 작품으로, 미와 사랑의 여신 비너스(아프로디테)의 탄생 신화를 담았다. 비너스가 제우스의 정액에서 태어나 조개껍질을 타고 키프로스 섬에 상륙한 순간이다. 바람의 신이 비너스를 해안으로 인도하고, 요정이 옷을 들고 맞이하고 있다.

그리스 문화에 대한 관심은 인간에 대한 관심이기도 하다. 중세에는 예수나 성모, 예수의 제자, 절대적 믿음을 상징하는 인물을 주로 묘사했다. 당연히 인간적 면모보다는 종교적 신성함이 강조되었다. 반면 그리스 신화는 신이라 하더라도 인간의 냄새를 진하게 풍긴다. 사랑과 질투, 기쁨과 슬픔 등 인간적 감정을 분출한다. 게다가 그리스 조각에서 보듯이 인간의 몸 자체를 드러내는 데 거리낌이 없다. 보티첼리가 여신 비너스를 통해 드러내고자 했던 것은 사실 인간 육체의 아름다움, 조금 더 나아가서는 육체적 유혹이었을 것이다.

르네상스 미술은 성모와 예수에게도 인간의 이미지를 투영한다. 우주의 성스러

보티첼리 | **비너스의 탄생** | 1485년

운 지배자로서 신격화된 예수나 성모가 아니라 현실적 인간의 모습이다. 미켈란젤로 부오나로티Michelangelo Buonarroti의 〈성가족〉에서 아기 예수는 부모 사이에서 천진난만하게 재롱을 떠는 아이로 묘사된다. 성모의 왼쪽 팔은 어깨와 겨드랑이까지 살이 다 드러나 있다. 옷으로 신체를 꽁꽁 감싸서 엄숙함을 유지하던 과거와는 딴판이다. 성화에 의무처럼 등장하던, 성모와 아기 예수의 두광도 없다. 좀처럼 모습을 드러내지 않던 요셉까지 함께 있어서 야외에 소풍 나온 평범한 가족의 단란한 한때 같은 느낌을 준다.

미켈란젤로는 성가족이라는 주제보다 인물 표현과 둥근 캔버스에 맞는 이상적인 구도 연출에 더 관심이 있었던 것 같다. 마치 조각하듯이 그림을 그렸던 그의 특징이 그대로 나타난다. 마리아가 팔을 머리 위로 올리는 동작에서 신체의 뒤틀어짐이

생겨 전체 구도에 긴장감을 불어넣는다. 또한 근육 묘사를 통해 인체의 특성을 살렸다. 아기 예수도 두 손으로 마리아의 머리를 짚고, 어깨를 넘기 위해 한쪽 다리를 접어 운동감을 주었다. 나체 상태의 소년과 청년들이 배경을 이루고 있어서 인체의 아름다움에 대한 끝 모를 애정을 과시한다. 세 인물의 몸이 겹치는 복잡한 구도의 구상은 둥근 캔버스라는 조건을 고려한 것으로 보인다.

레오나르도 다빈치Leonardo da Vinci, 미켈란젤로와 함께 르네상스 미술을 대표하는 라파엘로 산치오Raffaello Sanzio의 〈의자의 성모〉도 마찬가지다. 미켈란젤로의 성모가 신성함을 벗은 '인간'의 분위기라면, 라파엘로는 '인간'을 넘어 '여성'의 느낌마저 전달한다. 마리아가 아기 예수를 안고 있고, 옆에서 요한이 두 손을 모아 경배한다. 고딕 시대 제단화에서 흔히 볼 수 있는 엄숙한 성모자상이 아니다.

〈의자의 성모〉에서 유혹하듯 응시하는 성모의 눈길이 새롭다. 성모는 녹색 바탕에 화려한 수를 놓은 숄을 둘러 아름다움을 뽐낸다. 성모 머리 위의 금색 원광도 없는 것처럼 아주 가늘다. 성스러운 천상의 여인이 아닌, 한 아이의 보호자로서의 여인이다. 또한 요염한 듯 당당하고 세속적인 르네상스 시대의 이상적 여인상이기도 하다. 아기 예수도 어리광을 부리듯 어머니에게 바싹 안겨 있다. 표정이 없는 신이나 지도자의 모습이 아니라 귀여운 아이의 모습일 뿐이다.

르네상스 미술에는 아예 세속의 인간이 등장한다. 신화나 예수를 매개로 한 인간 묘사를 넘어서 현실의 인간을 묘사 대상으로 삼았다. 다빈치의 〈모나리자〉가 대표적인 작품이다. 그녀는 당시 비단 상인의 부인이었다. 모나는 마돈나, 리자는 엘리자벳을 줄인 말이다. 리자는 열여섯 나이로 열아홉 연상의 홀아비 프란체스코 델 조콘도와 결혼한 부인이었는데, 그래서 이탈리아에서는 이 그림을 〈라 조콘다La Gioconda〉라고 부르기도 한다.

다빈치는 아무 장식도 덧붙이지 않고 평범한 인간의 모습을 그대로 드러낸다. 중세에는 세속의 인간 묘사가 예술적 가치를 인정받기 어려웠다. 예수의 모습을 형상화하거나, 성경 이야기를 극화식으로 그리는 것이 대부분이었다. 하지만 다빈치는 평범한 여인을 담은 〈모나리자〉를 통해 현실의 인간을 예술 영역으로 끌어들였다. 다빈치는 인체의 정확한 묘사를 위해 스스로 인체 해부를 했을 정도로 르네상스 정신을 치열하게 체화했다.

미켈란젤로 | **성가족** | 1506년경

라파엘로 | **의자의 성모** | 1515년경

다빈치 | **모나리자** | 1504년경

〈모나리자〉의 미소도 르네상스의 분위기를 반영한다. 중세의 조각과 회화에서는 웃는 얼굴을 찾아보기 어렵다. 더 정확히 말하자면 표정이 거의 없다. 진지한 눈동자, 굳게 다문 입술만을 고집했다. 예수의 죽음이나 성인의 고난과 관련해서 부분적으로 고통이나 비탄, 슬픔의 표정이 나타나는 정도였다. 엄숙주의적인 기독교 문화에서 웃는 표정의 묘사는 거의 금기에 해당했다. 하지만 〈모나리자〉는 입꼬리를 살짝 올려 미소를 띤다. 드디어 그림 속에 감정이 실리기 시작하면서 인간을 위한 미술의 부활을 예고한다.

베네치아 르네상스를 대표하는 화가인 베첼리오 티치아노Vecellio Tiziano의 〈인간의

티치아노 | **인간의 세 시기** | 1512년

세 시기〉에서도 신의 흔적을 찾아볼 수 없다. 〈인간의 세 시기〉는 인간의 삶을 주제
로 한 편의 작품을 완성시켰다. 인간의 삶을 어린 시절, 청년 시절, 노년 시절로 나누
어 다룬다. 왼편의 청년기는 울창한 숲, 역동적 신체, 피리가 상징하는 활기로 가득
찬 인생의 황금기다. 청년기는 신체적으로만이 아니라 정신적으로도 가장 왕성한
활동을 하는 때이다. 화가는 사랑하는 두 청춘 남녀를 전면에 크게 부각시킴으로써
활력이 넘치는 인간의 삶을 찬양한다.

　이 작품은 신화나 역사적 인물이 아닌 현세의 인간을 나체를 통해 표현하는 과감
함도 보인다. 남성은 몸 전체가 거의 드러나 있으며, 여성도 살짝 풀어헤친 어깨와 가
슴을 보여줌으로써 육체적 사랑을 암시한다. 이에 비해 뒤편에 있는 노년기의 인간
은 죽은 고목이나 구부정한 허리, 양손의 해골이 상징하고 있듯이 모든 것을 상실하
고 죽을 날만을 기다린다. 전통적인 신학에 의하면 죽음은 신에게 다가서는 길목일
테지만 인간의 관점에서 보면 죽어가는 나무처럼 피하고만 싶은 순간에 불과하다.

도나텔로 | **다비드** | 1440년

다비드 손 부분

미켈란젤로 | **다비드** | 1504년

인체의 사실성과 역동성

중세 후기에 치마부에와 조토, 두초 등이 시도한 사실주의를 향한 발걸음은 르네상스를 맞이하며 가속도가 붙는다. 조각과 회화 모두에서 비약적인 진전이 나타난다. 이는 그리스·로마 조각에 대한 실증적 연구 작업에서 자극받은 것으로 볼 수 있다. 때문에 르네상스 초기와 중기 미술의 사실성은 상당 부분 그리스 미술의 이상화된 사실주의 전통을 담고 있다.

르네상스 조각의 새로운 가능성을 연 사람은 도나텔로Donatello다. 〈다비드〉를 보면 그리스의 이상화된 사실주의 요소가 나타난다. 그는 먼저 인체에서 중세의 두꺼운 옷을 벗겨 냈다. 모자와 신발만 걸쳤을 뿐 알몸을 드러내 인체의 아름다움을 뽐낸다. 한 발에 긴장을, 다른 발에 이완을 주는 형식도 그리스 그대로다. 소년기의 발랄하고 탄력 있는 신체가 주는 아름다움을 실감나게 묘사하고 있다. 가는 몸매에 근육도 덜 발달했지만 허리에 살짝 들어간 굴곡과 다리로 이어지는 곡선이 자연스럽다. 실제의 인물 재현보다는 소년기의 이상적인 신체다. 전체 균형과 신체 각 부분이 가장 아름다운 형태로 선택된 느낌이다.

미켈란젤로의 〈다비드〉는 이상주의적 사실성을 더 잘 보여 준다. 그는 도나텔로의 작품을 배우기도 했는데, 그리스적 요소를 더 강화하여 도나텔로의 평판을 넘어서고자 했던 것 같다. 미켈란젤로의 〈다비드〉는 청년의 몸을 통해 근육의 결이 주는 아름다움을 과시한다. 해부학적인 사실성도 더 진전되었다. 도나텔로의 〈다비드〉에서는 갈비뼈와 배의 근육, 무릎의 구조, 특히 몸과 다리를 잇는 부분의 처리가 막연해 미숙한 감이 있다. 하지만 미켈란젤로의 〈다비드〉에 와서는 도나텔로가 어정쩡하게 처리했던 부분들이 해부학적으로 보다 명확해진다.

미켈란젤로의 〈다비드〉는 세부 묘사도 한결 성숙해졌는데, 4미터가 넘는 거대한 조각상임에도 불구하고 어디 한군데 면을 뭉갠 곳이 없다. 오른손을 보면 손톱과 손가락의 관절에서 주름에 이르기까지 세밀한 부분에서도 완성도를 높였다. 또한 손목 부분의 관절과 주변의 작은 근육 하나까지도 섬세하게 놓치지 않았다. 심지어 손등의 뼈를 타고 흐르는 힘줄은 당장에라도 다비드가 돌을 쥐고 던질 것만 같이 생동하는 힘을 느끼게 한다. 다른 부분이 다 사라지고 달랑 손 하나만 남아 있다 하더라도 인류가 만들어 낸 훌륭한 조각 작품의 대열에 낄 수 있을 정도다.

기를란다요 | **할아버지와 손자** | 1490년

　회화에서는 이상주의와 거리를 둔 사실주의 경향도 나타난다. 도메니코 기를란다요Domenico Ghirlandajo의 〈할아버지와 손자〉는 흔히 추하다고 여기는 모습까지도 숨기지 않는다. 사마귀가 가득한 기형 같은 코가 그대로 묘사됐다. 이마와 눈가의 주름살이 깊이 패었고, 턱이나 뒷목의 살은 접혀 있다. 머리카락이나 눈썹도 온통 하얗다. 또한 주인공이 피렌체의 부유한 은행가임에도 불구하고 기를란다요는 옷이나 가구를 통해 사회적 지위를 부각시키지도 않았다. 단지 원근법 효과를 위해 창밖 풍경만 그려 넣었다. 특히 할아버지는 머리카락이나 눈썹 한 가닥도 놓치지 않고, 세세하게 표현했다. 또한 노인의 거칠고 메마른 피부가 느껴질 정도로 사실적 묘사에 심혈을 기울였다. 화가는 명암법에 정통해서 창을 통해 들어오는 빛이 얼굴에 어떤 효과를 내는지 꿰뚫고 있는 듯하다. 얼굴 각 부분에 빛이 어떻게 반영되는지가 다

만테냐 | **죽은 그리스도** | 1478년

보이도록 했고 심지어 반사광까지도 반영했다.

　안드레아 만테냐Andrea Mantegna의 〈죽은 그리스도〉는 또 다른 측면에서 엄밀한 사실주의로 나아간다. 그는 개별 사물이나 인물에 이르기까지 원근법을 적용하는 단축법을 구사함으로써 회화의 또 다른 가능성을 열었다. 〈죽은 그리스도〉에서는 화가나 감상자의 시선이 예수의 발바닥에서 출발해 몸을 거쳐 머리로 이어진다. 이러한 시선의 흐름에 따라 다리와 팔, 몸통을 실제 보이는 그대로 짧게 묘사했다. 과거의 관점에서 보자면 난쟁이를 그려 놓은 느낌이다. 그만큼 이상화된 모습이 아니라 실제 눈에 보이는 사실 그대로를 담아내려 했다. 아직 서툰 면도 있기는 하다. 화가의 시점을 발에 두었다면 발을 더 크게 그리고, 상대적으로 얼굴은 더 작았어야 한다.

　사실성의 획기적인 강화와 함께 르네상스 미술가들이 인체를 다루는 방식에서

미켈란젤로 | **리비아 예언자** | 1510년

특기할 점은 과장되게 느껴질 정도의 역동성이다. 팔과 다리, 몸통의 뒤틀림을 통해 인체의 긴장도를 극대화하여 그림을 마주하는 순간 긴장감이 느껴진다. 과장된 역동성 구사에 가장 뛰어난 화가는 단연 미켈란젤로다. 그는 바로크 미술의 꿈틀대는 화면에 직접 영향을 준다. 바티칸 시스티나 성당의 〈최후의 심판〉이나 〈천지창조〉는 역동적 인체의 결정판이다. 인간이 몸을 통해 구현할 수 있는 온갖 극적인 동작이 성당의 벽과 천장에 고스란히 들어 있다.

〈천지창조〉의 한 부분인 〈리비아 예언자〉만으로도 천재의 솜씨를 확인할 수 있다. 조각적 회화 공간을 창조하고자 했던 그답게 양감과 질감이 생생하게 살아나서 평면 회화가 아니라 채색된 조각 같은 느낌이다. 〈리비아 예언자〉는 두 팔을 들어 몸을 뒤트는 동작으로 격렬한 움직임을 드러낸다. 팔은 안쪽으로 멀어지고, 무릎은 감상자의 눈앞으로 다가온다. 한 발은 내리고 다른 발은 지지대에 올려 역동성을 더 강

브론치노 | **비너스와 큐피드의 알레고리** | 1542년

화했다. 또한 왼발의 휘어진 발가락으로 바닥을 디딤으로써 몸의 무게 중심이 뒤쪽에 있음을 보여 준다. 하지만 감상자 쪽으로 돌린 고개는 곧 무게 중심이 뒤에서 앞으로 이동할 것임을 암시한다. 멈춘 상태가 아니라 이어지는 연쇄 동작의 한순간을 포착했다. 역동성을 실현하기 위해 얼마나 많은 장치를 동원했는지 실감케 한다.

심지어 신체의 역동성을 성적 이미지와 연결시키기도 한다. 브론치노Bronzino의 〈비너스와 큐피드의 알레고리〉는 르네상스기에 형성된 새로운 성 인식을 반영한다. 소재는 신화에서 가져왔지만 전달하고자 하는 메시지는 육체의 아름다움과 성적 쾌락이다. 이상적 곡선을 자랑하는 비너스가 큐피드와 입을 맞춘다. 단순한 친밀감의 표현이 아니다. 큐피드는 비너스의 머리를 손으로 잡아 성인의 키스 장면을 연출했다. 비너스의 가슴을 덮은 손가락 사이로 드러난 유두는 애무 행위를 상징한다. 그 주변으로 다양한 동작의 개별 이미지가 펼쳐진다.

비너스와 큐피드만 하더라도 인위적으로 역동성을 연출했다. 큐피드는 비너스의 측면에서 뒤로 감아 돌면서 몸을 최대한 튼다. 비너스도 등 뒤에서 다가오는 입술에 호응하기 위해 몸을 돌리고, 여기에 화살을 잡기 위해 뒤튼 손까지 가미되면서 극적인 분위기가 배가된다. 나머지 조연들도 최대한 자신의 역할에 맞게 몸에 긴장을 불어넣는다. 비너스의 뒤에서 장미꽃을 던지려는 소년, 망각의 장막을 치는 여인, 머리를 감싼 질투의 화신, 장막을 걷어내는 시간의 신 등이 모두 그러하다.

공간과 빛에 의한 극적 연출

중세 후기, 평면 캔버스에 회화 기법을 통해 공간적 깊이를 실현하고자 했던 두초의 시도는 이후 르네상스 미술가들에게 영감과 자극을 주었다. 그들은 아직 서툴게 구현되었던 투시화법을 완성하는 방향으로 나아간다. 특히 전면과 후면 사이의 수적 비례를 정교하게 계산한다. '수태고지'를 다룬 다양한 작품들을 보면 중세 후기의 그림에 비해 더 깊어진 공간을 느끼게 된다. 또한 르네상스 미술 내에서도 더 멀리까지 확장되는 방향으로 나아간다. 특히 수태 사실을 알리는 천사의 뒤편 구조나 배경을 통해 투시화법을 구현하는 경우가 많다.

르네상스 초기 화가 주스토 데 메나부오이Giusto de Menabuoi의 〈수태고지〉는 두초의 단계, 즉 천장과 벽을 이용해 입체감을 주는 단계를 넘어선다. 먼저 천장과 벽을 이용해 배경이 안으로 들어가는 느낌을 주기는 한다. 하지만 여기에 머물지 않고 뒷면 벽의 한 부분을 통해 그 뒤로 다시 복도를 만들었다. 기둥 아래 튀어나온 주춧돌이 촘촘하게 이어져 긴 복도임을 보여 준다. 그 끝에 또 다른 벽을 묘사하여 공간의 깊이가 몇 배는 더 뒤로 파고든다.

프라 안젤리코Fra Angelico의 〈수태고지〉는 전면에서 후면으로 이어지는 기둥들 간의 입체적인 비례 관계가 훨씬 정확해졌다. 기둥의 길이만이 아니라 기둥과 기둥 사이의 공간도 순차적으로 좁아져 현실감을 더해 준다. 특히 중요한 변화는 실내 공간에 제한되지 않고 집 주변 풍경을 이용하여 공간의 깊이가 획기적으로 연장되는 데서 나타난다. 그림 상단의 왼쪽 끝으로 아주 작게 보이는 인물 두 명을 배치하여 평면 캔버스 안에 최소한 수십 미터 이상의 공간적 깊이를 실현했다.

메나부오이 | **수태고지** 부분 | 1378년 안젤리코 | **수태고지** 부분 | 1434년

보티첼리 | **수태고지** 부분 | 1489년

기를란다요 | **최후의 만찬** | 1480년

다빈치 | **최후의 만찬** | 1495년

르네상스적인 요소가 보다 본격화된 보티첼리에 와서는 공간적 깊이가 거의 무한대로 확장된다. 보티첼리는 〈수태고지〉에서 천사의 원편으로 보이는 벽에 건물 밖으로 열린 공간을 두는 방식으로 한발 더 나아간다. 아예 밖으로 펼쳐지는 끝 모를 풍경을 투시화법에 따라 묘사함으로써 입체적인 비례가 어디까지 적용될 수 있는지를 보여 준다.

조토의 공간 연출 효과도 르네상스 화가들에게 많은 영감을 주었다. 이는 다양한 인물의 자세와 표정, 인물 전체가 이루는 조화, 나아가서는 인물과 주변 사물의 관계를 통해 감상자의 눈길을 사로잡는 극적인 순간을 표현하는 작품으로 나타난다. 기를란다요의 〈최후의 만찬〉은 식탁 중앙에 예수가 있고 제자들은 좌우 대칭을 이룬다. 유다가 등을 보이는 것은 배신을 의미한다. 예수나 제자들이 손을 들고 있는 것은 무엇인가를 말하고 있음을 상징한다. 예수가 배신을 언급하고, 제자들이 놀라움을 표하며 논란을 벌인다.

기를란다요의 연출이 돋보이는 부분은, 먼저 그림에 등장하는 13명 가운데 동일한 동작을 취한 사람이 한 명도 없다는 점이다. 또한 인물 각각이 하나의 조각품처럼 완성도 높은 동작을 취하고 있다. 각 인물의 그림자가 벽에 비치도록 하여 입체적 공간감을 부여하고 있는 점도 세심한 배려를 느끼게 한다. 바깥으로는 나무와 새를 그려 놓았는데, 원경의 새를 원근법에 의해 작게 그림으로써 깊은 공간감을 준다.

몇 가지 거슬리는 점도 보인다. 먼저 유다가 혼자 등을 돌리고 앉아 있는 모습이 생뚱맞다. 또한 손동작 정도로 각 인물의 개별성을 살려서 그런지 파문이 일어나는 분위기가 아니라, 식사하면서 담소를 나누는 만찬 자리처럼 느껴진다. 배경의 나무와 새의 세부 묘사가 지나쳐 시선을 분산시키고 주제의 집중도를 떨어뜨린다. 무엇보다도 예수와 제자들이 모두 손을 들어 동시에 말을 하는 모습에는 시간상의 합리성이 결여되어 있다. 예수가 그 짧은 말을 하는 동안에 제자들이 그에 대해 논란을 벌이고 있다는 것이 시간상으로는 성립할 수 없기 때문이다.

다빈치는 〈최후의 만찬〉에서 그간의 문제점을 해결한다. 먼저 예수의 손을 식탁으로 내려놓아 시간상의 합리성 문제를 해결한다. 예수의 침묵과 제자들의 소란 사이의 간극에서 오히려 긴장감이 높아진다. 또한 제자들과의 간격을 설정하여 자연스럽게 예수에게로 시선이 모아지도록 했다. 성질 급한 베드로가 달려가듯 움직이

페루지노 | **죽은 예수를 애도함** | 1495년

는 바람에 유다는 식탁 쪽으로 밀쳐져 등을 돌리는 모습을 취하게 됨으로써 배신의
상징을 자연스럽게 유지했다. 제자들을 규칙적으로 배치하지 않고 예수의 왼쪽과
오른쪽으로 집단을 구분하여, 일어선 사람과 앉은 사람, 정면과 측면 등을 교차시켜
파문이 일고 있는 소란스러운 분위기를 연출했다.

 '예수의 죽음'도 '최후의 만찬'과 함께 연출력 발휘에 단골로 사용된 주제다. 피
에트로 페루지노Pietro Perugino의 〈죽은 예수를 애도함〉과 라파엘로의 〈예수의 매장〉을
비교하면 차이가 뚜렷하다. 기본 설정은 비슷하다. 죽은 예수를 중심으로 슬픔에 잠
긴 10여 명의 남녀가 등장한다. 하지만 세부 요소로 들어가면 질적으로 다른 성취를
보여 준다. 페루지노의 그림에서 인물들은 전체적으로 정지 화면을 보는 듯 멈춘 상
태다. 다른 화가들의 작품도 그러하지만 바닥에 기대어 누운 예수의 시신과 슬퍼하

라파엘로 | **예수의 매장** | 1507년

는 주변 사람들의 모습을 정적으로 담았다.

　하지만 라파엘로는 예수를 바닥에서 공중으로 올린다. 두 남자가 예수를 무덤으로 옮기기 위해 들어 올리는 장면을 연출하여 순간적으로 생동감을 불어넣었다. 예수의 머리 쪽 남자는 뒷걸음으로 계단을 오르는 동작을, 다리 쪽 남자는 밑에서 받치며 따라가는 동작을 취해 동적인 효과를 극대화했다. 또한 페루지노의 예수는 시신 느낌을 주기에 부족하다. 하지만 라파엘로는 뒤로 젖혀진 고개와 축 늘어진 오른팔, 힘없이 살짝 접힌 허리로 배경 지식 없이 보아도 시신이라는 점을 한눈에 알 수 있게 했다. 오른편으로 극한 슬픔에 실신한 성모와 이를 부축하는 여인들이 있지만, 시신을 옮기는 동작이 워낙 강렬해서 집중점을 흐트러뜨리지 않으면서도 다양한 볼거리를 제공한다.

다빈치 | **암굴의 성모** | 1505년

라파엘로 | **베드로의 구출** | 1514년

르네상스 화가들은 공간 연출력에 더해 빛에 의한 연출에서도 탁월한 능력을 발휘한다. 공간과 빛의 연출이 결합되면서 마치 잘 만들어진 연극 무대의 한 장면을 보는 듯한 느낌을 준다. 17세기 바로크 시대에 정점을 이루게 되는 빛의 회화는 이미 르네상스에서 출발했다. 중세의 빛은 모자이크나 스테인드글라스처럼 재료나 외부의 빛에 의존하는 면이 강했다. 하지만 르네상스의 빛은 그림을 비추는 외부의 빛이 아니라 회화 내부로부터 나온다. 명암의 극적인 대비를 통해 빛의 효과를 실현한다.

르네상스 화가들은 공간 형식이나 다양한 색채만으로는 구상하는 표현을 실현하는 데 한계와 동시에 갈증을 느꼈던 것 같다. 빛과 어둠의 대비를 통해 새로운 회화적 표현의 장을 연 것은 다빈치다. 〈암굴의 성모〉에서 그가 굳이 예수와 성모를 어두운 바위굴까지 데려간 것은 빛의 효과를 보여 주려는 의도인 듯하다. 성모 마리아가 풀 위에 앉아 있는 아기 예수에게 요한을 인사시킨다. 천사는 손가락으로 요한을 가리킨다. 요한이 경배를 하자 아기 예수가 오른손을 들어 축복한다.

인물들은 동굴의 어둠에서 등장한다. 어두운 동굴의 틈을 비집고 들어온 빛이 네 인물을 비춘다. 예수와 요한의 관계는 경배와 축복의 동작만이 아니라 빛으로도 구분된다. 예수는 빛을 정면으로 받아 부각되고 신비로움이 감돈다. 요한은 빛을 등지고 있어서 빛, 즉 예수를 향한다. 예수의 등과 마리아의 옷은 어둠에 가려 윤곽선이 분명하지 않다. 이는 물체의 윤곽선을 안개에 싸인 것처럼 자연스럽게 사라지도록 하는 스푸마토sfumato 기법으로, 빛에 의해 선명하게 나타난 부분과 어둡게 가려진 부분을 대비시켜 형태를 생생히 드러냈다.

라파엘로의 〈베드로의 구출〉도 빛의 효과를 노린다. 베드로가 감옥에 갇혀 있을 때 한밤중에 천사의 부르심을 받고 구출되는 장면이다. 두 명의 병사가 창에 기대어 졸고 있다. 어둠으로 가득한 공간을 천사의 빛이 깨운다. 빛을 통해 어둠 속의 사물과 인물이 실루엣으로 드러난다. 빛을 받아 희미하게 드러나는 벽과 천장이 현장감을 배가시킨다. 빛의 효과는 전면을 가로막은 창살을 통해 더욱 부각된다. 만약 빛이 외부에서 감옥 안으로 비추었다면 창살은 사물을 분간하는 데 방해물로 작용했을 것이다. 하지만 그림자로서의 창살은 화면을 잘게 분할하면서도 어색하지 않고, 감옥 안의 상황을 뚜렷하게 보여 주는 데 기여한다.

다양하고 풍부한 감정 묘사

르네상스 미술은 그리스 미술이 이상적 사실주의를 거쳐 헬레니즘 시대에 도달한 지점, 하지만 중세 미술에서 사라져 버린 그 지점을 복구한다. 바로 1천 년에 걸친 중세 기간 동안 미술에서 사라져 버린 인간적 감정의 표현이다. 단순한 재생에 머무는 것이 아니라 한층 풍부하고 섬세하게 표정을 담는 방향으로 나아간다.

초기 르네상스 미술에서 표정 묘사의 선구적 역할을 한 화가는 마사초Masaccio였다. 특히 〈에덴 추방〉은 중세 회화의 이야기 전달 느낌에서 벗어난다. 먼저 명암이 정교하다. 아담의 오른쪽 어깨와 겨드랑이, 엉덩이에는 역광까지 고려한 명암을 구사했다. 손으로 가려 어두워진 턱선과 빛을 받아 밝은 왼쪽 어깨와의 대비도 놀랍다. 옆구리와 복부, 고관절 부근은 해부학적 지식을 증명한다. 이브의 가슴은 오른손으로 가리면서 눌린 흔적까지 보인다. 중세 어느 작품에서도 이렇게 생생하게 알몸을 묘사한 적이 없었다.

이 그림의 백미는 풍부한 감정 묘사다. 후회와 격한 슬픔을 표현하기 위해 다양한 장치를 동원했다. 아담의 입 모양과 주름을 보면 짐승의 울부짖음 같은 통곡이 터져 나오고 있음을 실감할 수 있다. 고개를 숙이고 어깨를 움츠린 채 손으로 얼굴을 가린 동작도 오열하는 느낌을 살렸다. 이브는 고개를 들어 울음을 토해 내는데, 눈과 입의 끄트머리를 아래로 내려 회한과 슬픔이 공존하는 고통을 묘사했다. 이브가 가지고 있을 죄책감과 두려움, 슬픔과 수치심이 공존하는 복잡한 감정 상태를 전달하고자 했던 것 같다.

도나텔로의 〈막달라 마리아〉는 또 다른 면에서 선구적이다. 대체로 서양 미술에서 막달라 마리아는 아름다운 처녀로 등장한다. 하지만 도나텔로는 참혹할 정도로 피골이 상접한 여인을 보여 준다. 눈은 움푹 패어 퀭하고 눈동자는 초점을 잃은 듯하다. 눈가의 뼈와 쇄골이 고스란히 드러나 있고 입은 이가 듬성듬성 빠지고 오그라든 상태다. 머리는 산발을 한 듯 흐트러져 있다. 처절하기까지 한 모습을 통해 참회를 표현했다.

막달라 마리아는 예수의 죽음과 부활의 증인이자, 부활한 예수가 가장 먼저 모습을 드러낸 사람이다. 가장 가깝고 특별한 여인이었던 마리아가 예수를 잃고 어떤 감정이었을까? 영혼을 교감하던 사람을 잃었을 때 식음을 전폐하고, 미친 사람처럼 방

마사초 | **에덴 추방** | 1426년

도나텔로 | **막달라 마리아** | 1455년

막달라 마리아 뒤

조르조네 | **노파** | 1505년

황하지 않았을까? 말문이 막혀 실어증에 걸린 사람처럼 매 순간 공허하고, 잠을 못 자서 신경이 곤두서는 감정 상태에 빠져 있지 않았을까? 시도 때도 없이 감정이 복받치는데 아름답게 외모를 꾸미는 일 자체가 말이 되지 않는다. 도나텔로는 막달라마리아의 감정을 치밀하게 따라가며, 수천 년을 지배하던 아름다움에 대한 통념의 기준을 깨고 표현주의적 요소를 담은 사실주의의 가능성을 열었다.

　16세기로 접어들면서 르네상스 미술은 더욱 풍부한 감정을 담아낸다. 이전에는 감정을 표출하더라도 거의 전적으로 종교적 참회를 담은 고통과 슬픔의 정서였다. 다빈치는 〈모나리자〉(162쪽)의 보일 듯 말 듯한 미소로 중세 1천 년 동안 켜켜이 쌓인 엄숙함, 경건함의 장벽에 균열을 냈다. 그리고 점차 화가들은 종교적 굴레를 넘

카로토 | **소년** | 1515년

어 다양한 인간적 감정을 드러내기 시작한다.

조르조네Giorgione의 〈노파〉 속 인물은 타인을 의심하면서 험담을 쏟아내는 표정을 짓고 있다. 가슴에 손을 얹고 있는 것으로 봐서 신세 한탄을 하거나 자기 행위에 대한 변명을 하는 것 같다. 부정적·퇴행적인 감정이다. 눈치를 보듯이 곁눈질하는 모습, 고집스러워 보이는 오그라진 입 모양 등을 통해 유쾌하지 않은 노파의 감정을 표현했다. 화가는 공간의 사실성에는 관심을 두지 않고 오직 인물의 사실성과 감정에만 몰두해 표현했다.

조반 프란체스코 카로토Giovan Francesco Caroto의 〈소년〉은 쾌활한 감정 묘사의 신호탄이다. 그림 속 소년은 장난기 가득한 얼굴로 웃으며 우리를 바라본다. 손에는 자신

벨리니 | **성 프란체스코의 황홀경** | 1485년

이 그렸을 그림을 들고 익살스러운 표정을 짓는다. 중세 미술에서 어린이는 아기 예수나 천사로 그림에 등장했다. 표정은 경건하고 성스러워야 하기에 엄숙함 일색이었다. 하지만 카로토는 아이를 아이답게 그렸다. 또한 개구쟁이 같은 웃음은 엄숙한 사회 분위기를 뚫고 인간의 다양한 감정 표출이 가능해졌음을 의미한다.

자연, 독자적인 아름다움의 대상

르네상스 미술에서 새롭게 열린 가능성 중 빼놓을 수 없는 것이 자연에 대한 적극적인 묘사다. 다빈치는 《회화론》에서 인물만을 그리는 경향을 이해할 수 없다면서 "얼마나 다양한 짐승과 나무·꽃·약초가 있는지, 얼마나 다양한 산악 지대며 평지·샘·강·도시가 있는지, 얼마나 많은 의상과 보석·예술이 있는지 보이지 않는가?"라고 했다. 자연과 온갖 사물은 저마다 아름다움을 갖고 있기에 회화적 표현의 대상이어야 한다는 말이다.

적극적인 자연 묘사는 베네치아에서 본격화되었다. 흔히 베네치아 르네상스라고도 부르는데, 베네치아는 피렌체나 로마에 비해 상대적이긴 하지만 로마 교황청 중심의 기독교 장막에서 조금은 더 자유로울 수 있었다. 무역 중심지로서 수공업과 상인 계층이 두터운 층을 형성하고 있었기 때문에 상업적 미술의 기반도 더 넓었다.

초기 베네치아 르네상스를 대표하는 화가 조반니 벨리니Giovanni Bellini의 〈성 프란체스코의 황홀경〉에서 인물은 그림의 한 부분을 차지할 뿐이다. 전면에는 바위굴에 나무를 덧대어 만든 소박한 숙소가 보인다. 독서대 위에는 작은 성경책과 해골 하나가 덩그러니 놓여 있다. 바위 면의 굵직굵직한 결이 실감난다. 오른쪽 넝쿨나무는 줄기와 잎사귀 하나까지 공들인 흔적이 역력하다. 발밑의 풀이나 돌멩이도 일일이 구별이 가능할 정도로 상세하다. 꽤 멀리 있는 당나귀도 자세히 보면 인물 이상으로 세심한 노력을 기울여 그렸음을 알 수 있다.

당나귀 너머로는 오리, 양을 돌보는 목동이 있고, 그 뒤로 산 아래의 성과 마을, 산 꼭대기의 성이 이어진다. 멀리 구름 아래 또 다른 산과 성의 모습이 어렴풋이 보인다. 화가가 근경과 몇 단계로 나눈 중경, 원경을 통한 원근법 구사 능력을 보여 주고자 했던 게 아닐까 싶을 정도다. 자연은 더 이상 인간을 그리고 난 뒤 남은 면을 보완

뒤러 | **풀밭** | 1503년 뒤러 | **산토끼** | 1502년

하기 위해 들어가는 부수적 요소가 아니다. 오히려 대자연 속에 인간이 속해 있다.

　알브레히트 뒤러Albrecht Dürer의 〈풀밭〉이나 〈산토끼〉에는 아예 사람 흔적이 없다. 자연 자체가 미술의 독립적 대상이다. 〈풀밭〉은 식물도감용으로 사용해도 될 정도로 정교하다. 녹색 계통의 단조로운 색 구성이면서도 명도와 채도를 세련되게 배합하여 각 식물을 선명하게 구분했다. 다양한 선이 교차되기 때문에 자칫 산만하기 쉽상인데, 명암 대비로 안정과 조화를 유지한다. 전체가 어우러진 느낌을 전달하여 하나의 독립적인 작품으로 손색이 없다.

　〈산토끼〉는 그림 속 토끼가 당장이라도 달려 나올 것 같은 현실감을 제공한다. 코를 씰룩댈 때마다 수염이 움직일 것 같다. 또한 털이 한 가닥씩 잡힐 것 같은 질감이 온기를 지닌 생명체의 느낌을 준다. 귀의 잔털과 거칠고 억센 등의 털, 부드러운 솜 같은 배 부위의 털에 이르기까지 대상의 세부적 특징을 정확하게 잡아내는 솜씨가 대단하다. 이 모든 것은 자연에 대한 각별한 애정과 엄밀한 관찰 없이는 불가능하다.

매너리즘, 바로크, 로코코 미술

매너리즘: 왜곡과 과장으로 비튼 미술

16세기는 종교 개혁 바람이 유럽을 휩쓸고 간 시대였다. 종교 개혁은 로마 교회와 교황의 권위에 대한 전면적인 도전이었다. 그 결과 교황의 권위가 흔들리고 교회가 구원의 길을 독점할 수 없게 됨으로써 기독교를 중심으로 한 사회 전반에 영향을 미치게 된다. 매너리즘Mannerism 미술은 서유럽에서 종교 개혁이 한창이던 시기에 피렌체와 로마를 중심으로 르네상스 미술의 전형적인 형식에서 벗어나고자 했던 흐름이다. 종교 개혁과 이에 대응한 가톨릭 개혁이 전개되는 시기와 겹친다는 점에서 직·간접적인 영향을 예상할 수 있다.

먼저 미술 내적인 측면에서는 한 세기 가까이 지배해 온 르네상스 미술의 피로도 축적을 들 수 있다. 매너리즘 미술은 르네상스 미술이 도식처럼 굳어져 가고 있던 상황에 반발하는 성격을 띤다. 투시화법을 통한 무한한 공간감 실현에서 벗어나 밀폐된 공간으로, 엄밀한 인체 비례에서 왜곡된 비례로, 정돈된 구도에서 혼란스러운 구도로 변화한다. 전체적으로 볼 때 사실주의적 요소를 훼손하면서 표현주의적인 요소를 가미하는 방향으로 나아간다.

다음으로 매너리즘 미술은 종교 개혁으로 조성된 사회 분위기를 반영한다. 종교 개혁은 중세의 위계질서를 흔들고, 계층적·민족적 갈등이 맞물리면서 사회를 요동

피오렌티노 | **예수를 십자가에서 내림** | 1521년

치게 했다. 매너리즘 미술의 혼란스러운 구도와 표현 양식은 불투명한 시대적 분위
기와 연관된다. 또한 혼란과 왜곡이 자아내는 신비주의 분위기가 당시 가톨릭 교회
의 이해와 맞물렸다. 종교 개혁파에 맞서서 마리아 숭배, 성찬식 능의 정당성을 회
화적으로 구현하는 역할을 했기 때문이다.

　로소 피오렌티노Rosso Fiorentino의 〈예수를 십자가에서 내림〉은 초기 매너리즘 미술
의 특징인 혼란스러운 구도를 잘 보여 준다. 십자가에서 예수를 끌어내리는 데 각각
다른 동작의 네 사람이 동원되고, 또한 사다리가 서로 다른 방향으로 세 개나 놓여
있어서 매우 산만하다. 맨 위에 있는 두 남자의 망토는 바람에 뒤집혀 있고, 예수의
몸을 제대로 붙잡으라고 소리치는 모습이 오히려 불안감을 증대시킨다. 예수의 몸
을 붙들고 있는 두 남자의 자세도 위태롭기는 마찬가지다. 아래는 아래대로 슬픔에
쓰러지는 성모를 부축하려는 여인들과 두 손으로 얼굴을 파묻고 절규하는 남자 등

폰토르모 | **예수의 시신을 눕힘** | 1528년

전체적으로 화면이 복잡하다. 어디 한군데 눈을 고정할 수 없는 불안함이 그림을 지배한다. 예수로 향하던 중심점이 사라진 상태다.

자코포 다 폰토르모Jacopo da Pontormo의 〈예수의 시신을 눕힘〉은 또 다른 면에서 실험적 성격을 지닌다. 두 남자가 예수를 들고 있고, 뒤쪽으로 성모가 실신하는 모습은 라파엘로의 〈예수의 매장〉(175쪽)과 비슷하다. 라파엘로는 원근법을 적용하고 앞과 뒤의 명도와 채도를 달리하여 안정된 분위기를 연출해 예수로 시선이 집중되도록 유지했다. 하지만 폰토르모는 그림 전체에 비슷한 명도와 채도를 적용해 모든 상황이 나열된 느낌을 줘서 질서가 무너지고 혼란스러워 보인다. 심지어 왼쪽 위의 구름조차도 사람의 머리 바로 위에 떠 있는 느낌이다. 청색·청보라색·분홍색·주황색·붉은색 등 화려한 색채가 눈을 자극한다. 화가가 메시지보다는 색의 유희를 보여 주고 싶어 했다는 느낌이 들 정도로 현실성을 벗어난 인위적인 색채 실험이다.

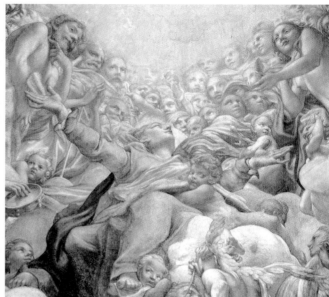

코레조 | **성모 승천** | 1530년

성모 승천 부분

　안토니오 다 코레조Antonio da Correggio의 〈성모 승천〉은 형태상의 실험을 보여 준다. 교회의 둥근 천장을 장식하고 있는 그림인데, 구름과 천사들이 소용돌이 모양을 그리며 점차 하늘로 향한다. 아래에서 천장을 보면 그림을 따라서 함께 하늘로 올라갈 것 같은 느낌이 든다. 르네상스 미술을 대표하는 천장화인 미켈란젤로의 〈천지창조〉는 천장을 이용했을 뿐 정면 벽화 형식이었다. 하지만 코레조는 천장이라는 틀에 맞는 새로운 형식을 개발했다.

　〈성모 승천〉은 밑에서 올려다보는 방식의 단축법과 원근법을 전체적으로 적용하여 위로 빨려 올라가는 듯한 역동성을 부여한다. 감상자들이 성모 승천에 동참하는 듯한 환영을 만들어 낸다. 셀 수 없이 많은 인물이 등장하고 있음에도 불구하고 단축법과 원근법을 적용함으로써 번잡함과 단조로움을 줄였다. 역동적인 구도 실험은 이후 바로크 양식에 영향을 준다. 이 시기에는 교회 천장에 성모 승천의 모습을 자주 담았는데, 성모 숭배를 비판했던 종교 개혁파에게 가톨릭 교회가 회화로 반박한 것이기도 했다.

　파르미자니노Parmigianino의 〈목이 긴 성모〉는 매너리즘 미술의 한 경향인 인체 비

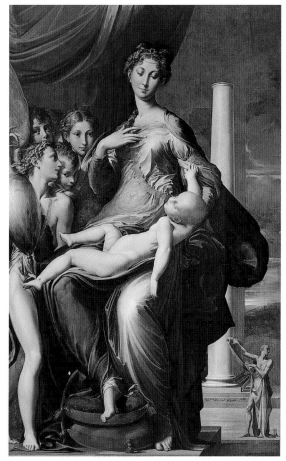

파르미자니노 | **목이 긴 성모** | 1540년경

례 왜곡을 잘 보여 준다. 수적인 비례와 조화에 입각하여 이상적이고 완전한 미를 추구했던 르네상스 미술에 대한 반발이 인체를 늘이는 과장된 표현 방식으로 나타났다. 〈목이 긴 성모〉의 인물들은 머리는 작고, 목은 지나치게 길어서 머리가 얹혀 있는 느낌이다. 성모의 몸과 아기 예수의 몸도 전체적으로 길게 늘어나 있다. 인체의 우아함을 극대화하기 위해 비례의 미가 아닌 변형의 미를 추구한 결과다. 또한 뒤쪽의 기둥은 정체가 불분명하고 밑에 있는 수도자는 너무 작아서 작가가 회화의 합리성에 별로 신경을 쓰지 않았음을 알 수 있다. 르네상스 미술의 핵심 가치였던 사실적인 재현과 합리적인 화면 구성을 의도적으로 무시한 것이다.

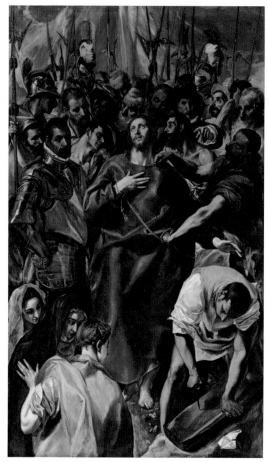

그레코 | **예수의 옷을 벗김** | 1579년

엘 그레코EI Greco는 변형의 미와 환영의 미를 동시에 추구한다. 〈예수의 옷을 벗김〉
은 십자가에 못 박히기 직전에 병사들이 예수의 옷을 벗기려는 장면이다. 파르미자
니노와 마찬가지로 예수의 몸이 길게 늘어나 있다. 그는 대부분의 그림에서 현실성
을 왜곡함으로써 예수의 신비로움을 강조했다. 다른 한편으로는 환영에 가까운 아름
다움을 추구했다. 환영을 강화하는 방식으로 인물의 눈과 색채, 배경 등을 자주 사용
했다.

먼저 〈예수의 옷을 벗김〉에서 볼 수 있듯이 예수의 눈은 세속적인 다른 등장인
물들의 눈과는 달리 몽환적이다. 눈동자는 하늘을 바라보게 하고 동공을 희게 처리

함으로써 현실에서 이미 벗어난 상태임을 표현했다. 다음으로 강렬한 색채를 사용했다. 폰토르모가 파스텔 톤의 연하고 화려한 색으로 색채 실험을 했다면, 그레코는 붉은색·노란색·녹색 등을 다른 색과 섞어 중화시키지 않고 강렬한 원색 그대로 사용함으로써 현실성의 틀을 깨고 감각적인 환영을 연출했다.

마지막으로 기괴한 배경을 통해 몽상적 분위기를 만들어 낸다. 이 그림에서도 뒷배경을 명확히 알아볼 수 없다. 산의 모습이기보다는 하늘로 솟구쳐 오르는 느낌을 추상적으로 표현한 듯하다. 그의 또 다른 대표작인 〈겟세마네의 기도〉에서는 하늘과 바위와 땅이 마치 꿈속에서 소용돌이치듯 섞여 있는 배경을 구사함으로써 몽환적인 분위기를 연출했다. 다른 매너리즘 미술가보다도 더 미술의 심미적인 측면에 주목했던 듯하다.

바로크: 감각적·합리적 역동성의 미술

16세기 후반부터 17세기 전반에 걸쳐 전개된 바로크Baroque 미술은 르네상스 전통에 입각해 매너리즘에 재반발하는 성격을 갖는다. 비례와 조화를 복구하고 현실성을 통해 생동감을 되살린다. 또한 원근법과 명암법으로 사실적 재현이 더 정교해진다. 하지만 르네상스 미술의 복제·반복은 아니다. 감각적 역동성을 통해 격한 운동감과 극적 연출 효과를 추구한다. 또한 빛과 어둠의 극적 대비, 풍부한 질감 대비를 통해 현실성과 함께 선명한 집중점을 보여 준다. 이 과정에서 매너리즘 미술의 영향도 일부 반영된다. 매너리즘의 다양한 형태와 색채 실험 가운데 바로크 미술에 적용가능한 것들을 취사선택하여 활용한다.

종교 개혁과 관련해서, 바로크 미술은 시대적으로 로마 가톨릭과 개신교의 종교분리가 이미 현실화되고 자리 잡은 상태에서의 가톨릭 미술을 대표한다. 가톨릭 교회의 입장에서는 매너리즘 미술의 신비로운 분위기가 주는 매력은 인정하지만, 지나친 왜곡이 예수와 성모의 신성이나 메시지를 약화시키는 점에 대해서는 불만이었다. 그렇기 때문에 현실적 역동성을 통해 신비로움을 표현하는 바로크 미술이 가톨릭 교회의 전적인 지원을 받았다. 바로크 미술은 현란한 기교를 통해 로마 가톨릭 교회의 실추된 자신감을 고취시키고, 또한 극적이면서도 교훈이 담긴 장면을 연출

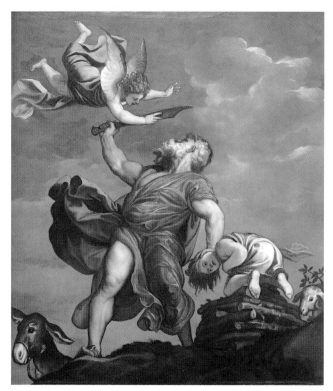

티치아노 | **이삭의 희생** | 1544년

해 가톨릭 교리를 대중적으로 확대하려는 의지를 반영한다.

　미켈란젤로와 티치아노는 르네상스를 대표하는 화가이면서 바로크 미술에 적지 않은 영감을 제공했다. 특히 티치아노는 〈이삭의 희생〉처럼 과격할 성노의 격성석 화면 구성을 자극했다는 점에서 바로크의 선구자라 할 만하다. 라파엘로가 공간에 역동성을 부여하려고 노력했음에도 전반적으로 정적인 느낌을 탈피하지 못했다면, 티치아노는 그림 속의 상황이 벌어지고 있는 현장으로 우리를 직접 초대한다. 〈이삭의 희생〉은 아브라함이 신의 시험에 따라 외아들 이삭을 제물로 바치려는 순간을 담고 있다. 아들의 머리를 잡고 목을 칼로 치려 하자 천사가 급하게 제지한다.

　티치아노는 감상자의 시점을 아브라함의 발밑에 둔다. 코레조의 〈성모 승천〉(188쪽)과 같은 실험적 시도의 반영이다. 하지만 티치아노는 복잡한 요소를 제거하고, 명암 대비와 역동적 동작을 통해 현장성을 극대화한다. 우리의 시선은 아브라함의

카라바조 | **베드로의 순교** | 1601년

발밑에서 죽음을 앞둔 이삭의 얼굴을 거쳐 한껏 휜 아브라함의 몸과 날카로운 칼, 이를 제지하는 천사와 그 너머로 펼쳐진 하늘로 향한다. 또한 감상자와 이삭의 얼굴을 마주하도록 하여 극적인 감정 공유를 실현한다. 아브라함의 젖혀진 몸과 펄럭이는 옷은 격렬한 에너지와 함께 긴박한 현장 분위기를 전달한다. 감상자는 바로 밑에서 이 장면을 직접 보는 듯한 현장감을 제공받는다. 감각적 역동성이라 할 만하다.

미켈란젤로 다 카라바조Michelangelo da Caravaggio는 인체의 사실적 재현과 함께 빛과 어둠의 대비 효과를 끝까지 밀어붙여 바로크 미술의 역동성을 실현했다. 〈베드로의 순교〉는 베드로가 십자가에 거꾸로 매달려 처형되는 장면을 그렸다. 화면 구성 자체가 역동적이다. 거꾸로 매달려 있는 정지된 화면이 아니라 십자가를 막 거꾸로 세우려는 순간을 잡았다. 한 명이 밑에서 등으로 십자가를 밀어 올리고, 두 명이 위에서 잡아 세운다. 몸이 기운 베드로가 고개와 몸을 틀어 우리를 쳐다본다.

베드로의 얼굴과 몸, 다리를 보면 뼈와 근육, 피부를 가진 실제 인간을 재현하기 위해 쏟은 노력을 실감할 수 있다. 무릎과 정강이의 단단한 뼈, 그 위에 근육과 피부가 요동치고 있는 느낌이 그대로 전달된다. 십자가를 세우는 일꾼들의 피부에서 땀이 배어나올 것 같다. 베드로의 얼굴도 섬세한 주름과 표정을 통해 각오와 두려움이 교차되는 감정선을 놓치지 않고 살렸다. 매너리즘 미술의 왜곡된 신체, 표정을 상실한 창백한 얼굴에서 벗어나 신체의 견고함을 복구했다. 하지만 르네상스 미술의 이상화된 조화와 고상함에 머물지 않고, 추하면 추한 대로 있는 사실 그대로를 드러내는 엄밀한 사실주의를 추구했다.

이 그림에서 보여 주는 빛과 어둠의 극적 대비는 더 매력적이다. 극도의 어둠에서 그림이 시작되고, 인물과 사물이 빛을 통해 드러난다. 빛과 어둠을 사용한 연출은 르네상스에서도 시도되었다. 하지만 어둠은 빛을 보완하기 위한 수단일 뿐이었다. 카라바조는 발상을 뒤집어 그림자를 중심으로 한 줄기 빛을 수용한다. 베드로의 발목은 그림자에 가려 아예 보이지 않는다. 베드로의 발을 잡고 있는 인부의 얼굴도 이마와 광대뼈 일부 그리고 코끝만이 빛 속에 드러난다. 어둠 속에서 베드로의 발바닥이 부각되고, 인부의 얼굴도 빛에 드러난 몇 개의 주름만으로 용을 쓰는 표정이 보인다. 어둠을 통해 부분적으로 빛에 드러난 사물이 더 극적인 효과를 만들어 낸다.

페테르 파울 루벤스Peter Paul Rubens는 바로크 초기 미술가들이 르네상스로부터 복구해내고 한발 더 진전시킨 빛과 어둠의 대비, 뒤틀린 신체의 역동성, 사실적 재현과 합리적 공간 구성 등의 요소를 종합적으로 소화하면서 바로크 미술의 꽃을 피운다. 루벤스의 〈십자가에서 내려심〉과 피오렌티노의 〈예수를 십자가에서 내림〉(186쪽)을 비교하면 바로크와 매너리즘의 차이가 뚜렷이 드러난다. 루벤스는 많은 사람을 한 화면에 구겨 넣으면서 발생하는 집중점 상실, 십자가 위에서 아래로 내려오는 과정에서 발생하는 산만함을 빛과 어둠의 대비, 치밀한 구도를 통해 해결했다.

루벤스의 그림에도 세 개의 사다리가 등장하지만 산만하지 않다. 사람으로 가리거나 어둠 속에 있어서 눈을 교란시키지 않는다. 연극에서 조명이 주인공을 비추듯이, 예수의 몸 전체가 빛에 드러나게 하고 다른 사람들을 어둠과 섞이도록 하여 시선의 분산을 방지한다. 천을 이용하여 피오렌티노의 그림처럼 예수의 자세가 옹색하게 흐트러지지 않게 했다. 흰 천이 예수의 배경으로 작용하면서 눈부신 빛의 효과

루벤스 | **십자가에서 내려짐** | 1614년　　　　　　　　베르니니 | **테레사의 황홀경** | 1652년

를 더욱 살려 신비스러움을 배가시킨다. 또한 천을 통해 오른쪽 위에서 왼쪽 아래로 흐르는 사선 구도를 만들어 화면 구성의 단조로움을 벗어나고, 십자가 위와 아래의 장면으로 분리되는 난점도 해결했다.

　조각에도 바로크의 핵심 특징이 그대로 나타난다. 잔 로렌초 베르니니Gian Lorenzo Bernini의 〈테레사의 황홀경〉은 바로크 조각을 상징하는 작품이다. 꿈속에 천사가 나타나 화살로 심장을 찌르는 순간 수녀 테레사가 고통과 함께 황홀감을 경험한 내용을 다루었다. 눈을 감은 채 입을 반쯤 벌리고 있는 그녀의 표정이 무아지경의 상태에서 환희에 가득 차 있음을 보여 준다. 뒤틀린 채 젖혀진 테레사의 몸이 조각에 힘을 불어넣는다. 연극의 한 장면처럼 연출된 동작이다. 물결치듯 흐르는 옷 주름은 바로크 조각의 화려함을 자랑한다. 특히 배경에 하늘로부터 내려오는 빛을 금빛 선으로 형상화하여 바로크 시대의 호화로운 건축을 장식하는 데 부족함이 없도록 했다.

　이탈리아를 중심으로 한 16세기의 감각주의적인 바로크는 17세기 프랑스에서

고전적·합리적 성격이 강화된 바로크로의 변화를 맞이한다. 이탈리아의 바로크는 가톨릭이 지향하는 종교적 메시지를 영웅적 포즈와 격렬하고 화려한 감각주의를 통해 실현했다. 17세기 프랑스 미술에서는 역동성을 유지하되 주제와 형식에서 이성적 요소를 강화하는 경향이 나타난다.

17세기 프랑스 근대 회화의 시조로 불리는 니콜라 푸생Nicolas Poussin이 과도기를 대표한다. 〈사비니 여인의 납치〉를 보면 과도기 변화가 어떻게 일어나고 있는지 알 수 있다. 〈사비니 여인의 납치〉는 대규모 약탈이 벌어지는 장면이다. 초기 로마에서 국가를 키우기 위해 사비니 여성들을 강제로 납치한 이야기다. 우선 바로크 회화의 과장된 몸짓이 두드러진다. 왼편에서 로마 군인들에게 납치당하는 여인들이 몸을 뒤틀면서 저항하는 모습이나, 오른편에서 약탈을 제지하는 사비니인들을 칼로 위협하는 로마 병사의 동작은 영락없는 바로크 회화의 표현 방식이다.

하지만 면밀하게 관찰하면 주제와 표현 방식에서 뚜렷한 차이가 나타난다. 성경 이야기가 아닌, 그리스·로마 이야기라는 점에 주목할 필요가 있다. 그리스·로마는 서양 문화 전통에서 이성을 상징한다. 푸생 자신이 스토아철학과 역사서를 비롯한 그리스·로마 고전에 정통했다. 그리스 철학이 강조한 조화와 절제가 푸생의 회화가 지닌 근본이기도 하다. 그는 미술 주제를 종교적 의식에서 이성적인 방향으로 돌려놓는 데 결정적인 역할을 했다.

표현 방식에서도 중요한 변화가 나타난다. 동작에는 감각적 요소가 여전하지만 몇 가지 점에서 감각적 대비에서 이성적 구성으로 나아가고 있음을 보여 준다. 일단 선명한 색채 대비 등과 같은 감각적 표현을 상당히 절제했다. 인물의 입체성을 살리기 위한 명암 정도만 사용할 뿐 자극적인 대비 효과는 찾기 어렵다. 반면 좌우 대칭이라든가 사물의 형태 등 이지적 요소를 강화했다. 인물 묘사는 마치 그리스 조각의 정형화된 부동성을 보여 주는 듯해서 르네상스 고전주의에 가까운 느낌이다. 고전주의 예술의 명료성과 단순성 및 간결성을 통해 합리적 이성관을 매개하고 있다.

렘브란트 하르먼스 판 레인Rembrandt Harmensz van Rijn의 〈야간 순찰〉은 또 다른 점에서 16세기 바로크 미술의 감각적 묘사와 구별된다. 〈야간 순찰〉은 지역 안전을 위해 조직된 민병대의 집단 초상화다. 18명의 민병대원이 그림을 주문한 주인공이고, 주위는 그림을 꾸미는 가상 인물이다. 렘브란트는 이전 시대 바로크의 격렬한 동작과 확

푸생 | **사비니 여인의 납치** | 1634년

렘브란트 | **야간 순찰** | 1642년

실히 거리를 둔다. 어디 한군데 영웅적인 포즈, 뒤틀린 몸의 꿈틀거림을 찾아볼 수 없다. 성경 속의 이야기나 그리스·로마 신화를 전달하는 데는 격렬한 동작이 걸림돌이 되지 않는다. 하지만 머리에서 가슴, 허리를 거쳐 다리에 이르기까지 과도하게 비튼 동작은 현실에서는 접하기 어렵다는 점에서 사실성을 현격히 약화시킨다. 신화에서 벗어나 현실을 담고자 했던 렘브란트에게 오히려 걸림돌이 되었을 것이다.

그는 몸으로 드러나는 직접적인 역동성 대신에 빛을 통한 간접적인 역동성을 수용하여 더 정교하게 다듬는 방향으로 나아간다. 20여 명이나 되는 많은 사람, 그것도 각기 다른 움직임을 보여 주는 사람들을 한 화면에 표현해야 하기 때문에 기본적으로 역동성을 담게 된다. 요즘 결혼식 사진처럼 부동자세로 있다면 정적인 분위기겠지만, 순찰을 위해 총이나 창을 들고 막 거리로 나가는 순간이라면 역동성은 저절로 보장된다. 문제는 어떻게 이를 혼란과 불안에서 건져내 안정된 분위기 안에 실현할 것인가이다.

렘브란트는 16세기 바로크에서 격한 동작과 강렬한 색으로 감각적 감동을 자극하는 대신, 빛을 통한 연출로 안정적·합리적 분위기 안의 역동성을 실현했다. 이를 위해 기존의 한 줄기 빛에서 벗어나, 서로 다른 명도를 가진 조명을 여러 개 준비했다. 우선 민병대 전체를 지휘하는 중앙의 장교에게 가장 밝고 넓은 조명을 비춘다. 다음은 민병대를 상징하는, 중대의 상징물인 수탉을 허리에 차고 술잔을 든 왼편 여인으로 향한다. 양옆과 뒤로는 순차적으로 조명을 줄이고 어둠을 배치하여 드라마틱하면서도 안정된 효과를 냈다.

로코코: 쾌락과 관능의 미술

17세기 프랑스와 네덜란드 미술의 대표적 흐름이었던 고전적·합리적 바로크 경향은 17세기 후반을 넘어서면서 로코코Rococo 미술이라는 새로운 반발에 부딪힌다. 그렇다고 해서 17세기 미술이 이룩한 성취 모두를 부정한 것은 아니었다. 현세의 삶이라는 큰 방향, 과장된 동작에 대한 절제와 현실 가능한 화면 구성 등은 큰 틀에서 유지된다. 다만 프랑스 로코코 미술에서는 상층 시민 계급과 귀족 중심의 쾌락적·관능적 분위기가 특징적으로 나타난다.

바토 | **키테라 섬으로의 항해** | 1718년

프랑스 로코코 미술의 선구자로 불리는 장 앙투안 바토Jean Antoine Watteau의 〈키테라 섬으로의 항해〉도 귀족적인 삶을 예찬한다. 키테라Cythera는 그리스 반도 남쪽에 있는 자그마한 섬으로 고대에는 미의 신 아프로디테 숭배의 중심지였다. 키테라 섬은 사랑이 이루어지고, 연인을 구하는 사람들이 짝을 찾을 수 있는 곳이었다. 그림은 화사한 옷차림을 한 여러 쌍의 귀족 남녀가 사랑을 찾아 키테라 섬으로 향하는 장면을 담았다.

아프로디테가 성애를 중심으로 한 사랑을 상징한다는 점에서 이 그림은 귀족 남성과 여성들이 쾌락에 대해 기대감을 잔뜩 품은 순간을 표현한다. 대부분의 남녀가 쌍을 이루고 있어서 곧이어 이어질 짜릿한 시간을 예감케 한다. 몇몇 남성은 벌써 팔로 여성의 허리를 끌어당기고 있다. 하늘의 천사들도 이들에게 쾌락의 섬으로 어서 오라며 안내한다.

라투르 | **퐁파두르 부인** | 1755년

　17세기 프랑스가 절대 왕권의 시대였다면 후반기부터는 귀족과 시민 계급의 영향력이 강화되던 시기였다. 미술 양식도 이들의 취향과 필요를 반영하는 방향으로 변화한다. 권위적인 절대 왕정에서 벗어난 신흥 귀족이나 새롭게 부상하는 상층 시민 계급의 취향은 미술 양식에 있어서 한편으로는 향락적이고, 다른 한편으로는 섬세한 분위기를 강화하는 방향으로 작용한다. 왕궁 같은 대규모 건축보다는 귀족과 시민 계급의 집 내부를 꾸밀 수 있는, 화려하면서도 아기자기한 작품을 선호하는 경향이 확대된다.

　모리스 캉탱 드 라투르Maurice Quentin de La Tour도 왕족과 귀족의 화려한 생활을 자주

부세 | **몸단장** | 1742년

캔버스에 담았는데, 초상화 분야에서 두드러진 활동을 했다. 특히 궁정의 초상화를 즐겨 그렸다. 〈퐁파두르 부인〉도 그중의 하나다. 루이 15세의 정부였던 퐁파두르 부인의 모습인데, 한눈에 보기에도 화려한 옷차림을 표현하는 데 중점을 두었다. 인물보다도 치렁치렁하게 걸치고 있는 드레스의 화려함이 시선을 압도한다. 가슴이나 팔의 레이스 장식만이 아니라 옷감 전체를 수놓고 있는 꽃문양에 이르기까지 어디한군데 놓치지 않고 세심한 묘사에 주력했다. 회화적 효과를 희생시켜서라도 옷이나 가구 등의 화려한 모습을 가능한 한 있는 그대로 정확하게 묘사했다.

　프랑수아 부세François Boucher의 〈몸단장〉은 에로틱한 분위기를 풍긴다. 하녀의 도움을 받으며 귀족 부인이 몸단장을 하는 중이다. 스타킹 끈을 매는 설정을 통해 하얀 허벅지를 슬쩍 드러냈다. 뒤편에는 당시 유행하던 동양식 병풍이 서 있다. 부인은

토 | **공원의 연회** | 1717년

몸단장에 정신이 팔려 탁자 위나 바닥이 이러저러한 물건으로 어지러워진 것에는 관심이 없는 듯하다. 부셰는 요염한 여인의 자태를 실어서 귀족이나 상층 시민 계급의 풍속을 표현하는 그림을 즐겨 그렸다. 워낙 감미롭고 화려한 그림에 능해서 라투르의 그림에 등장하는 퐁파두르 부인의 총애를 받기도 했다.

로코코 미술에서 빠질 수 없는 경향이 '페트 갈랑트Fête galante', 즉 우아한 연회 그림이다. 귀족이나 상층 시민 계급 남녀가 야외에서 음악을 즐기거나 춤을 추고, 사랑을 나누는 모습을 밝은 색조에 실어 그리는 경향이다. 이 분야에서 가장 명성을 떨친 화가는 바토다. 〈공원의 연회〉에서는 여러 무리의 귀족 가족이 공원의 숲속에서 여가를 즐기고 있다. 앞쪽에는 당시 유행하는 복장을 입은 남녀가 풀밭에서 대화를 나누며 한가한 시간을 보낸다. 배경을 이루는 나무나 주변 풍경이 상당히 사실성에 근접해 있다. 루이 14세 사후에 왕권이 약화되면서, 귀족들이 엄격한 예절과 형식에서 벗어나 자유롭게 연회를 즐기던 풍속을 그림에 실었다.

당시 신흥 시민 계급과 자유주의적인 귀족들이 가장 선호하던 장르가 여성 나체를 에로틱하게 표현하는 그림이었다. 이 분야에서 부셰는 〈기대 누운 여인〉에서 보

부세 | **기대 누운 여인** | 1752년

이는 탁월한 표현 능력으로 환영을 받았다. 풍만한 육체를 드러낸 여인이 소파에 엎드려 있다. 허리에서 엉덩이를 거쳐 다리로 이어지는 여체의 곡선이 그대로 드러난다. 한쪽 다리를 소파 아래로 내려뜨려 살짝 벌린 포즈를 취하고 있는 것도 화가가 다분히 의도적으로 그림에 성적인 분위기를 불어넣으려는 장치인 듯하다.

소파 팔걸이에 팔을 기댄 포즈나 눈길로 봐서는 그 앞에 남성이 서 있으리라 예상되는 분위기다. 다른 여러 그림에서도 비슷한 포즈를 취하고 있는 여성이 자주 등장하는데 아마 당시 구매자들이 가장 좋아하던 장면인 듯하다. 여성의 벗은 몸을 통해 에로틱한 분위기를 표현하는 그림이 얼마나 성행했는지, 이러한 종류의 그림에 대해 '젖가슴과 궁둥이의 그림'이라는 표현을 사용할 정도였다.

4

근대 미술

18세기 영국 미술
신고전주의 미술
낭만주의 미술

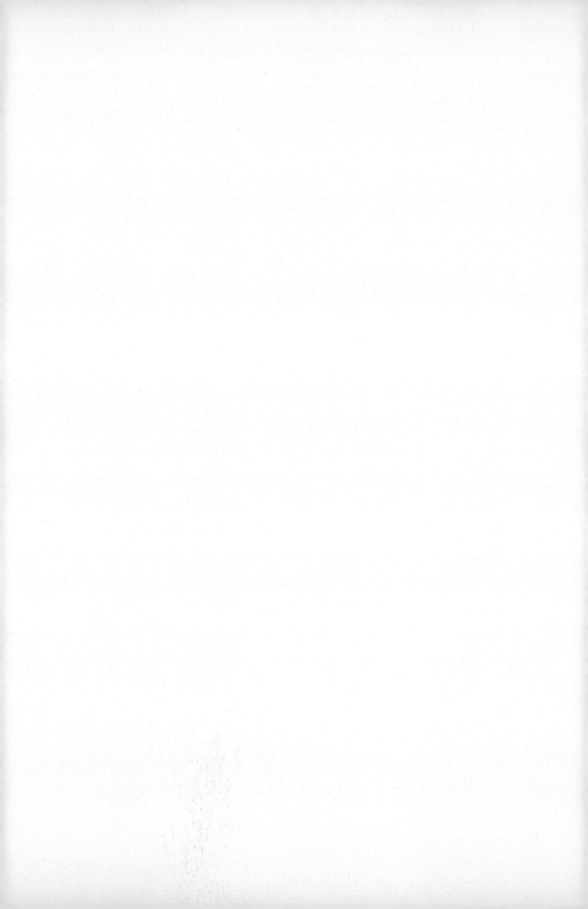

영국에서 근대 미술의 문을 열다

근대 영국의 지배적 사고방식이었던 경험론은 미술계에도 큰 영향을 미쳤다. 예술은 감각이나 상상력과 깊은 연관성을 지닌다. 그런데 합리론은 감각과 상상력을 참된 지식을 얻는 데 부정적·수동적 역할을 하는 것으로 이해했다. 그 결과 합리론자들은 미학에 상대적으로 저조한 관심을 보였다. 하지만 경험론은 감각과 상상력에 특별한 지위를 부여했던 만큼이나 미학에 있어서 새로운 지평을 여는 계기를 제공했다. 이에 따라 미술을 바라보는 시각에 근본적인 발상의 전환이 일어나고, 아름다움 자체를 학문의 대상으로 삼는 미학 탐구가 활성화되었다.

예술의 일차적인 목적은 즐거움이다. 현실의 감각적 즐거움은 직접적인 아름다움에서 온다. 사람들이 아름다운 자연을 보고 감탄하는 것은 거기에 아무런 결함이 없어서가 아니라, 전체적으로 주는 감흥이 있기 때문이다. 그렇기 때문에 실제 회화에서 자연이든 인물이든 이상화된 구도와 형태보다는 있는 그대로의 현실 모습을 직접 반영하려는 노력이 확대된다.

예술의 목적을 개인의 감각적 즐거움에 두는 관점은 아름다움에 대한 절대적 기준을 설정하기 어렵다는 문제의식과 연결되면서 상대적인 아름다움이라는 기준의 가능성을 열었다. 감각과 감정은 개인에게 속하는 면이 강하기 때문에 하나의 기준

이나 규칙을 일괄적으로 적용하기 어렵다. 어떤 사람이 추하다고 느끼는 부분을 다른 사람은 아름답다고 생각할 수 있기에, 기존의 관점으로는 추하다고 여겨질 만한 대상이나 상태를 캔버스에 적극적으로 담아내려는 현상이 나타났다.

경험론 미학이 실제 미술 작품에 가장 특징적인 영향을 준 것은 이른바 '취미론'이라는 발상이다. 창작 과정이나 작품 감상에서 경험적 감각에 기초한 취향이 중요하게 작용하기 시작했다. 이제 화가와 감상자는 사회적으로 규정된 보편적인 미의 기준으로 창작과 감상을 할 필요가 없어졌다. 사회적 목적에 구속받지 않고, 미술을 통한 개인의 즐거움을 실현하며, 개인이 가지고 있는 미적 감각을 발휘하는 장으로 전환되었다는 점에서 근대 미술은 서양 미술사에 중요한 근대적 특징을 제공한다.

신고전주의, 계몽사상을 회화적으로 표현하다

18세기 중반에서 19세기 초반의 프랑스 미술은 점차 로코코 미술이 퇴조하고 과도기를 거쳐 신고전주의 미술로 나아간다. 18세기 유럽을 풍미한 계몽사상이 큰 영향을 미쳤다. 좁은 의미에서 계몽사상은 18세기 프랑스 계몽주의를 중심으로 한다. 프랑스 계몽 철학은 합리론과 경험론 모두를 비판적으로 수용하지만 그중에서도 경험론의 문제의식을 폭넓게 받아들였다. 새로운 과학적 인식 방법을 적용하여 종교와 인간에 대한 계몽, 사회와 정치 체제에 대한 계몽을 주요 방향으로 설정했다. 특히 봉건적 구체제에 대한 비판과 새로운 사회에 대한 열망은 현실에서 공화국에 대한 전망으로 나타났다.

미술 주제와 관련하여, 로코코 미술이 귀족의 일상을 담았다면 신고전주의 미술은 계몽사상의 영향을 받으면서 사회적으로 의미 있는 메시지를 전달하고자 했다. 이를 위해 역사적 장면을 주제로 삼는 경향이 많아졌다. 초기에는 그리스나 로마의 역사 속에서 현재적 의미를 갖는 사건을 통해 교훈을 끌어냈다. 그러다가 프랑스 대혁명 이후 나폴레옹이 유럽에서 패권을 잡자, 점차 나폴레옹 체제를 정당화하는 작품으로 확대된다.

표현 형식에 있어서도 변화가 나타난다. 경험론을 적극적으로 수용한 계몽사상가들은 대부분 미술에 있어서도 외적 대상에 대한 사실적 모방을 강조했다. 자연이

든 인물이든 대상이 가지는 생동감이 그대로 살아나야 한다는 생각이었다. 생동감은 양감과 질감을 생생하게 전달하는 사실적 묘사에서 온다. 사물의 입체적 양감과 묘사 대상의 재질이 실제 경험에 일치하도록 그려져야 한다. 그러기 위해서는 현장에서 직접 관찰하는 것이 미술가에게 가장 중요하다. 인물에 대한 표현력과 구성력도 실제의 상태와 기능에 기준을 두어야 한다. 그 결과 있는 그대로의 인물과 자연 묘사가 활성화된다.

또한 자연이 주는 감흥보다 인체의 사실적 묘사에서 오는 감동에 초점을 두었다. 고대 그리스나 로마의 조각이 보여 주는 골격과 근육, 동작의 정확하고 생생한 묘사력을 회화적으로 구현하려 했다. 이를 위해 엄격하고 균형 잡힌 안정된 구도를 통한 공간의 압축, 강직한 선을 통한 명확한 윤곽, 깊이 있는 명암을 통한 입체성 등을 강조한다.

낭만주의, 개인의 의지와 감정을 드러내다

초기 낭만주의는 정신적으로 충만한 자연 묘사에서 시작됐다. 있는 그대로의 자연의 모습에 충실한 단순 모방에서 벗어나 자연의 풍광을 그리더라도 그 안에 정신성을 담아냈다. 작가의 개성적인 방식으로 자연을 표현한다는 점에서 본격적인 낭만주의를 준비한다. 자연에 담긴 정신성은 여러 측면으로 나타난다.

먼저 영국 철학자 에드먼드 버크Edmund Burke나 독일 철학자 이마누엘 칸트Immanuel Kant가 강조한 숭고의 체험을 통한 미적 체험을 수용한다. 측량하기 어려울 정도로 압도적인 자연의 힘을 묘사함으로써 숭고의 미를 구현한다. 나아가 빛과 색채를 통한 인간과 자연의 정신적 교감도 중요한 방식이다. 적막감이 도는 자연 속에 인간을 배치함으로써 좀 더 적극적으로 정신적 충만함을 표현한다. 상황과 색채가 인간과 어우러져서 풍기는 공간의 분위기야말로 정신을 드러내기에 적합하다고 여겼다. 자연이 단순히 대상이 아니라 인간의 정신 안에서 함께 공명하는 느낌을 살려 낸다.

19세기에 접어들어 전 유럽에 걸쳐 낭만주의 미술이 본격화되었다. 앞서 사물의 객관적인 모습이나 역사적 교훈에 주목했던 신고전주의에서 벗어나 예술가의 주관적 감정이나 정서의 발현이라는 표현적 요소를 강화한다. 교훈보다는 예술가의 개

별적 의지와 자유로운 상상력을 중시하고, 표현 방식에 있어서는 규칙화·규격화된 선보다 강렬한 감정을 표현하기에 적합한 색채에 주목했다.

독일 낭만주의는 초기 낭만주의의 특징인 숭고미, 무한한 자연과 정신의 교감에서 점차 벗어난다. 대신 불안이나 공포, 죽음이라는 내면의 주제를 매개로 개인의 주관적 감정을 자유로운 형식에 담았다. 19세기 영국 낭만주의 미술은 독일과는 다른 표현 방식으로 나타난다. 이성적으로 이상화된 자연이 아니라 감각을 통해 직접 마주하는 실제 자연, 혹은 주관적 성격이 대폭 강화된 풍경을 표현한다. 다른 나라에 비해 늦게까지 고전주의가 우세했던 프랑스에도 점차 낭만주의 물결이 퍼져 나갔다. 독일 낭만주의가 주로 개인의 공포와 고통을 형상화했다면, 프랑스 낭만주의는 사회적으로 형성된 고통의 문제에 더 주목했다. 비참하고 모순에 찬 사회 현실을 드러내는 방식으로 고통을 다뤘다.

18세기 영국 미술

일상 풍경화와 현실 풍자화

17세기까지 영국 미술은 독자적 발전을 보여 주지 못했다. 유럽 대륙의 세련되고 우아한 문화에 경도되어, 이탈리아나 프랑스 대가의 작품을 구입하는 것이 상식처럼 여겨졌다. 18세기에 이르러 영국의 사회경제적 힘이 비약적으로 확대되면서 윌리엄 호가스William Hogarth, 조슈아 레이놀즈Joshua Reynolds, 토머스 게인즈버러Thomas Gainsborough 등 독자적인 영국 미술의 등장을 알리는 화가의 작업이 활성화되기 시작했다.

하지만 당시 영국 미술은 아직까지 이탈리아나 프랑스 바로크 미술의 그늘에서 완전히 벗어나지 못했다. 호가스는 미와 선의 일치라는 전통적 사고의 틀 내에서 작업했고, 레이놀즈는 고전주의적 회화 전통을 기반으로 했다. 그렇지만 많은 한계에도 불구하고 이후 영국 미술의 독자적 특징에 해당하는 맹아들이 내부에서 자라나고 있었다.

근대 경험론 철학의 근원지답게 영국 미술은 현세의 삶을 담는 데 적극적이었다. 일차적으로 신화나 종교에서 벗어나 인간의 모습을 담았다는 점에서 현세적이다. 마치 일상생활의 한순간을 그대로 옮겨 놓은 듯한 장면이 자주 등장한다. 캔버스 어디에서도 신의 자취나 성스러움의 그림자를 찾아보기 어렵다.

게인즈버러 | **앤드루스와 그의 아내** | 1749년

 게인즈버러의 〈앤드루스와 그의 아내〉는 부부가 개와 함께 사냥을 나왔다가 나무 그늘 아래서 쉬고 있는 모습이다. 오른쪽에는 노랗게 익은 곡식이 쌓여 있고, 중간 부분에는 농토가 펼쳐져 있다. 밭과 언덕이 만나는 곳에 양을 키우는 목장도 보인다. 그 너머로 흐릿한 산등성이와 뭉게구름이 보인다. 햇볕이 따뜻하게 비추는 가을 어느 날, 부인과 가볍게 산책 겸해서 나온 사냥인 듯하다. 성스러움이든 정신성이든 특별히 어떤 의미를 부여하지 않은, 현실의 모습 그대로를 옮겨 놓은 그림이다.

 영국 예술가들은 단지 현세적 소재를 다루는 데 머물지 않고 사람들의 입에 오르 내리는 현실 주제와 생생한 문제의식을 회화로 표현하는 데 적극적이었다. 호가스 는 현실의 부조리나 부패상을 감각적으로 구현했다. 그 과정에서 전통적 기준을 넘 어서는 근대적 맹아가 자라났다. 그는 도덕적으로 문란한 사회상을 풍자화를 통해 고발하기도 했다. 특히 귀족의 사치와 향락으로 인한 낭비를 주된 표적으로 삼았다. 연작 방식을 이용해 한 편의 드라마와 같은 장면을 연출하면서 효과를 극대화했다.

 〈결혼 계약〉은 당시 논란이 되던 '유행 결혼'을 그린 연작 중 하나다. 신랑과 신부 가족이 결혼을 위한 사전 계약서를 쓰기 위해 모여 있는 광경이다. 당시 영국의 상류

호가스 | **결혼 계약** | 1745년

사회에서 부와 명예의 맞교환을 전제로 빈번하게 일어났던 정략결혼을 다뤘다. 〈결혼 계약〉은 그 첫 장면으로 결혼 계약이 이루어지는 순간을 그렸다.

오른편의 백작이 신랑 아버지, 맞은편에서 안경을 꺼내 들고 계약서를 확인하는 사람이 부유한 상인인 신부 아버지다. 신부 아버지는 막대한 돈으로 귀족과의 결혼을 성사시켜 신분 상승을 꾀한다. 백작은 가문의 족보를 자랑하지만, 붕대를 감은 한쪽 발과 목발에서 보이듯 몰락한 귀족에 불과하다. 아들의 정략결혼으로 돈을 마련해 창밖으로 보이는 저택을 완성하려 한다. 신랑은 신부에게 등을 돌려 거울만 바라보고, 신부는 손수건을 꼬며 앉아 있어서 둘 사이에 아무런 애정이 없음을 보여준다. 연작의 이후 장면은 당연히 신부 머리 위에 걸린 메두사 그림이 상징하는 그대로 불행으로 치닫는다.

호가스는 자신의 작업을 극작가나 연출가의 수법에 비교하곤 했다. 등장인물의 표정이나 동작·복장·소도구 등을 통해 의미를 전달한다. 몇 가지 점에서 근대를 향한 발걸음도 보인다. 중세 미술이나 바로크 미술이 종교적 이상을 실현해야 할 덕으로 삼았다면, 호가스는 현실 세계에서 나타나는 경제적 사치와 부패한 정치를 표적

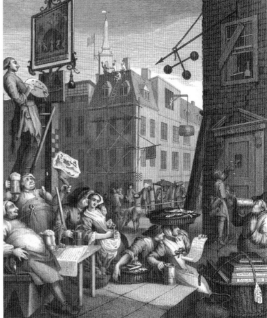

호가스 | **진 거리** | 1751년 호가스 | **맥주 거리** | 1751년

으로 한 풍자화를 선호했다는 점에서 근대적 테마에 가깝다. 또한 구도와 비례의 균형, 극적인 명암 대비 등 기존 미술의 고정 양식에서 벗어나 틀에 얽매이지 않는 자유분방하고 생생한 표현을 중시했다. 이성적 조화를 넘어서 감각적 표현을 추구했다는 점에서도 근대 회화 형식을 개척했다고 볼 수 있다.

호가스가 표현하고자 했던 것이 미술품 구매 능력을 가지고 있는 귀족이나 시민 계급의 일상으로 한정된 것도 아니었다. 도시 골목에서 흔히 볼 수 있는 서민의 일상도 회화 소재로 등장한다. 호가스는 도덕적 타락을 고발하는 데 계층을 가리지 않았다. 〈진 거리〉는 의회의 합의에 의해 규정된 선악의 기준을 회화를 통해 보여 준다. 영국 의회는 18세기 중반에 진 종류의 독한 술을 법령으로 불법화했다. 이 그림은 호가스가 '진 법령'을 지지하면서 그린 판화다.

호가스는 두 개의 그림을 비교해 그렸는데, 〈맥주 거리〉라는 작품에서 사람들이 거리에 나와 맥주를 마시는 모습을 선함의 상징으로 대비시킨다. 〈맥주 거리〉에는 활기차게 일하고, 그림을 그리고, 대화를 나누는 사람들로 가득하다. 건강한 일과 사

터너 | **링컨 대성당** | 1795년

랑, 예술이 꽃핀다. 반대로 〈진 거리〉는 악 그 자체다. 무능함과 추악함이 가득하다. 사람들이 게을러져서 가난에 찌들고, 병들어 죽어가고 있으며 싸움으로 소란스럽다. 심지어 계단에서는 술에 취한 어머니가 사고로 아이를 떨어뜨린다.

18세기 후반기로 가면서 도시 서민의 담담한 일상도 심심치 않게 보인다. 조지프 말로드 윌리엄 터너Joseph Mallord William Turner의 〈링컨 대성당〉을 보면, 제목은 대성당이지만 실제로 우리의 눈길을 끄는 것은 골목의 사람들이다. 아예 대성당은 다른 건물에 가려 윗부분만 살짝 보인다. 전면에는 허름한 건물이 즐비하다. 맨 앞에 온갖 종류의 그릇을 닦고 말리는 사람이 보인다. 건너편 정육점 주인은 따분해 보이고 손님은 상품을 구경하는 중이다. 그 주변으로 마차를 모는 마부, 짐을 나르는 사람, 집수리하는 사람 등이 있다. 동네 뒷골목에서 빠질 수 없는, 여기저기 뛰노는 강아지들도 보인다.

레이놀즈 | **엘리자베스 부인과 자녀** | 1780년

감각적 즐거움의 추구

18세기 영국 미술의 두드러진 특징 중의 하나는 감각적 즐거움의 표현이다. 영국 경험론의 아버지라 불리는 프랜시스 베이컨Francis Bacon은《에세이》에서 이상적인 균형과 비례를 중시하는 고전 미술 전통을 비판하면서 "이런 인물은 화가 이외에 누구도 기쁘게 만들 수 없다."라고 했다. 그는 예술의 목적을 기쁨과 즐거움에 둔다. 미술은 사람들에게 즐거움을 주기에 가치가 있다. 과거의 미술이 이성이 도달한 이상적 형식이나 선과 덕을 작품을 통해 실현하는 데 목적을 두었다면 이제 감정에 직접적인 즐거움을 주는 데 맞추어진다.

레이놀즈는 고전주의 틀 내에서 감각적 즐거움을 표현한다는 점에서 과도기 성격을 갖는다. 그는 인물이나 사물을 있는 그대로가 아니라 이상적인 포즈와 배경을 통해 고전주의 전통을 살리려 했다. 하지만 그 가운데서도 즐거운 감정을 드러내려

게인즈버러 | **개싸움과 양치기 소년들** | 1783년

시도했다.

 〈엘리자베스 부인과 자녀〉를 통해 그의 의도를 쉽게 볼 수 있다. 인물들은 단순히 앉아 있거나 서 있지 않다. 엘리자베스 부인은 신화에 등장하는 여신처럼 이상화된 자태를 풍긴다. 아들도 먼 산을 바라보는 계산된 자세를 취하고 있다. 그가 제작한 대부분의 초상화가 이처럼 전체적으로 장중하며 우아한 분위기를 풍긴다. 남성은 언제나 고귀하고 용감하게, 여성은 우아하고 아름답게 그린다.

 하지만 레이놀즈가 고전주의 형식만 답습한 것은 아니다. 이상적 자세와 구도가 주는 우아함을 전제로 하되, 시각적 즐거움을 가미했다. 그는 특히 어린이의 생생한 표정을 통해 감각적 즐거움을 표현하는 데 능했다. 딸의 생기발랄한 모습은 그림 전체에 생동감을 불어넣으며 시각적 즐거움을 선사한다. 몸과 고개를 살짝 숙인 채 미소 띤 얼굴로 전면을 응시하는 표정이 재미있다. 오빠의 옷깃을 잡고 있는 손도 앙증

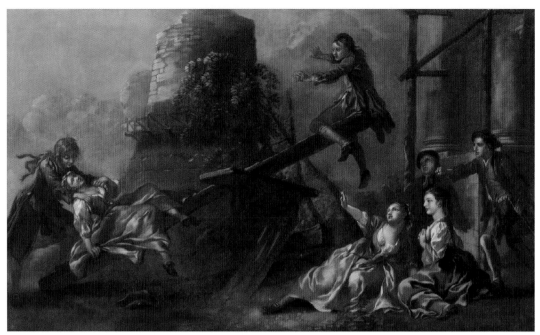

헤이먼 | **시소** | 1742년

맞고, 살짝 치켜뜬 눈이나 장난스럽게 올라간 입꼬리가 감상자를 즐겁게 한다.

이렇듯 18세기 영국 미술이 추구한 즐거움은 먼저 재미있는 상황 설정으로부터 온다. 게인즈버러의 〈개싸움과 양치기 소년들〉도 그러한 즐거움 중 하나다. 양을 지키는 개들끼리 무슨 이유에서인지 싸우는 장면인데, 한 목동이 기겁을 하고 뜯어말리려 한다. 여기까지는 별다른 즐거움의 요소를 찾을 수 없다. 이때 싸움을 말리지 말라며 다른 목동이 뛰어들면서 재미난 상황이 연출된다. 아마도 한창 승기를 잡고 있는 위쪽의 검은 개가 자기 개였던 듯하다. 지극히 대조적인 두 소년의 표정과 동작이 웃음을 짓게 만든다.

프랜시스 헤이먼Francis Hayman의 〈시소〉도 마찬가지다. 두 쌍의 연인이 시소 놀이를 하던 중이다. 왼쪽의 남자가 아마 힘을 좀 쓴 듯하다. 오른쪽 여자는 시소에서 떨어져 땅바닥에 엉덩방아를 찧고 황당한 표정을 짓는다. 남자도 곧 떨어질 듯 위태로운 모습이다. 장난스러운 행위가 만들어 낸 돌발 상황이 보는 사람을 즐겁게 한다.

상황이라는 장치와 무관하게 즐거움을 드러내는 표현도 인기를 끌었다. 행복에

롬니 | **해밀턴 부인** | 1782년

레이놀즈 | **개를 안고 있는 보울 양** | 1775년

찬 표정을 통해 감정의 동화를 만들어 내기도 한다. 조지 롬니ᴳᵉᵒʳᵍᵉ ᴿᵒᵐⁿᵉʸ의 〈해밀턴 부인〉은 특별한 상황 연출이 없다. 다만 아끼는 강아지 한 마리를 안고 있을 뿐이다. 하지만 얼굴에 가득 핀 행복한 표정과 웃음만으로도 이 그림이 걸려 있을 공간을 환하게 만들어 줄 게 틀림없다.

레이놀즈의 〈개를 안고 있는 보울 양〉은 더욱 적극적이다. 조화로운 형식이 주는 감동이 아니라, 강아지에 대한 소녀의 애정을 생생하게 느끼게 해 준다. 두 팔을 둘러 강아지를 꼭 안고 있는 모습, 입가에 살짝 미소를 띤 채 초롱초롱한 눈망울로 정면을 응시하는 모습이 천진난만함과 순진함을 생생하게 전달해서 그림을 보는 사람도 미소 짓게 한다.

빛을 이용한 시각적 즐거움도 한몫을 한다. 조지프 라이트ᴶᵒˢᵉᵖʰ ᵂʳⁱᵍʰᵗ는 인공조명을 통해 시각적 즐거움을 제공하는 것에 특별한 관심을 가졌다. 〈오줌주머니를 가지고 싸우는 소년들〉에서는 두 아이가 오줌주머니를 차지하기 위해 싸운다. 옆구리에 끼고 있는 오줌주머니가 싸움의 발단인데, 영국에서도 우리처럼 오줌주머니에 바람

라이트 | **오줌주머니를 가지고 싸우는 소년들** | 1770년　　　라이트 | **고양이를 치료하는 두 소녀** | 1770년

을 넣어 공으로 이용했던 것 같다. 서로의 귀를 꼬집으면서 빼앗기 위해 애를 쓰는데, 손을 떼어 내려 하지만 쉽지 않은 모양이다. 상당히 아픈 듯 얼굴이 시뻘겋게 변해서 찌푸리고 있는 소년의 표정이 재미있다.

　이 작품은 장면이 주는 재미도 있지만 화가의 의도는 조명을 통한 명암 효과에 있었다. 인공조명을 이용하여 그동안의 회화가 주지 못했던 특별한 시각 경험을 제공한다. 우리는 위에서 아래로, 밖에서 안으로 향하는 자연의 빛에 익숙해 있다. 하지만 그는 아래에서 위로, 안에서 밖으로 향하는 인공조명이 얼마나 색다른 묘미를 줄 수 있는지 잘 알고 있었다. 여기에 두 소년이 싸우는 동작을 통해 즐거움의 효과를 한층 더 끌어올렸다.

　〈고양이를 치료하는 두 소녀〉의 경우도 얼굴 아래에 있는 촛불이나 인광체를 광원으로 삼아 명암의 흐름을 추적한다. 두 소녀가 아픈 고양이를 돌보고 있다. 고양이의 상처 부위를 확인하고 약을 발라 주는 중이다. 탁자 위에는 소녀들이 갖고 놀던 인형이 놓여 있다. 소녀들의 표정에는 아픈 고양이에 대한 안쓰러움과 치료 행위

에 대한 자부심 등이 함께 배어나온다. 조명이 주는 흥미로운 명암 효과에 더해 고양이를 아끼는 어린 두 소녀의 마음까지 고스란히 감상자에게 전해지면서 입가에 미소를 짓게 한다.

우리는 이 그림에서 시각적 즐거움 이외에 다른 어떤 의미 있는 내용이나 조화로운 형식적 비례도 발견할 수 없다. 당시 영국 화가들은 정신적으로 이상화된 작품이 즐거움을 제공할 수 없다고 여겼다. 쾌와 불쾌는 감각과 연결되어 있기 때문에 아름다움도 감각을 통해 얻어질 수 있다는 것이다. 전체적인 비례와 균형을 통해 절대적 미를 중시했던 합리론 미학과 구별된다. 구성미가 필요하기는 하지만 전체 구성의 이상화는 아니다. 사람의 용모나 동작처럼 개별적인 사물의 성질이 미적인 즐거움을 제공한다.

개인의 미적 판단과 취향 중시

풍경화의 활성은 18세기 영국 미술의 가장 두드러진 특징으로, 19세기 영국 풍경화의 황금기를 준비했다. 풍경화의 발전은 미술 역사에서 특별한 의미를 지닌다. 먼저 인위적인 상황 설정이 주는 의미보다는 아름다움 자체에 주목했다는 점이다. 사회적으로 구성원에게 심어 주려는 어떤 목적보다 개인의 감상이 더 중요해진다. 다음으로 이성적 요소보다 감각적 요소가 중시된다는 점이다. 자연은 이성이 아닌 물질적 요소로 가득한 공간이다. 자연을 아름다움의 대상으로 삼았다는 것은 감각적 측면을 부각시켰음을 뜻한다. 그러한 의미에서 18세기에 시작해서 19세기에 만개하는 풍경화의 발전은 경험론의 확대와 긴밀히 연관된다.

게인즈버러는 18세기 영국 풍경화를 대표하는 화가다. 레이놀즈가 초상화에 집중했다면, 게인즈버러는 많은 시간을 야외에서 그림을 그리는 데 보냈다. 특히 한적한 시골 마을을 담은 〈멀리 마을이 보이는 강 풍경〉은 그의 특징을 잘 보여 준다. 강가에 물을 마시러 나온 소와 양 몇 마리가 보인다. 사람들은 풀밭에 한가하게 앉아 노닥거린다. 뭉게구름이 화창한 자연의 정취를 한껏 살린다. 강기슭의 나무 다리 끝에는 강아지 한 마리가 있다. 강 속의 물고기를 보며 컹컹 짖는 중인 듯하다. 짖으면서 웅크린 강아지와 저 멀리 언덕 모퉁이를 돌아 내려오고 있는 사람의 모습이, 마

게인즈버러 | **멀리 마을이 보이는 강 풍경** | 1750년

터너 | **서리가 내린 아침** | 1813년

치 한순간의 모습을 잡아서 우리에게 보여 주는 느낌이다.

이 그림은 자연 풍경을 꾸밈없이 그대로 보여 준다. 이상적인 가공을 어디 한군데에서도 발견할 수 없다. 왼편의 나무는 이상화된 풍경에 흔히 등장하는 울창한 잎이 아닌, 앙상한 가지를 다 드러냈다. 중간에는 밑동이 부러져 쓰러진 나무가 있고, 언덕을 따라서 흉한 속살을 드러낸 땅의 모습도 그대로다.

터너의 〈서리가 내린 아침〉도 비슷한 느낌이다. 어디 한군데 자연의 이상적인 모습을 찾아볼 길이 없다. 울창한 숲도 아니고, 역동성을 실감할 수 있는 바다도 아니고, 정감 넘치는 강도 아니다. 이미 잎이 다 져서 앙상한 가지만 남은 나무 몇 그루가 덜렁 보인다. 그나마 잎이 없어도 나뭇가지만으로 위용을 드러내는 거대한 고목도 아니다. 볼품없이 삐쭉 솟아 있는 외로운 나무 몇 그루일 뿐이다. 다만 서리가 내려 지표면이 희끗희끗한 느낌을 살려 낸 정도다.

이 작품들은 한마디로 풍경화와 관련하여 아름다움의 전형으로 여겨지던 전통적 기준에서 벗어나 있다. 대신 일상의 한구석에서 볼 수 있는 실제의 자연 묘사, 자연이 중심이 되는 화면 배치 등을 담았다. 이는 획일화된 아름다움의 잣대를 부인한다는 점에서 미의 상대성을 향한 문제의식을 보여 준다. 미술에서 보편적·획일적 기준을 인정하지 않고, 개인의 미적 판단과 취향을 중시하는 단계로 넘어가는 중임을 확인할 수 있다.

라이트의 〈저녁의 동굴 풍경〉은 또 다른 면에서 영국 풍경화의 새로운 진전을 보여 준다. 동굴 안에서 밖을 바라본 광경이다. 저녁이 되어 저 멀리에서 항구로 돌아오는 배들이 작은 점처럼 흐릿하게 표시되어 있다. 화면의 대부분은 동굴 속의 바위로 가득 차 있다. 동굴 입구로 들어오는 빛에 의해 안으로 갈수록 점점 짙은 그림자를 드리운다. 바위와 물의 질감이나 양감이 생생하게 살아 있어서 화가가 실제 동굴 안에서 그렸거나, 적어도 상당히 오랜 시간 꼼꼼한 관찰과 스케치를 했으리라는 점을 예상할 수 있다.

〈저녁의 동굴 풍경〉은 몇 가지 측면에서 주목할 만하다. 먼저 말 그대로 실제 자연에 대한 엄밀한 경험적 관찰이 두드러져 경험론적 사고의 영향이 상당히 배어나온다. 다음으로 자연의 아름다움에 대한 일반 기준을 넘어선다. 흔히 숲이 보여 주는 녹색의 향연이나 하늘로 광대하게 펼쳐진 자연의 숭고함 등을 아름다움의 기준

라이트 | **저녁의 동굴 풍경** | 1774년

으로 꼽는다. 하지만 이 그림은 음침하기까지 한 동굴 속 광경을 아름다움의 대상으로 삼음으로써 미의 상대성에 대한 문제의식을 보여 준다. 당시 사회적 목적이나 기준에서 벗어났다는 점에서 개인의 미적 판단과 취향을 중심으로 한 취미로서의 미술이 성립할 가능성을 엿볼 수 있다.

취미나 취향은 개인적 차원에서 나타나기에 아름다움의 기준을 상대화하는 역할을 한다. 창작 과정이나 작품 감상에서 경험적 감각에 기초한 취향을 중시함으로써 화가와 감상자는 사회적으로 규정된 보편적인 미의 기준에 따라 창작과 감상을 할 필요가 없게 된다. 이런 경향은 사회적 목적에 구속받지 않고 미술을 통해 개인이 가지고 있는 미적 감각을 발휘하는 장으로 전환된다.

회화에 담은 과학 예찬

18세기 영국은 산업 혁명을 매개로 하여 눈부신 과학 기술의 발달이 두드러진 사

라이트 | **공기 펌프 실험** | 1768년

회 현상으로 나타나는 때였다. 일상적으로는 생활 개선에 기여하는 유용성 여부나 정도가 중요한 가치로 대두되었다. 미술에서도 과학을 통한 유용성 증진을 회화적으로 표현하려는 시도가 나타났다. 특히 라이트는 과학의 눈부신 발전을 회화에 담으려 했고, 이를 통해 과학에 대한 사회적 관심을 확대하고자 했다. 실제로 라이트는 영국의 영향력 있는 과학자와 산업가 모임 구성원들과 지속적으로 교류했다. 유용성을 주는 과학에서 희망을 발견하고, 그림으로 구현했기에 '산업 혁명의 정신을 최초로 표현한 화가'라고 불리기도 한다.

라이트의 〈공기 펌프 실험〉은 과학에서 강조되던 관찰과 실험의 중요성을 상징적으로 보여 준다. 진공 상태의 실험관에서 비둘기가 죽어 간다. 유리로 만들어진 기구 뒤에서 실험을 하는 사람은 과학 교사다. 윗부분에 있는 공기 펌프를 이용하여 기구에 진공 상태를 만들었고 새가 산소 부족으로 몸부림치며 죽어 간다. 성인들은 과학과 기술이 주는 경이로운 힘에 감탄하고 있는 표정이다. 하지만 오른쪽의 아이들은 두려움이 가득하다. 한 아이는 죽어가는 새의 끔찍한 모습을 차마 볼 수 없는

라이트 | **인광체를 관찰하는 연금술사** | 1771년

지 손으로 얼굴을 가렸다.

〈인광체를 관찰하는 연금술사〉도 라이트의 생각을 반영한다. 전면에 실험 중인 연금술사가 있다. 유리로 만들어진 비커 안에서 인광체가 빛을 발하고 있다. 금을 만드는 현자의 돌을 찾던 과정에서 발광체인 인을 발견한 모양이다. 연금술사는 새로운 물질 앞에 경건하게 무릎을 꿇고 있다. 뒤쪽에 조수로 보이는 두 명의 청년이 작업을 하고 있다. 건물은 교회와 같은 분위기를 풍긴다. 엄숙한 아치형 기둥 사이의 창문으로 은은하게 달빛이 비춘다.

연금술을 연구하는 과정에서 많은 새로운 물질이 발견되고 결과적으로 근대 화학의 발전에 큰 기여를 했음은 널리 알려진 사실이다. 그전까지는 연금술사들이 과학자 역할을 했던 셈이다. 라이트는 이 그림을 통해 과학에 대한 경이로움을 넘어서 거의 경배에 가까운 이미지를 표현했다.

신고전주의 미술

캔버스로 옮겨간 그리스 조각상

18세기 중반을 넘기면서 프랑스에서는 로코코 미술에 대한 반발로 신고전주의가 나타났다. 로코코 미술이 귀족과 상층 시민 계급의 호화로운 일상을 밝은 색조에 담았다면, 신고전주의 미술은 교양 있는 중간층 시민 계급의 취향을 반영하면서 교훈적 메시지를 전달한다. 프랑스 대혁명 이후 나폴레옹이 유럽에서 패권을 잡자, 신고전주의는 제정을 뒷받침하는 미술 양식이 된다.

표현 형식에 있어서는 광대한 자연보다 인체의 사실적 묘사와 무게감이 느껴지는 색채를 구사한다. 특히 18세기 중반 폼페이와 헤라클라네움, 파에스툼 등 고대 건축의 발굴과 그리스 문화의 재발견을 계기로 고대에 대한 동경이 풍미하면서 고전주의적 정확성을 강조하기 시작했다. 통일과 조화, 명확한 표현, 형식과 내용의 균형이 중시된다. 이를 위해 균형 잡힌 구도를 통한 공간 압축, 강직한 선을 통한 명확한 윤곽, 명암을 통한 입체성 등을 강조한다.

자크 루이 다비드Jacques-Louis David는 프랑스는 물론 유럽 전체의 신고전주의를 개척한 선구자다. 프랑스 대혁명 이후에는 나폴레옹에게 중용되어 예술적·정치적으로 미술계 최대 권력자로서 화단에 많은 영향을 끼쳤다. 그는 한동안 로마에 머물면서 고대 조각을 연구하여 캔버스 안에 조각처럼 정확하고 입체적인 인물을 묘사하고자

다비드 | **남성 누드** | 1780년

했다.

〈남성 누드〉는 고대 조각의 형태미를 추구한 다비드의 기량을 그대로 보여 준다. 마치 자신이 신체의 근육을 얼마나 정교하고 생동감 있게 잘 묘사하는지를 보여 주고자 그린 것처럼 꿈틀대는 근육과 힘줄 하나까지도 세심하게 신경을 썼다. 묘사 효과를 극대화하고자 몸을 뒤틀어 어깻죽지에서 등을 거쳐 허리로 이어지는 근육이 살아나도록 했다. 세부 근육을 하나도 놓치지 않겠다는 듯이 정밀하다.

무게 중심 역할을 하는 오른팔 쪽으로 근육의 흐름을 잡아서 불안한 자세임에도 전혀 위태로워 보이지 않는다. 목과 팔꿈치의 뼈, 무릎 관절과 발목의 복숭아뼈 등이 명확히 표현되어 있어서 전체적으로 근육 속에 단단한 뼈가 자리 잡고 있으리라는 느낌을 준다. 등허리와 엉덩이 부분에는 깔고 앉은 천의 반사광까지 섬세하게 잡아내고 있어서 실제 인물의 입체성을 생생하게 전달한다.

다비드 | **레카미에 부인의 초상** | 1800년

다비드의 〈레카미에 부인의 초상〉도 그리스·로마 미술의 조형미를 재해석한 작품이다. 그리스 미술은 엄격한 비례의 미, 즉 기하학적 조형성을 통한 안정된 구도를 중시한다. 남자들의 몸은 정형화된 동작과 근육을 강조하고, 여성의 몸은 이상적인 비율과 우아한 동작에 의해 아름다움을 표현하는 방식이다.

이 그림도 안정된 구도는 물론이고 완만한 곡선을 살린 정형화된 자세나 비례와 균형을 중시하는 모습 등이 그리스 여신상을 보는 듯한 느낌이다. 의상도 그리스인이 입던 키톤과 비슷하다. 그리스 조각에서는 키톤의 굴곡을 정밀하게 재현해 사실성과 우아함을 극대화시켰다. 부인의 모습 역시 천 하나로 몸 전체를 두르고 팔을 드러낸 고대풍이다. 의자 아래로 늘어뜨린 옷 주름도 그리스 조각의 맛을 살렸다. 길고 가느다란 램프대도 고전미를 상징한다.

내용 면에서 신고전주의는 사회 구성원이 따라야 할 교훈을 이끌어 낸다. 그림 속의 레카미에 부인도 고결한 정신세계를 가진 여인의 이미지다. 그리스 여신처럼

멩스 | 페르세우스와 안드로메다 | 1776년

우아하고 단아하다. 흰색 드레스로 온몸을 가려서 몸 가운데 고작 팔과 손, 옷 밑으로 발만 약간 보일 뿐이다. 의자에 기댄 채 몸과 다리를 돌리고 있어서 몸으로 접근하는 타인의 시선을 거부한다. 또한 눈도 무표정하게 정면을 응시하고 있어서 육체적 욕망과는 아무런 연관이 없다. 레카미에 부인을 통해 정숙한 여인의 표상을 보여주려는 의도가 읽힌다.

안톤 라파엘 멩스Anton Raphael Mengs는 바로크·로코코에서 고전주의로 향하는 과도기의 독일 미술을 대표한다. 〈페르세우스와 안드로메다〉는 그리스 신화를 모티브로 할 뿐만 아니라 인물 역시 고대 조각상을 옮겨 놓은 듯하다. 페르세우스가 에티오피아 왕녀 안드로메다를 구하는 장면이다. 안드로메다는 바다 괴물로부터 나라를 보호하기 위해 제물로 바쳐져 바위에 묶여 있었다. 페르세우스는 날개 달린 신발을 신고 괴물을 물리친 후 왕의 승낙을 얻어 안드로메다를 아내로 삼았다. 발 아래에 바다 괴물이 죽어 있고, 뒤로는 천마天馬 페가수스가 보인다.

화가는 신화 줄거리보다 인체 묘사에 더 관심이 있었던 듯하다. 그리스 조각상이 그러하듯이 완전히 벌거벗은 몸으로 주인공을 등장시킨다. 마치 그리스의 〈리아체 전사〉 조각상(104쪽)을 보는 듯하다. 한쪽 다리에 무게 중심을 두고 다른 쪽을 이완시킨 자세는 물론이고, 고개를 틀어 살짝 위를 바라보거나 자연스럽게 팔을 내민 동작도 그리스 영웅을 연상시킨다. 잔 근육에 이르기까지 세부를 놓치지 않은 묘사도 그리스 조각 그대로다. 여인의 옷도 비너스 조각에서 자주 만나는, 하늘거리듯이 흘러내리며 인체의 굴곡을 드러내는 역할에 충실하다.

프랑스에서 다비드가 고전주의 방식으로 남성 신체를 표현하는 데 탁월했다면 장 오귀스트 도미니크 앵그르Jean Auguste Dominique Ingres는 여성 신체의 표현에 능했다. 그 역시 그리스 조각을 마주하는 듯한 여성 누드를 즐겨 그렸다. 그는 오랜 기간 이탈리아에 머물면서 고대 조각과 회화, 그리고 르네상스의 거장인 라파엘로의 그림을 연구했다. 앵그르는 스승이었던 다비드에 이어 신고전주의 양식의 중심적 인물이 된다.

앵그르의 작품은 〈샘〉이 가장 널리 알려져 있다. 풍만한 몸을 모두 드러낸 채 항아리를 지고 있는 젊은 여인은 샘의 정령이다. 항아리를 기울여 자연의 근원인 물을 쏟아 낸다. 엄격하고 균형 잡힌 구도와 명확한 윤곽은 그가 왜 신고전주의의 대표

앵그르 | **샘** | 1856년

앵그르 | **오달리스크** | 1814년

화가인지를 보여 준다. 여인의 몸 바로 뒤의 배경을 추켜올린 팔에서 몸을 거쳐 발에 이르기까지 전체적으로 짙은 색으로 처리함으로써 몸의 윤곽이 분명하게 드러나도록 했다. 윤곽선을 그리지 않으면서도 색의 대비를 통해 인체가 확연히 두드러져 보인다. 강인한 근육을 특징으로 하는 남성의 신체와는 달리 부드러운 살결이 주는 질감을 과도하지 않은 명암 처리를 통해 구현했다.

〈샘〉의 여인을 자세히 관찰하면 전체 구도를 잡는 데 얼마나 많은 고심을 했는지 알 수 있다. 다양한 각도를 사용하여 단조로움에서 오는 식상함을 피하려 했다. 한 손을 들어 올리고 무릎을 살짝 구부리는 과정에서 신체의 각 부분이 상이한 각도를 형성하면서도 전체적인 균형을 유지하고 있다. 눈과 가슴 사이의 각도는 좌측으로 좁아지고, 가슴과 대퇴부 사이는 우측으로 좁아진다. 또한 다시 무릎에서 다리 사이는 좌측으로 좁아져 한 인물이 서 있는 자세에서 각도를 몇 차례나 교차시킴으로써 단조로운 시선에서 벗어나도록 했다. 그러면서도 지나친 변화를 자제하여 안정감을 잃지 않는다.

〈오달리스크〉역시 어두운 배경에 밝은 몸을 대비시키는 방식으로 뚜렷한 윤곽 효과를 냈다. 침대에 기대 누운 여인이 풍만한 엉덩이를 보이면서 고개를 돌려 감상자를 응시한다. 팔 사이로 봉긋 솟아오른 유방이 보인다. 누운 자세에서 다리를 살짝 꼬아 올린 자태가 요염함을 증대시킨다. 여인은 당당하고 도발적인 시선으로 감상자를 응시한다. 교태를 부리며 유방과 엉덩이를 드러내더라도 그나마 시선은 부끄러운 듯 다른 방향을 향하던 과거의 경향과는 다르다. 이 역시 신체 노출에 거리낌이 없었던 그리스 조각과 무관하지 않을 것이다.

그리스·로마 문화와 교훈적 주제

신고전주의 미술은 인체 형태만이 아니라 내용 면에서도 그리스·로마를 담고자 했다. 처음에는 신화가 주요 소재였다. 맹스의 〈파리스의 심판〉도 그중의 하나다. 가장 아름다운 여인에게 주는 황금 사과를 놓고 아테나, 헤라, 아프로디테 세 여신이 경쟁한다. 제우스는 그 심판을 트로이 왕자 파리스에게 맡긴다. 아테나는 지혜를, 헤라는 세계의 주권을, 아프로디테는 인간 중에서 가장 아름다운 여자를 각각 약속했

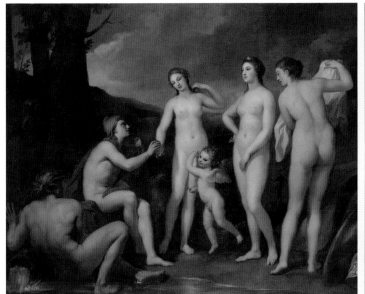

멩스 | **파리스의 심판** | 1757년경

그로 | **루카트의 사포** | 1801년

다. 파리스는 아프로디테를 선택하고, 아프로디테는 스파르타의 헬레네를 그의 여인으로 정한다. 헬레네는 이미 스파르타 왕의 아내였기 때문에 트로이 전쟁의 원인이 된다. 〈파리스의 심판〉은 파리스가 황금 사과를 아프로디테에게 건네는 순간을 담았다. 다른 두 여신은 단단히 기분이 상한 표정이다. 이 그림에서도 세 여신은 저마다 그리스 조각상에서 봤을 법한 자세를 취하고 있다.

점차 신화를 넘어 그리스·로마의 실제 이야기가 등장한다. 프랑스 화가 앙투안 장 그로Antoine-Jean Gros의 〈루카트의 사포〉는 그리스 최초의 여성 시인 사포Sappho의 이야기를 그린 작품이다. 사포는 호메로스와 견줄 만큼 명성이 높았는데, 다른 시인들이 거대한 스케일의 영웅 이야기를 선호했다면, 그녀는 개인의 내적 생활을 아름답게 읊는 것으로 유명했다. 그녀는 시의 여신이라는 이름을 얻은 후, 처녀들을 모아서 소규모 학교를 개설하고 음악·무용·시를 가르치던 중 파온이라는 남자를 사랑하게 된다. 하지만 사랑하는 여인이 있기 때문에 다른 사랑을 받아들일 수 없다는 그의 대답에 괴로워하다 바위산 절벽 위에서 바다로 몸을 던져 자살한다.

사포는 〈유언〉이라는 시에서 "내가 죽는 것은 생에 지친 까닭"에 "더 이상 살 의

루벤스 | **키몬과 페로 부분** | 1630년

그뢰즈 | **키몬과 페로** | 1767년

욕을 잃었고, 이런 상태에선 한 줄의 시도 나오지 않는다."라고 밝혔듯이 그녀의 자살이 단순히 남자에 대한 감정 때문만은 아니다. 시인으로서 자신의 한계에 대한 절망감도 작용한 듯하다. 〈루카트의 사포〉는 우리에게 마치 그리스 비극 작품 한 편을 보는 느낌을 전달한다. 그리스 문화에서 중요한 부분을 차지하는 비극의 정서를 하나의 그림을 통해 보여 준다.

이후 신고전주의 미술은 신화를 넘어 그리스와 로마의 역사 속에서 극적·교훈적 요소를 지닌 작품으로 확대된다. 미술을 통해 현실 사회에 교훈적 메시지를 전달하고자 했다. 장 바티스트 그뢰즈Jean Baptiste Greuze의 〈키몬과 페로〉는 로마 역사서에서 전해 내려오는 극적인 장면을 담고 있다. 페로의 아버지 키몬이 죄를 지어 굶어 죽는 형벌을 선고받는다. 해산한 지 얼마 안 된 딸 페로는 감옥으로 면회를 가서 아사 직전에 있는 처참한 모습의 아버지를 보고 감시자 몰래 젖을 물린다. 이후 부모에 대한 극진한 효가 알려지면서 사면을 허락받게 된다. 신고전주의가 중요하게 여기는 가치라 할 수 있는 시민으로서의 덕목을 보여 준다.

그뢰즈의 〈키몬과 페로〉에서는 뼈만 앙상하게 남은 노인이 처량한 몸짓과 표정으로 젖을 문다. 딸은 혹시라도 감시자가 눈치채지 않을까 경계의 눈길을 멈추지 않으며 긴장된 자세로 몸을 맡긴다. 같은 주제의 루벤스 그림과 비교하면, 적어도 두 그림만 놓고 보면 그뢰즈가 상황과 구도, 인체 표현에서 더 뛰어난 묘사력을 보여 준다. 루벤스 그림은 바로크 미술의 특징이었던 과도한 근육 묘사 때문인지 아사 직전의 노인처럼 보이지 않는다. 이에 비해 그뢰즈는 광대뼈와 갈비뼈, 그리고 무릎 관절 등이 튕겨져 나올 것만 같은 사실성을 보여 준다. 상황이나 구도 역시 그뢰즈가 제한된 시간에 감시를 피해 젖을 먹이려는 긴장된 장면을 연출하고 있다면 루벤스의 경우 긴장감이 별로 느껴지지 않는다. 딸과 아버지의 표정도 마찬가지다. 그뢰즈의 그림에서는 딸의 긴박한 심리와 아버지의 복잡한 심리가 얼굴을 통해 잘 드러난다면 루벤스의 그림에서 두 사람의 표정은 밋밋하기만 하다.

스코틀랜드 화가 개빈 해밀턴Gavin Hamilton의 〈루크레티아의 죽음〉도 주제나 형식에서 엄격한 고전주의 양식을 따른다. 해밀턴은 스스로 로마 주변의 고고학 유적 발굴 작업을 지휘하기도 했다. 그만큼 로마 문화에 대한 관심이 많았고, 교훈적 메시지를 전하는 데도 적극적이었다. 〈루크레티아의 죽음〉은 기원전 6세기 로마의 전설적인

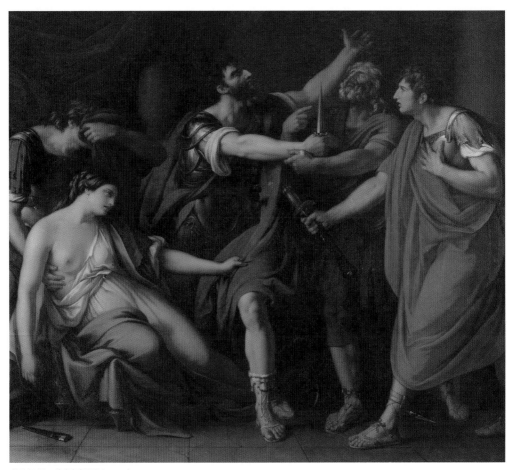

해밀턴 | **루크레티아의 죽음** | 1764년

인물 루크레티아에 얽힌 이야기를 담았다. 그녀는 콜라티누스의 아내였는데, 왕의 아들 섹스투스에게 능욕을 당하자, 남편에게 복수를 부탁하고 자살한다.

그림에서 그녀는 남편의 옷자락을 붙잡은 채 죽어가고 있는데, 이는 자신의 결백과 복수의 심정을 나타낸다. 남편은 부인의 가슴을 파고든 단검을 뽑아 들고 뻔뻔한 얼굴로 변명에 급급한 섹스투스를 향해 복수를 다짐한다. 실제로 권력을 등에 업고 부정한 짓을 저지른 데 항의하여 민중이 함께 들고 일어나 왕과 그 일족을 로마에서 추방했다. 이를 계기로 왕정이 막을 내리고 공화정이 시작되었다.

다비드의 스승이기도 한 조제프 마리 비엥Joseph-Marie Vien의 〈빵을 나누어 주는 아

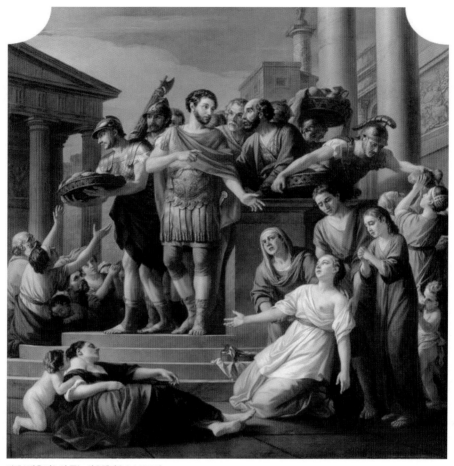

비엥 | **빵을 나누어 주는 아우렐리우스** | 1765년

우렐리우스〉도 로마에 전해 내려오는 이야기를 소재로 삼았다. 로마 제국의 제16대 황제이며 후기 스토아학파의 철학자이기도 한 마르쿠스 아우렐리우스가 언제나 인정이 많고 자비로워 백성을 널리 사랑했다는 점을 일화를 통해 설명한다. 그는 국가 재정이 부족하면 선대 황제로부터 물려받은 황실 창고를 열어서 재정을 보충했다고 한다. 그림은 공공에 대한 헌신의 일환으로 백성의 굶주림을 해결하기 위해 빵을 나누어 주는 장면이다.

다비드의 〈호라티우스 형제의 맹세〉는 신고전주의 시대의 본격 개막을 알리는 작품이다. 로마 제국과 알바 제국은 국가 간 전면전 대신 3명의 전사들로 결투를 벌

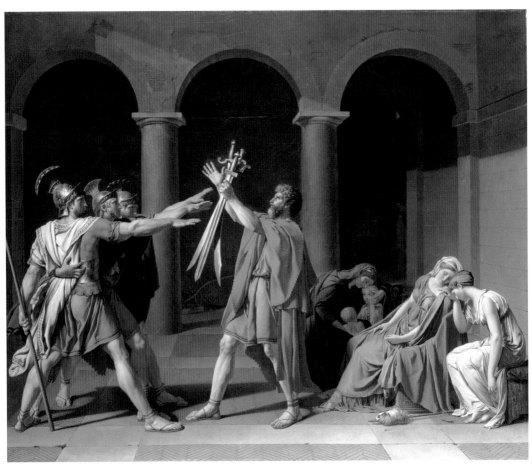

다비드 | **호라티우스 형제의 맹세** | 1784년

일 것을 합의한다. 알바의 큐라티우스 형제에게 도전하기 위해 로마의 호라티우스 세 형제가 결의하는 장면이다. 세 형제가 아버지와 칼을 앞에 두고 죽음을 불사하겠다는 선언을 한다. 오른편으로는 비탄에 잠겨 있는 여인들이 나오는데, 결투를 벌일 두 집안은 사돈 관계여서, 남편이 친정 가족과 결투를 벌이는 비극 앞에 망연자실해 있다. 루이 16세의 요청으로 만들어진 이 작품은 애국적 희생을 메시지로 전달하는 신고전주의 미술의 상징이 되었다. 형식적으로도 로코코 스타일의 아기자기함은 이제 찾아볼 수 없다. 기하학적인 조형성을 통한 안정된 구도, 배경을 통한 깊은 공간감을 실현했다.

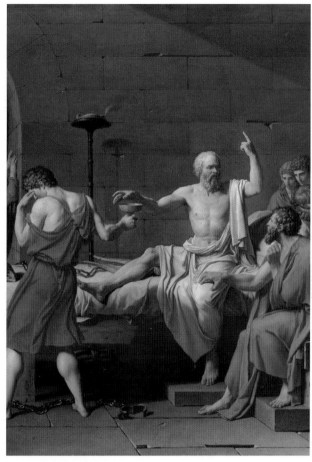

다비드 | **소크라테스의 죽음** 부분 | 1787년

　다비드의 〈소크라테스의 죽음〉도 법의 권위를 강조한다는 점에서 교훈적 메시지를 담고 있다. 소크라테스가 사형 선고를 받고 감옥에서 독배를 마시기 직전의 상황이다. 소크라테스는 잠시 후에 이 세상을 떠날 사람이라고 보기 어려울 정도로 침착하고 열정적인 모습이다. 오히려 주위의 친구나 제자들이 더 이상 그의 모습을 볼 수 없다는 듯이 괴로운 표정 일색이다.

　이 장면은 소크라테스와 관련하여 여러 가지 해석이 가능하지만, 그중의 하나 빼놓을 수 없는 주제가 법에 대한 복종이다. 사형 집행이 있기 전에 그의 친구들이 감옥을 찾아와, 이미 손을 다 써놓았으니 탈출하여 이웃 도시 국가로 망명할 것을 권

그로 | **공화국** | 1794년

다비드 | **마라의 죽음** | 1793년

유했다. 정당하지 못한 법 때문에 억울하게 죽을 필요가 없다고 설득에 설득을 거듭했지만 소크라테스는 결국 죽음을 택했다. 이 대화는 플라톤의 《크리톤》에 나와 있는데, 여기서 "악법도 법이다."라는 소크라테스의 유명한 말이 등장한다.

계몽사상과 선전 미술

신고전주의 화가들은 그리스와 로마의 역사만이 아니라 현실의 정치적 상황을 주제로 설정하기도 했다. 특히 프랑스 대혁명을 전후하여 부상한 계몽사상, 신·자연·인간·이성에 대한 구질서의 사고방식을 비판하고 현실 개혁을 이루고자 한 사상을 회화적으로 실현하는 데 많은 관심을 가졌다. 특히 봉건적 구체제의 비판과 새로운 사회의 열망이 현실에서 공화국에 대한 전망으로 나타났다.

그로의 〈공화국〉은 계몽사상가들의 지향을 직접 담았다. 여러 상징을 통해 공화국의 지향을 나타냈다. 창끝에 매달린 붉은색 프리지아 모자는 자유를 상징한다. 이 모자는 로마 시대에 해방 노예에게 씌워 주던 것으로, 프랑스 대혁명 당시 자코뱅 시민들이 착용했다. 젖가슴을 드러낸 여인은 자식을 위해 젖을 물리는 어머니처럼 구성원들을 보호하는 공화국을 의미한다. 머리에 쓴 투구는 권력을, 오른쪽에 넝쿨로 묶은 막대 다발은 단단히 묶여 있는 막대처럼 하나이자 분리될 수 없는 통일된 공화국을 상징한다. 그 위의 삼각형은 평등을, 여성이 입고 있는 그리스 복장은 이성을 나타낸다.

다비드는 프랑스 대혁명 당시 자코뱅 당원으로서 혁신 측에 가담했다. 〈마라의 죽음〉은 그림을 통해 현실 정치 상황에 대해 발언하고자 했던 다비드의 생각을 그대로 반영했다. 프랑스 대혁명 당시 공포 정치의 최선두에 서 있던 마라의 최후를 그렸다. 혁명에 반대하거나 부정적 입장을 갖고 있던 잔존 왕당파나 지롱드파가 방해하자 혁명을 이끌던 자코뱅파는 혁명 정부를 수립하고 반혁명 용의자 숙청에 나섰다. 급진주의를 혐오했던 코르데라는 여인은 공포 정치의 상징인 마라를 식칼을 이용해 살해한다. 심한 피부병 때문에 욕조에서 업무를 보는 경우가 많았던 마라를 민원인을 가장해 만난 자리에서 죽인 것이다. 그림은 살해 직후의 모습을 담았다. 그런데 마라는 불의의 기습을 당한 시체의 모습이 아니다. 공포와 고통 속에서 죽었을 텐데도 마치 잠을 자는 듯하다. 마라를 순교자로 표현하고자 했던 다비드와 자코

다비드 | **나폴레옹 대관식** | 1807년

뱅파의 의도가 만들어 낸 표정이다.

　신고전주의 화가들은 제정기에 나폴레옹의 치적을 기념하기 위한 대형 작품을 많이 제작했다. 다비드의 유명한 〈나폴레옹 대관식〉도 그중의 하나다. 혁명 이후 공화정에서 군주정으로의 전환을 상징하는 그림이다. 공화정을 추구했던 다비드는 감옥에서 나온 이후 나폴레옹의 열렬한 지지자가 된다. 프랑스 대혁명의 정신을 배반한 나폴레옹은 스스로 황제의 자리에 오르고, 다비드는 대관식을 찬양하는 웅장한 그림을 그려 그에게 선사했다. 나폴레옹이 황제의 관을 쓴 후에 황후가 되는 조세핀에게 관을 씌워 주는 장면이다.

　특히 나폴레옹을 주제로 한 많은 작품을 남긴 화가는 그로다. 그로는 다비드의 수제자이자 신고전주의의 마지막 거장으로 불린다. 〈나폴레옹〉은 전쟁터의 선두에 서서 전투를 진두지휘하고 있는 나폴레옹의 모습을 영웅적으로 그렸다. 한 손에는 국기를, 다른 한 손에는 칼을 움켜쥐고 병사들에게 전진하도록 독려하는 모습이다. 신고전주의 화가들을 비롯하여 당시 적지 않은 지식인들은 나폴레옹을 프랑스 대혁명과 공화주의의 상징으로 이해했다.

그로 | **나폴레옹** | 1796년

그로 | **에일로 전장의 나폴레옹** | 1807년

〈에일로 전장의 나폴레옹〉도 전쟁의 성격을 공화주의 보급으로 정당화하려는 의도를 보인다. 이 그림은 나폴레옹이 1807년 러시아와 프러시아의 연합군을 격파하여 승리를 거둔 장면을 담았다. 중앙에 말을 탄 나폴레옹이 있고 오른편으로 상대편 전사자와 부상자들이 널브러져 있다. 단순히 승리를 자축하는 장면이 아니다. 나폴레옹은 전쟁터를 시찰하며 부상당한 러시아 병사들에 대한 각별한 간호를 지시한다. 말 아래에는 나폴레옹의 조치에 감동한 러시아 장교가 치료받은 팔로 다가가 감사의 마음을 표현하고 있고, 오른편에는 프랑스 병사가 러시아 병사를 부축하는 모습이 보인다. 나폴레옹의 인간미를 부각시킴과 동시에, 침략 전쟁이 아니라 공화주의를 통한 유럽의 해방이라는 주장을 정당화하는 분위기다.

낭만주의 미술

때로 잔잔하고, 때로 격정적인 감정

19세기 유럽은 낭만주의 미술의 전성기를 맞이한다. 신고전주의의 이성을 중심으로 한 사회적 도덕률에서 벗어나 생생한 삶과 직관을 중시하는 방향으로 나아간다. 역사적 의미를 갖는 주제보다는 개인의 감정에 충실해진다. 예술가의 의지나 상상력 등 주관적·표현적 요소를 중시한다. 또한 규칙화·규격화된 선보다 강렬한 감정 표현에 적합한 색채에 주목한다.

신고전주의가 맹위를 떨치던 프랑스에도 점차 낭만주의 물결이 퍼져 나갔다. 테오도르 제리코Théodore Géricault가 선구자라면 외젠 들라크루아Eugène Delacroix는 전성기를 대표한다. 이들은 주로 공포와 고통의 감정을 형상화했다. 독일 낭만주의 화가들이 상대적으로 질병 등에 의한 개인적 죽음에 더 관심을 기울인 편이라면, 제리코와 들라크루아는 비참하고 모순에 찬 사회 현실을 드러내는 방식으로 고통을 다뤘다.

제리코의 〈메두사의 뗏목〉은 프랑스 낭만주의 미술의 새로운 장을 연 작품이다. 1816년 메두사 호가 식민지로 향하던 중 좌초된 사건을 다뤘다. 전체 400여 명 중에 구명정에 탈 250명은 선장이 정하고, 나머지는 뗏목을 만들었다. 뗏목에 탄 사람들은 10여 일 동안 표류하다 구조되었는데 단 15명만 생존했다. 막대한 부를 안겨 주는 식민지 사업을 위해 왕실에 뇌물을 주고 사업권을 따낸 무자격 선장 때문에 일어

제리코 | **메두사의 뗏목** | 1819년

들라크루아 | **키오스 섬의 학살** | 1822년

난 사고다.

바다에는 허술한 뗏목을 날려버릴 듯 집채만 한 파도가 일렁인다. 하늘에는 폭풍우를 쏟아낼 것 같은 먹구름이 밀려온다. 뗏목 가장자리에 시체들이 널브러져 있다. 오른쪽 상단부에는 몇 사람이 옷을 흔들며 소리를 지른다. 수평선 저 멀리 파도 사이로 아주 작고 흐릿하게 배의 돛대가 보인다. 자신들을 구조해 줄 배를 발견한 것이다.

신고전주의 미술은 인간과 자연을 이상화하여 표현했다. 이를 위해 고상한 주제를 다루고, 단순하고 고정된 균형미를 추구했으며, 색채보다 형태를 중시했다. 제리코의 그림은 이러한 신고전주의의 도식성에 도전장을 내민다. 이상적·교훈적 내용보다는 극한 고통을 적나라하게 보여 준다. 감정 표현에 초점을 맞추고 있다는 점에서 낭만주의의 문을 여는 작품으로 꼽힌다. 드디어 자기표현으로서의 미술이 등장한 것이다.

들라크루아는 〈키오스 섬의 학살〉을 출품하여 낭만주의 화가 대열에 합류한다.

들라크루아 | **사르다나팔루스의 죽음** | 1827년

그리스 독립 전쟁 당시 오스만 튀르크인들의 학살과 만행을 소재로 삼았다. 전면에
는 학살당한 주검들과 그 가족들의 격한 슬픔이 표현된다. 오른쪽 하단에는 숨이 끊
어진 엄마의 젖을 찾는 듯 아기가 운다. 왼편으로 학살의 충격에 동공이 풀린 노파
와 피투성이가 되어 빈사 상태에 있는 남성이 보인다. 뒤편에서는 여전히 무자비한
학살이 진행 중이다.

　신고전주의 평론가들은 이 작품에 대해 악인도 영웅도 없이 오로지 전투에 패한
그리스인의 끝없는 절망과 무력감만을 표현했다고 비난했다. 신고전주의의 기준으
로는 그림을 통해 어떤 역사적 교훈을 이끌어내야 했기 때문이다. 들라크루아는 전
쟁의 무질서와 잔인한 폭력이 인간에게 가하는 극도의 공포와 고통 자체를 드러내
고자 했다는 점에서 낭만주의 정신을 따른다.

　낭만주의 미술은 고통에 번민하는 자를 전제로 한다. 하지만 고통과 파괴가 도덕

적 정신의 고양을 목표로 하지는 않는다. 들라크루아의 〈사르다나팔루스의 죽음〉이 그러하다. 이 작품은 기원전 7세기 아시리아 왕인 사르다나팔루스의 처참한 최후를 다뤘다. 왕은 성이 함락될 위기에 처하자 애첩과 애마를 모두 죽이고 자신도 불 속에서 타죽는다. 그림은 광란의 현장을 보여 준다. 중앙에 붉은색 침대가 있고 왕이 기대어 누운 채로 애첩과 애마의 살해 장면을 지켜 보고 있다. 침대 한편에는 아름다운 여인이 이미 시신이 되어 엎드려 있다. 그의 발끝 쪽에서는 한 여인이 칼에 맞아 몸을 비틀면서 죽어가고 있다.

영국 낭만주의 미술에서는 헨리 푸셀리Henry Fuseli나 윌리엄 블레이크William Blake, 윌리엄 터너 등의 작품에서 격한 감정을 자주 만날 수 있다. 푸셀리의 〈맥베스 부인〉은 셰익스피어의 비극《맥베스》의 한 장면을 담았다. 비극의 시작은 자신과 남편의 출세를 위한 맥베스 부인의 욕망이다. 양심의 가책으로 칼 들기를 주저하는 남편에게 "물고기를 먹고 싶어 하면서 다리 적시기를 싫어하는 고양이 같다."고 질책하며 잠든 왕을 살해하도록 시킨다. 이후 맥베스 부인은 눈앞에 나타난 왕의 유령을 보고 공포에 사로잡힌다. 여기에 망명자들이 군대를 모아 진격하자 전쟁터로 나간 맥베스는 죽고, 부인은 자살을 선택한다.

〈맥베스 부인〉은 왕의 유령에 정신이 나간 맥베스 부인의 모습을 묘사했다. 이미 눈은 동공이 열릴 정도로 공포가 가득하고 몸은 광인처럼 허우적거린다. 뒤로는 의사와 하녀의 놀란 모습이 보인다. 부인이 든 불은 "꺼져라, 꺼져라, 잠시 동안의 촛불이여! 인생은 비틀거리는 허황된 그림자, 가련한 배우에 지나지 않는구나."라는 극중 맥베스 대사를 상징하는 듯하다.

블레이크의 〈비방〉도 온몸으로 감정을 토해 낸다. 비방의 양상과 그로 인한 고통을 꿈틀거리는 인체를 통해 표현했다. 벌거벗은 사람을 둘러싸고 수많은 사람이 사정없이 돌을 던진다. 비방은 직접적·육체적 폭력 이상으로 감당할 수 없는 고통 속에 몰아넣는다는 점을 시각적으로 보여 준다. 허리와 목이 뒤로 꺾여 있어서 그 고통의 정도를 짐작하게 한다. 결박당한 몸은 일단 시작된 비방에 대해서는 당사자가 대응하기 어려운 점을 나타낸 듯하다.

터너의 시도는 보다 파격적이다. 자신이 직접 겪은 공포의 감정을 상황을 통해 보여 준다. 〈바다 위의 폭풍〉은 색채를 중심으로 순간적 인상을 담아낸 대표적인 작

푸셀리 | **맥베스 부인** | 1783년

블레이크 | **비방** | 1800년

터너 | **바다 위의 폭풍** | 1842년

품이다. 제목을 보지 않으면 속도감이 느껴지는 추상화 같다. 바다와 하늘, 먹구름이 뒤섞여 구분할 수 없다. 거세게 휘몰아치는 혼돈의 세계로 끌어들일 듯한 흡입력이 느껴진다. 이 그림은 상상의 산물은 아니다. 이 그림의 역동성에 놀란 어느 소설가에게 터너는 이렇게 말했다. "배에 오른 저는 갑판 돛대에 제 몸을 묶어 달라고 어부에게 부탁했죠. 정말 굉장한 폭풍우였습니다. (…) 폭풍우가 제 몸을 감싸 안고 저 자신이 폭풍우의 일부가 되었던 것입니다."

독일 낭만주의의 절정을 보여 주는 화가로는 아르놀트 뵈클린Arnold Böcklin을 꼽는다. 그는 그림에서 개별성·상징성을 대폭 강화한다. 풍경을 매개로 하더라도 개인의 마음속에 숨겨진 공포나 열정 등을 드러낸다. 또한 상상에 기초한 상징적 화면을 통해 인간의 고통을 직접 나타내기도 한다. 특히 죽음을 매개로 염세주의적 분위기를 표현하는 경향이 강하다.

뵈클린의 대표작 〈죽음의 섬〉은 독일 낭만주의의 특징을 잘 보여 준다. 전체 배경

뵈클린 | **죽음의 섬** | 1883년

은 어둡고 침침한 하늘이 맡는다. 섬의 중앙은 짙은 나무로 덮여서 깊이를 알 수 없는 구멍 같다. 작은 배가 으슥한 느낌의 섬으로 서서히 들어간다. 배도 자세히 보면 심상치 않다. 시신을 안치하러 가려는 듯, 하얀 소복을 입은 사람과 하얀 천에 덮인 관이 보인다.

〈죽음의 섬〉은 풍경을 통해 죽음의 메시지를 전한다. 흰옷의 인물, 혹은 관 속의 시신이 우리일 것이다. 살아가는 일상이 죽음과 같은 고통의 연속일 수 있다. 관을 실은 배는 삶에서 끊임없이 겪어야 하는 고통을 보여주는 듯하다. 그러다가 어느 순간 맞닥뜨려야 하는, 결국은 죽어야 한다는 사실을 깨닫는다. 그림 전체를 지배하는 우울함과 음침함은 생에 대한 집착이 허무로 연결될 수밖에 없음을 암시한다. 죽음을 매개로 일상적 공포와 고통이라는 운명을 표현하되, 죽음에 대한 격렬한 부정이

뵈클린 | **페스트** | 1898년

아니라 수용을 통해 일시적 평정에 도달한다.

〈페스트〉는 상상과 상징을 통해 직접 삶의 고통을 드러낸다. 죽음을 상징하는 해골이 무시무시한 모습의 용을 타고 골목을 날아다닌다. 해골이 낫을 휘두르자 사람들이 맥없이 쓰러진다. 불시에 찾아와서 수많은 목숨을 앗아가던 페스트는 공포 그 자체였다. 검은색 해골과 용을 등장시킨 것은 병에 걸리면 온몸이 검게 변해서 흑사병이라 이름 붙인 것을 상징한다. 뵈클린 자신이 극도의 가난에 허덕이면서 부인과 다섯 자녀와 사별한 경험이 죽음에 대한 공포를 형성하는 데 크게 작용했을 것이다.

장엄한 자연의 숭고미

낭만주의 미술이 추구한 감정의 격동은 풍경화에서 역동적 움직임으로 이어진다. 자연의 꿈틀거림을 통해 새로운 시각적 체험을 제공한다. 버크의 '숭고로서의 아름다움'이 미친 영향이라고 할 수 있다. 그는 "고통과 공포가 실제로 해를 미치지 않게 변화되었다면 (…) 일종의 즐거운 공포, 공포로 물든 고요의 일종"이라면서 전통적 미 개념에 도전했다.

그는 호기심을 불러일으킬 놀라운 '숭고' 체험을 중요한 미적 체험으로 강조했다. 숭고 체험은 생존을 위협할 정도의 공포 속에서 탄생한다. 회화적 표현으로는 거대한 규모·거칢·묵직함·단단함·어둠 등으로 나타났다. 공포가 숭고로서의 즐거

루테르부르 | **알프스의 눈사태** | 1803년

움과 미적 체험을 제공할 수 있는 것은 감상자가 느끼는 공포와의 거리 때문이다. 고통이 직접 폭력에 이르지 않고 실제 위험과 관련이 없을 때 감상자는 놀라움과 함께 즐거움을 동반하는 미적 체험을 얻는다.

　필립 제임스 루테르부르Philip James Loutherbourg의 〈알프스의 눈사태〉는 버크의 미학을 잘 실현한다. 알프스 산악 지대에서 일어난 대형 눈사태 장면으로, 눈과 함께 거대한 바위들이 쓸려 내려온다. 지축이 흔들리고 굉음이 산자락을 집어삼킨다. 가공할 산사태에 놀라 허둥지둥 도망가는 사람들이 보인다. 자연이 만들어 낸 공포 앞에서 인간은 미미하고 무력한 존재다. 버크가 강조했듯이 거대한 규모의 재난, 상식을 뛰어넘는 거친 위험의 엄습 등이 자아내는 공포가 더할 나위 없이 잘 나타나 있다. 감상자는 그림과 마주하는 순간 공포에 대한 간접 체험을 통해 등골이 오싹해지는 기분과 함께 일종의 쾌감을 맛본다.

　독일 화가들도 숭고 체험 묘사에 적극적으로 다가선다. 초기 낭만주의 미술의 선

프리드리히 | **빙해** | 1824년

구자인 카스파르 다비트 프리드리히ᴄᵃˢᵖᵃʳ ᴰᵃᵛⁱᵈ ᶠʳⁱᵉᵈʳⁱᶜʰ의 〈빙해〉는 숭고의 미를 체현한
다. 그림은 얼음으로 덮인 바다의 날카로운 이미지를 담았다. 여기저기 얼음과 뒤섞
여 솟아난 암초가 위협적이다. 그 뒤편으로 끝 모를 얼음 바다가 펼쳐진다. 오른쪽
에는 빙산에 걸려 난파된 배가 마치 장난감처럼 구겨져 있다.

　〈빙해〉는 인간을 무력하게 만드는, 무한한 자연의 위력 앞에서 마주하게 되는 숭
고함을 드러낸다. 위력이 측량하기 어려울 정도로 압도적일 때 사물의 형식을 뛰어
넘는 감정을 불러일으키고, 이로부터 정신적 자극을 받는다. 특히 프리드리히는 자
연적 숭고 체험을 담은 그림을 많이 제작했다. 가을·겨울·새벽·안개·월광 등의 정
경을 자연의 위력과 정적감 속에서 표현하여 모방을 뛰어넘는 미적 체험을 제공했

달 | **베수비오 산의 분화** | 1826년

다. 이 그림은 여러 상징을 통해 숭고 체험을 시도했는데, 끝 모를 공간감을 지니는 풍경은 세계, 절벽은 죽음, 난파선은 좌절을 의미한다.

노르웨이 풍경화의 아버지로 불리는 요한 크리스티안 달Johan Christian Dahl의 〈베수비오 산의 분화〉도 화산 분화를 통한 숭고 체험을 표현했다. 앞으로는 붉은 용암이 흐르고 하늘을 삼켜 버릴 듯한 연기가 솟아오른다. 뒤로는 산등성이가 끝없이 펼쳐져 있어서 웅장한 자연을 보여 준다. 전면에 작게 묘사된 사람들은 거대한 용암과 연기에 대비되어 어찌할 수 없는 자연의 위력을 실감케 한다. 달은 프리드리히와 가까운 사이기도 했는데, 태풍과 파도에 휩쓸린 난파선, 번개를 동반한 비가 내리는 들판 등을 장대한 구도에 자주 담아냈다.

프리드리히
석양을 보는 두 사람
1835년

달
바닷가의 엄마와 아이
1840년

빛과 색채를 통한 정신의 교감

낭만주의 풍경화는 자연의 위력적인 모습을 통한 숭고 체험만이 아니라 적막감이 도는 자연 속에 인간을 배치함으로써 정신적 충만함을 표현하려는 경향도 나타난다. 프리드리히나 달에게 중요한 것은 사물의 정확한 형태나 동작이 아니었다. 상황과 색채가 인간과 어우러져서 풍기는 공간의 분위기야말로 정신을 드러내기에 적합하다고 여겼다. 자연이 단순히 대상이 아니라 인간의 정신 안에서 함께 공명하는 느낌을 살려 내는 데 주안점을 두었다.

프리드리히의 〈석양을 보는 두 사람〉은 자연과의 정신적 공명을 담아내려는 하나의 전형적인 시도다. 저 멀리 해는 이미 바닷속에 잠기고 구름에 비친 붉은 노을이 어두워지는 하늘을 잔잔히 물들인다. 검은 실루엣으로 남은 두 사람이 정적 속에서 노을을 응시한다. 주위는 이미 상당히 어두워져 사물의 형체가 분명하지 않다. 노을에 물든 하늘과 이를 세로로 가르는 인물이 우리의 시선을 붙잡는다. 그림을 감상하는 사람도 이 두 사람의 뒤편에서 함께 노을을 바라보는 착각을 불러일으킨다.

프리드리히의 작품에서 감상자에게 등을 돌리고 풍경을 향한 인물은 인생의 고뇌에 직면한 인간을 상징한다. 노을빛이 인간과 자연을 동시에 휘감으면서 하나로 묶어놓는다. 표정은 보이지 않지만, 적어도 노을을 객관적으로 관찰하는 것이 아니라 말없이 자연과 자신의 내면이 교감을 나누는 중임을 느끼게 한다. 그림을 감상하는 사람도 이들의 뒤편에서 그 교감에 참여한다.

달의 〈바닷가의 엄마와 아이〉도 비슷한 방식의 감흥을 제공한다. 하늘에는 해가 구름에 가린 채 점점 바다를 향해 가라앉는 중이다. 하늘과 구름 사이로 어렴풋이 붉은 노을을 드리운다. 아직은 남은 해가 구름을 뚫고 바다의 한 부분을 비춘다. 전면에는 바다를 바라보는 아이와 엄마의 뒷모습이 보이는데, 아이의 손이 가리키는 방향이나 작은 돛단배의 진로로 봐서는 고기잡이 나간 아버지를 기다리는 중인 듯하다.

우리에게 깊은 인상을 주는 것은 자연의 사물과 인간의 구체적 형태나 동작이 아니다. 자연과 인간을 아우르면서 녹아 있는 듯한 빛과 색채의 흐름이 캔버스 전체를 지배한다. 해를 가린 구름조차도 잔잔한 색채가 펼치는 향연의 일부분이다. 소리와 움직임이 멈춘 듯한 분위기가 우리 내면의 움직임을 자극한다. 평화·안정·균형 등 정신적 공감을 불러일으킨다.

터너 | **바다의 어부** | 1796년

 19세기 영국 낭만주의 미술은 독일과는 다른 표현 방식으로 나타났다. 프리드리히 같은 독일 낭만주의 풍경화에 영향을 받으면서도 존 컨스터블John Constable과 터너에 의해 독창적 성격이 강화된다. 이들은 영국의 특색 있는 낭만주의 풍경화를 대표하면서 동시에 둘 사이에도 상이한 특징을 보인다. 컨스터블은 야외 사생을 통해 실제의 자연에서 빛의 변화와 함께 매 순간 다른 모습을 보여 주는 풍경을 담았다. 이성적으로 이상화된 자연이 아니라 감각을 통해 직접 마주하는 실제 자연을 표현했다. 이에 비해 터너는 주관적 성격이 대폭 강화된 풍경화를 시도했다. 풍경의 외형적 사실에 얽매이지 않고 감성적 요소가 강한 빛과 색채를 화면에 도입하여 추상화 느낌의 풍경화를 창조했다.

 빛을 매개로 한 색의 향연은 터너의 풍경화에서도 자주 발견된다. 대신 어둠과 대비되는 빛에서 오는 정신적 충만함과 자연의 위력 앞에서 느끼는 숭고 체험이 경합되는 방식으로 나타난다. 〈바다의 어부〉만 해도 구름을 뚫고 바다를 비추는 달빛

터너 | **의회의 화재** 부분 | 1834년

이 주는 정적인 감흥에 머물지 않는다. 검은 바다에는 작은 배 두 척을 단번에 삼켜 버릴 듯이 거대한 파도가 일렁인다. 돛을 내리고 중심을 잃지 않기 위해 안간힘을 쓰지만, 언제 꺼질지 모르는 배의 외등처럼 위태로운 상태다.

〈의회의 화재〉는 빛의 향연이 위기 상황과 맞물리면서 더욱 극적이고 역동적인 모습을 표현했다. 1834년, 런던 국회의사당에 대화재가 난 광경이다. 하늘을 찌를 듯이 맹렬하게 솟아오르는 불길 속에서 의사당 건물의 첨탑이 여기저기 어른거린다. 거대한 불길이 하늘을 온통 붉게 물들인 것은 물론이고 강물 역시 마치 용광로를 보는 것 같다. 순식간에 도시 전체를 화염으로 뒤덮을 듯 위세가 대단하다.

터너는 국회의사당에 불이 나자 직접 노를 저어가며 템스 강 위에서 정신없이 스케치를 했다고 한다. 직접 관찰에 얼마나 열정적이었는가를 보여 주는 일화다. 하지만 사물의 외형을 그대로 모방하는 관찰이 아니라, 주관적 느낌을 반영하여 역동적인 화면과 색채로 담아냈다. 주관성과 추상성이 강한 작품에 대해 당시의 화가와 비

평가들은 사실성 부족이나 미완성이라는 식으로 비판했다. 하지만 그는 19세기 낭만주의 미술의 색채 중시를 가장 극단적으로 밀고 나간 화가였고, 이후 인상주의 미술의 색채주의에 깊은 영향을 미친다.

낭만주의 회화는 사실 모방을 넘어서는 화가의 개성적 시도를 보여 준다. 사물의 형태 모방은 화가의 상상력과 개성을 담는 데 한계를 지닐 수밖에 없다. 사실성에 가까울수록 동일한 대상이라면 감상자에게 비슷한 느낌을 주기 때문이다. 하지만 빛과 색채는 동일한 대상에 대해서도 화가에 따라 얼마든지 다른 분위기를 만들어 낸다. 때문에 정신적 상상력이 결합될 여지가 넓어진다. 현실의 한계를 넘어서서 신비롭고 환상적인 분위기를 자아내기에도 용이하다. 특정한 형태와 비율, 획일화된 표현 방식에서 벗어나 화가의 상상력과 개성을 중시하는 경향이라는 점에서 빛과 색채는 이후 본격적인 낭만주의 미술을 자극한다.

터너와 함께 영국 낭만주의 풍경화를 대표하는 컨스터블은 다른 방식으로 빛의 향연에 참여한다. 그는 날씨 변화에 따른 빛의 느낌을 살리는 데 관심을 두었다. 또한 시간에 따른 햇빛과 공기의 변화를 반영했다. 시시각각 변화하는 빛과 대기의 색채에 민감했던 파리의 인상주의 화가들이 그에게서 적지 않은 영감을 받은 것은 자연스러운 일이었다.

〈건초 마차〉는 이런 그의 시도를 잘 보여 준다. 오두막 앞의 여울을 건초 마차 한 대가 건너고 있다. 짐칸을 비운 마차에서 덜거덕거리는 소리가 들릴 듯하다. 하늘과 사물에 비추는 햇빛은 날씨를 짐작할 수 있을 정도로 생생하다. 물기를 잔뜩 머금은 나무와 풀의 색은 소나기가 지나고 난 다음의 뜨거운 여름날임을 짐작하게 한다. 또한 농부의 등과 마차 윗면에 비추는 햇살, 수면에 반짝이는 물비늘은 강한 햇빛이 내리쬐는 오후 한때임을 알 수 있게 한다.

특히 마차의 윗면이나 물결, 나아가 잎사귀 하나하나에 이르기까지 빛이 떨어진다. 물감을 섞어서 칠을 하는 방식이 아니라 흰색과 밝은 녹색을 점으로 찍어 표현하여 자연의 색에 가까운 효과를 냈다. 각각의 색을 점처럼 찍어 시각적으로 어울리는 효과를 내는 방식은 이후 프랑스 인상주의 화가들에게 영향을 미친다.

들라크루아는 빛보다는 색에 더 집중한다. 신고전주의가 선과 구도로 이지적 요소를 강화했다면 낭만주의는 색채를 통한 감정 표현에 더 큰 관심을 둔다. 들라크루

컨스터블 | **건초 마차** | 1821년

들라크루아 | **알제리의 여인들** | 1834년

들라크루아 | **착한 사마리아인** | 1849년

아는 원색에 가까운 강렬한 색으로 열정적 감성을 표현했다. 〈알제리의 여인들〉은
선 없이 색만으로 회화를 완성할 수 있다고 믿었던 그의 생각을 반영한다. 인물과
인물의 경계는 물론이고 신체와 의복 등을 선으로 구획하지 않고, 색의 대비와 명암
을 통해 효과적으로 구분한다.

특히 번뜩일 정도로 강렬한 색이 매우 인상적이다. 흑인 여성의 치마는 붉은색과
군청색이 선명하게 대비되고 조끼는 보랏빛이 감돈다. 그 옆의 여인은 노란색 무늬
가 들어간 녹색 치마와 흰색 셔츠의 대비가 뚜렷하다. 화려한 색으로 수놓은 카펫이
나 튀어나올 듯이 생동감 넘치는 붉은색 문도 눈길을 사로잡는다. 앞에서 보았던 〈사
르다나팔루스의 죽음〉(249쪽)도 침대를 중심으로 붉은색 천이 전체를 휘감고 여기
에 노란색·푸른색·흰색 등으로 치장된 인물과 사물을 배치함으로써 전체적으로 색
채의 향연을 펼쳐 보였다.

〈착한 사마리아인〉에서 보여준 시도는 더욱 과감하다. 강도를 만나 쓰러져 있는
나그네를 유대인 제사장 등은 무시했지만, 유대인과 사이가 나쁜 사마리아인이 구
해 주었다는 성경 이야기를 그린 작품이다. 들라크루아는 이야기나 구도보다 색채

푸셀리 | **악몽** | 1791년 룽게 | **아침** | 1808년

실험에 더 관심을 두었다. 붉은색 옷이 강렬하다 못해 캔버스를 뚫고 나올 듯하다. 다른 모든 색은 붉은색이 두드러져 보이도록 배치한 게 아닌가 싶을 정도다. 그가 구사한 강렬한 색과 감성은 낭만주의 미술의 정점을 보여 준다.

창조적 영감과 상상력의 표출

낭만주의 화가들은 감정의 적극적 역할을 상상력과 신비적 상징의 영역으로까지 확장한다. 푸셀리는 합리적 사고를 넘어선 상상의 세계를 회화적으로 구현하는 데 선구적 역할을 한 화가다. 푸셀리의 〈악몽〉에 등장하는 여인은 의식이 멈춘 곳에서 어떤 일이 생기는지를 보여 준다. 한 여인이 수렁처럼 깊은 잠에서 헤어나오지 못하는 사이에 악령이 여인의 몸에 올라탄다. 커튼 뒤로 새로운 악령이 고개를 디밀고 있어서 쉽게 끝날 악몽이 아님을 암시한다.

독일 화가 필리프 오토 룽게Philipp Otto Runge의 〈아침〉은 상징과 신비감을 통해 정신성에 접근한다. 창조적 영감에 기초하여 인위적으로 재구성한 화면으로 정신의 충

블레이크 | **쾌락의 원형** | 1827년

만을 추구한다. 〈아침〉은 인생의 네 시기를 아침·낮·저녁·밤으로 표현한 연작 〈네
개의 시간〉 중 첫 그림이다. 그림은 아래 한가운데 초원에 누워 있는 아기에서 시작
된다. 양옆으로는 천사들이 꽃을 선사하며 탄생을 축하한다. 화면의 배경에는 아침
해가 떠오르는 듯한 광경이 펼쳐진다.

　하늘에서 나팔을 부는 천사라든가 전체 구성은 종교화 분위기를 풍기지만, 세부
로 들어가면 종교화로 치부해 버리기 쉽지 않은 요소들이 있다. 초원의 아기는 언
뜻 예수로 생각하기 십상이지만 별로 설득력이 없다. 지상에 벌거벗고 누워 있는 모
습, 예수 탄생 그림에 등장하는 마리아·요셉·동방 박사 등이 전혀 없다는 점, 인생
의 네 시기를 다룬다는 점을 고려할 때 탄생이라는 기적의 보편적 상징으로서의 아
기로 이해하는 것이 타당하다. 또한 중앙의 여인은 마리아라기보다 생명 탄생의 신
비를 간직하고 있는 여성의 이미지다.

　룽게는 신고전주의적 주제를 거부하고 자신의 느낌과 생각에 기인하는 새로운
미술을 추구했다. 그는 역사를 매개로 한 회화의 시대는 끝났다고 통감하고 주관을
투영한 새로운 인물화와 풍경화를 구상했다. 〈아침〉에서 보이는 형태상의 특징은 여

뵈클린 | **오디세우스와 칼립소** | 1883년

전히 신고전주의 양식에서 자유롭지 않지만, 주제나 표현 방식은 매우 자유롭게 개성을 추구했다. 룽게는 빛의 연상 효과를 이용한 환상적·상징적 인물화와 풍경화를 개척하고자 했다. 이를 위해 그는 기하학적·장식적 구도, 어린아이와 식물 등 상징을 이용하여 주관을 투영했다. 자연의 숭고함을 넘어 본격적으로 상상력과 영감을 회화에 적극 구현했다. 주제와 표현 방식이 더욱 과감해진 주관적 정신성의 표출은 프리드리히와 달 등에 의해 촉발된 낭만주의 미술을 향한 모색을 더욱 확장하는 계기로 작용한다.

블레이크도 상징적·신비적 체험을 바탕으로 합리적 회화 구성을 넘어선다. 〈쾌락의 원형〉은 이러한 특징을 잘 담아냈다. 〈쾌락의 원형〉은 단테의 《신곡》 중에서 제2의 지옥을 표현했다. 제2의 지옥은 애욕의 죄를 지은 자들이 가는 곳이다. 단테는 그 광경을 "죄인들은 충족될 수 없는 욕망의 바람에 무자비하게 휩쓸려 다니며 그들의 일탈에 대한 죗값을 치른다. 영원히 쉬지 않는 태풍은 영혼들을 집어던지고 휘두르고 돌리고 치며 괴롭힌다."라고 묘사했다.

그림을 보면 벌거벗은 남성과 여성의 육체가 회오리바람 속에 뒤섞여 있다. 시작

도 끝도 없는 태풍의 소용돌이는 채찍이 되어 인간을 휘갈긴다. 인간들은 고통을 받으며 현세에서 누린 애욕의 대가를 치른다. 저 영원히 쉬지 않는 태풍의 고리 속에 시저나 안토니우스를 유혹한 클레오파트라와 트로이 전쟁의 원인이 된 미녀 헬레나가 고통의 동반자가 되어 있으리라. 오른쪽에 우뚝 서 있는 존재는 색욕자의 지옥을 관장한다는 반인반수의 얼굴을 한 미노스가 아닐까 싶다. 지옥의 분위기를 묘사하려는 의도 때문인지 전체적으로 어둡고 칙칙하다.

뵈클린의 〈오디세우스와 칼립소〉는 현대 초현실주의 미술이라는 느낌을 받을 정도다. 〈오디세우스와 칼립소〉는 호메로스의 《오디세우스》 내용 가운데 한 장면이다. 트로이 전쟁이 끝난 후 그리스로 돌아가는 길에 오디세우스가 여러 고난을 겪은 이야기는 유명하다. 바다의 요정 칼립소는 난파해 섬으로 떠내려 온 오디세우스에게 먹을 것과 잠자리, 그리고 사랑을 주면서 7년 동안 곁에 둔다. 하지만 시간이 흐를수록 고향이 그리워진 오디세우스는 자주 망망대해를 바라보며 눈물로 뺨을 적신다. 오디세우스를 돌려보내라는 제우스의 명령도 있고, 그녀 역시 고향으로 돌아가고 싶은 오디세우스의 결심이 얼마나 확고한지 잘 알기에 그를 떠나보낸다.

그림은 고향을 향한 그리움에 젖어 있는 오디세우스와 이를 숨어서 바라보는 칼립소의 가슴 저린 모습을 대조시킨다. 신고전주의 화가라면 오디세우스의 영웅적 모습과 칼립소의 아름다운 자태를 부각시키려 했을 것이다. 하지만 뵈클린은 둘의 감정에 초점을 맞춘다. 고향을 향한 하염없는 그리움을 갯바위처럼 온몸이 굳어버린 오디세우스의 모습을 통해 보여 준다. 검은 바위의 일부인 듯한 그에 비해 칼립소는 밝은 빛에 노출시켰다. 칼립소가 앉아 있는 강렬한 붉은색 천은 꺼지지 않고 타오르는 정열적 사랑을 상징한다. 그 대비만큼이나 둘의 마음이 서로 다른 방향을 향한다. 바위 동굴은 뻥 뚫린 그녀의 마음을 상징하는 듯하다. 그리움과 걱정, 사랑과 비탄의 감정이 교차하는 순간을 상징과 색을 통해 실현했다.

5

현대 미술

주관성과 상대성을 통해 현대 미술의 장을 열다

현대 미술은 직관을 매개로 하면서 주관성을 중시하는 경향이 보다 전면화된다. 그 신호탄을 쏘아 올린 것은 인상주의 미술이었다. 인상주의 미술은 화가 개인이 특정 시공간에서 느낀 개별 사물의 부분적·표면적 인상만을 받아들여 묘사한다. 주관적 인상은 여러 방면으로 나타난다. 먼저 동일한 사물에 대해 화가마다 다르게 느끼는 인상을 표현한다. 또한 시시각각 변하며 자연이나 도시의 사물에 내리쬐는 자연의 빛에 대한 인상을 반영한다.

입체주의 미술은 더 나아가 사물의 형태조차도 화가가 인위적으로 분해하는 방식으로 접근한다. 빛은 직진하기 때문에 현실에서는 사물의 한 면만을 볼 수 있다. 하지만 입체주의 미술은 평면의 캔버스에 정면과 측면, 심지에 후면에 이르는 다양한 시점을 동시에 보여 주기 위해 대상의 형태를 왜곡한다.

이후 형태와 색 분해를 더욱 극단적으로 밀고 나가 대상을 최소한의 형태로 압축하는 신조형주의 미술이 시도된다. 몇 개의 수평선과 수직선, 크고 작은 평면 등 제한된 목록의 조합으로 작품을 완성한다. 사물의 외면을 구성하는 복잡한 요소를 모두 제거하고 최대한 단순화한 색면과 색채를 배치함으로써 의미를 만들어 낸다. 러시아 구성주의 미술은 이를 더 극단으로 밀어붙인다. 면을 구획하는 선조차 사라지

고 한두 개의 단색 도형으로 압축된다.

　표현주의 미술은 대공황과 세계대전으로 얼룩진 20세기 초중반의 암울한 사회를 배경으로 개인의 불안이나 공포와 같은 주관적 감정을 강렬한 색채를 통해 그려낸다. 이로써 예술은 객관적 본질의 묘사가 아니라 직관의 표현이라는 점을 분명히 한다.

　또한 내적인 직관과 정신 자체를 부각시키는 과정에서 사물의 형태를 완전히 제거하는 방향으로 추상표현주의 미술이 유행한다. 캔버스에서 사물이나 인간의 형태를 제거한다는 점에서 '앵포르멜Informel'이라고도 한다. 형태를 제거함으로써 사회적·정신적 불안에서 벗어나 순수한 정신과 미술의 본질에 접근할 수 있다는 생각이다.

　형태 없는 색면과 색띠, 혹은 색을 칠하는 행위에 집중하던 수십 년간의 추상표현주의 경향에 반발하면서 최근에는 형태를 복원하는 신표현주의 미술이 생겨났다. 신표현주의는 대상의 반영과는 거리를 두고, 사물의 객관적 형태나 사회적·서사적 의미에서 벗어나는 방법을 신체 왜곡에서 발견한다. 신체 이전의 물질이나 감각 상태로의 환원, 적나라한 노출을 통한 역설적인 탈피, 거꾸로 그리는 도발 등의 방식으로 표현적 요소를 강화한다.

미술과 사회의 간극을 좁히다

　사실주의 미술은 사물과 일상생활의 한 단면을 있는 그대로 생생하게 드러내는 방식으로 근대의 구태의연한 계통에서 벗어난다. 지극히 사소해 보이는 일상을 통해 고상하고 우아하며 교훈적이어야 한다는 근대의 지배적인 미 개념을 탈피한다. 일상의 변화무쌍하고 우연으로 가득 찬 현실은 확실히 정형화된 정신과 표현을 넘어서는 힘을 제공한다.

　미래주의 미술은 현대의 일상 가운데 산업화·기계화라는 한 단면에 주목했다. 당시 유럽과 미국을 풍미하던 실증주의·실용주의 사고방식은 맹렬하게 확대되던 자본주의 산업화와 기계 문명과 친근하다는 점에서 미래주의 미술의 등장을 자극했다. 기존 예술을 '과거주의'라고 반대하고 현대 물질문명에 어울리는 새롭고 역동적인 아름다움을 추구한다. 기계가 지닌 차가운 아름다움을 조형 예술의 주제로 삼았

는데, 특히 기계 문명이 만들어 내는 역동성과 속도를 형상화하는 데 적극적이었다.

사실주의에 기초하되 사소한 일상의 단면을 넘어 사회적 억압이나 부조리에 대한 저항 정신을 담은 비판적 리얼리즘도 뚜렷한 경향을 형성한다. 무엇보다도 자본주의가 초래한 착취 현실을 사회적 약자의 시선에 기초하여 묘사한다.

비판적 리얼리즘이 암울한 현실을 폭로함으로써 변화의 필요성을 역설한다면 러시아 추상주의나 구성주의 미술은 희망찬 미래를 상징적으로 제시함으로써 저항 정신을 표현한다. 새 술은 새 부대에 담아야 한다는 정신에 걸맞게 파격적인 추상의 길을 걷는다. 한편 사회주의 리얼리즘은 전통적인 사실주의 기법 위에 사회주의 이념을 결합시키는 방식으로 일종의 체제 선전을 위한 그림의 성격을 띤다. 영웅적인 소비에트 인물을 묘사하고, 사회주의의 미래를 밝게 그려 내는 데 초점을 맞춘다.

의식을 넘어 해체의 길을 열다

근대 정신을 상징하는 이성에 대한 비판을 넘어 아예 그 기반인 의식이나 자유 의지 자체에 회의적 시선을 보내는 방향으로 현대 미술의 몇몇 경향이 생겨난다. 무의식 세계를 파고드는 초현실주의 미술도 그중 하나다. 과거의 미술이 의식 작용을 바탕으로 이루어졌다면, 초현실주의는 창작 행위에서 무의식의 역할을 중시한다.

예술의 고유함은 예술가와 예술 작품의 관계에서 성취되는데, 예술 작품이 예술가의 내면에서 비롯된다는 점에서 예술 작품은 정신 분석적 해석을 필수적으로 요구받는다. 기본적으로 작품을 예술가의 무의식 안에 있는 소망과 갈등의 표출이라고 본다. 미술은 소망을 좌절시키는 현실과 소망을 충족시키는 환상 사이의 중간을 표현한다.

초현실주의는 내면에 억압된 욕망과 꿈, 잠재의식을 자유롭게 표현하는 작업을 주요 방향으로 삼는다. 이성의 영향으로부터 벗어나고 심미적이거나 도덕적 영향도 철저히 배제한다. 실제의 회화적 표현에서는 꿈이나 작가 자신이 겪는 정신적 갈등을 통해 직접적으로 무의식 세계를 드러낸다. 혹은 일상에서 접할 수 없는 환상적 시간과 공간을 통해 무의식 세계를 유영하는 경험을 제공한다. 나아가 무의식 요소를 상징과 기호를 통해 묘사하기도 한다.

초현실주의가 무의식의 방식으로 예술 주체에 대해 회의의 눈길을 보냈다면, 레디메이드 미술은 보다 강하게 주체의 권위를 흔든다. 화가의 창조적 작업과는 무관해 보이는 기성품이 공간만 바꾸어 예술의 자리를 넘본다. 기존 사회에서 상업적·기계적으로 만들어진 대량 생산물을 직접 사용하는 레디메이드 미술은 전통적인 창작의 의미와 예술 주체의 권위를 허물어뜨린다. 더 이상 누구의 창작인가는 중요한 문제가 되지 못한다.

　팝 아트도 미술의 진지함이나 고상함에 도전장을 내민다는 점에서 레디메이드 미술과 친근하다. 주체의 소멸에서 한발 더 나아가 내용적 목적과 서사 구조를 해체함으로써 '내용'이라는 강박 관념에서 표현 형식을 해방시킨다. 팝 아트는 만화·광고 등 대중성을 획득한 이미지를 사용해 대중문화의 한 단면을 그려 낸다. 복제의 상징인 사진을 적극적으로 활용하는 것은 물론 한 작품 안에서 다양한 복제 이미지를 구현한다. 복제물을 적극적으로 사용하면서 작품의 원본성도 회의 대상이 된다. 무게감이 있는 거대 서사의 내용이 사라진 자리에는 가볍고 지엽적인 소재가 자리 잡는다. 현대 사회의 대량 생산 및 대량 소비 양상과 그 산물이 작품으로 연결됨으로써 예술의 독자적인 의미가 희박해진다.

인상주의 미술

사물에 대한 주관적 인상

인상주의 미술은 근대와 현대의 경계선에서 나타난 경향이다. 근대적 사고방식과 미의식을 규정짓는 가장 중요한 기준은 합리적 이성이었다. 인간의 사고와 행위가 도달해야 할 목표는 결국 이성의 절대화와 합리성에 기초한 계몽주의였다. 정도의 차이는 있지만 신고전주의나 낭만주의 미술도 큰 틀에서는 이러한 신념에서 벗어나지 않았다.

하지만 19세기 후반에 접어들면서 인간의 삶이 합리적·과학적 사고방식으로는 접근하기 어렵고 오히려 은폐된다는 문제의식이 나타난다. 삶이란 항상 역동적으로 변하기 때문에, 고정된 사물이나 현상을 대상으로 하는 이성적 사고로는 이해하기 어렵다는 것이다. 따라서 삶의 의의·가치·본질은 체험이나 직관에 연관된 의지에 기초할 때 파악 가능하며, 이를 통해 규명된 충실한 삶 속에서 인간의 궁극적인 가치를 실현할 수 있다고 보았다.

감각이나 의식이 현실에 대해 단순화된 인상만 인지할 뿐이라는 생각이 인상주의 미술의 기반이 된다. 인상주의 미술은 개별 사물의 부분적·표면적 인상만을 받아들인다. 그러므로 화가에게 창작은 자신이 획득한 순간적·일회적 인상을 캔버스에 실현하는 과정이다. 그 인상이 주관적 표상과 분리될 수 없는 이상 화가는 특정

모네 | **인상, 해돋이** | 1873년

한 순간에 갖는 감정과 직관을 작품에 실현한다.

　클로드 모네Claude Monet의 〈인상, 해돋이〉는 인상주의라는 표현을 만들어 내는 계기가 된 만큼 그 특징을 가장 잘 보여 준다. 작은 배가 실루엣을 통해서나마 최소한의 형체를 알아볼 수 있을 정도다. 나머지는 어느 것 하나도 명확하게 자신의 모습을 드러내지 않고, 사물과 사물 사이의 경계도 거의 무너진 상태다. 멀리 붉은 해가 떠오르고 물에 그림자를 드리운다. 하늘에도 온통 붉은빛이 퍼진다.

　육지는 거뭇거뭇한 흔적과 몇 개의 선 같은 것만 희미하게 보일 뿐 도무지 무엇이 있는지 알 수가 없다. 하지만 그 어떤 그림보다도 안개가 짙게 낀 강가를 배경으로 해가 떠오르는 인상을 실감나게 표현했다. 하늘과 땅과 물은 서로 스며들고 떠오르는 해의 붉은빛은 사방팔방으로 섞이듯 퍼지기 마련이다. 매일 뜨는 해지만 날씨와 대기의 상태, 나아가서는 화가 개인의 감정 등이 결합되면서 일회적 인상을

모네 | **안개 속에 솟는 태양** | 1904년

부여한다.

　모네의 〈안개 속에 솟는 태양〉도 주관적 시간·공간 개념에 의한 대상 인식을 상징적으로 보여 준다. 〈안개 속에 솟는 태양〉은 영국 런던의 템스 강을 배경으로 태양 광선에 시시각각 노출되는 국회의사당 모습을 담은 연작 중의 하나다. 모네는 동일한 대상이 해가 뜨는 아침부터 한낮, 해질녘 풍경에 이르기까지 다양한 시간 속에서 어떻게 다른 인상을 주는지를 탐구했다.

　그림을 보면 짙은 안개를 뚫고 태양이 떠오른다. 사물에 대한 분별이 어렵다. 붉은색과 검푸른색 계통을 무질서하게 배치해 놓은 느낌이다. 하지만 주관적 시공간 개념을 전제할 때 사물 간의 경계와 거리 등의 조합이 이루어지고, 인식에 있어서 객관 세계가 형성된다. 이로써 객관이 주관을 이미 자체 내에 포함하게 된다.

　밤과 아침의 경계가 주는 인상을 빛의 효과를 통해 실현하는 과정에서 사물에 대

반 고흐 | **별이 빛나는 밤** | 1889년

한 주관적 변형이 일어난다. 상당 부분 생략된 표현으로 대신하고 있지만 오히려 그렇기 때문에 새벽의 정취가 한껏 살아난다. 사물의 일부 특징을 주관적 인상을 통해 받아들이고 회화적으로 표현하는 과정에서도 화가의 독창성이 발휘되어 나타난다. 인상주의라는 개념도 이러한 특징에서 연유한다.

빈센트 반 고흐Vincent Van Gogh의 〈별이 빛나는 밤〉에서는 보다 적극적으로 화가의 주관적 인상을 통해 대상이 변형된다. 밤하늘의 달과 별이 소용돌이치는 급류처럼 서로 얽히고설키면서 횡으로 흐른다. 나무와 산 아래 집들은 수직으로 솟구치며 별의 흐름과 만난다. 반 고흐는 짧게 끊어진 수많은 선을 촘촘하게 배열하는 방식의

모네 | **양산을 든 여인** | 1875년

붓 터치를 통해 역동적으로 출렁이는 하늘과 대지를 묘사했다. 실제의 자연이 그렇게 생겼는가는 중요하지 않다. 특정한 시간과 공간에서 화가가 빛의 흐름을 어떻게 느꼈는가가 더 중요하다.

밤이나 새벽, 저녁처럼 사물의 경계가 흐릿해지는 시간에만 주관적 인상이 작용하는 것은 아니다. 햇볕이 내리쬐는 한낮에도 대상의 명확성보다는 주관적 인상이 효과를 발휘하는 경우가 많다. 모네의 〈양산을 든 여인〉를 보면 여인이 하늘이나 구름과 겹쳐 보인다. 햇볕의 품 안에서 팔과 몸은 구분이 어려울 정도로 하나의 덩어리를 형성하고 있다. 나아가 모자와 구름의 끄트머리가 닿아 있는 듯하고, 드레스

르누아르 | **사마리 부인의 초상** | 1877년

르누아르 | **사마리 부인의 초상** | 1878년

뒤편으로도 구름 한 자락이 걸쳐져 있다.

사물에 대한 주관적 인상이 시간에 구애받지 않는 이유는, 인상주의 화가들이 보기에 예술이 대상을 넘어 주관적 직관에 의존하기 때문이다. 예술은 직관을 직접 반영한다. 전통적 예술관에 의하면 예술 행위 이전에 자연의 아름다움이 있다. 그렇다면 예술은 이미 존재하는 미를 표현하는 수단에 지나지 않게 된다. 그리고 미의 본질이 구체적 행위와 분리되어 신비화된다.

인상주의 화가들은 자연이 예술의 구체적 과정과 연결될 때 아름다움이 형성된다고 주장한다. 예술이 자연에 선행하지는 않지만, 적어도 의식적인 노력으로 만들어진 작품 속에서 미를 연구하고, 그 후에 예술에서 자연으로 내려간다. 예술가는 사물과 상황이 주는 인상을 통해 접근한다. 외부 세계에 대해 본 것은 감각이 외부 세계의 표면에서 추출한 것에 지나지 않기에, 감각이나 의식은 현실에 대해 단순화된 인상만을 제공한다.

피에르 오귀스트 르누아르Pierre Auguste Renoir의 〈사마리 부인의 초상〉은 직관을 통한 인상이 비교적 멀리 있는 사물의 실루엣을 흐려 놓을 뿐만 아니라 가까이 있는 사람의 경계도 흩뜨려 놓을 수 있음을 보여 준다. 사마리는 당시 파리에서 인기 절정에 있던 여배우인데, 그녀의 매력에 반한 르누아르는 여러 점의 작품을 남겼다. 그중 한 작품은 언뜻 보면 팔레트에 남아 있던 여러 색 물감을 아무렇게나 찍어 발라 놓은 듯하다. 그만큼 형태가 사라진 색의 조합처럼 보인다. 멀리서 보면 꽤 화려한 모자를 쓴 여성의 옆모습이라는 인상을 어렴풋이 받을 뿐이다. "신이 여자를 창조하지 않았다면 나는 아마도 화가가 되지 않았을 것"이라고 할 정도로 많은 여성 그림을, 특히 사마리의 경우 꽤 여러 점을 그렸기에 그의 시각에 이목구비가 불분명하게 남았기 때문이라고 볼 수는 없다. 어느 날 스치듯이 받은 인상이 그의 뇌리에 잔상처럼 남아 있다가 순식간에 캔버스로 옮겨졌으리라.

시시각각 변하는 자연의 빛

인상주의 화가들이 자연의 빛을 사랑한 것은 이제 상식에 속한다. 같은 풍경도 햇빛과 각도에 따라 천차만별의 느낌을 전한다. 색 변화만이 아니라 형태조차

코로 | **마리셀의 버드나무** | 1857년

도 다르게 다가온다. 자연의 빛에 대한 관심은 폴 세잔Paul Cézanne·에두아르 마네Édouard
Manet·모네·에드가 드가Edgar Degas·반 고흐·르누아르 등 인상파 미술을 대표하는 화가
들의 가장 큰 공통점이다. 그들은 캔버스를 들고 화실에서 벗어나 끊임없이 자연으
로 나갔다. 대지 위에 작렬하는 빛의 흐름, 인간의 신체를 애무하듯 간질이는 빛의
향연에 매료됐다.

　인상주의 미술의 선구자 역할을 한 장 바티스트 카미유 코로Jean Baptiste Camille Corot와
장 프랑수아 밀레Jean François Millet 등은 파리 교외의 바르비종Barbizon을 비롯해 여러 곳
을 찾아다니면서 많은 풍경화를 남겼다. 바르비종파로 불리는 이들은 자연의 착실
한 관찰자로서 자연을 감싸는 대기와 광선의 효과에 주목하여 빛의 처리를 민감하
게 생각했다.

밀레 | **낮잠** | 1866년

코로의 〈마리셀의 버드나무〉는 오솔길을 따라서 길게 늘어서 있는 나무들이 주
인공이다. 산책하는 남녀가 오히려 풍경을 꾸미는 역할을 한다. 코로는 자연의 빛이
대기와 나뭇가지에 어떻게 와서 떨어지고 퍼지는가에 관심을 두었다. 아직 나뭇잎
이 울창하기 전이어서 빛이 곳곳에 파고든다. 왼쪽의 가로수는 나무가 가늘고 곧게
뻗어서 빛이 나무 전체를 싸고돌기에 안개 속처럼 뿌연 느낌이다. 하지만 오른쪽 나
무는 굵고 울퉁불퉁한 데다 나름대로 꽤 돋아난 잎에 가려서 깊은 음영을 드리운다.

밀레는 〈낮잠〉처럼 풍경보다는 오히려 농민 생활을 더 많이 그렸다. 여기에서도
빛의 효과가 잘 나타난다. 농사일을 하던 부부가 볏단 그늘에 누워 곤하게 낮잠을 잔
다. 소들도 따가운 햇볕에 지쳤는지 그늘에 옹기종기 모여 있다. 한낮에 작렬하는 태
양은 사물의 경계를 흐릿하게 만든다. 여기저기 널브러져 있는 볏짚과 땅의 경계가

르누아르 | **갈레트의 무도회** | 1876년

불분명하다. 강렬한 빛의 반사는 저 멀리 쌓아 놓은 볏단과 하늘의 경계도 흐릿하게 만들고 있다. 볏단 밑의 몇 마리 소도 흐릿하다. 과거의 상식으로는 이렇게 사물들을 뿌옇게 뒤섞어 놓은 그림은 미완성 작품이거나 서툰 표현에 해당됐다.

르누아르의 〈갈레트의 무도회〉는 독립적·완결적 표현보다는 빛의 효과에 주목했던 인상주의 특징을 더 극적으로 보여 준다. 인상주의 화가들은 빛의 효과를 극적으로 드러낼 수 있는 시간을 선호했다. 해가 뜨는 아침의 빛은 대지 위의 모든 사물을 깨우는 힘이 있다. 특히 한낮의 빛은 물체를 투과할 정도로 강렬한 효과를 내기 때문에 인상주의 화가들을 매료시켰다.

한낮의 야외 파티를 그린 〈갈레트의 무도회〉를 자세히 보면 이상한 점이 눈에 띈다. 사람들의 얼굴과 옷이 온통 얼룩덜룩하다. 땅은 물론이고 심지어 사람들의 머리도 얼룩져 있다. 공원을 뒤덮고 있는 나뭇가지와 잎 사이로 파고드는 빛의 조각이 연출해 낸 효과다. 화가는 갈라진 빛의 조각을 곧이곧대로 표현할 때 완결적 묘사에 지장을 초래할 수 있음에도 불구하고 일회적·순간적인 빛의 효과에 더 열중했다.

사로 | **몽마르트르 거리-오후** | 1897년 　　　　　　　　　　　　　**몽마르트르 거리-밤** | 1897년

　흔히 빛의 영역은 해가 떠 있는 아침부터 저녁까지라고 생각한다. 형태와 질감의 재현을 목적으로 삼았던 전통적인 화가들에게 사물의 경계가 극단적으로 무너지는 밤 풍경은 기피 대상이었다. 어둠을 이용하더라도 불빛에 드러난 사물을 극적으로 강조하기 위한 장치였을 뿐 밤 자체를 탐구 대상으로 삼은 경우는 매우 드물었다. 하지만 인상주의 화가들에게 빛의 마술은 밤이라고 해서 예외가 아니다. 특히 밤은 자연의 달빛과 함께 인공의 빛을 선사한다. 가로등이나 전등은 밤의 세계를 화려하게 꾸며 준다. 그래서 인상파 화가들은 달빛·별빛과 함께 전등 불빛이 만들어 내는 화려함을 캔버스 속에 구현하려 애썼다.

　카미유 피사로Camille Pissaro의 〈몽마르트르 거리〉 연작은 빛의 효과를 낮과 밤으로 차별화하여 비교한 대표적인 작품이다. 그 누구보다 빛을 탐구하는 데 치열했던 그는 호텔에서 내려다본 몽마르트르 거리를 다른 시간과 날씨에서 각각 묘사하여 13

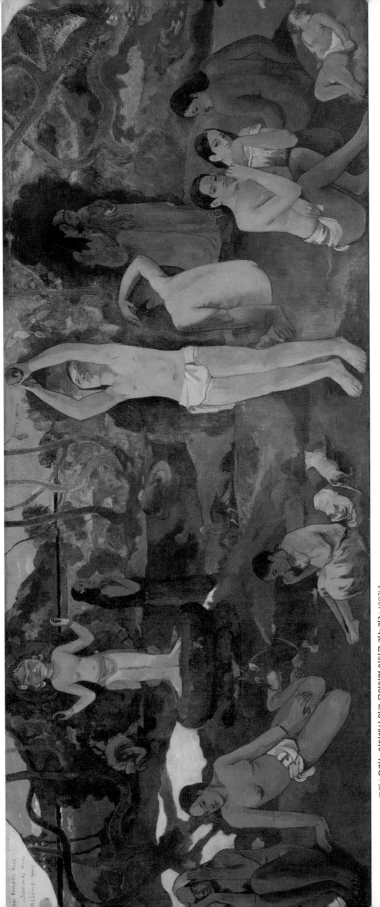

고갱 | 우리는 어디에서 왔고 무엇이며 어디로 가는가? | 1897년

점의 서로 다른 그림으로 완성했다. 오후의 풍경은 복잡한 도심의 화창한 거리 느낌이 그대로 전해져 온다. 건물 위를 밝게 비추는 햇살과 황색 톤의 건물들이 따사로운 분위기를 한껏 자아낸다. 하지만 같은 거리의 밤 풍경은 전혀 다르다. 자연의 빛은 사라지고 건물과 가로등이 뿜어내는 불빛이 새로운 거리를 보여 준다. 하늘을 가득 채우고 있는 검푸른 밤의 기운을 경쾌한 분위기의 조명이 살짝 밀어낸다. 그 틈새로 가로수와 통행인들의 모습이 잔상처럼 스친다.

변화 가운데 있는 일상

인상주의 화가들은 역사적인 교훈이나 도덕적인 훈계에 대해서는 큰 관심을 두지 않았다. 중세나 르네상스, 그리고 근대에 이르기까지 대부분의 서양 미술은 종교적·역사적인 맥락을 중시했다. 지배 계급의 이해나 취향을 반영하는 내용이 중심이었다. 인간을 다루더라도 개인보다는 정신을 매개로 보편적 존재로서의 인간에 접근했다.

하지만 보편적 특징을 중심으로 인간을 규정하는 시도는 허구적이다. 현실 인간은 보편적 형태가 아니라 구체적인 시간과 공간 안에 개체로서 존재하기 때문이다. 삶을 영위하는 인간은 개별 존재일 수밖에 없다. 또한 인간의 모든 기능과 특성은 신체의 움직임이나 활동과 분리될 수 없다. 인상주의 화가들은 현실 인간의 삶, 특히 일상의 한순간을 캔버스에 담았다.

폴 고갱Paul Gauguin의 〈우리는 어디에서 왔고 무엇이며 어디로 가는가?〉는 신체와 생활을 매개로 삶을 영위하는 인간을 잘 보여 준다. 탄생을 의미하는 오른편의 아기에서 시작하여 점차 왼편으로 전개해 나가는 방식이다. 모든 단계에서 신체는 가장 본원적인 영역이다. 신체는 삶의 유지하는 모든 행위와 연결된다. 또한 왼쪽 상단의 석상에서 보이듯이 그 과정에서 초월적 영역처럼 간주되는 종교도 관련을 맺는다. 그리고 왼편의 노파처럼 신체의 노쇠와 함께 죽음을 맞이한다. 신체와 감정에 의존하여 삶을 영위하는 이상 주체는 개별 인간일 수밖에 없다. 상호 작용이 있겠지만 매 순간 개별 인간의 의지와 선택을 전제로 한다.

기존의 미술은 전형적 장면을 마치 단단한 돌로 만든 조각처럼 고정된 분위기 안

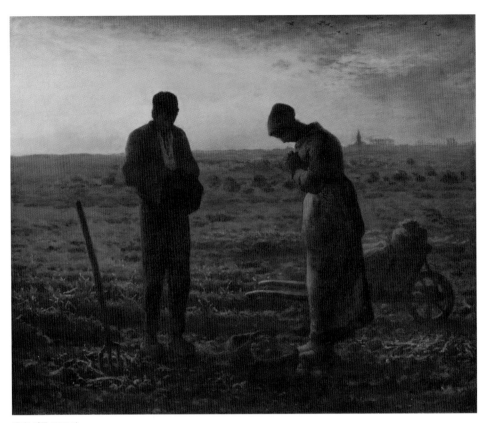

밀레 | **만종** | 1859년

에 담았다. 인상주의 초기만 하더라도 아직 이러한 분위기에서 벗어나지 못했다. 밀레의 〈만종〉은 정지된 시간처럼 느껴진다. 기도하는 부부와 배경이 한 세트가 되어 정지된 사진으로 박힌다. 하지만 정지 장면은 현실에서는 있을 수 없다. 정지는 오직 관념 속에만 존재한다. 모든 순간은 변화가 이미 그 내적 과정에 있다. 정지는 그림이나 사진 속에서만 가능하다. 인상주의 화가라 하더라도 이를 바꿀 수는 없다. 다만 변화하는 현장에 감상자가 서 있는 착각이 들게 할 수 있을 뿐이다. 그들은 회화적 장치를 통해 그 일이 일어나는 장소로 우리를 초대한다.

모네의 〈생 라자르 역〉은 그 느낌을 전달한다. 역내에 가득히 연기를 뿜어 대는 기차의 기세가 당장이라도 그림을 뚫고 앞으로 달려 나올 듯하다. 기차가 세상의 주인공이고, 주변을 서성이는 몇 명의 사람이 오히려 풍경의 일부처럼 느껴진다. 사람들의

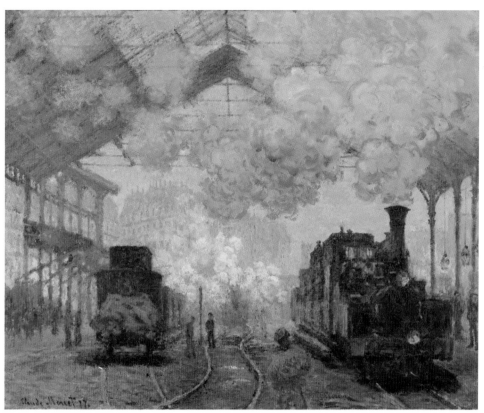

모네 | **생 라자르 역** | 1876년

말소리는 기차의 굉음에 묻혀 움직이는 입 모양만 우물우물 보일 것 같다.

인상주의 화가들이 대체로 그림을 빨리 그리는 경향을 보이긴 하지만, 특히 모네는 유난히 빨리 그리는 화가였다. 인상주의 화가들은 신속하게 그리기 위해서 팔레트를 거치지 않고 캔버스에서 직접 물감을 짜서 섞었다. 그들은 아틀리에에 틀어박혀 그림을 그리던 기존 화가와 달리 자연의 빛과 움직임을 묘사하는 데 각별한 의미를 두었으므로 빠른 묘사가 필요했다. 〈생 라자르 역〉에서도 빠르고 거친 붓의 움직임이 보이는 듯하다. 아마 모네는 기차가 주는 속도감이 자신의 그림에 적합하다고 생각했을지도 모른다.

인상주의 화가들은 사람의 움직임도 스냅 사진처럼 순간을 잡아 담았다. 드가의 〈다림질하는 여인〉에서 그 시도를 만날 수 있다. 오른쪽 여성이 다림질을 한다. 주

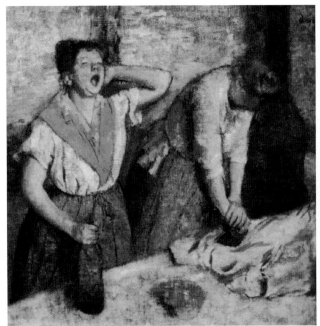

드가 | **다림질하는 여인** | 1884년 로트레크 | **세탁부** | 1888년

름을 펴고 있는 중인지 두 손을 모아 다리미를 힘껏 눌러가며 식탁보나 침대 시트로
보이는 옷감을 다리고 있다. 깊숙하게 숙인 고개에서 고단함이 묻어난다. 왼쪽 여성
은 피곤에 지쳐 졸린 눈으로 입을 벌리고 하품을 한다. 작은 물통이 앞에 있는 것으
로 보아 다림질을 할 때 옆에서 물을 뿌려 주는 보조 역할인 듯하다. 하품하는 모습
에서 순간적으로 그 자리에 함께 있는 느낌이 살아난다.

　앙리 드 툴루즈 로트레크Henri de Toulouse Lautrec의 〈세탁부〉와 비교하면 그 특징이 더
분명해진다. 세탁부 여성의 고단한 삶에 대한 공감은 비슷하다. 하지만 그 장소에
함께 있는 느낌이 드가에 비해 다소 떨어진다. 로트레크의 〈세탁부〉는 캔버스 속의
장면이 대상화되어 있고 감상자의 눈으로 작품에 접근하게 한다. 드가는 당대의 화
가들 중에서도 생동감이라는 면에서 단연 탁월한 연출력을 자랑한다. 순간적인 움
직임을 포착한 발레리나 그림들을 보면 현장성이 더욱 두드러진다.

　세잔의 〈카드하는 사람〉도 어느 곳, 어느 날, 어느 시간에 본 일회적 장면을 그렸
다. 그림 속 두 사람은 다른 사람들은 아랑곳하지 않고 카페 구석에 앉아 손에 들린

세잔 | **카드하는 사람** | 1896년

반 고흐 | **귀를 붕대로 감은 자화상** | 1889년

패에만 집중한다. 역사적 의미와는 무관하게, 동네 골목이나 술집에서 흔히 볼 수 있는 일상의 한순간을 담았다. 우리 삶의 순간은 하나하나가 창작이라고 생각한 인상주의 화가들의 생각을 잘 반영한 작품이다.

　인상주의 화가들은 외부 현상만이 아니라 자기 삶의 순간에도 주목했다. 외부 소재의 시공간에 자기감정의 개별성까지 더해져서 작품의 일회성이 형성된다. 자신의 비정상적인 감정이나 상태, 심지어 반 고흐의 〈귀를 붕대로 감은 자화상〉처럼 광기까지도 스스럼없이 묘사했다. 고갱과의 공동 생활 과정에서 발작 증상이 나타난 반 고흐가 면도칼로 자신의 귀를 자른 후 그린 자화상이다.

　또한 도덕률에 반하는 장면도 가리지 않는다. 로트레크는 〈물랭 루주에서〉처럼 유흥가나 사창가의 삶에 몰두했다. 한 신사가 매춘부로 보이는 여성과 함께 들어서는 중이다. 뒤쪽으로 화려한 조명 아래 춤추는 여성도 보인다. 유흥가나 사창가의 여성을 로트레크만큼 많이 그린 화가도 없을 것이다. 그는 13년 동안 환락가에 탐닉했고 '퇴폐 화가'라는 손가락질을 받았다.

로트레크 | **물랭 루주에서** | 1891년

찰나의 순간을 담으려는 로트레크의 시도 역시 빛난다. 그림의 오른편 *끄트머리*를 보면 종업원의 머리와 어깨, 소파 등받이가 크게 잘려 보인다. 전통적인 회화에서 이렇게 전면의 사람을 자르면 감상자에게 욕을 먹었을 것이다. 하지만 현실에서 딱 맞아 떨어지는 경우는 거의 없다. 캔버스 *끄트머리*나 모서리에 잘린 전면이 들어감으로써 현장 느낌이 대폭 강화된다. 캔버스가 끝나는 곳 너머의 여백조차도 그림의 일부분으로 사용한 것이다.

마네는 〈풀밭에서의 점심 식사〉에서 도덕적 금기를 건드린다. 한 여성은 실오라기 하나 걸치지 않은 모습이다. 뒤편으로 속옷만 걸친 여인이 발을 씻고 있다. 이 작품이 전시되었을 때 파리의 분노한 관객들이 손이나 우산, 지팡이 등으로 작품을 훼

마네 | **풀밭에서의 점심 식사** | 1863년

손시키려 해 손이 닿지 않게 높이 걸어야만 했다고 한다. 두 남성이 당시 파리에서 유행하던 복장을 하고 있다는 점에서 현실의 모습을 반영하고 있다. 더군다나 집단 성행위를 암시하는 것도 모자라, 풀밭 위에 앉아 있는 여인이 당당하다는 듯 감상자를 응시하는 것도 논란을 부채질했다.

형태·색·빛의 분해와 입체파 자극

인상주의 화가들은 다양한 방식으로 형태와 빛을 분해했다. 즉흥적이고 원칙이 없는 주관적 변형이 아닌 나름의 논리와 체계를 제시했다. 그들은 내적 본질로 들어

세잔 | **생 빅투아르 산** | 1906년

가면 모든 사물에는 기본 구조가 있어서 일관된 묘사가 가능하다고 보았다. 그래서 세잔은 "사물의 본질적 구조를 드러냄으로써 인상주의 미술을 박물관의 미술품처럼 견고하고 지속적인 것으로 만들고 싶다."고 했다. 〈생 빅투아르 산〉은 세잔이 드러내고자 하는 사물의 본질적 구조가 무엇을 의미하는지 그 단서를 제공한다. 그는 빛의 효과를 넘어 면과 색에 대한 분석적 이해에 도달한다. 상이한 사물을 관통하는 단순한 구조, 즉 원통·원뿔·사면체 등 기하학적 요소를 시각화했다.

〈생 빅투아르 산〉을 보면 산·들·집이 다양한 도형의 집합처럼 형태가 분해되어 있다. 색채도 고유한 색의 사실적 묘사보다는 다이아몬드를 통해 본 것처럼 굴절된 모자이크 색면으로 분해했다. 화면의 깊이감도 형태의 크기 변화로 원근감을 실현하는 방식이 아니라, 후퇴 느낌을 주는 차가운 색은 뒤쪽에, 전진 느낌을 주는 따뜻

세잔 | **대수욕도** | 1905년

한 색은 앞쪽에 배치하는 방식을 통해 해결했다.

세잔은 평면 캔버스에 3차원 공간을 구현하는 입체감과 사물 사이의 전통적 원근감을 폐기한다. 풍경만이 아니라 사람도 기하학적으로 분해한다. 〈대수욕도〉는 형상과 색채의 기본 구조는 근본적으로 똑같다고 생각한 세잔의 문제의식을 사람에게 적용한 대표적인 작품이다. 신체의 세부 묘사는 생략하고 몇 가지 특징만 단순화했다. 머리는 원구 느낌이고 몸은 원통이 기본 도형이다. 가슴은 둥근 원이나 혹은 오른편 아래 여인처럼 삼각형으로 표시했다.

주관적 변형은 면과 색만이 아니라 빛의 진행도 바꾼다. 빛은 직진한다는 상식을 수정한다. 마네의 〈폴리 베르제르 술집〉은 현실에서는 불가능한 장면을 빛에 대한 화가의 주관적 개입을 통해 실현했다. 그림은 바텐더와 뒤편 거울에 반사된 모습을

마네 | **폴리 베르제르 술집** | 1882년

통해 파리에 개장한 가게의 정경을 보여 준다. 거울을 통해 화려한 샹들리에와 북적
거리는 손님들의 모습이 보인다.

자연스러워 보이는 이 그림을 의심의 눈초리로 바라보면 비상식적인 현상을 발
견할 수 있다. 정면을 응시하는 바텐더의 모습과 거울에 비친 모습이 현실에서는 불
가능한 구도다. 바텐더는 정면인데 거울 속에 비친 모습은 약간 측면으로 비켜난 위
치에 있다. 또한 거울 속에서 대화를 나누는 남성의 모습이 현실에서 가능하려면 바
텐더의 앞에 뒷모습이 보여야 한다. 정면을 바라보는 여인을 가로막지 않으면서도
대화하는 남성을 나타낼 수 있는 방법을 나름대로 찾은 것이다. 빛은 직진한다는 상
식을 무시하고 빛의 진행 방향에 수정을 가함으로써 여인의 정면과 그녀와 대화하
는 남성의 정면을 동시에 한 화면 안에 담았다.

사실주의와 미래주의 미술

사실주의1 : 있는 그대로의 현실 추구

20세기를 경계로 공리적·실증적·실용적 사고방식의 영향을 받으면서 사실주의 미술이 나타난다. 경험과 관찰, 유용성 중시가 사물과 일상의 한 단면을 있는 그대로 재현하려는 사실주의 경향을 자극했기 때문이다. 신고전주의·낭만주의 미술의 사변적 정신 지향성이라든가 정형화된 모델로서의 미술을 거부하고 생생한 현실의 삶을 담아내려는 방향으로 나아간다.

사실주의라는 표현은 프랑스 화가 장 데지레 귀스타브 쿠르베Jean Désiré Gustave Courbet가 1855년 개인전에 '레알리즘Ré a lisme'이라고 이름 붙인 데서 시작되었다. 쿠르베는 고상하고 우아하고 교훈적이어야 한다는 지배적 미 규범에 의거하여 피상적·신비주의적 방향으로 치닫던 낭만주의 미술을 비판하고, 경험하지 않은 것은 결코 그리지 않겠다는 태도를 표명한다. 그래서 "나에게 천사를 보여 주면 그것을 그리겠다."라고 단언했다.

쿠르베의 〈오르낭의 장례식〉은 사실주의 미술의 개막을 알린 작품이다. 〈오르낭의 장례식〉에는 시장·사제·판사·부르주아·소시민·노동자·포도 재배꾼·날품팔이 등 다양한 마을 사람이 등장한다. 각 인물의 모습이 생생해서 동네 사람이라면 누구인지 알 수 있을 정도로 사실 묘사에 충실하다. 하지만 이 그림이 사실주의 상징인

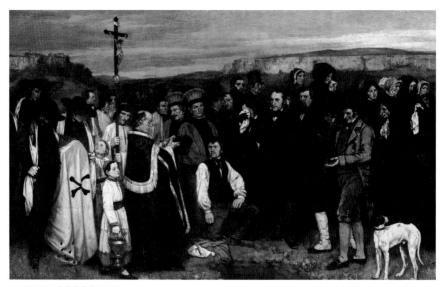

쿠르베 | **오르낭의 장례식** | 1850년

이유는 단지 개별 인물의 사실 묘사에만 있는 것은 아니다.

〈오르낭의 장례식〉은 이상화된 인물이나 사건이 아니라 일상생활에서 얼마든지 있을 수 있는 장면을 담았다는 점에서 사실주의의 지평을 열었다. 또한 장례식에 대한 이상화된 사고를 넘어서는 측면에서도 사실성의 성취를 보여 준다. 흔히 장례식이라고 하면 참여한 사람 모두가 경건하고 숙연한 추모 분위기에 동화되는 장면을 떠올린다. 하지만 이 그림은 전혀 다른 일상을 보여 준다.

우선 장례식을 집전하는 신부나 무덤 안을 보며 애도하는 분위기여야 하지만 사람들의 시선이 모아지지 않는다. 오른쪽의 여성들이나 왼쪽의 남성, 예식을 진행하는 사람 가릴 것 없이 서로 다른 곳으로 시선이 향해 있다. 오른쪽의 여성 중 몇 명만이 슬퍼할 뿐 나머지는 무심하거나 따분한 표정이다. 사실 직계 가족 말고는 장례란 일상의 따분한 절차이기 십상이다.

쿠르베는 "회화란 본질적으로 구체적인 예술, 오로지 실재하고 존재하는 것만을 표현하는 예술"이라고 강조했다. 예술에서 추상적 본질에 대한 사변적 사고나 종교적 경건성을 걷어낸다. 있는 그대로의 사실만이 탐구 대상이다. 사변적·낭만적 요소를 배제한 채 현실의 한순간을 그려 낸 쿠르베의 〈돌 깨는 사람들〉은 그의 문제의식을 보여 준다.

쿠르베 | **돌 깨는 사람들** | 1849년

〈돌 깨는 사람들〉에서 노인이 망치로 돌을 깨고 있다. 몹시 낡아 구멍이 난 조끼 틈새로 셔츠가 보이고, 양말도 구멍이 나서 뒤꿈치가 드러나 있다. 소년도 사정은 비슷하다. 셔츠와 바짓단은 해져서 너덜너덜하고, 찢어진 셔츠 사이로 등이 보인다. 무거운 돌을 한쪽 다리로 받친 모습이 힘겨워 보인다. 어느 한구석에서도 종교적 경건성은 찾아볼 수 없으며, 정신적으로 승화된 숭고한 분위기도 느낄 수 없다. 낭만주의적으로 이상화된 구도나 설정도 없다. 오로지 서민의 삶을 있는 그대로 솔직하게 드러냈다. 노동 과정에서의 거친 숨소리와 힘겨운 삶이 배어나온다.

사실주의 미술은 소재의 사실성만이 아니라 표현의 사실성을 추구한다. 과거에도 사실주의적 표현이 없었던 것은 아니다. 르네상스 이후 근대 미술에 이르기까지 인체와 자연의 사실적 묘사는 하나의 큰 흐름이었다. 하지만 사실주의 미술이 추구한 사실성과는 뚜렷한 차이가 있다. 신고전주의나 낭만주의 미술은 이상적 아름다움을 표현하기 위한 수단으로서 사실성에 주목했다. 역사적 사건이나 신화, 자연 현상을 통해 고양된 정신성을 드러내고자 했다. 하지만 사실주의는 있는 그대로의 현실을 직시하고 묘사하는 데 초점을 맞춘다.

쿠르베의 〈세상의 기원〉은 사실주의 미술이 추구하는 사실성의 성격을 잘 보여

쿠르베 | **세상의 기원** | 1866년 에이킨스 | **싱글 스컬을 타는 슈미트** 부분 | 1871년

준다. 화면 가득히 여성의 음부가 보인다. 이불을 덮어쓰고 있어서 누구인지도 알 수
없다. 심지어 기존의 누드화에서 잘 다루지 않던 체모까지 노골적이다. 이상적인 인
체 묘사를 거부하고, 성 경험이 있는 사람이라면 누구나 현실감 있게 받아들일 여성
의 몸을 보여 준다.

　〈세상의 기원〉에서 여성의 몸은 흔히 여성 누드화를 통해 드러내고자 하는 이상적
아름다움이 아니다. 어떠한 정신적·예술적 권위도 부여하지 않고 사실적으로 재현할
수 있는 대상의 한계 자체를 설정하지 않으려는 도전적 태도다. 게다가 자궁과 연관된
음부를 '세상의 기원'으로 규정함으로써, 기원에 대한 탐구를 고상한 영역에서 찾던 정
신적 관습과 규범을 조롱한다.

　미국 화가 토머스 에이킨스Thomas Eakins의 〈싱글 스컬을 타는 슈미트〉는 마치 사진
으로 찍은 듯하다. 물속에 비친 배와 인물의 그림자, 배가 지나간 물 위의 흔적 등이
생생해서 마치 현장에 있는 느낌이다. 실제로 에이킨스는 자연이나 상황의 순간적
인 변화를 사진으로 찍어서 미술 작업에 활용했다. 흔히 화가들이 스케치로 활용하
는 소묘는 순간적인 움직임을 잡아내거나 세밀한 부분을 재현하는 데 적지 않은 한
계가 있었기 때문이다.

에이킨스 | **그로스 박사의 임상 강의** | 1875년　　　벨로스 | **뉴욕 풍경** | 1911년

　에이킨스의 또 다른 작품 〈그로스 박사의 임상 강의〉는 현실적 유용성을 중시하는 실증 정신을 보여 준다. 그림은 유명한 외과 의사의 수술 장면이다. 전면에는 수술을 집도 중인 의사들이 있고, 뒤로는 학생들이 수술 과정을 유심히 관찰한다. 의사들이 마취된 상태로 누워 있는 환자의 왼쪽 다리를 절개한다. 그로스 박사는 피가 묻은 손에 메스를 쥐고 참관인과 학생들에게 다음 단계를 설명한다. 왼쪽의 환자 어머니는 수술 장면이 끔찍하다는 듯이 손으로 얼굴을 가렸다.

　이 그림의 어디에서도 생명의 본질에 대한 고민의 흔적을 찾아볼 수 없다. 생명을 구하거나 연장한다는 목적은 이미 주어져 있다는 점에서 생명의 목적이나 원인에 대한 탐구는 없다. 생명 현상은 하나의 데이터로서 기능할 뿐이다. 오직 질병이나 장애 등 주어진 현상을 관찰하고 수술을 통해 현실적으로 유용한 결과를 만들어 나가는 과정만이 존재한다.

　조지 벨로스George Bellows는 일체의 의미를 배제하고 거대하고 복잡한 현대 사회의 대도시를 있는 그대로 드러내는 방식으로 사실성에 답한다. 〈뉴욕 풍경〉은 산업 국가의 대도시라면 어디에서나 흔히 만나는 광경이다. 뒤편으로 끝 모를 정도로 빽빽하게 늘어서 있는 고층 건물이 숲을 이룬다. 괴물처럼 서 있는 건물 아래로 자동차

쿠르베 | **안녕하세요 쿠르베 씨** | 1854년

와 인간이 뒤섞여 어떤 일이 벌어지고 있는지를 분간하기 어려울 정도다. 출퇴근 시간인지 도로를 가득 메운 사람들이 분주해 보인다. 개인의 특성은 사라지고 도시인의 군상만 남았다.

사실주의2 : 일상의 한순간

낭만주의는 현실 관찰보다 작가의 상상력을 중시했다. 그 결과 현실과 먼 이상향을 좇거나 이국적인 소재를 표현하려는 경향이 강했다. 시적·신화적 주제로 상상력을 자극하기 위해 강렬하고 열정적인 화면, 화려한 색채 등을 사용했다. 하지만 사실주의는 기존 미학에서는 사소해 보이는 일상을 대상으로 한다. 구성이나 색채도 현실성을 강화하여 단순하고 차분하다.

유럽 사실주의 회화의 대표작이라고 할 수 있는 〈안녕하세요 쿠르베 씨〉는 화가

슬론 | **그리니치 마을의 뒷골목** | 1914년

자신의 일상 현실을 그대로 묘사했다. 쿠르베가 시골길에서 후원자와 친구를 만나는 장면이다. 그는 가벼운 셔츠 차림에 화구가 든 배낭을 메고 있다. 야외 스케치를 가던 도중 만난 사람과 인사하는 평범한 장면이기에 어떠한 역사적·정신적 의미도 없다. 인위적인 품위 있는 자세나 감상자의 눈길을 끄는 화려한 색채도 없다. 특별히 긴장감을 자아내는 구도도 없다. 말 그대로 매일 벌어지는 일상의 한 단면이다.

존 슬론John Sloan의 〈그리니치 마을의 뒷골목〉도 일상에서 떼어 낸 한 조각의 풍경을 담고 있다. 특별히 주인공이라 할 만한 인물이 없다. 정신적 숭고함을 자아내는 풍경도 없다. 창문 너머로 언제나 볼 수 있는, 지극히 평범한 도시의 뒷골목 풍경이다. 골목에는 아이들이 눈사람을 만들고, 검은 고양이가 조심스럽게 눈 덮인 지붕 위를 지나간다. 평소에 쉽게 지나쳐 버리기 쉬운 동네 뒷골목 풍경을 담담하게 그렸다.

슬론의 〈일요일, 머리 말리는 여인〉도 가볍고 사소한 일상생활을 그대로 담아냈다. 가정주부로 보이는 세 명의 여성이 옥상에서 머리를 말리며 대화를 나누고 있다.

슬론 | **일요일, 머리 말리는 여인** | 1912년 슬론 | **미용실 창** | 1907년

뒤편으로 빨래 통이 있는 것으로 봐서 빨래를 널고 한가한 시간을 보내는 중인 듯하다. 빨래를 하느라 땀범벅이 된 몸을 씻고 옹기종기 모여 앉아 수다를 떤다.

〈미용실 창〉도 흥미롭다. 미용실 창문으로 머리 손질을 하고 있는 모습이 보인다. 창문 밖에서는 길을 지나가던 사람들이 이 모습을 흥미로운 시선으로 바라본다. 전면의 여성들은 미용 장면을 보고 수군거리며 수다를 떤다. 미용사가 장갑을 끼고 머리에 솔질을 하는 것으로 봐서 염색 중인 듯하다. 20세기 초반만 해도 염색은 일부 영화배우 사이에서 제한적으로 이루어졌기에 신기한 광경에 속했다. 미용실 주인은 일부러 창문을 열어 많은 사람이 염색에 흥미를 갖도록 유도하는 듯하다.

프로 스포츠가 성행한 미국의 경우 운동 경기도 일상의 중요한 한 장면이었다. 에이킨스의 〈야구〉는 프로 야구 리그가 만들어져 대중의 관심이 확대된 야구 경기 모습을 담았다. 타자가 타석에 들어서기 전에 스윙 자세를 가다듬는 장면을 묘사한 듯하다. 야구는 19세기 중후반에 이미 미국 전역에 퍼져 대중적 스포츠로 자리 잡았다. 특히 1870년대에 프로 야구단이 만들어지면서 야구는 미식축구와 더불어 미국인에게 일상의 일부가 되었다.

에이킨스 | **야구** | 1875년

벨로스 | **샤키에 모인 남자들** | 1909년

　권투도 20세기 초반에 미국에서 야구만큼이나 대중적으로 인기 있는 스포츠로
부상했다. 미국 사실주의 회화의 거장 벨로스는 역동적인 권투 장면을 캔버스에 담
아내는 데 적극적이었다. 〈샤키에 모인 남자들〉은 고속 사진기로 찍어낸 순간 동작
처럼 현장감이 넘친다. 사각의 좁은 링 위에서 두 남자가 혈투를 벌인다. 얼굴과 팔
에 피가 흥건할 정도로 서로 격렬한 펀치를 날린다. 팔이나 다리의 동작은 거친 붓
터치를 통해 생동감이 살아난다. 관객의 모습은 간략한 실루엣으로 묘사했어도 열
띤 현장의 분위기가 그대로 느껴진다.

사실주의3 : 차가운 대도시의 삶
　미국 사실주의 화가들은 뉴욕을 비롯한 대도시의 삶을 즐겨 담았다. 산업화된 대
도시의 순간을 잡아내어 삶의 단면을 표현했다. 또한 도시의 인간과 공간을 건조하
게 그렸다. 슬론의 〈황동 장식의 회색차〉는 도로를 달리는 자동차를 통해 근대화된
산업 도시를 보여 준다. 황동 장식으로 화려하게 장식한 자동차에 부를 과시하려는

슬론 | **황동 장식의 회색차** | 1907년 　　　　슬론 | **5센트 영화 관람** | 1907년

듯 거만한 자세의 남성과 파티 복장을 한 여인들이 타고 있다. 뒤편의 길가에 앉아 있던 사람들이 신기한 눈길로 이들을 쳐다본다.

〈5센트 영화 관람〉도 당시 대도시에서 누리는 신기한 대중문화의 한 모습을 담았다. 수십 명의 남녀 관객이 영화 관람에 열중하고 있다. 영화 화면에서는 하얀 드레스를 입은 신부와 턱시도 차림의 신랑이 진한 키스를 나눈다. 20세기 초반은 무성영화가 상영되던 시기로 관객은 영상과 자막을 통해 인물들의 대화나 줄거리의 진행을 보고 있었을 것이다. 1895년 프랑스 뤼미에르 형제에 의해 영화가 처음 시작되었으니, 화가가 이 그림을 그릴 당시에는 장안의 화제가 될 정도로 흥미로운 광경이었을 것이다. 미술은 보고 듣는 사람들에게 흥미를 불러일으키고 기쁨을 주는 사건이나 광경을 묘사해야 한다는 생각에 충실한 작품이다.

사실주의 화가들은 대도시 한구석 서민들의 삶을 담아내는 데도 적극적이었다. 특히 프랑스 화가 오노레 도미에Honoré Daumier는 유리 직공이었던 가난한 아버지 밑에서 자랐고, 어려서부터 사무실 급사나 점원 일을 해서인지 그의 작품에는 파리의 화려한 도시 풍경 이면에서 고단한 삶을 살아가는 서민의 삶과 애환이 가득하다.

〈세탁부〉를 보면 빨래를 마친 엄마가 계단을 오르고 있다. 아마 그 아래로는 강이

도미에 | **세탁부** | 1863년

벨로스 | **푸른 아침** | 1909년

흐르고 있을 것이다. 상하수도 시설이 없던 19세기 파리에서는 제법 거리가 먼 강가까지 나가서 빨래를 했고 그만큼 고된 노동이었다. 옆의 아이는 계단이 높은 듯 힘겹게 다리를 내딛는다. 아이는 오른손에 무언가를 들고 있는데, 바가지인지 빨래 방망이인지 구분이 잘 안 간다. 엄마가 빨래를 하는 동안 옆에서 물장난을 했겠지 싶다. 남편은 공장에 나가고 아이를 집에 혼자 둘 수 없어 데리고 나왔을 것이다.

벨로스의 〈푸른 아침〉은 뉴욕 변두리의 서민을 다뤘다. 멀리 고층 건물 숲이 보인다. 도심을 조금만 벗어나면 강변 주변에서 하루의 삶을 걱정해야 하는 빈민의 삶이 펼쳐진다. 난간에 걸터앉은 사람은 찬 새벽 공기에 몸을 웅크리고 있다. 살을 파고드는 한기에서 벗어나려 피운 불에서 흰 연기가 솟는다. 햇볕을 받아 반짝이는 고층 건물은 노란색, 빈민의 터전인 강변은 짙고 어두운 청색으로 표현해서 빈부 격차로 극명하게 대비되는 삶을 드러냈다.

미국 화가 에드워드 호퍼Edward Hopper는 보다 건조한 눈길로 대도시의 빛과 표정을 탐구했다. 도시인의 표정에서 하나같이 고독이 뚝뚝 묻어난다. 마네킹처럼 진열된 인물들은 대부분 표정이 없다. 무표정이 표정이고 우울함이 '오라aura'다. 혼자 있는 사람은 말할 것도 없고 무언가를 함께 공유하는 순간에도 비개성적이다. 도시의 콘

호퍼 | **밤샘하는 사람들** | 1942년

크리트 공간 속에서 인간도 하나의 벽돌처럼 딱딱하게 굳어진 채 어쩔 수 없이 일로 엮인 관계에 의무적으로 임한다. 상점이나 호텔방의 사람, 심지어 파티에 참석한 사람조차도 서로를 타인처럼 느낀다.

그런 도시인의 군상이 〈밤샘하는 사람들〉에 상징적으로 나타난다. 그림 속의 주인공 자리를 거리나 건물, 혹은 바 안의 조명이 차지한다. 공간을 메우고 있는 사람들이 장식품처럼 진열된 느낌이다. 진열장 안의 마네킹처럼 말이다. 너무나 익숙한 도시 공간의 소품들 속에 들어 있는 우리의 모습이 낯설다. 정말 이런 차가운 금속성 공간에서 살아가고 있다는 것이 쉽게 다가오질 않는다. 그만큼 도시는 우리 자신도 모르게 내부로 스며들어 와 있다. 호퍼의 그림은 익숙한 도시를 낯설게 만들고 쇼윈도 속의 자신을 돌아보게 만드는 힘이 있다.

미래주의: 속도감의 시각화

미래주의Futurism는 20세기 초반의 예술 운동으로, 기성 예술을 '과거주의'로 규정해 반대하고 현대 물질문명의 역동적 아름다움을 추구한다. 일차적으로 기계 문명

보초니 | **동시적 시각** | 1912년　　　　　　　　　　보초니 | **공간 연속성의 독특한 형태** | 1913년

에 대한 능동적인 태도를 미술 영역으로 끌어들인다. 기계가 지닌 차가운 아름다움을 조형 예술의 주제로 삼았다.

미래주의는 특히 속도의 엑스터시ecstasy에 주목한다. 정적인 자연이나 인간의 모습을 주로 묘사했던 과거의 미술을 부정하고 속도감 있게 움직이는 사물을 묘사했다. 미래주의 화가들은 움직이는 '대상'보다 대상의 '움직임'을 더 중시했다. 운동을 표현하기 위해 회화에 시간 요소를 도입하여 속도를 시각화한다. 기계 문명을 예찬하고 기계 시대의 새로운 인간상을 추구했다.

미래주의의 선두 주자 움베르토 보초니Umberto Boccioni의 〈동시적 시각〉은 대도시를 이미지화한 작품이다. 하늘을 찌를 듯 날카롭게 솟구친 콘크리트 빌딩 숲이 화면을 가득 채운다. 도로에는 기계 문명의 상징물인 자동차들이 질주한다. 오른편으로는 정신없이 돌아가는 도시 생활을 보여 주듯, 회오리바람 같기도 하고 원운동 중인 거대한 기계 장치 같기도 한 이미지가 꿈틀거린다. 중앙에는 밝은 표정을 한 두 사람의 얼굴이 클로즈업되어 있다. 기계화된 대도시와 하나가 된 인간, 도시 문명이 이루어 낸 성과에서 미래의 희망을 찾는 인간을 보는 듯하다.

〈공간 연속성의 독특한 형태〉는 속도감을 조각으로 표현했다. 뛰어가는 사람의

발라 | **끈에 묶인 개의 역동성** | 1912년 루솔로 | **음악** | 1912년

움직임을 나타냈는데, 언뜻 보기에는 만화 영화에 나오는 로봇 같은 느낌을 주지만 잘 들여다보면 머리, 어깨, 다리에서 뒤쪽으로 불꽃이 튀어나가는 듯하다. 달리는 사람의 역동성을 표현한 것이다. 사람을 마치 기계와 같은 이미지로 묘사한 것도 다분히 의도적이다.

자코모 발라Giacomo Balla는 움직임 자체에 초점을 두면서 추상 표현으로 나아간다. 〈끈에 묶인 개의 역동성〉은 동작 분석을 통해 움직임의 메커니즘을 묘사하려는 시도다. 강아지의 실제 외형보다는 움직임의 사실성에 더 주목했다. 강아지의 발과 꼬리, 그리고 목줄이 움직임에 따라 어떤 궤적을 그리는지를 추적해 표현했다.

루이지 루솔로Luigi Russolo는 사물의 역동적 운동성을 추상화된 표현으로 실현하려 했다. 〈음악〉은 음악을 매개로 움직임 자체를 보다 추상화한다. 아무래도 음악은 대기를 가르며 소리가 전달되는 파장을 떠올리기에 용이하다. 음의 파장이 일으키는 각각의 결에 다양한 표정의 사람 얼굴을 배치하여 음악이 주는 희로애락의 감정을 표현한 듯하다.

루솔로의 〈자동차의 역동성〉은 직접 기계의 속도를 예찬한다. 예각을 이루는 화살표 모양으로 빠르게 달리는 운동감을 나타냈다. 화살표 안으로 흔적처럼 자동차의 모습이 스치기는 하지만 전속력으로 달리는 빠른 속도감만을 떼어 내어 추상적

루솔로 | **자동차의 역동성** | 1913년 레제 | **건설자들** | 1951년

화면에 담아냈다. 기하학적 형태를 매개로 역동적인 운동감을 추상화함으로써 미래
주의 이론을 회화로 표현했다.

페르낭 레제Fernand Léger는 미래주의의 영향을 받으면서 기계 문명의 역동성과 명
확성에 이끌려 산업화가 주는 희망에 열광하는 새로운 인간상을 표현했다. 〈건설자
들〉은 거대한 철근 구조물을 짓는 노동자의 모습을 그린 작품이다. 그림 속의 노동
자들은 고된 노동에 지치기보다는 희망에 찬 모습이다. 불끈거리는 근육이 철근과
어우러져서 철근과 인간이 하나가 된 느낌이다. 한쪽 팔로 철근을 잡고 서 있는 노
동자도 위태롭기는커녕 당당해 보인다.

그림을 뚫고 철근이 부딪히는 소리, 망치 소리, 노동자들의 희망에 찬 숨소리가
들릴 것만 같다. 철근과 콘크리트 냄새가 물씬 풍기는 대도시 빌딩 숲을 인류의 진
보로 바라본 당시의 경향이기도 하다. 레제는 매우 단순화된 형태 속에 대담한 색을
사용하여 역동적인 기계의 이미지를 구현한 이른바 '기계 미술' 양식을 개발했다.
그의 그림에서는 철근만이 아니라 톱니바퀴, 베어링, 용광로, 철도 등 기계 문명의
상징이 매혹적인 미술의 소재로 사용됐다.

비판적 리얼리즘,
추상주의,
사회주의 리얼리즘

비판적 리얼리즘1 : 참혹한 현실 고발

비판적 리얼리즘Critical Realism은 러시아 리얼리즘 문학의 창시자 막심 고리키Maksim Gor'kii에 의해 사용되기 시작한 용어다. 사회주의 리얼리즘이 주로 사회주의 사회에서의 창작 원리라면, 비판적 리얼리즘은 자본주의 사회에서 통상 자본주의 생활 형태에 대한 비판을 사실주의에 기초하여 전개하는 창작 방법을 일컫는다. 직접적인 사회주의 경향성을 지니지는 않는다 하더라도 부르주아 계급의 탐욕과 부패를 비판하고 몰락의 가능성을 반영한 작품을 선보였다.

서유럽의 비판적 리얼리즘 미술의 선구자 케테 콜비츠Käthe Kollwitz의 〈밭 가는 사람들〉은 소외된 노동으로 인해 생존을 위한 수단으로 전락한 인간의 실상을 보여 준다. 그림에서 두 농부가 쟁기를 끌고 있다. 어깨에 끈을 연결하여 소도 힘든 쟁기질을 사력을 다해 하는 중이다. 앞의 농부는 묵묵히 자기 몸으로 갈아야 할 밭을 응시한다. 뒤편의 농부는 이미 기력을 잃었는지 힘을 짜내는 기색이 역력하다.

죽을 힘을 다해 밭을 갈지만 정작 대부분의 경작물은 땅 주인인 지주의 몫이다. 이들에게 돌아오는 몫은 가족의 생존도 담보하지 못할 정도로 미미하다. 자유로운 의지나 의식은커녕 자신이 생존을 위한 노동 수단으로 전락해 있다는 사실조차 느끼지 못하는 상태일 것이다. 거의 땅에 붙어 있는 두 농부의 모습은 이미 땅의 일부인

콜비츠 | **밭 가는 사람들** | 1906년

듯하다.

콜비츠는 평생 노동자·도시 빈민·농민 등 억압받고 소외된 자의 편에서 작품 활동을 했다. 자신의 활동이 노동자를 비롯한 가난한 사람들에게 도움이 되어야 한다고 생각했다. 그녀는 뭉크 등 표현주의의 영향을 받으면서 노동자·농민의 비참한 삶의 현실과 저항을 담은 판화 제작에 몰두했다. 〈직조공의 봉기〉, 〈농민 전쟁〉, 〈전쟁〉 연작 등으로 잘 알려져 있다.

콜비츠는 〈빈곤〉에서 볼 수 있듯이 당시 노동자·도시 빈민의 궁핍한 삶을 사실주의에 기초하여 표현했다. 침대에 누운 아이는 뼈만 남아 앙상하다. 오랜 기간 병을 앓았는지 얼굴이 창백하다. 기아와 질병 속에서 죽음을 앞둔 상황인 듯하다. 어머니가 두 손으로 머리를 감싸고 절망적인 표정으로 아이를 내려다본다. 어린 자식이 죽어감에도 불구하고 아무런 조치도 취할 수 없는 극도의 빈곤에 무력한 모습이다. 뒤로는 침통한 표정의 아버지가 비쩍 마른 또 다른 아이를 안고 할 말을 잊은 듯 어두운 방 안을 응시한다.

배경을 보면 방 여기저기에 직조기가 흩어져 있다. 허리가 부러져라 쉴 새 없이

콜비츠 | **빈곤** | 1897년 그로스 | **대도시** | 1917년

직조기에 매달려 있어도 아이들에게 최소한의 음식조차 제공할 수 없는 현실이다. 신분제가 폐지된 19세기 후반에 이르러서도 여전히 궁핍한 삶에서 벗어나지 못하는 생활을 통해 노동자의 분노와 저항의 필요를 호소하는 듯하다.

게오르게 그로스George Grosz의 〈대도시〉는 현대인의 의식에 직접 영향을 미치는 대도시의 삶을 그렸다. 고층 건물로 가득한 도시 공간에서 샐러리맨이 생존 경쟁의 대열 위를 정신없이 뛰어다닌다. 성을 상품으로 팔아야 하는 여성의 이미지도 나온다. 그림의 아래쪽에서는 부를 축적한 상류층 사람과 권력가로 보이는 사람의 음흉한 눈길을 만난다. 대도시의 각박하고 위계화된 삶을 마치 꿈속의 광경처럼 묘사했다.

그로스는 유럽을 휩쓴 세계대전도 고발한다. 자신이 제1차 세계대전에 참전하여 부상당했고, 탈영을 시도하다 수용소에 갇히기도 했다. 그렇기에 전쟁 이후에 자본주의가 초래한 폭력과 탐욕·부패 등의 실상을 더욱 비판적으로 화폭에 담았다. 실업자·불구자, 그리고 빈민굴과 매음굴의 가난하고 소외된 사람들의 고통을 예리하게 묘사했다. 나중에 나치는 독일 미술관과 화랑에서 퇴폐로 지목된 수천 점의 회화를 몰수했는데, 그로스의 작품 280여 점이 포함되어 있었다.

막스 베크만Max Beckmann도 현실 사회의 부조리를 자주 드러냈다. 그는 제1차 세계

베크만 | **파리의 사교계** | 1947년

대전 참전 경험을 "인간은 1등급 돼지고, 앞으로도 그럴 것"이라는 말로 토로했다. 그는 전장에서 돼지로 취급받는 현실, 마취도 못한 채 팔과 다리를 절단해야 하는 수많은 젊은 병사를 목격했다. 전쟁은 민족과 국가의 번영이라는 미명하에 소수 권력자와 부를 움켜쥔 세력의 배를 불리기 위해 수많은 민중이 무의미한 희생을 강요받아야 하는 현장이었다.

그런데 베크만의 〈파리의 사교계〉는 시대의 고통이나 환멸과는 거리가 멀어 보인다. 화려한 옷이나 장신구로 치장한 남녀가 파티에서 즐기는 모습이기 때문이다. 남자들은 나비넥타이에 검정색 턱시도 차림이고, 여자들은 붉은색·주황색·분홍색 드레스로 한껏 멋을 부렸다. 사람들의 윤곽과 이목구비가 진한 목탄으로 그려져 있어서 더욱 강렬한 분위기다. 뒤편으로는 파티의 흥을 돋우려는 가수가 가사에 도취된 모습으로 노래하고 있다.

하지만 자세히 보면 파티의 즐거움과는 전혀 다른 분위기다. 흥겨운 표정을 짓는 사람을 찾아보기 어렵다. 사람들은 거의 무표정에 가깝고 침울함과 불안이 지배한다. 짙은 목탄의 효과 때문인지 선명한 눈이 오히려 팽팽한 긴장과 초조한 감정을 전달한다. 비좁은 공간에 여러 명을 배치해서 숨이 막히는 분위기이기도 하다. 또한

샨 | **실업자** | 1938년 크람스코이 | **늙은 농부** | 1872년

10여 명의 사람이 보이지만 대부분 서로의 시선이 엇갈려 있다. 같은 파티 장소에 있지만 마치 서로 다른 공간에 있는 듯 생소한 관계로 보인다.

벤 샨Ben Shahn은 미국의 비판적 리얼리즘을 대표한다. 러시아에서 태어난 그는 어린 시절 미국으로 이주한 이후 가난한 슬럼가에서 성장했다. 〈실업자〉는 노동자·농민·도시 빈민의 삶을 그린 작업의 일환이다. 대공황 이후 길거리에 넘쳐 나는 실업자를 담담하게 담았다. 하지만 단순히 가난에 찌든 초라한 모습이 아니다. 복장은 초라하고 빈궁한 삶이 주는 고통이 묻어나더라도 좌절에만 머물지 않는다. 그들의 표정에는 분노가 서려 있다. 한곳을 응시하는 눈길, 검은 눈동자와 흰자위의 선명한 대비, 굳게 다문 입은 폭풍 전야의 분위기를 자아낸다.

1870년에 결성된 이동파는 러시아 비판적 리얼리즘의 상징이었다. 미술이 귀족의 전유물로 머무는 현실을 거부하고 민중에게 작품 감상의 기회를 주고자 여러 지방으로 옮겨 다니며 전시회를 열어서 이동파라는 이름이 붙었다. 이동파는 민중적 시각에서 농민·노동자의 삶은 물론이고 역사적 사건을 해석해 그림으로 풀어냈다.

이반 니콜라예비치 크람스코이Ivan Nikolaevich Kramskoy의 〈늙은 농부〉는 이동파의 지향을 잘 보여 준다. 그림 속 농부의 군데군데 해져 있는 낡은 외투는 수십 년은 족히 입었을 듯하다. 낫인지 곡괭이인지 모르겠지만 자루를 움켜진 손은 고된 농사일

레핀 | **볼가 강가에서 배를 끄는 인부들** | 1873년

에 평생 시달린 흔적이 역력하다. 자본주의가 발달하지 못한 러시아는 아직 농민이 민중을 대표하고 있었다. 더욱이 여전히 절대 군주 차르의 통치 아래 있어서 이중적 억압과 고통 속에 살았다. 배경을 모두 생략하고 농민을 회화의 주인공으로 삼는 행위 자체가 뼛속까지 귀족 사회 문화가 지배하던 러시아에서는 혁명적 변화였다.

일리야 예피모비치 레핀Il'ya Efimovich Repin의 〈볼가 강가에서 배를 끄는 인부들〉은 가축 취급을 당하는 노동 현실을 무겁게 다룬다. 10명 남짓한 일꾼이 배를 끌고 있다. 레핀이 강변을 산책하다 더럽고 해진 옷을 입은 사람들이 무거운 하역선을 끌고 있는 모습에 충격을 받고, 이후 몇 차례 다시 방문하여 수많은 스케치를 거쳐 완성한 작품이다. 그만큼 현장의 사실성에 기초했기에 다수의 사람을 그렸지만 각자의 특색이 살아난다. 가슴과 어깨를 가로지르는 끈을 매달고 배를 끄는 사람들의 표정에 무거운 기색이 역력하다. 그들의 자세만 봐도 몸에 남은 마지막 힘을 짜내고 있음이 느껴진다. 작가의 세밀하고 날카로운 관찰력을 엿볼 수 있다.

비판적 리얼리즘2: 높이 세운 혁명의 깃발

프랑스 화가 장 루이 에르네스트 메소니에Jean Louis Ernest Meissonier는 혁명 사상을 옹

메소니에 | **바리케이드** | 1851년 콜비츠 | **봉기** | 1899년

호한 화가는 아니었다. 그는 네덜란드 풍속화의 영향을 받았으며 심지어 나폴레옹 회고 작품을 남기기도 했다. 하지만 그의 대표작 중 하나인 〈바리케이드〉는 비판적 리얼리즘을 보여 주는 작품으로 인정할 만하다. 〈바리케이드〉는 1848년 파리의 노동자 봉기 현장을 담은 그림이다. 농업 위기와 경제 공황, 정치적 혼란을 겪는 와중에 2월 노동자 봉기가 일어났다. 정부군과 노동자 사이에 바리케이드를 두고 시가전이 벌어졌다. 이때 희생된 사람이 1만여 명을 넘었고, 파리 동부 지역은 며칠간 시체로 뒤덮였다. 그림은 파리의 한 거리에서 정부군에 의해 바리케이드가 무너지고 봉기에 참여한 노동자들이 학살당한 직후의 광경을 담았다.

그림을 보면 전면에 돌로 쌓은 바리케이드가 파괴되어 널브러진 시신과 뒤섞여 있다. 돌무더기 너머로 프랑스 대혁명을 상징하는 삼색기의 붉은색과 푸른색, 흰색 옷을 입은 주검들이 처참한 모습으로 여기저기에 흩어져 있다. 검붉은 핏빛 색조마저 풍기는 칙칙한 분위기의 거리도 학살 당시의 참상을 표현하는 듯하다. 정부군의 무자비한 살육 장면을 통해 부르주아에 기반한 정부의 폭력성과 추악함을 드러냈다는 점에서 리얼리즘의 성취라고 평가할 만하다.

콜비츠의 〈봉기〉는 억압적인 현실을 지양하려는 민중의 힘을 보여 준다. 저마다 낫이나 도끼, 꼬챙이 등 무기가 될 만한 것을 들고 행진하고 있다. 굶주림에 피골이

콜비츠 | **폭동** | 1897년　　　　　　　　　　　　레핀 | **뜻밖의 방문자** | 1888년

상접한 모습으로 절규하는 표정을 곳곳에서 볼 수 있다. 뒤편으로는 봉기에 의해 불타는 성이 보인다. 대열의 선두에 선 사람이 추켜올린 깃발 아래로 봉기를 상징하는 여신을 그려 넣었다.

　콜비츠의 또 다른 작품 〈폭동〉은 도시 직조공의 저항 장면을 담았다. 직조공들이 거리 행진을 거쳐 기업주의 저택에 도착한 모습이다. 화려한 저택은 〈빈곤〉(314쪽)에서 보여 준 직조공 가족의 음습한 방과 극적으로 대조된다. 화려한 조각으로 치장된 석조 건물이 부를 자랑한다. 행진 대열이 도착했지만 높은 벽과 철문이 노동자를 가로막고 있다. 문을 잡고 흔드는 사람, 대문 앞에서 촘촘히 박혀 있는 돌멩이를 파내 앞치마에 담아 닫힌 문을 공략하는 남자들에게 쥐어주는 여자 등이 사태의 절박함을 그대로 보여 준다.

　〈폭동〉은 콜비츠의 경지에 오른 사실주의적 표현 기법이 눈길을 끈다. 그녀는 정형화된 표현에 집착하는 아카데미즘, 부르주아 취향의 아틀리에 예술을 넘어 삶의 현장으로 다가서야 한다고 강조했다. 여성 방직공은 아이에게 먹일 젖도 없이 바짝 말라 버린 젖가슴, 원래 그렇게 태어난 것 같이 굳어진 구부정한 허리로 다가온다. 끊임없이 밀려오는 죽음과도 같은 노동에 찌들 대로 찌든 모습, 조금의 과장도 허세도 없는 현실 그대로의 모습이다.

수리코프 | **보야리니아 모로조바** | 1887년

 섬뜩할 정도의 현실감 속에서 동정과 연민을 넘어서는 힘을 본다. 이것이 리얼리
즘의 진정한 힘이리라. 허리를 구부리고 앞치마에 돌멩이를 주워 모으는 여인이, 구
부정한 허리로 한 손에는 영문을 몰라 우는 아이를 잡고 다른 한 손에는 굶주림에
지쳐 곯아떨어진 아이를 안고 있는 저 여인이 약해 보일 수는 있다. 하지만 그 가는
팔뚝, 구부정한 허리를 지닌 그들이 역사를 움직여 왔다. '노예 근성'에 찌들어 살 것
만 같던 그들이 행동할 때 산이 움직였고 하늘이 변했다. 리얼리즘은 관념의 소산이
아니라 현실의 소산이다.

 레핀의 〈뜻밖의 방문자〉는 사회 체제에 저항한 혁명가의 한 단면을 보여 준다. 혁
명가가 시베리아 유형을 마치고 막 돌아온 순간이다. 하지만 아무도 그를 반기지 않
는다. 부인은 문고리를 잡고 차가운 모습으로 방 안 상황을 주시한다. 돌아온 아들
을 보고 일어선 어머니의 모습은 굽은 허리만큼이나 어정쩡하다. 피아노 앞의 누이
는 몸만 반쯤 돌린 채로 불청객을 응시한다. 어린 딸의 발은 불안감 때문에 부자연
스럽다. 그 옆의 아들도 여동생의 머리 너머로 낯선 아버지를 쳐다본다.

 이 그림의 압권은 혁명가의 눈빛이다. 레핀은 주인공의 얼굴을 세 차례나 바꾸었
다고 한다. 가족들이 보이는 경계심에 그 역시 경계의 눈빛으로 답한다. 모자를 든
손은 어디에 두어야 할지 모르는 듯하다. 다음 걸음을 어디로 내디뎌야 할지 망설인

칸딘스키 | **작은 기쁨** | 1913년 　　　　　칸딘스키 | **콤포지션 Ⅷ** | 1923년

다. 못 올 데를 온 것 같이 어색하다. 실제로 혁명가의 삶은 그리 낭만적이지 않았을 것이다. 레핀은 대상의 외적 형태에 대한 관찰에 머물지 않고 내면 관찰을 통해 섬뜩할 정도로 깊이 있는 리얼리즘을 실현했다.

바실리 이바노비치 수리코프Vasily Ivanovich Surikov의 〈보야리니아 모로조바〉는 차르에 저항한 귀족 모로조바의 유형 장면이다. 쇠사슬로 묶인 그녀가 마차에 실려 유형 길에 오른다. 그녀는 한 손을 들어 지지 민중에게 호소한다. 오른편에는 저항 운동을 옹호하는 평민과 성직자, 귀족들이 안타까운 표정으로 그녀를 떠나보낸다. 왼편으로는 차르를 지지하는 몇몇 귀족이 그녀를 조롱한다. 수리코프는 이 작품을 통해 민중 속에 전해져 온 이야기를 되살려 차르에 대한 저항의 불씨를 지피는 역할을 했다.

추상주의: 새로운 시대의 새로운 예술

1910년대에는 예술가의 주관성을 대폭 강화한 추상주의가 나타난다. 서유럽에서는 몬드리안처럼 기하학적 경향이 강했다면, 러시아에서는 칸딘스키를 중심으로 표현주의적 경향을 강하게 띤다. 초기에는 감정을 표현주의적 방식에 담아서 표현하는 '뜨거운 추상'이, 후기에는 날카로운 이지적 공간에 초점을 맞춘 '차가운 추상'

이 두드러진 현상으로 나타난다.

바실리 칸딘스키Wassily Kandinsky의 〈작은 기쁨〉은 다분히 뜨거운 추상, 〈콤포지션 Ⅷ〉은 차가운 추상에 해당한다. 차가운 추상에 이르러서는 몬드리안처럼 선·면·색을 통한 기하학적 공간 분할이 두드러지지만 몬드리안과는 적지 않은 차이를 보인다. 몬드리안의 경우 사각형에 가까운 면 분할로 정적인 분위기를 풍긴다면, 칸딘스키는 날카로운 삼각형을 비대칭적으로 사용함으로써 훨씬 긴장감과 역동성을 더한다.

인상주의에서 입체주의나 표현주의로 나아가면서 구체적 형태가 분해된다. 칸딘스키에 이르러서는 아예 형태가 사라진다. 〈콤포지션 Ⅷ〉만 해도 선과 면, 색채의 세계만이 펼쳐진다. 새로운 세계를 향한 힘찬 도약의 느낌을 공감할 수는 있지만 다분히 작가의 주관이 중심이다. 이는 러시아 혁명이라는 역사적 상황의 이해 위에서 해석할 때 도달할 수 있는 공감이다.

1917년 10월 혁명을 전후해 러시아 미술계는 미래주의·입체주의·추상주의·구성주의 등 이른바 러시아 아방가르드가 만개하며 예술적 에너지가 폭발하던 시기였다. 당시 기존의 낡은 질서를 부정하고 사회주의 혁명의 분위기가 솟구치는 상황에서 이에 부응하며 새로운 것을 창조하고자 하는 예술가들의 예술적 욕구와 실험이 분출했다. 시인 마야코프스키는 "길거리는 우리의 붓, 광장은 우리의 팔레트"라고 부르짖으며 혁명적 분위기를 고취시켰다.

러시아 추상주의 회화의 발전은 레닌의 적극적 태도가 큰 영향을 미쳤다. 레닌은 아방가르드적 예술 사조에 관대했다. 정치 영역만이 아니라 예술에서도 '새 술은 새 부대에' 담으려는 노력이 필요하다는 태도를 지녔다. 이러한 분위기에 힘입어 칸딘스키를 비롯하여 실험적 예술을 지향하는 작가들이 러시아로 대거 몰려들고 러시아 미술의 일대 부흥이 일어났다.

파울 클레paul klee의 〈새로운 천사〉에서는 아직 사물이 변형된 형태로 남아 있다. 단순한 선을 중심으로 순식간에 그려 낸 천사의 모습이다. 하지만 이미 근대 미술의 견고한 형태에서는 상당히 벗어나 있다. 추상으로 나아가는 과도기 상태의 단순화 느낌을 준다.

〈빨간 풍선〉에 와서는 추상주의 회화의 특징이 뚜렷해졌다. 칸딘스키처럼 원·삼각형·사각형 등 갖가지 도형을 사용했다. 전형적인 '차가운 추상'과는 분위기가 다

클레 | **새로운 천사** | 1920년

클레 | **빨간 풍선** | 1922년

르다. 기계적으로 구획된 공간 느낌과는 달리 화면 전체를 정서적으로 포근하게 품는다. 클레를 하나의 경향으로 단정하기는 어렵다. 스스로도 특정한 유파로 제한하지 않았다. 클레는 여러 경향을 흡수하면서도 자신만의 고유한 세계를 유지했다. 뒤에 표현주의에서 다시 다루겠지만, 표현주의의 특성을 간직하면서 다른 한편으로 추상표현주의로 나아가는 선구적인 도전 정신을 보이기도 했다.

사회주의 리얼리즘: 이념과 체제의 선전

1924년 레닌이 병으로 사망한 후 스탈린이 정권을 잡으면서 소련의 미술 정책은 큰 변화를 겪는다. 스탈린은 매우 엄격한 예술 검열·통제 정책을 시행했다. "사회주의 리얼리즘은 소비에트 예술의 기본 방법이며 현실을 그 혁명적 발전에 있어서 정확하게 역사적 구체성으로 그릴 것을 예술가에게 요구한다."면서 여기에서 벗어나는 미술은 가차 없이 탄압했다. 탄압 속에서 칸딘스키를 비롯한 많은 미술가들의 서유럽 망명이 줄을 이었다. 인상주의 미술 작품조차 미술관에서 철거되는 상황에서 추상주의 회화가 설 자리는 더욱 없었다.

사회주의 리얼리즘은 혁명 발전의 기치와 영웅적인 인물 묘사를 중시했다. 민족

리얀지나 | **높이 더 높이** | 1934년 　　　　　리얀지나 | **벽돌 공장** | 1937년

주의·당원주의·이념주의를 표방했는데, 모든 예술 작품은 지역 고유 사상 및 거주
민과 긴밀히 연계할 것, 공산당 특징을 반영할 것, 사회주의 이념과 사상·태도를 표
명할 것이 요구됐다. 표현 기법에서는 표현주의·추상주의·구성주의 등의 배격과
전통적 사실주의 묘사를 강요했다.

　세라피마 리얀지나Serafima Ryangina는 사회주의 체제에서 일하는 노동자를 자주 묘사
했다. 〈높이 더 높이〉는 송전탑을 오르는 젊은 남녀 노동자의 모습을 그린 것이다.
아래로 산등성이가 보이는 것으로 봐서 상당한 높이에 설치된 탑인 것 같다. 하지만
두 노동자는 두려워하기는커녕 매우 밝은 표정으로 위를 향한다. 희망찬 표정과 힘
찬 팔뚝이 사회주의 사회의 밝은 미래를 보여 준다. 사회주의를 향한 멈추지 않는
전진이라는 메시지를 집약적으로 담았다.

　〈벽돌 공장〉에서는 여성 노동자들이 흙 벽돌을 찍어내는 기계 앞에서 일하고 있
다. 왼쪽의 여성은 양손에 잔뜩 힘을 주고 벽돌 찍어내는 틀로 흙을 끌어내린다. 왼
편 여성은 벽돌 서너 장을 한 손으로 들어 운반한다. 전투에 임하는 병사처럼 굳은
결의를 다지는 표정이다. 고된 육체노동에도 불구하고 지친 기색을 느낄 수 없다.
걷어붙인 팔소매 아래로 건강한 팔뚝이 드러난다. 사회주의 국가 건설을 향한 건설

브로드스키 | **연설 중인 레닌** | 1933년

현장의 힘찬 망치 소리가 들릴 것만 같다.

사회주의 리얼리즘은 강인한 노동 영웅의 모습에 주목했다. 한 치의 망설임이나 두려움 없이 오직 주어진 과제에 헌신적으로 복무하는 강철 같은 민중의 모습을 원했다. 그러면서 갈등하고 고뇌하는 개인은 사라진다. 그들이 원하는 개인은 특정한 상황 속에서 판단하고 행위하는 현실의 개인이라기보다는 소비에트 구성원이 가져야 할 이상적 덕목을 체현한 집단의 일원일 뿐이다. 이를 위해 그림에 등장하는 주인공의 표정은 언제나 밝고 희망에 차 있어야 했다. 신체는 남성은 물론이고 여성도 불끈 솟아오른 근육에서 풍기는 강인함으로 가득해야 했다. 항상 사회주의를 향한 소비에트 정신과 기상을 간직한 전형적인 노동자와 농민을 묘사해야만 했다.

사회주의 혁명을 진두지휘한 혁명가야말로 일차적인 묘사 대상이었다. 이사크 브로드스키Isaak Brodsky의 〈연설 중인 레닌〉은 1920년 5월, 내전의 긴박한 상황에서 폴란드 전선을 향해 출전하는 군인들 앞에서 연설하는 레닌의 모습을 담았다. 원래 작품의 모델이 된 사진과는 달리 팔을 들고 열정적으로 연설하는 레닌으로 수정했다. 주위의 플래카드도 새롭게 추가됐고, 조용히 경청하던 군중도 손을 들어 열렬히 호응하는 모습으로 바꿨다. 브로드스키는 혁명을 성공으로 이끈 정치 지도자를 수정

게라시모프 | **18차 당대회의 스탈린** | 1939년

작업을 통해 영웅의 전형으로 표현했다.

　레닌의 경계에도 불구하고 이후 새롭게 권력을 장악한 스탈린은 스스로를 영웅으로 형상화하는 일에 더 적극적이었다. 알렉산드르 미하일로비치 게라시모프 Alexander Mikhailovich Gerasimov의 〈18차 당대회의 스탈린〉도 그중의 하나다. 그는 혁명 후에 당 지도자의 초상화를 자주 그리면서 소련 화단의 대가로 군림하게 된다. 그림은 소련과 공산당을 상징하는 붉은 깃발을 배경으로 확신에 차서 당 사업 계획을 제안하는 스탈린의 모습을 담았다. 레닌 그림과 마찬가지로 나라를 구하고 사회주의 발전을 성공시킨 영웅 이미지에 초점을 맞췄다. 무엇보다도 대규모 피의 숙청을 자행한 장본인임에도 불구하고 인자함이 가득한 아버지의 모습으로 묘사했다.

입체주의,
신조형주의,
구성주의 미술

입체주의: 기하학적 분해와 복합 시점

세잔을 비롯해 인상주의 화가들이 시도한 형태와 빛의 분해를 수용하고 이를 더 본격화하면서 입체주의 미술이라는 새로운 경향이 생겨났다. 다양한 화가에게서 흔적을 발견할 수 있지만 특히 조르주 브라크Georges Braque와 파블로 피카소Pablo Picasso를 중심으로 하나의 뚜렷한 흐름으로 등장한다.

이들은 사람이나 사물을 원구와 원통, 원뿔 등 기하학적 형태로 단순화하는 작업을 넘어서 기존의 합리적 시간과 공간 개념까지 허물어뜨린다. 한 화면 안에 정면과 측면, 위와 아래, 심지어 뒷면까지 포함하여 절대적 공간 개념을 근본적으로 흔들어 버린다. 또한 여러 시점은 현실에서 순차적인 시간 경험 안에서만 가능하기에 절대적 시간 개념도 부정한다. 결국 이성을 중심으로 한 합리적 사고방식이라는, 근대적 발상을 넘어서려는 시도에 해당한다.

대표적인 예로 피카소는 〈아비뇽의 아가씨들〉을 통해 세잔의 시도를 더 극단화시키는 방향으로 나아간다. 목욕하는 여인을 그린 세잔의 여러 작품에서 이미 인체의 기하학적 변형이라든가 앞면과 뒷면이 교차되는 선구적 시도가 나타난 바 있다. 전통 회화는 물론이고 근대 회화의 상식에서 벗어나려는 세잔의 과감한 시도를 피카소가 이어받는다.

피카소 | **아비뇽의 아가씨들** | 1907년

　피카소의 〈아비뇽의 아가씨들〉에서는 원근감과 명암을 통한 입체감이 완전히 사라진다. 중앙의 두 인물은 기하학적 변형의 초기 단계여서 신체의 특징이 아직 남아 있지만 좌우의 인물을 보면 사각형·삼각형 등의 도형 요소가 대폭 강화된다. 특히 오른쪽 아래 인물로 오면 눈은 정면인데 코는 측면이고, 몸은 아예 뒷면을 담아서 본격적인 복합 시점을 예고한다. 실제와 추상을 결합함으로써 주관에서 분리된 실체로서의 객관을 부정한다.

　브라크의 〈레스타크의 집들〉은 사물을 입방체로 전환시켜 파악하는 입체주의 초기 단계를 보여 준다. 집과 나무를 제외한 모든 요소를 캔버스에서 제외시켰다. 모든 집을 사각 입방체를 중심으로 한 단순 형태로 압축했다. 원구·원통·원추 등 입방체로 사물을 파악한 세잔의 시도가 브라크에 이르러 전면화된 방식으로 나타난다. 모든 것이 단순한 구조물로 전환됨으로써 사물은 서로 독립적 요소로 파악되고

브라크 | **레스타크의 집들** | 1908년 브라크 | **둥근 테이블** | 1929년

전체 관계는 재구성 차원에서 질서를 형성한다.

브라크의 〈둥근 테이블〉은 입체주의의 진전된 단계를 보여 준다. 〈레스타크의 집들〉이 아직 원근법과 명암법의 흔적을 지닌 단계라면, 여기에서는 원근법과 명암법이 사라지고 평면 위에서 개별 요소가 관계를 맺는다. 그러면서도 입체적 구성을 통해 전체 구조를 살려 낸다. 개별 요소를 입방체 구조로 파악하는 것을 넘어서, 평면에 여러 시점을 중첩시키는 방식으로 입체주의의 새로운 장을 열었다. 그림 속 둥근 탁자 위에는 갖가지 물건이 쌓여 있다. 평면 위에 정면만이 아니라 위와 아래 시점에서 바라본 모습이 공존한다. 테이블을 보면 물건이 놓여 있는 면은 둥글게 표현해서 위에서 본 시점을, 테이블 상판을 받치고 있는 바로 아래 구조물은 사각형으로 표현해서 정면 시점을, 다리까지의 중간은 아래에서 올려다 본 시점을 각각 보여 준다. 테이블 위의 물건도 마찬가지다. 책도 정면과 아래에서 본 시점이 동시에 들어 있다.

브라크와 피카소는 원근법과 3차원적 공간 표현에서 벗어나면서도, 복수 시점 도입으로 오히려 단일 시점보다 많은 것을 보여줄 수 있다고 주장했다. 단순화된 사물

피카소 | **알제리의 여인들** | 1955년

과 복수 시점 도입으로 전체 구조와 질서를 표현할 수 있다고 여겼다.

　피카소가 기존 회화의 구조 분석 일환으로 작업한 〈알제리의 여인들〉은 회화에서 입체주의의 실현 과정을 보여 준다. 왼편의 여인은 대상의 형태와 색을 상당 부분 간직하고 있다. 중간의 두 여인은 가슴과 다리만 어렴풋이 애초의 형상으로 비칠 뿐 나머지 신체는 분해되어 간단한 선과 면, 그리고 색으로 전환되었다. 오른편의 흑인 여성으로 오면 이제 형태의 단서를 이룰 만한 모든 요소는 소멸하고 검은색과 몇몇 도형의 조합만으로 남는다. 입체주의는 이렇게 현실의 다양하고 구체적인 현상이나 사물을 단계적 절차에 따라 기본 단위로 압축하고, 이들 사이의 관계를 규명함으로써 진정한 체계와 질서에 도달한다.

　피카소의 〈거울 보는 소녀〉는 마네가 〈폴리 베르제르 술집〉(296쪽)에서 보여 준 문제의식, 현실에서는 불가능한 빛의 회전 효과를 그대로 수용한다. 소녀가 거울에

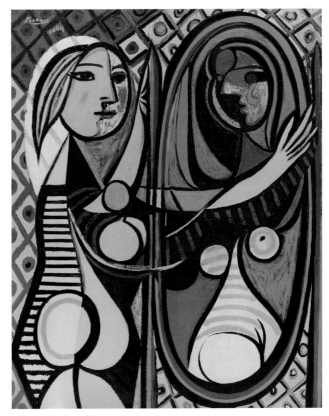

피카소 | **거울 보는 소녀** | 1932년

자신의 모습을 비춘다. 언뜻 보면 인체의 각 요소를 기하학적 도형으로 변경했을 뿐 자연스러운 모습이다. 하지만 소녀와 거울에 비친 모습을 면밀히 살펴보면 마찬가지로 현실에서는 불가능한 장면이다. 소녀의 콧날이 오른쪽을 향하면 거울 속의 모습도 같은 방향이어야 하는데 그림에서는 왼쪽을 향하고 있다. 가슴의 측면을 비추었는데 거울에는 정면이 나타난다.

피카소는 이 그림을 통해 평면에 사물의 360도 모습을 모두 표현하고자 했다. 이를 위해서는 마네의 시도처럼 빛은 직진한다는 상식을 거두고 주관적으로 빛을 휘감게 함으로써 사물의 모든 면을 볼 수 있어야 한다. 그래야 평면에 사물의 입체를 모두 표현할 수 있기 때문이다. 그리하여 직진하는 빛으로는 볼 수 없는 소녀의 다른 면을 드러낸다.

몬드리안 | **회색 나무** 부분 | 1911년 몬드리안 | **꽃피는 사과나무** 부분 | 1912년 몬드리안 | **단지가 있는 정물** 부분 | 1912년

신조형주의: 선과 면으로 표현한 사물의 본질

피터르 코르넬리스 몬드리안Pieter Cornelis Mondrian을 중심으로 신조형주의라는 새로운 경향이 대두된다. 몬드리안은 검은색 수평선과 수직선, 원색의 크고 작은 평면 등 몇 가지 제한된 목록의 조합에 의해 다양한 작품 속에서 무수한 의미를 만들어 낸다. 그림에서 일체의 군더더기를 제거하고 몇몇 색채와 색면, 그리고 이들 사이의 비례 관계만 남겨 놓았다. 몬드리안은 "미술에 있어 정신적인 것에 근접하려면 우선 현실의 사용도를 가능한 한 최소한으로 줄여야 한다. 왜냐하면 정신적인 것과 현실은 상반된 것이기 때문이다. 기본적 형태를 사용하는 것은 따라서 논리적 귀결이다."《신조형주의》라면서 이러한 점을 목적의식적으로 추구한다.

몬드리안의 〈회색 나무〉와 〈꽃피는 사과나무〉는 어떻게 복잡한 현실 사물에서 단순화된 기본적 형태로 전환해 나가는지를 이해할 수 있게 해 준다. 이 두 작품은 몬드리안이 입체주의 구성 원칙을 자연의 나무에 적용시킨 초기 작품에 속한다. 현실의 나무는 수많은 가지와 잎으로 복잡한 구조를 갖고 있다. 또한 서로 다른 종의 나무 사이에도 엄연한 차이가 존재한다. 그래서 재현 작업에 충실한 기존 회화를 보면 외형적인 개별 나무의 차이와 모습을 담는 데 열중한다. 하지만 〈회색 나무〉에서 볼 수 있듯이 현실의 복잡함은 수평 및 수직 구조로 단순화시킬 수 있다. 이 단계에서 배경은 완전히 사라지고, 아직 나무의 모습은 남아 있지만 이는 굵고 가는 면과

몬드리안 | **적황청의 대비** | 1921년 몬드리안 | **빅토리 부기우기** | 1944년

선으로 구분된다. 〈꽃피는 사과나무〉에 이르러서는 일체의 고정화된 면도 사라지고 짧은 직선과 곡선으로 이루어진 최소한의 단위로 압축된다.

　〈단지가 있는 정물〉은 나무라는 하나의 사물에 머물지 않고, 서로 다른 특징을 가진 방 안의 여러 사물이 몇 개의 선과 면을 중심으로 단순화된 기본적 형태를 향해 나아가는 과정을 보여 준다. 구상 예술로부터 비구상 예술이 어떻게 가능한지를 작업 과정을 통해 드러낸다. 중앙의 단지 하나에만 곡선이 남아 있고 나머지는 길고 짧은 직선의 조합으로 이루어진 사각 도형이다. 뚜렷한 형태를 지닌 현실의 사물에 기초한 구상 예술의 표현 방식을 넘어 비구상으로 나아가는 과정이다.

　〈적황청의 대비〉는 앞의 〈단지가 있는 정물〉이 선과 면으로 분해된 최종 단계를 알게 해 준다. 〈적황청의 대비〉에서는 입체감과 원근감이 완전히 사라진다. 직각으로 교차하면서 화면의 흰 면을 분할하는 수직선과 수평선의 엄격한 효과가 두드러진다. 또한 극도의 단순화에 도달한 형태를 이용한 구성 작업을 통해 균형에 도달한다. "신조형주의는 정확한 질서를 명시해 보이는 것"이라는 몬드리안의 주장처럼 빨강·노랑·파랑 세 가지 순색만을 사용한 사각형 사이에 형성되는 비례 관계가 다양한 질서와 의미를 만들어 낼 가능성을 제공한다. 몇 가지로 제약된 사항만으로, 다양한 작품을 통해 무한히 복합적인 체계를 만들어 낼 수 있음을 보여 준다.

　몬드리안의 〈빅토리 부기우기〉는 신조형주의 방법으로 회화에 음악적 요소를 도

입한다. 몬드리안은 말년에 뉴욕 화단의 초청으로 뉴욕을 방문했을 때 재즈에 심취하게 된다. 그는 친구들과 할렘에서 흑인의 재즈 연주를 즐겨 들었으며 많은 음반을 구입했다. 제목에 사용된 '부기우기'라는 표현은 몬드리안이 재즈의 어떤 면에 주목하고 있는가를 잘 보여 준다. 부기우기는 블루스 피아노 연주에서 왼손으로 한 마디 8박자를 잡아 주면서 오른손으로는 자유롭게 연주하는 스타일을 지칭한다. 몬드리안은 그만큼 재즈의 즉흥성과 자유분방한 표현에 매력을 느꼈다.

그림을 보면 그 영향이 금방 눈에 띈다. 기존의 몬드리안 그림과 비교할 때 몇 가지 변화가 두드러진다. 먼저 선과 면을 통한 수직과 수평 표현만을 고집하던 그는 이에 적합한 정사각형이나 직사각형 캔버스를 고수했다. 하지만 이 작품에서 처음으로 마름모 모양의 캔버스를 사용했다. 또한 면과 색의 경계를 검은색 띠로 구분하던 방식에서 벗어나 면과 면, 색과 색이 직접 만난다. 더 나아가서 다양한 색으로 구성된 가늘고 긴 색띠를 작은 사각형으로 분할하고, 한 면 안에 작은 색면을 겹쳐 삽입하는 방식으로 기존의 경향보다 훨씬 자유롭고 과감하게 즉흥적 요소를 도입한다. 짧게 끊어지는 악기의 경쾌한 음과 무한한 자유 변주를 특징으로 하는 재즈의 특성을 반영했다.

테오 반 두스뷔르흐Theo van Doesburg는 자연의 재현 요소를 제거하고 단순한 조형 요소에 이르러야 한다는 몬드리안의 주장에 공감하면서 신조형주의에 합류한다. 하지만 몬드리안의 기본적인 문제의식에는 동의했으나, 회화적 표현에서는 차이를 보인다. 몬드리안이 고정적인 형식을 고집했다면, 두스뷔르흐는 제한된 조형 요소 틀 내이긴 하지만 보다 화려하고 역동적인 방향을 추구했다. 몬드리안은 오직 직선과 수평선의 조합만을 원칙으로 제시했지만 그는 대각선의 역동적 측면을 중시했고, 결국 두 사람의 긴밀한 관계는 중단된다.

〈구성 IX〉에서 볼 수 있듯이 두스뷔르흐의 그림은 무채색의 선과 단순화된 색면을 사용하되 몬드리안에 비해 다양하고 화려한 표현으로 나타난다. 그는 기본 도형을 사각형에 두고 있으나 크기나 모양에 있어서 훨씬 다양한 형태를 사용한다. 특히 'ㄱ'이나 'ㄴ' 자 모양처럼 꺾인 형태, 십자가 형태 등 몬드리안과는 상이한 도형이 등장한다. 몬드리안은 녹색이 자연을 떠올리게 하는 색이라는 점에서 거부했으나 그는 곳곳에서 녹색을 사용했다.

두스뷔르흐 | **구성 IX** | 1917년

두스뷔르흐 | **산수적 구성** | 1929년

〈산수적 구성〉에서 두스뷔르흐는 과감하게 대각선 구도를 시도한다. 좌측 상단에서 우측 하단으로 대각선을 따라 사각형의 크기가 점점 커져서 역동적인 변화 과정을 보여 주고, 심지어 몬드리안이 질색하는 원근의 느낌까지 전달한다. 몬드리안은 평생에 걸쳐 대각선을 거부했고 이 때문에 두스뷔르흐와 관계를 끊었으나, 말년에 〈빅토리 부기우기〉에서 볼 수 있듯이 대각선을 수용한다.

구성주의: 절대적 비구상

형식주의 혹은 절대주의로도 불리는 러시아 구성주의는 문학에서 시작되어 미술로 확대된 경향이다. 형식주의는 문학에서 텍스트의 문학성이란 그 형식 구조의 산물이라는 문제의식에서 출발한다. 작가의 삶이나 의도, 작품의 역사적 맥락이나 이념적 내용에서 벗어나 작품 내부의 형식적 구조에 의해 텍스트의 문학성이 결정된다는 시각이다. 미술에서도 비슷한 맥락을 지니면서 구성주의 운동이 일어난다.

카지미르 세베리노비치 말레비치Kazimir Severinovich Malevich는 구성주의 회화의 선구자 역할을 한다. 그는 처음에는 입체주의와 미래주의의 영향을 받으며 작품 활동을 했다. 입체주의 회화로부터 기호의 임의적 속성을 발견하고 이를 적극 수용했다. 〈나

말레비치 | **나무꾼** | 1912년 말레비치 | **농촌 소녀의 머리** | 1913년

무꾼〉은 대규모 벌목 장면을 표현했다. 입체주의 영향을 받으며 러시아 구성주의 미술을 선도한 그는 일체의 사물을 원통 모양으로 단순화시켰다. 잘린 나무와 나무꾼의 몸이 기호화된 이미지의 숲을 이룬다.

〈농촌 소녀의 머리〉에서는 기본 도형을 통한 구조 분석이 보다 진전된 방식으로 나타난다. 농촌 소녀의 모습인데, 앞의 그림과 달리 아예 대상의 현실적 형상이 거의 사라진 상태로 추상화되었다. 눈을 짐작할 수 있는 두 개의 구멍 말고는 모두 삼각이나 사각 원통이어서 대상과의 직접적인 연관성은 이제 거의 사라졌다.

〈검은 사각형〉이나 〈검은 사각형과 붉은 사각형〉에 이르러서는 입체주의 영향에서 완전히 벗어나 극단적 비구상으로 나아간다. 하얀색 바탕에 검은색 혹은 붉은색 사각형이 있을 뿐이다. 몬드리안이 도달한 단순화를 훌쩍 넘어선다. 단색조의 평면 추상을 통해 그가 주장하는 '절대주의'에 이른다. 나중에는 아예 색조차 완전히 배제한, 흰 바탕 위의 흰 정사각형을 묘사하는 데까지 감으로써 절대주의의 종결로 치닫는다.

말레비치의 작품은 러시아 형식주의의 핵심 방법인 '낯설게 하기'와 연관성을 찾을 수 있다. 검은 사각형으로 가득한 그림이 던지는 낯선 느낌 앞에서 우리는 의미를 찾으려는 사고를 시작한다. 작가의 내면적 삶이나 정서에서 기초한 칸딘스키의 추상과는 다르다. 말레비치는 조형 형식 자체로부터 의미의 출발점을 찾는다. 스탈

말레비치 | **검은 사각형** | 1915년

말레비치 | **검은 사각형과 붉은 사각형** | 1915년

린 통치하에서 사회주의 리얼리즘이 유일한 예술 형식으로 강제되면서 말레비치의 표현 형식은 사회 질서 파괴로 간주되어 억압당한다. 하지만 이후 미니멀리즘의 효시로서 부각되고 뉴먼, 로스코 등의 색면 추상에도 큰 영향을 미쳤다.

1917년 러시아 혁명 이후의 구성주의는 '붉은 미술'로도 불린다. 사회주의 사상의 열망을 실현한다는 목표를 갖고 있었기 때문이다. 기계적 생산과 건축 공학 및 그래픽과 사진을 통한 기하학적 표현에 의존하여 사회주의적 지향을 직접 드러내는 방식이다. 산업 생산 속에서 미술과 디자인의 통합을 추구했다. 복잡한 장식적 미를 거부하고 순수하고 단순한 기본 형태를 통해 진보로 나아가는 노동 계급과 역사의 동력을 설명한다.

엘 리시츠키EI Lissitzky의 〈붉은색으로 백을 치다〉는 반혁명 세력을 공격하는 사회주의 혁명의 대의를 형상화한 작품이다. 그림의 구성은 단순하다. 날카로운 붉은색 삼각형이 흰색의 공간을 파괴한다. 중앙의 커다란 삼각형뿐만 아니라 몇 개의 작은 붉은색 삼각형도 동시에 흰색 공간을 공격한다. 다분히 당시 러시아 사회주의 혁명의 절체절명의 과제였던, 백군과의 내전에서 붉은 군대의 승리를 기원하는 이미지다. 리시츠키는 구성주의 그래픽 디자인 방향 설정에 핵심적인 역할을 했다. 건축학을 공부한 그는 구조적·수학적인 건축의 특성을 회화에 적극 반영했다. 개인적 감상이

리시츠키 | **붉은색으로 백을 치다** | 1920년 타틀린 | **제3인터내셔널 기념탑** | 1920년

나 복잡한 표현 형식을 구시대의 미학으로 규정하고 단순 명쾌한 도형을 통해 사회
주의적 이상을 실현하려 했다.

블라디미르 예브그라포비치 타틀린Vladimir Evgrapovich Tatlin의 〈제3인터내셔널 기념
탑〉은 사회주의 국제 연맹 조직인 제3인터내셔널의 발전을 추상 형상으로 구현했
다. 나선형으로 상승하는 모양인데, 목조 구조물을 기본으로 철골과 유리로 보완했
다. 중앙에는 원통이나 반구 모양의 유리 구조물을 두었다. 철근·나무·유리 등 재료
의 예술적 조합을 통해 여러 공간을 구축해 나가는 방식이다.

타틀린은 이 작품에서 물질을 흉내 내는 회화의 가상적 공간 대신 직접 물질을
사용하는 실제 공간을 통해 유물론적 세계관을 미술에 반영했다. 나선형 상승은 역
사의 점진적·지속적 진보이자 최종적으로 사회주의 사회에 이르는 길을 의미한다.
미술이 사회주의 사회의 향상에 직접 기여해야 한다고 주장한 구성주의자의 관점답
게 이 모형 탑은 실제로 396미터 높이의 건축물로 건설될 계획이었다. 하지만 철근
부족과 기술적 문제로 인해 모형으로만 남아 있다.

초현실주의 미술

무의식 세계의 표현

초현실주의 미술은 정신 분석 이론의 문제의식을 회화적으로 표현한 대표적인 흐름이다. 초현실주의는 20세기 초반 프랑스에서 시작되어 현재까지 이어지고 있는 전위적 미술 운동이다. 의식 중심의 예술을 정면으로 거부하고 무의식 세계를 미술의 중요한 묘사 대상으로 삼는다. 꿈과 무의식 세계에 대한 상상력을 기반으로 필연보다는 우연을, 정상적 상태보다는 광적인 증상을 표현한다. 이를 위해 서양 회화를 지배하던 원근법과 투시법 등 사실적·입체적 표현 형식을 완전히 부정한다.

프랑스 시인 앙드레 브르통André Breton은 초현실주의 예술을 본격적으로 제안한 인물이다. 프로이트를 만나고 정신 분석 이론에 동의한 브르통은 1924년 '초현실주의 선언문'을 발표하고, 이를 기점으로 초현실주의 미술이 본격화된다. 이 선언에서 브르통은 이성에 의한 억압을 부정하고 완전한 자유를 갈구한다. "초현실주의는 이성과 감성의 대화, 현실과 꿈의 교감, 철학과 예술의 교감, 통일과 자유의 교감, 순수한 직관과 과학적 기하학의 교감, 대지와 우주의 교감이다." 이를 실현할 수 있는 가장 중요한 통로가 바로 프로이트의 정신 분석 이론이었다.

벨기에의 초현실주의 화가 폴 델보Paul Delvaux의 〈잠자는 비너스〉는 의식과 무의식이 공존하는 정신세계를 보여 준다. 뒤편과 좌우의 배경에 등장하는 그리스 신전은

델보 | **잠자는 비너스** | 1944년

그리스 정신의 핵심 영역인 이성을 상징한다. 낮의 세계는 아폴론적 이성이 지배한다. 하지만 밤은 벌거벗은 비너스와 이를 찬양하는 여인처럼 감성과 욕망의 세계다. 밤 없이 낮의 세계가 존재할 수 없듯이 인간에게도 감정에 지배되는 무의식이 없는 정신은 존재할 수 없다. 좌측의 해골은 태곳적부터 의식과 무의식이 정신 안에서 공존해 왔음을 상징하는 듯하다.

막스 에른스트Max Ernst의 〈인간은 그것에 관해서 아무것도 알 수 없으리라〉는 본능과 무의식에 조종당하는 현실을 담았다. 대지에는 신체 장기 모양이, 위로는 큼지막한 달이 있다. 달 아래에서 남녀가 섹스를 한다. 중간에 손이 있고 모든 장치가 끈으로 연결되어 있다. 달은 이성 중심의 낮에 대비되는, 본능과 감정이 충만한 밤의 세계를 상징한다. 섹스와 장기도 성적 충동과 근원적 욕구를 의미한다. 이 모두를 관통하는 끈이 보여 주듯이 성적 본능과 욕구에 근거한 무의식이 사고와 행동을 조종하는 숨겨진 힘이라는 메시지를 담고 있다.

이 작품은 무의식은 욕망, 그중에서도 성적 욕망에 직결된다는 프로이트의 생각

에른스트 | **인간은 그것에 관해서 아무것도 알 수 없으리라** | 1923년　　바로 | **정신 분석가를 방문한 여인** | 1960년

을 반영한 듯하다. 무의식적 욕망은 소멸될 수 없다. 욕망이 없다는 것은 유기체의 파멸을 의미한다. 그런데 욕망은 상당 부분 성적 요소와 직결되는 유아기 경험으로부터 영향을 받는다. 특히 아동은 처음부터 풍부한 성생활을 갖는데, 프로이트는 유아기의 성적 욕구와 이에 대한 억압 문제를 중요하게 추적해야 한다고 주장했다. 에른스트는 성 본능과 무의식의 관계를 회화적으로 실현했다.

　레메디오스 바로Remedios Varo의 〈정신 분석가를 방문한 여인〉은 화목한 가족과 거리가 멀었던 성장기의 고통을 담았다. 어린 시절 그녀는 기술자였던 아버지를 따라 여러 나라를 다니며 박물관·미술관 관람을 통해 자유로운 예술적 감성을 키웠다. 하지만 독실한 가톨릭 신자인 어머니의 고집으로 8세부터 가족과 떨어져 수도원 학교 생활을 해야 했다. 폐쇄적이고 엄격한 수도원 규율과 가족에서 유리된 생활은 그녀에게 고스란히 고통으로 남았다.

　그림을 보면 오른손에 자신의 기억을, 왼손에 아버지를 들고 있다. 바구니 안의 시계는 자신이 겪어 온 고통스러운 시간을 상징한다. 손에 들고 있는 아버지를 우물

키리코 | **사랑의 찬가** | 1914년

에 버림으로써 자신을 휘감고 있는 불안감에서 벗어나려 한 게 아닌가 싶다. 그녀를 평생 괴롭힌 방황과 불안감은 가족의 유대가 취약했던 성장기의 우울한 기억이 만들어 낸 무의식의 발로일 것이다.

낯선 장소를 통한 환상 창조

브르통은 "한 마리의 말이 토마토 위를 달리는 모습을 생생하게 떠올릴 수 없는 사람은 백치나 마찬가지"라고 했다. 그는 전혀 어울리지 않는 소재를 뒤섞어 놓으라고 말한다. 초현실주의의 주요 표현 방법인 데페이즈망dépaysement의 강조다. 전치, 전위법 등으로 번역되는데, 사물을 본래 용도·기능·의도에서 떼어 내어 엉뚱한 장소에 나열함으로써 초현실적 환상을 창조하는 방법이다. 이로써 합리성과 상식에서 벗어나 우연과 무질서로 나아가 새로운 의미를 획득한다.

조르조 데 키리코Giorgio de Chirico의 〈사랑의 찬가〉는 새로운 표현 방법을 개척한 작품이다. 생뚱맞게도 아폴론 석고 두상과 빨간색 장갑이 함께 걸려 있다. 배경도 서로 어울리지 않기는 마찬가지다. 앞에는 고대 양식의 건축물, 뒤로는 현대식 건물이 있어 낯선 배경을 이룬다. 커다란 녹색공도 왜 그 자리에 있어야 하는지 이해할 길이 없다. 어디 한군데 논리적인 구석을 찾아볼 수 없다. 비상식적·비논리적 상황이 만들어 내는 황당함 자체가 화가의 의도다. 의식 위에서 합리성의 성을 쌓던 근대 서양 미술 전통에 내던져진 도전장이다. 키리코를 통해 초현실주의 회화의 새 장이 열렸고 수많은 초현실주의 화가들이 영향을 받았다.

살바도르 달리Salvador Dali의 〈기억의 고집〉은 낯선 공간에 배치된 사물을 매개로 시간의 논리성이 사라진 무의식 세계의 단면을 묘사했다. 흔히 시간은 정확성을 상징한다. 적어도 지구 안이라면 어디에서나 1분의 길이는 같고, 언제나 과거에서 현재

달리 | **기억의 고집** | 1931년

를 거쳐 미래로 향한다. 하지만 〈기억의 고집〉에서 시간은 정확성의 신화를 벗어던 진다. 시계가 녹아내린다. 자연의 나무 위든, 인공의 사물 위든, 흘러내리는 시계 속에서 시간은 본래의 규격화된 틀을 유지하지 못한다. 시간과 공간에 기초한 현실성이나 일관된 논리성을 찾아볼 수 없다. 태곳적 모양을 간직한 듯한 생명체 위에 널브러진 시계도 여지없이 흘러내린다. 인류가 생긴 이래 현재에 이르기까지 무의식의 세계 안에 시간의 자리가 없었음을 보여 주려는 의도인 듯하다.

정신 분석학에 의하면 무의식 내에는 시간적 질서가 없다. 무의식을 형성하는 억압된 욕구는 시간의 순서에 따라 나열되지 않는다. 아득한 과거에 강제된 억압이 최근의 불안을 형성하는 중요 요인으로 등장할 수 있다. 또한 시간이 무의식을 변화시키지 못한다는 점에서도 무의식은 시간에서 벗어나 있다. 시간이 흘러 나이가 든다고 해서 무의식의 힘이 옅어지거나 사라지는 것은 아니다. 그만큼 무의식에 논리적 시간과 공간 개념이 들어설 자리는 없다.

칼로 | **부상당한 사슴** | 1946년

칼로 | **헨리 포드 병원** | 1932년

도발적 변형으로 나타낸 내면세계

사물을 원래 모습에서 벗어나 전혀 다르게 묘사하는 것도 초현실주의 미술이 즐겨 다루는 방법이다. 특히 화가 자신의 무의식 세계를 표현할 때 의도적 변형이 자주 나타난다. 사물 고유의 모습을 파격적으로 바꾸는 작업 자체가 합리주의 전통을 거스르는 일이기도 하다. 아름다움의 의미를 사실적 표현, 인위적 균형과 조화에 맞춰온 회화 전통에서 벗어나기 위한 출구를 도발적 변형에서 찾는다.

프리다 칼로Frida Kahlo의 〈부상당한 사슴〉은 파격적 변형이 무의식 표현에서 얼마나 효과를 극대화시킬 수 있는지를 잘 보여 준다. 칼로의 얼굴을 한 사슴이 화살에 맞아 피를 흘린다. 목에서 엉덩이에 이르기까지 여러 대의 화살을 맞아 쓰러지기 일보 직전이다. 바닥에 꺾여 널브러진 나뭇가지는 다가올 운명을 암시한다. 내면의 표현이 외부 세계를 압도한다. 자신의 몸에 화살을 꽂아 두고 응시하는 화가의 얼굴을 떠올리게 한다.

이 그림의 표현 방법이 만약 단순한 과장이라면 신기한 느낌에 그쳤을 것이다. 하지만 그녀의 삶과 내면이 진솔하고 소박하게 표현되었음을 알게 되는 순간 등골이 오싹하는 전율을 느끼게 된다. 그녀는 유아기와 청소년기에 소아마비와 교통사고 등 계속되는 신체적 고통으로 오랫동안 침대에 누워 있어야 했다. 엎친 데 덮친 격으로 회저병 증세로 오른쪽 발가락을 절단했고, 척추 수술 중에 세균에 감염되어 여섯 차례나 재수술을 받았다. 상당 기간 의료용 코르셋과 목발에 의지해 살았다. 〈부상당한 사슴〉은 운명적 고통이 일상을 지배하는 그녀에게 일기장과 다름없는 그림이다.

칼로의 〈헨리 포드 병원〉은 성 문제와 잔혹한 출산 경험이 작용된 화가의 무의식 세계를 보여 준다. 그녀는 19세에 교통사고로 온몸이 만신창이가 되었다. 그녀가 살아 있다는 사실에 의사가 놀라워했을 정도로 참혹한 사고였다. 이후 멕시코 벽화 운동의 선두 주자이자 왕성한 성욕의 소유자였던 디에고 리베라Diego Rivera와 결혼하지만, 망가진 그녀의 몸은 정상적인 성생활에 큰 장애가 되었다. 성적 갈등은 둘 사이를 파국으로 몰아가 이혼과 재혼의 고통을 겪었다. 아이를 낳고 싶었지만 다친 그녀의 몸이 가로막았다. 몇 차례 유산 경험은 그녀에게 절망감을 더해 주었다.

그림은 칼로가 겪은 유산의 참혹함을 표현했다. 침대에서 피를 흘리는 그녀의 주변으로 여러 상징이 펼쳐진다. 유산으로 죽은 태아, 자궁과 골반뼈가 있다. 기계 장

마그리트 | **빛의 제국** | 1954년

치는 망가진 몸을 보여 준다. 여성 성기 모양의 분홍색 꽃잎 사이로 거대한 수술이 튀어나온 꽃은 성적 고통을 암시한다. 껍데기 사이로 속살을 드러낸 달팽이는 상처를 핥으며 살아가는 그녀를 상징한다. 그녀는 이 그림을 통해 성과 출산으로 인한 억압과 갈등으로 점철된 무의식 세계를 정면으로 마주했다.

현실과 비현실 세계의 공존

초현실주의 미술은 현실과 비현실을 그림 안에 뒤섞음으로써 의식의 허구성을 드러내고 무의식의 입구로 안내하는 방식을 사용한다. 우리는 시각을 통해 사물을 인식하고 여기에 확실성을 부여하곤 한다. 하지만 실제의 인간은 카메라와 같은 기계적 작용이 아니라 주관적으로 형성된 어떤 마음 상태를 반영하여 사물을 본다. 그 마음에 의식과 무의식이 공존한다면 현실은 이미 비현실과 뒤섞여 있을 수밖에 없다.

르네 마그리트René Magritte는 이율배반적 이미지를 통해 현실과 의식의 허구성을 드러냈다. 대표작이라 할 수 있는 〈빛의 제국〉은 그의 의도를 잘 보여 준다. 언뜻 보면 흔히 볼 수 있는 밤 풍경이다. 짙은 밤인 듯 집과 주변의 나무는 세부 형체를 식별할 수 없을 정도로 온통 시커멓다. 다만 희미한 불빛이 새어 나오는 창과 가로등 빛에 비친 벽이 어렴풋이 보일 뿐이다. 하지만 하늘은 화창한 한낮의 풍경이다. 푸른 하늘에 흰 구름이 넘실댄다. 태양이 작렬하는 낮 시간의 야경인 셈이다. 시간이 그림 안에서 뒤죽박죽 섞여 있다.

우리는 밤 풍경을 보는가, 낮 풍경을 보는가? 〈빛의 제국〉은 이미지와 시각의 배반을 통해 인식과 실재 사이의 간극을 드러낸다. 마그리트의 설명은 의도를 잘 보여 준다. "우리는 세상을 어떻게 바라보는가. 세상이 단지 정신적 표현으로서 우리 내부에서 경험되는 것일지라도 우리는 세상을 외부의 것으로 여긴다. 마찬가지로 우리는 현재 발생하는 일을 과거에 놓는다. 그리하여 시간과 공간은 일상의 경험이 고려하는 단 하나의 정제되지 않은 의미를 상실한다." 마그리트는 확실한 대상과 확실한 주체라는, 서구의 근대적 인식 틀 자체에 근원적 의문을 던진다.

우리는 흔히 감각과 의식에 의해 시간과 공간을 구분하고 자신의 내부와 외부의 세계를 구분한다. 마그리트는 의식이 자유롭고 독립적이라는 뿌리 깊은 사고방식에

달리 | **석류 주위를 벌이 날아서 생긴 꿈** | 1944년

비웃음으로 답한다. 정신 분석 이론이 강조하듯이 무의식에서 시간 구분은 의미를 상실한다. 유아기의 경험, 심지어 아득한 옛날 초기 인류의 경험이 최근의 마음을 지배하기도 한다. 마그리트는 시간의 경계를 허물어뜨림으로써 합리주의 전통에 균열을 낸다. 또한 낮이 상징하는 의식과 밤이 상징하는 무의식이 공존하는 인간의 마음을 보여 주려는 의도를 지닌다.

달리의 〈석류 주위를 벌이 날아서 생긴 꿈〉은 잠을 자는 현실의 여인과 꿈속의 비현실적 환상을 뒤섞어 성적인 소원 성취 욕구를 보여 준다. 벌거벗은 여인 위로 석류에서 튀어나온 호랑이 두 마리가 덤벼든다. 뾰족한 검을 단 장총도 여인을 향한다. 여인은 두려움보다는 나른함을 즐기는 듯하다. 오른쪽에 거친 단면의 바위, 그 뒤로 하늘과 바다 풍경이 펼쳐진다.

프로이트 관점에서 상징은 대부분 성적 요소와 관련된다. "풍경이나 정원은 여성 성기, 산과 바위는 남성 성기의 상징으로 사용된다. 과일은 여인의 가슴, 야수는 관능적 흥분이나 정욕을 의미하기도 한다."《정신 분석 강의》 칼·단도·창·검 등과 총포류의 무기도 길고 높이 솟은 모습의 지팡이·우산·몽둥이·나무 등과 함께 꿈에 나타나는 남성 성기를 상징한다. 결국 그림의 기괴한 꿈 장면은 육욕에 몸부림치는 여인의 무의식을 보여 준다.

상징과 기호로 표현한 무의식

상징은 정신 분석에서 중요한 역할을 한다. 초현실주의 미술에도 다양한 방식의 상징이 등장한다. 초현실주의 미술 작품은 수수께끼와 같은 상징을 분석해야만 하

키리코 | **길의 신비와 우울** | 1914년　　　　　　에른스트 | **오이디푸스** | 1922년

는 경우가 많다. 상징 가운데서 가장 이해하기 어려운 장치가 도형을 비롯한 추상화
된 기호다.

　키리코의 〈길의 신비와 우울〉은 그림자 세계를 묘사한다. 그림의 반은 빛이, 나머
지 반은 어두운 그림자가 차지하고 있다. 빛의 세계에는 긴 회랑이 있는 건물이 한
낮의 햇빛을 받으며 눈부신 모습을 드러내고, 그림자 세계에는 뒷골목의 어두침침
한 분위기가 가득하다. 대비가 워낙 선명해서 섞일 수 없는 별개의 두 세계가 분리
된 느낌이다. 두 세계의 경계선 즈음에서 한 소녀가 굴렁쇠를 굴린다. 뒤로 그림자
가 있지만 소녀도 그림자의 일부인 듯하다.

　위쪽의 길가에도 건물에 가려서 반쯤 잘린 긴 그림자가 보인다. 광장에 세워진
동상을 자주 묘사한 키리코의 다른 그림을 고려할 때 어떤 영웅 동상의 그림자일
가능성이 크다. 영웅의 상징을 여성의 무의식에 나타나는 남성적 측면인 아니무스
animus로 설명하는 융의 문제의식과 연관시켜 추측할 수 있다. 그림이 주는 수수께끼
를 굴렁쇠를 굴리는 가녀린 소녀의 무의식 세계에서 꿈틀거리는 남성적 욕망으로
해석할 수 있다.

　에른스트의 〈오이디푸스〉는 프로이트의 오이디푸스 콤플렉스를 상징을 통해 형
상화한다. 호두에 큐피드의 화살이 꽂혀 있다. 정신 분석에서 호두는 여성, 특히 어

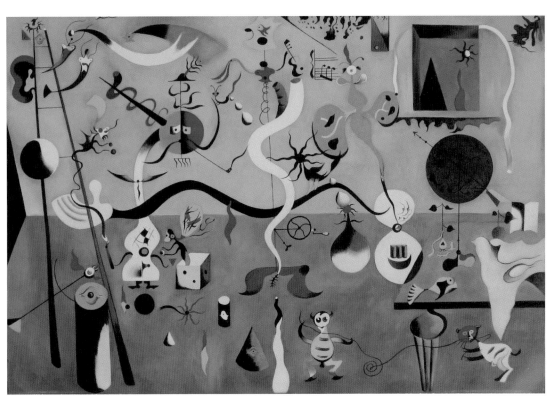

미로 | **어릿광대의 사육제** | 1925년

머니를 상징한다. 움푹한 모양을 가진 용기는 여성의 성기를 상징한다. 호두 껍데기도 마찬가지다. 특히 호두는 씨앗을 보호한다는 점에서 어머니와 연결된다. 큐피드 화살은 에로스적 사랑이므로 어머니에 대한 성적인 사랑을 보여 준다. 뾰족한 물건이 남성의 성기를 상징하기에 손가락을 관통하고 있는 날카롭고 가는 쇠막대기는 남성의 성적 욕구를 반영한다.

그림의 왼쪽에는 벽의 좁은 틈을 통해 손가락이 나와 있어서 은밀하게 이루어지는 욕구임을 암시한다. 손가락을 찌르는 것은 금기로 인한 아픔을 보여 주려는 듯하다. 오른편에 보이는 소의 뿔도 남성의 성기와 연관된다. 새는 초월과 승화의 상징인데, 울타리에 갇혀 있다. 줄로 묶인 소의 뿔과 연관지어 해석하면, 어머니에 대한 사랑에서 이성에 대한 사랑으로 나아가지 못한 상태임을 알 수 있다. 저 멀리 하늘 끝으로 날아가는 기구처럼 승화되지 못하고 오이디푸스 콤플렉스에서 벗어나지 못하는 현실을 몇 가지 상징을 통해 압축적으로 표현했다.

호안 미로Joan Miró의 〈어릿광대의 사육제〉는 기호가 벌이는 축제와 같다. 수많은 종류의 도형과 직선, 곡선이 어지럽게 뒤섞여 있다. 꼼꼼하게 살피면 몇몇 군데에서 새와 물고기, 곤충, 기괴한 모습의 어릿광대 등을 확인할 수 있다. 하지만 그 외에는 알 수 없는 도형과 선이 어지럽게 놓여 있다. 놀이하듯 자유롭게 미끄러지는 검은 선과 강렬한 원색의 추상적 기호가 인상적이다. 이 그림은 미로가 경제적으로 너무 어려워 제대로 먹지도 못하던 시절, 굶주림에 혼미한 의식 상태에서 천장 위에 떠다니는 초현실적 환상을 그림으로 완성했다고 한다.

브르통은 미로를 "가장 초현실주의적인 화가"라고 극찬했다. 브르통이 강조한 초현실주의의 표현 기법에 가장 근접한 화가였기 때문이다. 브르통은 억압된 욕망과 꿈, 잠재의식의 자유로운 표현을 위해 "사고의 실제 과정을 표현하려고 의도하는 순수한 심적 자동주의"에 기초해야 한다고 강조했다. 오토마티즘automatism으로 알려진, 이성적으로 생각하지 않고, 마음에 떠오른 대로 받아쓰는 방식으로 표현하는 자동적 묘사를 말한다. 무정형의 기호로 가득한 미로의 그림은 자동주의에 상당히 근접했다는 점에서 브르통의 구미에 가장 잘 맞았다.

레디메이드와 팝 아트

레디메이드: 화가의 선택이 곧 예술

현대 미술은 점차 아름다움의 의미가 무엇인가를 넘어서 무엇이 예술일 수 있는 가에 대한 답을 구하는 방향으로 나아간다. 기존 회화 형식을 전면으로 부인하는, 파격적 형식의 춘추전국시대가 열린다. 역사적 교훈이나 인간의 본질과 같은 거대 서사가 사라진 자리에 개별적·지엽적 소재가 기지개를 편다. 특히 아예 화가의 창 조적 작업과는 무관해 보이는 기성품ready-made이 공간만 바꾸어 예술의 자리를 넘본 다. 대표적으로는 레디메이드 미술 경향을 꼽을 수 있다.

레디메이드의 새 장을 열었던 작품은 마르셀 뒤샹Marcel Duchamp의 〈샘〉이다. 1917 년에 러시아 혁명으로 세상이 발칵 뒤집혔다면 미술계는 이 작품으로 발칵 뒤집혔 다. 뒤샹은 시중에서 구입한 변기, 공장에서 대량으로 찍어낸 변기에 'R. MUTT'라 는 사인만 한 채 전시회에 출품했다. 작품 전시 문제를 놓고 논란이 벌어졌는데 결 국 주최 측에 의해 전시 기간 내내 전시장 칸막이 뒤에 방치된다. 한마디로 변기 취 급을 받았다.

주최 측은 전시 거부 이유로 저급하고 불결하다는 점을 들었다. 뒤샹은 '미국인 에게 보내는 공개장'이라는 글을 통해 대대적인 반격에 나선다. 논쟁의 핵심은 아름 다움이 아닌, '무엇이 예술 작품이 될 수 있는가'였다. "자기 손으로 제작했는가 여

뒤샹 | **샘** | 1917년

부는 중요하지 않다. 화가가 그것을 선택했다. 생활용품을 사용하여 새로운 이름과 관점 아래, 본래의 실용적 의미가 사라지도록 배치했다. 그리하여 이 소재의 새로운 개념을 창출해 냈다."

레디메이드, 즉 기성품을 일상의 환경과 장소에서 다른 곳으로 옮겨 놓으면 본래의 목적성을 상실하고 사물 자체의 무의미함만이 남는다. 화가가 그것을 특정한 시공간에 있게 함으로써 새로운 의미를 부여하고 상상력을 자극할 수 있다는 것이다. 결국 뒤샹의 〈샘〉은 레디메이드라는 새로운 경향의 기념비적 작품으로 자리 잡는다.

〈샘〉이 치기 어린 도발로 우연하게 세상에 나온 것은 아니다. 뒤샹은 이미 1912년 항공 공학 박람회를 관람한 뒤 친구에게 "이제 예술은 망했어. 저 프로펠러보다 멋진 걸 누가 만들어 낼 수 있겠어? 말해 보게, 자넨 할 수 있나?"라고 말했다. 뒤샹은 공업 제품이라 하더라도 얼마든지 예술적 감흥을 자아낼 수 있다는 점을 받아들였다. 예술가의 손길이 닿지 않은 어떠한 인공물이 그 자체로 예술로서의 가능성을 갖는다. 기성품으로 만들어진 사물에 예술가의 구상과 개입까지 결합된다면 더 말할 것도 없다.

그의 문제의식은 얼마 후에 〈자전거 바퀴〉라는 작품으로 현실화된다. 자전거 바퀴를 등받이가 없는 의자에 거꾸로 세워 놓았다. 자전거 바퀴든 의자든 뒤샹이 만든

뒤상 | **자전거 바퀴** | 1913년

것이 아니다. 시중에서 돈만 주면 얼마든지 구할 수 있는 공업 제품이다. 게다가 바퀴만 덜렁 있는 것으로 봐서는 폐기된 물건을 가져다 쓴 게 아닌가 싶다. 예술과 무관해 보이던 사물, 의자와 자전거 바퀴라는 서로의 용도나 배치된 공간을 고려할 때 만나기 어려운 두 가지 물건을 만나게 하여 예술 작품으로 바꾸는 시도다.

두 사물을 만나게 하고, 또한 일반적인 바퀴의 용도와는 다르게 거꾸로 세워 놓았다는 점에서 화가의 의식적 개입이 이루어진 것이다. 이를 통해 기술적 유용성이 사라진 자리에 예술적 의미를 담은 최초의 레디메이드 작품이 탄생했다. 하지만 자전거와 의자가 만나는 조합으로 만들어 낸 의미가 전통적인 예술의 기준인 '아름다움'에 초점을 맞춘 것은 아니다. '이게 왜 예술이면 안 돼?'라는 점에 주목한 작품이다. 아름다움을 추구하는 전통적인 미술 개념에 대한 정면 거부다.

로버트 라우센버그Robert Rauschenberg의 〈모노그램〉도 대표적인 레디메이드 작품에 해당한다. 나무 패널 위에 박제된 염소를 세우고 허리에 자동차 타이어를 끼운 모습이다. 여기에 사용된 재료는 대부분 주위에서 쉽게 구할 수 있는 물건이다. 바닥으로 쓰인 판자도 공사장에서 흔히 볼 수 있는 자재 중 하나다. 여기에 붙인 나무 조각, 구두 뒤창, 테니스 공 등도 거의 못 쓰는 폐품 수준이다. 뒤상이 그러했듯이 세속적 소재라 할 수 있는 일상용품을 원래 있던 자리에서 떼어 내어 재배치함으로써 가치의 변화를 의도했다.

라우센버그는 여기에 스스로 '콤바인 페인팅Combine Painting'이라 이름 붙인 작업 방식을 덧붙였다. 회화적 요소와 기성품을 결합시켜 새로운 이미지를 창조한 것이다. 바닥에는 나무판자에 신문이나 잡지에 난 잡다한 사진 또는 그림을 붙이기도 하고, 군데군데 거친 붓질 흔적도 남겼다. 기존의 콜라주 형식과 유사하다. 여기에서 더 나

라우센버그 | **모노그램** | 1959년

아가 자동차 타이어와 박제 염소를 이용하여 조각 이미지를 결합시켰다. 염소 머리에도 덕지덕지 물감을 칠했다.

팝 아트: 미술의 상업화, 상업의 미술화

현대 미술 중에 한 자리를 차지하는 대표적 흐름이 팝 아트다. 1950년대 영국에서 일어나 1960년대 이후 미국에서 확산된 현대 미술의 한 조류다. 뉴리얼리즘이라고도 불리는 팝 아트는 포스터·만화·통조림·전기 제품·자동차 등 대량 소비 시대의 기성품을 주요 소재로 한다. 또한 전후 미국과 유럽의 뚜렷한 사회적 경향인 소비주의에 대한 찬가이기도 하다. 대중문화와 대중 매체에 바탕을 두고 현대 기술 문명에 대한 낙관주의를 예술로서 표현했다.

팝 아트는 만화·광고 등 대중성을 획득한 이미지를 사용해 대중문화의 한 단면을 그린다. 리처드 해밀턴Richard Hamilton의 〈오늘날 가정을 색다르고 멋지게 만드는 것은 무엇인가〉는 팝 아트의 시작을 알린 작품이다. 최신 가전제품과 생활 도구로 가득한 현대 가정의 모습을 콜라주 기법으로 표현했다. 남자 보디빌더가 쥔 사탕 포장지의 'POP'이란 글자에 착안하여 비평가가 'POP-ART'라는 말을 사용한 후 이러한

해밀턴 | **오늘날 가정을 색다르고 멋지게 만드는 것은 무엇인가** | 1956년

경향의 미술이 팝 아트로 불리기 시작했다.

근육질의 남성과 늘씬한 몸매의 여성이 자신을 뽐내듯이 정면을 응시한다. 마치 도색 잡지에 등장할 듯한 남녀가 성적 매력을 발산한다. 남성은 "당신도 강해질 수 있습니다."라고 말하고, 여성은 "당신도 저처럼 날씬해질 수 있어요."라고 속삭이는 듯하다. 구석구석으로 눈을 돌리면 현대 문명의 산물이 가득하다. 텔레비전, 소파 위에 펼쳐진 신문, 녹음기 등이 보인다. 계단에서는 가정부가 진공청소기로 청소를 한다. 한쪽에는 포드 자동차 휘장이 걸려 있다. 벽면에는 전통 액자에 그림인지 사진인지 모를 인물이 있는데 그 옆에는 그것보다 거의 4배는 커 보이는 만화 표지가 걸려 있다. 창문 밖으로는 대형 극장 간판도 보인다.

팝 아트는 '고상한' 미술에 대한 도전이다. 흔히 문화를 순수 예술과 대중 예술, 고급문화와 저급 문화로 분류한다. 보통은 저급 문화에 대중 예술을 등치시킨다. 이러한 분류는 다수의 대중과 자신을 구분하려는 엘리트주의적 발상의 표현일 것이

다. 해밀턴은 대중이 공유하는 감성과 이미지를 작품 안으로 끌어들인다. 나름의 방식으로 시대의 단면을 무심히 드러내고 비판하기도 한다.

올덴버그 | **빨래집게** | 1976년

그래서 팝 아트 작품에는 자본주의의 대량 생산과 대량 소비의 상징을 보여 주는 온갖 상품이 등장한다. 텔레비전·라디오·녹음기와 같은 가전제품은 물론이고 통조림·햄버거 등 패스트푸드 음식이 주요 소재로 등장하기도 한다. 해밀턴의 작품에는 포드 시스템에 의해 대량 생산되고 보급된 자동차가 주인공으로 자주 등장한다. 어딜 가나 깜빡이는 신호등, 교통 표지판도 현대를 상징하는 소재 중 하나다. "찾고 있던 소재는 유행·변조·소비성·기지·색정·글래머 등이었다. 저렴하고, 대량 생산적이고, 젊고, 대규모 사업적인 것이어야만 했다."라는 언급을 보면 해밀턴은 자기 작업의 의미를 의식하고 있는 듯하다.

클래스 올덴버그Claes Oldenburg의 〈빨래집게〉도 생활용품을 그대로 예술 작품으로 연결시켰다. 빨래를 널 때 사용하는 집게를 거대한 규모로 만들어 대형 빌딩 앞 조각품으로 세웠다. 일상의 잡동사니 물건을 단지 큰 규모로 만들었을 뿐이다. 예술에 대한 전통적 사고방식, 즉 예술에 고귀하거나 진지한 의미를 부여하려는 사고방식에서 벗어난다. 예술과 일상의 구분이 사라지고, 대중이 일상에서 겪는 사소한 경험이 곧바로 예술로 이어진다.

앤디 워홀Andy Warhol은 미국 팝 아트의 선구자로 유명하다. 대량 복제가 가능한 실크 스크린을 이용하여 다양한 색채를 지닌 반복적인 이미지를 보여 준다. 만화의 한 컷, 신문 보도 사진의 한 장면, 영화배우의 브로마이드 등 대중적 이미지를 실크 스크린으로 캔버스에 확대하는 방법을 주로 사용했다. 그의 작품 중 상당 부분은 현대 대량 소비문화의 상징물이다.

워홀의 대표작 중 하나가 바로 〈푸른 코카콜라 병들〉이다. 112개의 코카콜라 병

워홀
푸른 코카콜라 병들
1962년

올덴버그
햄버거
1962년

을 특별한 변형이나 배열 없이 기계적 느낌이 들 만큼 가로 세로 방향으로 나열했다. 변형이 있다면 병 하나하나가 개별적 물체로 존재하도록 조금씩 다르게 그렸다는 점 정도다. 아랫부분에는 코카콜라의 유명한 붉은색 브랜드 마크도 선명하게 찍혀 있다. 언뜻 보면 생산 공장에서 완성되어 줄지어 나오는 코카콜라 병을 사진으로 찍은 느낌이다. 미국 소비문화의 상징인 코카콜라를 이용하여 대량 생산품의 기계적 이미지를 조형적 요소로 사용했다.

위홀은 콜라 병을 소재로 삼은 이유에 대해 "부자들을 시기하지 마라. 그들도 당신과 같은 콜라를 마신다."라고 말했다. 그가 미국 사회에서 발견한 이상적 평등은 소비의 평등이고, 이를 작품을 통해 드러내는 데 창작 목적을 두었다. 대중문화 상품을 이용한 대량 복제를 통해 현대 소비문화를 곧바로 미술로 연결시켰다.

올덴버그의 〈햄버거〉도 현대 사회의 대표적 상품을 그대로 미술 작품으로 전환시킨 대표작이다. 햄버거 빵이 입을 벌리고 중간에 두꺼운 소고기 패티가 들어 있다. 그런데 벽 쪽의 관람객과 비교하면 감을 잡을 수 있듯이 실물 크기보다 훨씬 커서 사람들을 놀라게 한다. 서너 사람이 팔을 둘러야 닿을 수 있을 정도의 규모를 자랑한다.

올덴버그는 하드보드, 석고 등의 재료를 사용해 일상용품을 묘사한 많은 조각을 발표했다. 타자기·선풍기·햄버거·아이스크림·담배꽁초 등 일상용품을 소재로 사용했다. 하지만 다른 작가와 구별 짓는 가장 큰 특징은 상상을 뛰어넘을 정도로 확대시킨 작품의 크기다. 〈햄버거〉나 〈빨래집게〉에서 보듯이 생뚱맞을 정도의 규모다. 과장을 통해 일상용품을 낯설게 만든다. 가공할 크기 때문에 감상자들은 작품을 보면서 일종의 괴리감을 느낀다. 낯설음과 괴리감이 친숙한 대중문화나 일상용품에 대해 생각하고 의미를 부여하게 만든다.

한편 위홀은 자신의 작품에 의미를 부여하려는 시도를 거부한다. "기계처럼 어떤 작업을 하든지 간에, 내가 그렇게 하기를 원하기 때문이다. (…) 나에 관한 모든 것을 알고 싶다면, 내 그림과 영화와 그리고 나의 겉모습을 그냥 보기만 하면 그곳에 내가 있을 것이다. 감추어진 것은 아무것도 없다."

위홀의 〈마릴린 먼로〉는 미술과 복제 기술의 밀접한 관계를 상징적으로 보여 준다. 특히 실크 스크린 기법은 대량 복제가 가능한 인쇄 방법을 이용하여 미술품의 대량 생산을 효과적으로 실현한다. 표현 방법뿐만 아니라 표현 대상에 있어서도 철

워홀 | **마릴린 먼로** | 1967년

저히 소비 사회의 논리와 문법에 충실하다. 당시 가장 인기 있던 할리우드 스타 마릴린 먼로가 사망하자 대중의 시선이 쏠렸고, 언론은 연일 그녀의 삶을 소개했다. 대중의 관심이 폭발적으로 터져 나오자 워홀은 그녀를 작품에 끌어들인다. 실크 스크린으로 얼굴을 연속적으로 병렬하거나 하나씩 독립적으로 제작했다. 유명인을 그리면 자신도 유명해질 수 있다고 생각한 듯하다. 실제로 마릴린 먼로 외에도 엘리자베스 테일러, 제인 폰다, 케네디 등 미디어가 주목하는 할리우드 스타와 유명 인사의 얼굴을 활용한 작품을 집중적으로 쏟아냈다.

워홀은 '미술의 상업화'와 동시에 '상업의 미술화'를 추구했다. 그는 단지 미술에 바코드를 붙이는 데 머물지 않고, 철저히 상업적인 것을 미술 영역으로 끌어들여 성공한 화가다. 어떤 면에서는 자신에게 솔직했는지도 모른다. "나는 원래 상업 미술가로 시작했는데 이제 사업 미술가로 마무리하고 싶다. 사업과 연관된 것은 가장 매력적인 예술이다."라고 할 정도로 미술과 상품의 경계를 허물어버렸다.

리히텐슈타인 | **키스** | 1964년

　로이 리히텐슈타인Roy Lichtenstein은 〈키스〉에서 볼 수 있듯이 미국 만화나 만화 영화의 정지 장면을 자주 사용했다. 비행기 폭격 장면이 나오고 원더우먼이 등장한다. 마치 텔레비전의 한 장면이 튀어나온 듯하고, 길거리를 거니는 청소년의 티셔츠에서 본 듯한 느낌도 준다.《뉴욕 타임스》로부터 "미국에서 가장 형편없는 예술가 가운데 한 사람"이라는 혹평을 받기도 했지만, 이후 평론가의 호평과 함께 경제적으로도 큰 성공을 거둔다.

　팝 아트 화가들은 평소 대중에게 익숙한 디자인을 그대로 빌려 쓰곤 했는데, 재스퍼 존스Jasper Johns의 〈성조기〉도 그중의 하나다. 전 세계 사람이 다 알고 있을 법한 미국 국기를 그대로 차용했다. 그는 몇 개의 성조기 연작을 내놓았는데, 국가를 대표하는 권위의 상징을 마치 하나의 진열된 상품처럼 취급한다. 미술 작품과 사물의 경계, 예술적 이미지와 상품 이미지의 경계를 허물어뜨림으로써 전통적 예술관에 반기를 든다. 숫자·과녁·지도 등도 그가 즐겨 다룬 대중적 이미지다.

존스
성조기
1957년

리히텐슈타인
마오
1971년

뒤샹이 〈샘〉을 통해 던진 의문이 존스에게도 적용된다. 국기를 매우 사실적으로 그린 이미지가 미술 작품일 수 있는가라는 의문이다. 엄밀하게 보자면 성조기와 동일하지는 않다. 이 그림처럼 아래에 여백을 두거나, 다른 작품에서는 왁스로 입체 공간을 만들어 성조기를 3층으로 쌓거나 하는 방식으로 작가의 개입이 이루어진다. 사람들은 그러한 변형을 통해 성조기를 그리는 작업이 어떤 의미를 갖는가를 생각하게 된다. 〈성조기〉 연작 시점은 미국이 소련을 비롯한 사회주의 진영과 냉전을 본격화하던 중이었다는 점에서 감상자 나름대로 정치적인 해석의 여지가 생긴다.

또한 리히텐슈타인은 〈마오〉처럼 만화 속 인물이 아닌 현실의 유명한 사회 인사를 다루기도 하는데, 작업을 통해 결국 만화 주인공으로 둔갑한다. 〈마오〉는 중국 혁명의 선두에 서서 승리를 이끌어냈던 마오쩌둥을 묘사한 작품이다. 하지만 작품 속 마오쩌둥의 모습은 슈퍼맨이나 스파이더맨 같은 미국 영화의 주인공인 듯한 착각을 불러일으킨다. 어디에서도 험한 대장정의 과정을 거치며 느끼는 비장함이나 고뇌는 찾아볼 수 없다.

예술의 주체는 존재하는가

레디메이드 미술과 팝 아트는 공통적으로 미적 판단 기준 자체가 없을 뿐만 아니라 무엇이 예술일 수 있는가에 대한 규칙도 없다고 본다. 서사적 내용을 가진 주제, 전통적인 표현 대상, 나아가서는 직접 창작했는가의 여부 등 예술의 고정된 기준 자체를 거부한다. 보편적으로 권장할 수 있는 좋은 표현 형식이란 애초에 존재하지 않는다. 취향의 합의도 불가능하다. 작품에서 화가가 시도한 표현 자체가 미학을 대신한다. 예술가의 개별 취향과 관객의 개별 취향이 있을 뿐이다. 나아가 과연 예술이 존재하는가, 예술의 주체가 분명한가에 대해서조차 회의적 시각을 던진다.

뒤샹의 〈L.H.O.O.Q〉는 이와 관련된 문제의식을 날카롭게 보여 준다. 뒤샹은 어느 날 다빈치의 〈모나리자〉 사진이 있는 엽서에 낙서를 했다. 마치 어린아이가 장난을 치듯 검정색 펜으로 얼굴에 수염을 그린 후 밑의 여백에다 'L.H.O.O.Q'라고 적었다. 프랑스식 발음에 연음을 적용하여 읽으면 '그녀는 뜨거운 엉덩이를 가지고 있다'는 통속적 은어가 된다. 뒤샹의 괴팍한 수염과 은어는 어떤 의미를 지니는가?

뒤샹
L.H.O.O.Q
1919년

해밀턴
네 개의 자화상
1990년

수염은 단지 모나리자의 얼굴을 훼손하는 데 머물지 않는다. 다빈치의 〈모나리자〉는 아름다운 여인의 묘사를 넘어 서양 미술을 대표할 정도의 권위를 지닌다. 뒤샹은 그 권위를 근본적으로 부정한다. 수염과 문자를 덧붙이는 행위만으로도 새로운 미술 작품이 탄생할 수 있다는 것, 작가의 예술적 창조란 원래 그런 것이라는 메시지를 담았다. 작가의 독립적 창조 정신에 의해 예술 행위가 이루어진다는, 예술에 대한 전통적 정의와 관념은 허구에 불과하다. 확고한 주체로서 작가의 유일무이한 독창성과 작품의 현존성은 인정되지 않는다.

해밀턴의 〈네 개의 자화상〉도 예술의 주체에 의문을 던진다. 여러 각도에서 찍은 자신의 사진에 유화 물감으로 여기저기 가렸다. 마치 어린아이가 낙서하듯이 빠르고 거칠게 칠해서 별 의미가 없어 보인다. 게다가 워낙 선명한 색조여서 사진보다 물감이 더 두드러진다. 화가가 물감 틈새로 우리를 보고 있는 듯하다. 자화상의 주인이 색이고 화가는 색과 붓질에 의해 뒤로 물러서 흐릿한 상태다.

사실적 재현이든 아니면 표현주의 방식으로 변형을 거쳤든, 그간의 자화상은 화가의 특징을 드러내는 작업이었다. 색은 화가의 외모 특징이나 내면을 보여 주기 위한 수단이었다. 하지만 해밀턴의 〈네 개의 자화상〉은 노골적으로 자기 특징을 가리거나 지우는 작업이다. 오히려 화가의 얼굴이 낙서처럼 보이는 색칠 작업의 수단이 되었다.

그렇다면 왜 스스로를 가리거나 지웠을까? 형태와 구조를 통해 어떤 의미를 전달하고자 했던 전통적 회화와 동일한 방식으로 의미를 찾으려 하면 출구 없는 미로를 헤매게 된다. 화가가 우연한 손놀림으로 칠한 색이 자신의 사진과 만나면서 허구와 현실 사이의 경계를 와해시킨다. 우연한 마주침에서 의미나 주체는 사라진다. 가려지고 지워진 자신, 작가로서의 주체가 사라진 자리에 해석 가능한 텍스트로서의 자신이 남는다.

그렇다면 왜 네 개의 얼굴을 하나의 자화상에 담았을까? 대부분의 화가는 서로 다른 시기의 모습을 별도의 화폭에 담음으로써 인생의 궤적을 볼 수 있도록 한다. 하지만 해밀턴의 경우 네 개의 얼굴 사이에 어떠한 시간적·공간적 서열도 발견할 수 없다. 시기별 나열도 아니고 특정 공간의 의미도 없다. 중심을 지닌, 일관된 논리나 의미에서 벗어나는 발상이 아닐까?

또한 화면을 네 개로 분할시킴으로써 단일한 주체라는 환상을 거부한다. 나아가서 네 개의 얼굴을 배열하되, 서로 다른 색과 붓 흔적이 결합됨으로써 동일성을 부정한다. 자화상 재료로 사진을 사용한 것도 같은 맥락에서 이해할 수 있다. 팝 아트 화가들은 동일 대상을 다르게 반복하는 작업을 자주 선보인다. 수많은 복사본을 인정하고, 다양한 해석을 허용한다. 동일 대상에 대한 우연하고 다양한 재현을 통해 단일한 절대 재현을 거부하고, 역설적으로 재현에서 벗어난다. 이로써 자신을 포함한 텍스트의 다양하고 끝없는 해석 가능성이 열린다.

표현주의,
추상표현주의,
신표현주의 미술

표현주의-뭉크: 절망에 빠진 실존

표현주의 미술은 대공황과 세계대전으로 얼룩진 20세기 초중반의 암울한 사회 배경에 영향을 받으며 여러 형식으로 나타났다. 불안과 절망의 세계에 내던져진 존재로서의 인간의 현실이 예술가들에게 큰 자극을 주었다. 절망과 죽음을 매개로, 세계와 연결된 예술가 개인의 주관적 정신성과 직관을 강조하는 경향이 확대됐다. 이는 사실의 충실한 '재현'보다 사물이나 사건에 의해 야기되는 주관적 감정과 반응을 직관에 의존하여 '표현'하는 표현주의 미술로 이어졌다. 특히 강렬한 색이나 격렬하고 거친 붓질을 통한 표현 방법으로 내면의 출렁이는 감정을 드러낸다.

표현주의 미술가들은 에드바르 뭉크Edvard Munch의 표현 방법과 회화적 메시지에서 많은 영감을 받았다. 뭉크의 〈절규〉는 불안이나 절망에 동화되는 감정을 자아낸다. 그림을 볼 때면 덩달아 초조해지거나 고함을 지르고 싶은 충동이 생긴다. 하늘도 땅도 사람도 현기증이 날 정도로 너울거린다. 날카로운 비명으로 가득할 것만 같다. 배경을 이루는 하늘이나 땅, 강은 단순한 자연이 아니다. 엄습하는 불안이 자연조차 일그러진 상태로 나타나게 한다. 비슷한 장면을 담은 그림만 50여 점에 이를 정도니 불안과 절망이 얼마나 깊숙이 뭉크의 내면을 지배하고 있었는지 실감할 수 있다.

〈불안〉도 인간에게 내재된 불안 감정을 드러낸다. 그림을 보면 불안은 특정 개인

뭉크 | **절규** | 1895년

뭉크 | **불안** | 1894년

에게 한정된 문제가 아니다. 가장 먼저 눈에 띄는 앞의 소녀는 당장이라도 숨이 막힐 듯 불안에 떨고 있다. 하지만 불안에 떠는 모습은 뒤편의 신사, 그리고 뒤로 끝없이 이어지는 사람 모두 마찬가지다. 또한 배경에는 하늘과 땅 등 자연만 있을 뿐이어서 인간 자신 이외에 다른 불안 요인은 찾아볼 수 없다. 스스로에게서 비롯되는 불안이기에 모든 인간은 뭉크의 그림 속에 등장하는 인물들이 그러하듯이 불안을 숙명처럼 일상 속에서 짊어진다.

뭉크의 〈사춘기〉는 개인으로서의 인간이 성장하면서 겪는 한 단면을 그렸다. 사춘기 소녀가 침대에 걸터앉아 있다. 잔뜩 웅크린 어깨와 팔, 그리고 다리가 무언가 위축된 모습이다. 그녀의 뒤로 드리워져 있는 검은 그림자를 강조하여 불안 상태를 극적으로 드러내는 데서 표현주의 묘사 방법을 발견할 수 있다. 어린 소녀가 앞으로 겪게 될 상황과 변화의 불투명함, 혹은 죽음이라는 막연한 두려움에서 오는 불안을 나타낸 듯하다.

〈생 클루의 밤〉도 짙고 강렬한 그림자를 통해 음울한 불안 감정을 표현했다. 한 남자가 달빛이 비치는 창가에 앉아 골똘히 생각에 잠겨 있다. 방 안을 가득 채운 어

뭉크 | **사춘기** | 1895년 뭉크 | **생 클루의 밤** | 1890년 뭉크 | **죽음과 소녀** | 1893년

둠과 창을 통해 스며드는 빛이 어우러지면서 묘한 긴장을 만들어 낸다. 이 남성은 어둠의 일부분으로 빛과 대비되어 있고, 한밤중에 실내에 있음에도 불구하고 모자를 쓰고 있어서 무언가 안정되지 않는 상태를 짐작게 한다.

〈죽음과 소녀〉는 죽음에 결박되어 있는 현실이 인상적이다. 소녀가 죽음을 상징하는 해골과 포옹한다. 해골은 소녀가 몸을 뺄 수 없도록 등 뒤로 팔을 휘감고 소녀에게서 눈을 떼지 않는다. 왼쪽으로 솟아오르는 정자들이 보이고, 오른쪽으로는 엄마 자궁 속의 모습인지 갓 태어난 모습인지 모를 아기가 있다. 태어나서 살아가는 매 순간에 죽음은 항상 그림자처럼 따라다닌다.

뭉크의 작품들에는 일상적으로 죽음에 대한 불안에 사로잡혀 있는 화가의 내면이 고스란히 드러나는 듯하다. 뭉크는 일상을 둘러싸고 있는 죽음이 주는 절망을 다음과 같이 토로했다. "나의 삶은 죽음과 함께한다. 여동생, 어머니, 할아버지, 아버지 (…) 그들은 죽고 스스로를 죽였고 모든 것이 그렇게 끝났다. 왜? 왜 사는 것인가?" 죽음 앞에서의 불안이 뭉크를 삶과 예술에 천착하도록 인도한 것이다.

키르히너
베를린 거리
1913년

키르히너
자화상
1915년

표현주의–다리파: 산업화·전쟁으로 파괴된 실존

다리파는 에른스트 루드비히 키르히너Ernst Ludwig Kirchner를 비롯한 네 명의 독일 건축학과 학생이 "현재와 미래를 잇는 다리 역할"을 자임하며 다리파라는 미술가 그룹을 결성하면서 시작된 흐름이다. 키르히너는 다리파 강령에서 "미래를 짊어질 젊은이로서, 이미 편안하게 자리를 잡은 낡은 세력에 대항하여 행동하는 자유, 삶의 자유를 성취하고자 한다."면서 전통에서 벗어나 자유로운 표현에 기초한 미술 혁신을 강조했다. 그들은 19세기 말 급격한 산업화와 도시화, 전쟁의 소용돌이 속에서 파괴되는 인간의 실존적 현실을 암울하게 그려 냈다.

키르히너의 〈베를린 거리〉는 산업화가 만들어 낸 대도시에서 실존을 상실한 채 살아가는 현대인의 모습을 냉소적 시선으로 담아냈다. 르누아르를 비롯해 프랑스의 인상주의 화가들이 즐겨 다룬 파리의 풍경과 상당히 대조적이다. 그들이 나뭇잎 사이를 뚫고 내리쬐는 햇볕 속에서 활기찬 도시인의 일상을 담았다면, 키르히너의 그림에는 고독과 차가운 기운이 감돈다. 베를린 거리를 걷는 도시인은 마치 가면을 쓴 듯 아무런 표정이 없어서 내면의 흔적을 발견할 수 없다.

거리를 메운 수많은 군중 속에서 오히려 개인은 익명의 존재로 더 큰 고독감을 지닌 채 살아간다. 혼잡스러울 정도로 캔버스 전체를 사람으로 가득 채워서 가슴이 꽉 막힌 듯 답답함을 느끼게 된다. 전체 분위기와 함께 서로 어울릴 것 같지 않은 강렬한 색의 사용, 격렬하고 거친 붓질 등이 삶 속에서 느끼는 날카로운 긴장을 드러낸다.

〈자화상〉은 직접 화가의 불안한 내면을 보여 준다. 화가는 배경의 누드 여인을 그리려고 하지만 정작 붓을 잡아야 하는 손이 없다. 잘려나간 팔에는 시뻘건 피가 배어 나온다. 그가 입은 군복은 전쟁으로 인한 정신적 상처를 보여 준다. 그는 독일이 제1차 세계대전의 중심이 된 상황에서 군대에 갔으나, 정신적 문제로 다시 돌아온다. 전쟁의 피바람이 사회를 뒤덮던 시기에 화가로서 그림을 그린다는 것은 너무나 어려운 일이었으리라.

〈자화상〉 속 주인공의 눈은 초점을 잃었고, 입에 문 담배는 초조함에 떨린다. 당시 전쟁에 의해 열정과 자유를 거부당한 고통을 자화상에 담아낸 듯하다. 그는 산업화된 도시의 그늘과 전쟁의 공포 속에서 자아를 상실한 채 살아야 하는 사람들에게 메시지를 던지고 싶어 했다. "나는 당신들이 나의 예술에 의해서 우리를 약화시키는

놀데 | **황금 송아지를 에워싼 춤** | 1910년

도시 생활의 중압감에 대적하기를 원한다. 자기중심적인 내 그림은 당신들이 진정한 자아를 발견하는 데 도움을 주었을 때에만 오직 정당화될 수 있다."

에밀 놀데Emil Nolde의 〈황금 송아지를 에워싼 춤〉은 새로운 우상에 정신을 빼앗긴 채 살아가는 현대인의 모습을 표현했다. 조화를 거부하는 듯한 강렬한 색조 대비와 거친 형태가 키르히너에 비해 훨씬 과감해서 방향을 잃고 요동치는 내면의 느낌이 보다 두드러진다. 그림 속 사람들이 벌거벗은 모습으로 광란에 가까운 춤을 춘다. 앞에는 황금 송아지가 있을 것이다. 황금 송아지는 성경에서 우상의 상징이다. 종교에 적극적이었기에 황금 송아지 숭배와 관련된 이야기를 통해 현실의 광기와 혼란을 드러내고자 했던 것 같다. 사람의 영혼을 앗아갈 정도로 강력한 우상은 무엇이었을까? 키르히너처럼 물질적 풍요를 약속하는 허구적 산업화와 도시화일까? 아니면 안정이라고는 찾아볼 수 없는 자신의 내면을 그대로 드러낸 것일까?

오토 뮐러Otto Müller는 정신을 파괴하는 산업화된 도시 생활에서 벗어나 자연 속의

뮐러 | **숲속의 세 여인** | 1920년

인간에서 안정을 찾는다. 〈숲속의 세 여인〉은 누드를 통해 인간의 순수성을 표현할
수 있다고 여긴 표현주의 미술가들의 생각을 담았다. 기계화된 문명에 오염되지 않
은 순수한 정신의 회복을 추구한다. 세 여인은 실오라기 하나 걸치지 않은 자연 그대
로의 모습이다. 어디에도 문명이나 도시의 흔적을 발견할 수 있는 물건은 없다. 뮐러
의 어머니가 집시였던 점도 작용했는지, 집시 생활의 묘사를 통해 자연과 동화된 원
시적 순수성을 표현했다. 키르히너가 날카로운 선과 색으로 도시인의 불안을 묘사했
다면, 뮐러는 부드러운 곡선과 온화한 색조로 순수한 인간의 안정을 대비시켰다.

표현주의-빈 분리파: 굴절된 자아와 성

빈 분리파는 인간의 신체를 왜곡하여 굴절되어 있는 자아를 표현한다. 색채 대비
는 다리파에 비해 훨씬 온건해서, 야수파의 영향에서 확실히 벗어났음을 보여 준다.

클림트 | **다나에** | 1908년

강렬한 원색보다는 중화된 색의 대비를 통해 한결 편안한 느낌을 준다. 내용상의 특이한 점은 사랑과 성에 관한 특별한 관심에서 찾을 수 있다. 구스타프 클림트Gustav Klimt와 에곤 실레Egon Schiele는 에로티시즘을 미술의 독자적 영역으로 확립했다.

특히 클림트는 에로티시즘을 대표하는 작가다. 물론 도발적 성격으로는 실레를 따라가기 힘들다. 두 사람은 에로티시즘이라는 측면에서 영향을 주고받았다. 아무래도 선구자는 클림트라 할 수 있다. 하지만 두 사람의 표현 방식은 사뭇 다르다. 클림트가 금기의 경계선에 있었다면 실레는 금기의 경계선 저 너머로 치닫는다. 클림트는 인물의 표정이나 묘한 분위기를 통해 관능을 묘사한다. 하지만 실레는 흔히 생각하는 교태의 표현을 넘어서 노골적이고 생생한 포즈의 인물을 그대로 보여 준다. 그런 점에서 클림트가 감춤의 미학을 추구했다면 실레는 드러냄의 미학을 추구했다고 볼 수 있다.

〈다나에〉에서 보이듯이 클림트는 인간 신체의 아주 작은 부분을 세밀하게 묘사함

실레 | **앉아 있는 연인** | 1915년

으로써 관능을 극적으로 표현했다. 〈다나에〉는 신화를 소재로 한 그림이다. 다나에
의 매력에 빠진 제우스가 황금비로 변해 그녀와 사랑을 나누는 장면이다. 다나에의
몸 위로 쏟아지는 황금비나 그녀의 휘어진 다리가 남녀의 성 관계를 상징한다. 손가
락 하나하나가 황홀경에 빠진 그녀의 느낌을 그대로 전해 준다. 또한 뺨의 붉은 홍조
와 함께 이번에는 입술이 묘한 매력을 발산한다. 약간 일그러진 듯이 살짝 벌린 입술
사이로 하얀 치아가 드러난다. 지극히 한 부분에 불과하지만 그 작은 움직임이 그림
전체에 관능적 분위기를 자아낸다.

실레의 〈앉아 있는 연인〉은 보다 직접적이다. 하반신을 거의 다 드러낸 남자는 화
가 자신이다. 한바탕 격렬한 섹스 후의 분위기를 담았다. 뒤에서 실레를 안고 있는
여인은 몸에 남아 있는 느낌을 되새기는 듯 얼굴에 아직 홍조를 띠고 있다. 하지만
앞의 실레는 다분히 풀어진 자세와 표정에서 권태로움이 묻어난다.

실레는 이 그림만이 아니라 대부분의 작품에서 성을 묘사하더라도 그리 밝지 않

코코슈카
바람의 신부
1914년

클림트
죽음과 삶
1916년

다. 에로티시즘에 권태를 실어 표현한 데는 기계적인 도시 생활에 대한 실망이 깔려 있다. 실레는 페슈카에게 보낸 편지에서 "이곳은 얼마나 추악한가. (…) 그림자가 드리워진 빈은 온통 잿빛이고 일상은 기계적으로 반복될 뿐이다."라며 도시가 주는 정신적 아픔을 토로했다. 실레는 작품이 외설적이라는 이유로 감옥에 갔을 정도로 자유로운 성적 묘사에 몰두했는데, 이를 솔직한 자아 표현의 한 방법이라고 생각했다. 뒤틀린 육체와 성이 현대인의 정신적 아픔을 적나라하게 드러낸다고 보았다.

오스카어 코코슈카Oskar Kokoschka의 〈바람의 신부〉는 자신의 가슴 시린 경험을 그린 작품이다. 남녀가 회오리바람이 몰아치는 허공에서 포옹하고 있다. 두 사람 모두 옷을 벗고 다리는 엉켜 있어서 격정으로 가득했던 시간을 암시한다. 〈바람의 신부〉는 이루어지지 못한 애달픈 사랑을 담았다. 그는 빈 사교계의 떠오르는 별이었던 여인을 짝사랑했다. 무려 400통에 이르는 연서를 쓰며 사랑을 갈구했지만 그녀는 다른 남자를 선택했고 코코슈카는 절망에 빠졌다.

그녀에 대한 코코슈카의 집착은 터무니없을 정도였다. 그녀와 비슷한 크기의 인형을 만들어 드레스를 입히고 함께 산책을 하거나 공연장에 갔다. 그는 쉬지 않고 연서를 보내던 시절에 이 그림을 그렸다. 거센 바람처럼 허무하게 지나갈 사랑임을 예감했던 것일까? "나는 그들을 불안과 고통 속에 있는 모습으로 그렸다."고 했듯이 코코슈카는 대부분의 작품에서 굴절된 모습을 통해 마음속 깊은 동요와 불안을 표현했다.

클림트의 〈죽음과 삶〉은 굴절된 자아를 갖고 살아가는 현실의 인간을 그렸다. 사람들은 죽음이 자기 옆에 바짝 다가와 있는지 모르거나 애써 회피하며 산다. 죽음과 삶은 어두운 공간을 경계로 분리되어 있다. 사람들이 의식적으로 그어 놓은 벽일 것이다. 삶의 영역에서 사람들은 편안한 듯한 모습이다. 맨 위로 아이가 엄마의 품에 안겨 평화롭게 잔다. 아래로 고개를 숙인 남녀에게서는 생활에 쫓기며 사는 피곤한 일상이 스친다.

주변으로 성적 욕망에 들뜬 표정, 무언가 골똘히 생각하는 표정 등 다양한 삶의 단면을 담은 얼굴이 나온다. 대부분 자신의 삶이 이 상태로 영원히 지속될 것이라 착각하며 산다. 죽음을 상징하는 해골이 언제 옆에 바짝 다가와 있는지 전혀 생각하지 못한 채 일상의 반복에 적응하며 산다.

표현주의-청기사파: 단순화·추상화된 자아

청기사파는 다른 표현주의 그룹에 비해 훨씬 더 단순하고 추상화된 화면을 구사한다. 이는 칸딘스키를 비롯해 청기사파의 중심 인물이 지닌 정신적 태도와 직결된다. "종교와 과학과 도덕이 흔들릴 때, 외적 토대가 붕괴할 위험에 처해 있을 때, 인간은 외적인 것에서 눈을 돌려 자신을 향한다."(《예술에 있어서 정신적인 것에 대하여》)라고 한 칸딘스키의 태도가 상당히 녹아 있다. 그는 물질적 요소가 쓸데없이 느껴지고 정신을 직접 표현하려는 경우, 순수한 추상 형태로 대체할 수 있다고 생각했다. 단순화와 추상화 과정을 통해 형태를 잘 알아볼 수 없어도 색채가 작가의 생각을 표현하면서 감동을 전달할 수 있다고 여겼다.

청기사파 화가들은 전통적 표현 방식으로는 현대인의 정신을 표현하기에 많은 한계가 있다고 보았다. 때문에 칸딘스키가 준 영감을 수용하여 파격적이고 독특한 화면을 펼쳤다. 단순하고 추상적인 표현을 통해 정신적 가치를 드러내는 순수 추상 회화를 개척하고 이후 미국의 추상표현주의 미술을 자극하는 역할을 했다.

파울 클레의 〈세네치오〉는 어릿광대의 얼굴을 단순한 면과 색을 통해 묘사했다. 커다란 원 속에 몇 개의 작은 원과 사각형으로 구분된 공간을 배치했다. 여기에 어릿광대에게 어울릴 만한 선명하고 밝은색 구성으로 맛을 살렸다. 다른 표현주의 경향에 비해 훨씬 더 평면적이고 기하학적인 면이 두드러진다.

그는 회화가 사물의 재현을 거부하고 내적인 본질이 드러나도록 해야 한다고 보았다. 특히 색을 통한 내면의 접근을 중시했다. "색은 나를 소유하고 있다. 그것은 나를 영원히 소유하고, 나도 그 사실을 알고 있다. 이 순간만큼은 색과 내가 하나라는 행복한 느낌이다. 나는 화가다." 클레는 선·색면·공간이 회화의 기본 요소고, 이를 통해 정신을 표현할 수 있다고 여겼다.

〈달에 홀린 피에로〉에서는 한발 더 나아가 선조차 사라지고 색면만으로 내면을 표현하려는 새로운 시도를 한다. 클레와 친분이 있던, 표현주의 음악의 선구자 아르놀트 쇤베르크Arnold Schönberg의 '달에 홀린 피에로'라는 연가곡을 회화적으로 구현한 작품이다. "인간이 눈으로 마실 수 있는 술을 넘치는 바다 물결 위에서 달은 폭음한다."로 시작하는 알베르 지로Albert Giraud의 초현실주의 경향 시에 쇤베르크가 음을 붙였다. 쇤베르크는 의미의 조각조차 파악하기 힘든 초현실주의 시의 특징을 불협화

클레
세네치오
1922년

클레
달에 홀린 피에로
1924년

음과 예측할 수 없는 리듬에 실어 초현실주의, 표현주의적 경향의 음악으로 표현해냈다. 표현주의 음악도 미술과 마찬가지로 제1차 세계대전의 어두운 의식을 반영하고, 기성 미학을 파괴하는 혁명적인 기법을 구사했다.

클레의 〈달에 홀린 피에로〉는 이를 다시 회화를 통해 실현한 작품이다. 시와 음악이 그러했듯이 클레도 전통적인 표현 형식에서 훌쩍 벗어난다. 선이 사라지면서 형태도 상당 부분 사라지는 중이다. 눈·코·입을 비롯한 얼굴의 흔적이 남아 있기는 하다. 얼굴과 달이 겹치면서 동시에 피에로와 달을 한 화면 안에 담았다. 하지만 〈세네치오〉와 비교하면 변화의 폭이 상당히 크다.

클레는 〈달에 홀린 피에로〉에서 사실상 색면을 중심으로 한 화면 구성으로 나아간다. 선을 통한 경계선이 없어지면서 형태가 흔적처럼 남았다. 또한 서로 다른 붉은색과 노란색, 흰색을 대비시켜 형태를 비교적 분명하게 구분하던 경향에서도 벗어났다. 비슷한 색조의 면을 겹치도록 배치하면서 전체가 하나의 색 안에서 어우러지는 느낌을 살렸다. 뒤에서 볼 추상표현주의 가운데 색면 추상으로 연결될 수 있는 선구적 시도라 할 만하다.

알렉세이 폰 야블렌스키Alexej von Jawlensky도 비슷한 변화를 보인다. 그는 캔버스 가득 얼굴이 들어가는 방식으로 수많은 작품을 남겼다. 그만큼 얼굴에 나타나는 표정이 정신세계를 표현하는 데 적합하다고 생각했다. 초기와 중기에는 〈생각하는 여인〉처럼 비교적 분명한 형태를 전제로 색면을 분해했다. 턱을 받치고 골똘히 생각에 잠긴 여인의 모습이 뚜렷하게 보인다. 눈·코·입을 간단한 선으로 표시한 것을 제외하고는 전체적으로 몇 개의 면으로 분할하고 이를 색으로 대신했다. 면과 면 사이의 경계에 선을 사용하지 않고 색 대비로 구별했다.

야블렌스키 역시 점차 후기로 가면서 클레의 변화에서 볼 수 있듯이 보다 순수한 색면 느낌으로 접근한다. 〈명상〉은 고요와 몰입의 상태를 회화적으로 표현했다. 추상화된 이미지를 중시한 청기사파의 표현 방법이 명상의 의미를 전달하기에 적합한 듯하다. 검은색으로 구획된 몇 개의 세로 선과 가로 선, 이를 통해 형성된 공간을 몇 가지 색으로 채우면서 정적의 한가운데서 깨달음을 추구하는 명상가의 얼굴을 보여준다. 이미 깊은 몰입의 경지에 들어간 듯 현실의 온갖 분열에서 벗어나 초월 상태에 이른 모습이다. 같은 제목으로 여러 점의 작품을 제작한 것으로 봐서 명상 방법

야블렌스키
생각하는 여인
1912년

야블렌스키
명상
1936년

에 특별한 관심을 기울인 것으로 보인다.

클레의 〈달에 홀린 피에로〉가 단일 색조를 중심으로 몇 개의 원으로 색면 느낌을 살렸다면, 야블렌스키는 몇 개의 사각 면으로 접근한다. 대신 색의 범위를 넓혔다. 형태와 선이 사라진 자리를 색과 면이 차지한다. 형태가 사라진 만큼 외부의 형식적인 것에 대한 관심은 자연스럽게 줄어든다. 최대한 단순화된 면과 색이 내면 세계에 집중하게 만드는 힘으로 작용한다. 하지만 아직은 형태의 흔적이 있고 제목과 연결하면 무엇을 전달하려는지 그 의도를 어렵지 않게 읽을 수 있다. 이러한 면에서 그의 작품은 전형적인 추상표현주의 미술로 나아가는 징검다리 정도에 위치한다고 볼 수 있다.

추상표현주의-액션 페인팅: 행위로 드러난 내면

표현주의 미술, 특히 청기사파에서 맹아가 나타난 단순화와 추상화로의 방향은 제2차 세계대전 이후 캔버스에서 사물이나 인간의 형태를 제거하는 '앵포르멜', 즉 추상 표현으로까지 나아간다. 앵포르멜은 부정형不定形 또는 비정형非定形, 즉 정해진 형태가 없다는 의미다. 이는 미국에서 제2차 세계대전을 전후하여 활성화된 추상표현주의와 연결된다.

추상표현주의 예술가들은 형태를 제거함으로써 산업화와 전쟁의 그늘에서 신음하는 사회적·정신적 불안에서 벗어나 순수한 정신과 예술의 본질에 접근할 수 있다고 생각했다. 그들은 시대 상황과 연결 고리를 갖고 발생하는 불안·소외·부조리에 대한 자각과 정신적 초월을 통한 극복을 지향한다. 추상표현주의는 감각적 형태를 제거함으로써 화가 개인의 내면으로 다가선다는 점에서 매우 지적인 미술 운동이라고 할 수 있다.

미국의 추상표현주의는 미술 비평가인 해럴드 로젠버그Harold Rosenberg에 의해 이론적 토대를 제공 받는다. 로젠버그는 제2차 세계대전 직후 잭슨 폴록Jackson Pollock과 윌렘 드 쿠닝Willem de Kooning 등에 의해 시도된, 그림의 형식보다 그리는 행위를 중시하는 경향을 '액션 페인팅'으로 부르며 "캔버스는 표현보다 행위하는 장으로서의 투기장으로 보이기 시작"했다며 옹호 입장에 선다. 작품보다는 행동에 주목함으로써 작가

폴록의 작업 광경

폴록 | No.8 | 1949년

개인의 실존적 고투를 통한 자아 표출에 의미를 부여했다.

폴록은 액션 페인팅의 선구자라 할 수 있다. 그는 초기에 표현주의적 경향을 보이다가 극단화된 추상으로 나아가는 추상표현주의의 새 장을 열었다. 이젤을 세우고 그리는 전통적 방법을 거부하고 '폴록의 작업 광경'에서 볼 수 있듯이 캔버스를 바닥이나 벽에 고정시킨 뒤 통에 든 물감을 붓고 뿌렸다. 붓이 아니라 막대기나 나이프로 물감을 다뤘고 때로는 모래·유리 조각을 비롯한 다양한 이물질을 섞어 효과를 내기도 했다.

화면 위의 다양한 자국과 색은 여러 방향에서 다가와서 팔을 흔들고 손목을 돌린 화가의 실존적 행위 기록으로서의 의미를 갖는다. 무언가를 재현하는 데서 벗어나 자신의 내면을 행위를 통해 드러낸다. 폴록은 1958년 라디오에 출연해 다음과 같이 말했다. "모든 문화가 당대의 긴급한 목표에 대한 표현으로서의 방법과 기교를 갖고 있었습니다. 내게 흥미를 끄는 건 오늘날 화가들이 자기 밖에서 주제를 발견하려고 할 필요가 없어졌다는 점입니다."

폴록의 〈No.8〉은 액션 페인팅 기법의 특징을 잘 보여 준다. 대부분 불규칙적인 점과 선으로 이루어져 있는데, 위에서 페인트를 붓거나 뿌린 흔적이다. 짧은 시간 떨어뜨리거나 흩뿌린 것은 점으로, 흘리며 지나간 자리는 여러 형태의 선으로 남는다. 무수히 많은 점과 선이 겹쳐져서 하나의 작품을 이룬다.

폴록은 100~200호 이상의 대형 캔버스를 주로 사용했는데, 그만큼 작가가 작업한 행위가 시간 안에 누적되어 나타난다. 그래서 그는 작업 일지에서 "내가 어떤 행위를 저질렀는가를 알게 되는 것은 그림과 친숙해지는 얼마간의 시간이 경과한 뒤에야 가능해진다."라고 했다. 작가는 그런 식으로 그림이 완성되기를 허용할 뿐이다. 단지 그림에 자신의 "삶이 드러나게 하려고 노력"한다. 다분히 현실에서의 시간 자체가 자신의 실존을 증명한다.

아실 고키Arshile Gorky의 〈폭포〉는 폴록에 비해 상대적으로 덜 과격한 단계다. 아직 선의 흔적은 남아 있지만 더 이상 특정한 형태를 보여 주지는 않는다. 선도 원이나 사각형 등 도형에서 벗어나 유동적인 상태여서 도무지 형태를 짐작할 수 없다. 생명력이 넘치는 곡선의 흔적 위로 다양한 색의 향연이 펼쳐진다. 제목과 연결해서 생각하면 주변의 녹색과 갈색 계통의 짙은 색은 숲이나 절벽을, 흰색이나 노란색 등 중

고키 | **폭포** | 1943년 쿠닝 | **여인1** | 1952년

앙의 밝은색은 수직으로 떨어지는 폭포수를 의미한다고 볼 수 있다. 고키의 서정적
느낌의 추상화는 폴록과 쿠닝의 추상표현주의 운동에 영향을 준다. 쿠닝과는 직접
교류하고, 1930년대 말에 작업실을 함께 사용하면서 더 직접적인 영향을 주었다.

　쿠닝은 행위를 통한 자신의 내적 에너지 표출에서는 공통적이지만 행위 방식에
서 차이가 난다. 뿌리는 작업 위주의 폴록과 달리, 휘두르듯 붓을 격렬하게 사용하
는 방식으로 액션 페인팅의 또 다른 면을 보여 준다. 추상 회화지만 일정한 형태와
의식적 구성이 가미되어 있는 점도 다르다. 그는 "추상적 형태라 할지라도 유사성은
있어야 한다."라고 생각했다. 또한 인체와 풍경도 묘사 대상에 포함시킴으로써, 전
적으로 추상에 의존할 때 화가의 흔적만 남게 되는 한계에서 벗어나고자 했다.

　쿠닝의 대표작인 〈여인1〉은 그러한 차이가 잘 나타난다. 〈여인〉 연작의 하나인
데, 한눈에 보기에도 거칠게 붓을 휘두른 흔적이 남아 있다. 격렬한 붓질 사이로 여
인의 모습이 나타난다. 여인의 형상은 대체로 일그러지거나 고통스러운 모습이다.
20세기 초중반의 온갖 사회적 재앙에 더하여 여성으로서 받아야 하는 억압까지, 우

울한 현실 속에서 여성이 짊어진 불안과 고통이 묻어난다.

추상표현주의-색면 추상: 평면성·단순성으로 찾는 정신

미술 비평가인 클레멘트 그린버그Clement Greenberg는 "로젠버그는 고작 자전적 의미 밖에 없는 '행위'의 잔여물을 왜 전시·감상·구입하는지 설명하지 않았다."라고 비판했다. 작품 자체의 형식에 비중을 두는 관점이다. 그린버그에 따르면 미술은 단순히 실존적 행위를 드러내는 수단이 아니라, 작품 자체로서 순수하고 독창적인 내용을 확보해야 한다. 그는 전체적으로 균질적 특징을 지닌 색과 평면성을 통해 순수한 정신에 도달할 수 있다며 추상표현주의에서 색면 추상의 방향성을 강조했다.

색면 추상은 넓고 단순한 색면을 중시한다. 그린버그는 평면성과 단순성이 회화의 순수성과 독자성을 실현한다고 보았다. "평면성만이 회화 예술에서 특유하게 독자적이다. (…) 평면, 그 2차원성은 회화 예술이 다른 어떤 예술과도 공유할 수 없는 유일한 조건이며, 따라서 모더니스트 회화는 평면 자체로 향한다."(〈모더니스트 회화〉) 전통적 회화는 하나의 그림으로서 보기보다는 그 안에 무엇이 그려져 있는가를 먼저 보게 된다. 하지만 모더니스트 회화는 극도의 단순성으로 인해 하나의 그림으로서 먼저 보게 된다. 극도의 단순성을 실현할 방법은 선과 면, 그리고 단일하게 펼쳐진 색이다.

마크 로스코Mark Rothko의 〈No.14〉는 색면만으로 충분히 정신을 표현할 수 있다는 자신의 생각을 실현한 작품이다. 그림은 검은색과 주황색을 사용해 위아래로 나뉜 두 개의 면으로 구성되어 있다. 면과 면의 경계는 뚜렷한 선이 아닌, 두 가지의 색이 스며드는 방식을 사용하여 구분이 모호하다. 밝은색이 주를 이루는 초기 작품에 비해 후기로 갈수록 검은색을 비롯해 어두운 색조를 중심으로 한 작품을 많이 그렸다.

로스코는 색과 면을 통해 오직 정신에 다가서고자 했다. "관람자와 내 작품 사이에 아무것도 놓여서는 안 된다. 작품에 어떠한 설명을 달아서도 안 된다. 그것이야말로 관객의 정신을 마비시킬 뿐이다. 내 작품 앞에서 해야 할 일은 침묵이다."

추상표현주의 화가들은 검은색을 즐겨 사용했는데, 검은색이 깊은 불안과 고독 상태에 빠져 있는 인간의 내면을 보여 주기에 적합하다는 생각 때문이었다. 로스코

로스코 | **No.14** | 1960년

뉴먼 | **하나1** | 1948년

는 "비극이라는 감정은 그림을 그릴 때 늘 나와 함께했다."라고 토로했을 정도로 평생 외로움과 고독 속에 살다가 자살로 삶을 마감했다. 그는 미술의 가장 중요한 계기는 좌절의 표현에 있다고 여겼다.

바넷 뉴먼Barnett Newman의 〈하나1〉도 기교를 철저히 배제한 평면성과 단순성을 특징으로 한다는 점에서 로스코와 공통적이다. 그린버그는 "뉴먼의 기교에 대한 거부는 무엇을 포기하고 무엇을 감행해야 할 것인지를 확인시켜 준다."라고 평가했다. 하지만 형식적인 면에서 로스코와 약간의 차이가 있다. 로스코가 주로 색과 면을 통해 캔버스를 위아래로 구분한다면 뉴먼은 좌우로 나눈다. 또한 로스코가 선의 색이 스며들어 면의 경계가 불분명하다면 뉴먼은 상대적으로 구분이 더 분명한 색띠를 이용했다.

뉴먼은 단순한 색과 면을 중심으로 한 추상표현주의가 어디까지 단순화된 이미지로 나아갈 수 있는지를 증명했다. 〈하나1〉은 단색으로 칠한 배경 위로 같은 계열의 밝은색을 사용해 선 하나를 수직으로 거칠게 그었다. 그는 수직의 선으로 나타나는 '틈'을 어떠한 위계질서를 담은 수직선이 아닌, 애초에 '하나임'에서 균열이 생겨, 열어서 펼쳐지는 '지퍼'라고 불렀다. 그의 말대로라면 세계 안에서 주관과 객관의 분열 상태로 내던져진 현존재의 상황에 상당히 근접한다고 볼 수 있다. 지퍼는 분리만이 아니라 통합의 기능도 갖추고 있다는 점에서 주관-객관의 분열을 넘어 통합으로 나아가려는 지향점을 담고 있다.

신표현주의: 신체 왜곡을 통한 인간 복원

20세기 후반부터 현재에 이르기까지 표현주의 내에서 다시 형상을 복구하는 방향의 새로운 흐름으로 신표현주의가 나타났다. 표현주의가 원래 지향했던 목표, 즉 구상적·삽화적·서술적 성격에서 벗어나는 것은 동일하다. 20세기 중반을 주름잡은 추상표현주의는 추상적 형태를 극단적으로 밀어붙이는 방식으로 이 과제를 해결하려 했다. 하지만 미술이 구상과 서술에서 벗어나는 길은 추상으로만 가능한 것은 아니었다. 신표현주의 화가들이 보기에는 또 하나의 길, 즉 형상으로 향하는 길이 있었다.

신표현주의의 선구자 역할을 한 프랜시스 베이컨Francis Bacon 역시 이처럼 '추상적

베이컨 | **그리스도의 십자가 처형도를 위한 세 개의 습작** | 1962년

형태로 향하는 길'과 '형상으로 향하는 길' 가운데 형상의 길에 주목했다. 예술 언어가 감각의 언어일 때 진정으로 구현할 수 있는 방식이 형상이기 때문이다. 형상은 감각에 결부되어 느낄 수 있는 형태이기에 감각의 언어에 적합하다. 형상의 길은 재현에 집착하는 구상과는 다른 방식이다. 비록 그림 속에 신체가 그려진다 하더라도 대상의 재현이 아닌 감각 작용이다. 미술에서 신체는 자신을 향해 작업하기에 대상인 동시에 주체다. 감각을 통해 색이나 모양으로 이미지화되어 그려진 신체는 본래의 신체와는 별개의 기호로 나타난다.

베이컨의 삼면화 〈그리스도의 십자가 처형도를 위한 세 개의 습작〉은 왜곡된 신체를 통해 신체의 근원, 나아가서는 인간의 본질에 접근하도록 자극한다. 삼면화는 전통적 기독교 제단화 형식으로, 중앙의 그림을 중심으로 좌우에 하나씩 그림이 부가된다. 그림을 보면 등장인물의 기관, 특히 얼굴에 집중된 감각 기관이 흐려져 있다.

일체의 기관이 다 사라진 신체 덩어리 형상, 심지어 그림자로도 등장한다. 그런데 세 그림을 유심히 보면 유기적 연관성을 가지고 어떤 일관된 이야기를 전달하지는 않는다. 기독교 제단화는 중앙 그림에 예수가 있고 좌우 그림은 이를 보완하면서 전체적으로 뚜렷한 질서를 갖는 경우가 많다. 하지만 이 그림에서는 중앙과 좌우가 통일된 맥락 속에 배치되어 있지 않다. 그렇다고 아무 연관성이 없다고 말할 수도 없다. 배경이 되는 색만 하더라도 세 그림에 연관성을 부여한다. 다양한 신체의 변형이라는 점에서도 연관성을 찾을 수 있다.

삼면 각 인물의 머리는 '형상의 길'이 구상 방법과 어떤 차이를 보이는지 확인시켜 준다. 왼쪽에서 중앙을 거쳐 오른쪽으로 가면서 얼굴의 사실적 특징을 구성하는 눈·코·입·귀가 점차 사라지고 전체로서의 머리만 남는다. 구상 방법은 개인의 특징을 재현하기 위해 얼굴의 각 기관 묘사에 고도로 집중했다. 하지만 형상 방법은 화가의 감각에 의해 재조명된 이미지를 그렸다. 이를 위해 베이컨은 신체를 변형시키고 형상과 머리라는 물질을 통합시킨다. 그러므로 화가에게 사실이란 대상이 아닌 감각이다.

루치안 프로이트Lucian Freud는 베이컨과 다른 방식으로 과제를 해결했다. 구상 형식의 형상을 통해 구상을 극복하는, 역설적인 시도다. 지극히 사실적인 방식으로 인체 누드를 드러냄으로써 오히려 인체에 대한 생경한 느낌을 갖도록 만들었다. 이상적

프로이트 | **누더기 옆에 서서** | 1989년

인 비율이나 매끈한 피부로 인체를 그리면 인체 자체의 매력에 주목하게 된다. 하지만 현실의 인간, 특히 중년부터 노년에 이르는 인간의 인체는 비만 등에 의해 균형이 무너지고 피부는 늘어지기 마련이다. 외부 신체의 매력이 사라진 틈새를 뚫고 내면에 대한 관심이 움튼다.

〈누더기 옆에 서서〉를 보면 프로이트의 의도가 분명하게 드러난다. 중년에서 노년 사이로 보이는 한 여인이 서 있는 모습이다. 거친 붓질이긴 하지만 꽤 사실적이다. 흐른 세월만큼이나 가슴은 늘어지고 뱃살도 접혀 있다. 거친 붓질은 푸석푸석해진 피부 느낌을 현실감 있게 살려 냈다. 여기에 누더기를 배경으로 하여 몸에 대한 일체의 이상화 작업과 거리를 둔다. 전통적인 누드화 기준에서 볼 때 아름다움과는 거리가 먼, 어떤 면에서는 추하다는 느낌이 들 수도 있는 인체를 드러냄으로써 몸에 대한 생경함을 만들어 낸다. 동시에 그림을 보는 감상자는 몸보다는 그 사람의 삶이나 내면의 세계에 더 관심을 갖게 된다.

바젤리츠 | **엘케6** | 1976년

　게오르크 바젤리츠Georg Baselitz는 또 다른 방식으로 인체 형상을 통한 정신성에 접근한다. 〈엘케6〉을 언뜻 보면 강렬한 색이나 거친 묘사가 초기 표현주의 경향 중에 키르히너를 비롯한 다리파를 떠올리게 한다. 동시에 그림을 왜 거꾸로 놓았는지 궁금할 것이다. 하지만 화가는 일부러 그림을 뒤집어 그렸다. 형상을 묘사하지만 이를 거꾸로 놓아 형상 이면의 세계를 추적하게 만드는 방식으로 신표현주의의 선구자 중 한 사람이 된다.

　여기에 프로이트처럼 균형과는 거리가 멀고 심지어 음부를 노골적으로 드러내는 방식으로 인체를 묘사하여 추상표현주의 회화에 반발한다. 베를린에서 남성 성기를 크고 거칠게 그린 작품을 전시했을 때는 압수당하기도 했다. 뒤틀리고 노골적인 인체를 위아래가 뒤바뀐 상태로 그려 외부 형식을 넘어서는 정신 표현으로 향한다.

　이후 20세기 막바지에 동구 사회주의가 무너지고 21세기로 접어들면서 신표현주의 예술가들은 정치적인 권위에 대한 회의적 시각을 담은 작품을 자주 내놓는다.

바젤리츠 | **연단 위의 레닌** | 1999년

바젤리츠는 〈연단 위의 레닌〉처럼 기존의 사회주의를 모티브로 한 '러시안 페인팅' 연작 작업을 했다. 구동독 출신인 그가 어린 시절 보고 자란 러시아 그림과 사진을 재해석한 작품이다. 연단 위에서 연설하는 레닌의 모습은 사회주의 리얼리즘 회화에서 단골로 등장하던 소재다. 바젤리츠는 다른 작업에서와 마찬가지로 이를 거꾸로 그림으로써 전통적인 시각도 동시에 뒤집어 버린다. 또한 색점으로 흩어진 표현 방식으로 형상을 흐뜨려 놓는다.

레닌은 특정 시기를 살다 간 한 인물의 의미를 넘어서서 절대적 권위의 상징이기도 하다. 20세기 러시아를 비롯하여 전 세계를 거쳐 진보 정신이나 사회 변혁 흐름에서 중요한 기준 역할을 했다. 화가는 색점 묘사와 거꾸로 된 그림으로 사회주의 리얼리즘적 주제 의식을 흐릿하게 만들고, 전통적 권위에 의문을 품게 한다. 보다

키퍼 | **천 송이의 꽃을 피우자** | 2000년

노골적으로 말하면 조롱을 통해 권위에 도전하게 만든다.

신표현주의의 주요 화가 중 한 사람인 안젤름 키퍼Anselm Kiefer의 〈천 송이의 꽃을
피우자〉도 비슷한 역할을 한다. 화면 중심에 한 손을 들고 있는 동상이 있고 그 주변
으로 수많은 꽃이 피어오른다. 여기에 등장하는 동상은 키퍼가 비슷한 여러 점의 연
작을 내놓았을 정도로 자주 사용하는 이미지다. 중국 베이징에 있는, 오른손을 들고
우뚝 서 있는 거대한 마오쩌둥 동상이다. 그림을 봐도 모자를 쓴 모습과 긴 코트를
입고 배가 나온 둥근 몸매가 베이징의 동상 그대로다.

키퍼의 작품도 바젤리츠가 레닌을 거꾸로 세워 전하고자 했던 것과 비슷한 메시
지를 담고 있다. 대신 키퍼는 퇴락한 느낌의 색이나 장치를 통해 전통적 권위에 회
의적 눈길을 보낸다. 다른 신표현주의 화가들은 대체로 원색을 비롯하여 강렬한 색

을 사용했다. 하지만 그는 이 그림에서처럼 검은색과 갈색 등을 사용하여 오랜 세월
이 흘러 퇴색한 상태를 연출했다. 또한 폐허 느낌이 완연한 낡은 벽돌담을 통해 허
물어져 가는 권위를 표현했다. 또 다른 연작에서는 이미 바짝 말라버린 들풀로 동상
을 온통 감싸서 비슷한 느낌을 전달하기도 했다.

20세기 전체를 관통하면서 인류에게 깊이 영향을 미친 인물의 정치적 권위를 흔
들어 구시대를 역사의 뒤안길로 보낸 후에 새로운 시대로 눈길을 돌리도록 의도한
듯하다. 그러한 의미에서 기존 표현주의나 추상표현주의 회화의 특징 중 하나였던
개인의 은밀한 내면을 넘어 사회적 의식으로까지 정신성의 표현 영역을 넓혔다고
할 수 있다.

색인

색인

우리가 꼭 알아야 할 미술의 모든 것
지적 공감을 위한 **서양 미술사**

초판 1쇄 인쇄일 2017년 6월 30일
초판 2쇄 발행일 2018년 9월 10일

지은이 박홍순

발행인 이상만
발행처 마로니에북스
등록 2003년 4월 14일 제 2003-71호
주소 (03086) 서울특별시 종로구 대학로 12길 38
대표 02-741-9191
편집부 02-744-9191
팩스 02-3673-0260
홈페이지 www.maroniebooks.com

ISBN 978-89-6053-490-2 (03600)